第四版

觀光導論

Introduction to Tourism

劉修祥・許逸萍◎著

四版序

　　國內近幾年來在健康、醫療與觀光相互結合、部落特色觀光產業發展、環境倫理、慢食運動、旅遊電子商務、無縫隙旅遊服務等議題的討論，以及活動事件觀光、影視觀光、博奕娛樂觀光、遊輪觀光與遊艇港等活動類型的發展，有許多新的思維和新的策略在蘊釀，本版增加了一些篇幅介紹之，並將內容調整為觀光的概念與推廣、觀光服務之提供、觀光活動之影響與觀光發展等三篇，尚祈各界博雅專家予以指導、斧正。

　　特別感謝成光夏先生、尤珮瑩小姐、許雅惠小姐、黃俊樺先生、王重欽先生提供的寶貴照片，以及揚智文化事業股份有限公司葉忠賢總經理、閻富萍小姐、范湘渝小姐與其他工作夥伴們為本書所付出的心力。

劉修祥
謹誌於國立高雄應用科技大學

目　錄

Part I

觀光的概念與推廣

Chapter

1

觀光的界定

- 觀光與觀光客的語源
- 觀光概念探討
- 觀光教育的推廣與發展
- 觀光相關名詞

　　觀光一詞首先令人聯想到的是人們利用各種交通工具到一個風景名勝區遊玩、赴異地拜訪親友、渡假且擁有美好歡樂的時光；其實無論是從事令人著迷的運動、日光浴、聊天、唱歌、騎乘、閱讀、簡單的享受環境樂趣，或參與一場大型集會、商務會議、學術活動、賽會活動等等，這些都包含在觀光的定義之中（Goeldner & Ritchie, 2003）。Wall 及 Mathieson（2006）認為，觀光包括了人們離開其日常工作及居住之所的暫時性移動行為，在目的地所從事的各種活動，以及滿足其需求所提供的相關設施。Goeldner 及 Ritchie（2003）曾將觀光定義為：「在吸引和接待觀光客與其他訪客的過程中，由觀光客、觀光業界、觀光地區的政府部門，及當地接待社區之間的交互作用，所產生之各種現象與關係的總體。」世界觀光組織（United Nations World Tourism Organization, UNWTO）則將觀光定義為「人們因個人或業務目的離開其日常工作居住之所，前往不同國家或地方，所產生的一種社會、文化與經濟現象。」（UNWTO, 2011）。一般而言，我們可以將觀光視為「人們依自由意志，暫時離開日常生活範圍，以消費者的身分，從事相關活動的交互過程所產生之各種關係與諸多現象的總體。」但觀光一詞到目前為止，還沒有一個令所有學者都感到滿意而無異議的定義（請見**表 1-1**）。

表 1-1　觀光定義一覽表

年代	學者	觀光的定義（definition）
1966	Clawson & Knetsch	是一複雜之現象與關係的綜合，其中包含了觀光客本身的體驗。
1979	Leiper	觀光系統涵蓋觀光客、客源地地區、過境路線、目的地地區及觀光事業五個要素，彼此在空間與功能上相互連結；並在實質環境、文化、社會、經濟、政治、科技等環境因素的影響下運作。
1990	Gilbert	是一經濟與社會的現象，而觀光研究是一門多學科領域的研究。
2003	Goeldner & Ritchie	是在吸引和接待觀光客與其他訪客的過程中，由觀光客、觀光業界、觀光地區的政府部門，及當地接待社區之間的交互作用，所產生之各種現象與關係的總體。
2005-2007	UNWTO	人們因個人或業務目的離開其日常工作居住之所，前往不同國家或地方，所產生的一種社會、文化與經濟現象。
2006	Wall & Mathieson	包括了人們離開其日常工作及居住之所的暫時性移動行為，在目的地所從事的各種活動，以及滿足其需求所提供的相關設施。

第一節　觀光與觀光客的語源

　　在古代英語中，**旅行**（travel）這個字，最初是與辛勞工作（travail）這個字同義的；而"travail"這個字乃是由法語衍生而出，其原本是從拉丁文中的"tripalium"這個字而來，指的是一種由三根柱子所構成之拷問用的刑具（a three-staked instrument of torture）；因此，旅行在古代原有做辛勞的事或煩雜的事之意，**旅行者**（traveler）指的便是一個活躍積極的工作者（an active man at work）（請見**圖 1-1**）。所以，我們知道，早期的旅行乃是一種需要早早計劃、花費巨額費用，和長時間投入的活動。這其中伴隨了冒著健康甚或生命的危險，因此旅行者乃**冒險者**（adventurer）；之後由於交通運輸日漸便利，早先旅行的不便與危險逐漸降低，加上湯瑪士‧庫克（Thomas Cook, 1808-1892）首創對旅遊活動作安排，使得旅行更為容易，這些發展讓旅行者預期會受到的危險獲得了保障，從此之後出外旅行的人便成了我們所稱的「觀光客」（tourist）（Boorstin, 1987）。

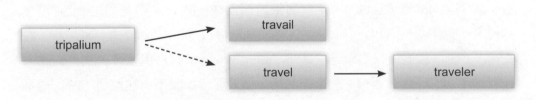

圖 1-1　旅行者（traveler）這個字的由來

　　雖然**觀光客**這個字最早是由 Lassels 於 1670 年所使用，但是文獻中最早出現者乃是 1800 年左右 Samuel Pegge 的《英語語法軼事》（*Anecdotes of the English Language*）一書中所載：「旅行者現在被稱為觀光客（a traveler is nowadays called a tourist）」。17、18 世紀時，一種新的旅遊方式興起，主要是設計給上層階級或貴族家庭的子弟，讓他們到法國、西班牙、瑞士、德國、義大利等國家旅遊，參訪具有歷史意義的遺跡，並學習藝術、建築及歷史，從中獲取新的知識和經驗，使他們能成為與眾不同的學者，像這樣以社會、文化體驗及教育為目的之旅遊活動被稱為**壯遊**（the Grand Tour），人們將從事壯遊的人，以"tour"加"ist"稱之；其實，"tour"這個字是來自拉丁文中的

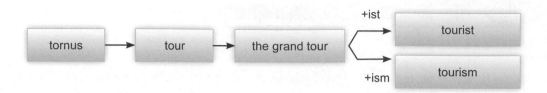

圖 1-2　觀光客（tourist）及觀光（tourism）字詞的產生

"tornus" 這個字，原為希臘語中表示一種畫圓圈的工具，後來衍生出會回到原出發點之巡迴旅遊的意思，即「周遊」（tour）。當觀光客的活動逐漸成為一種普遍的社會現象或狀態時，即 "ism"，並產生「大量生產方式之旅遊供需結構」的大眾化特色時，**觀光**（tourism）及**大眾觀光**（mass tourism）的概念，便相繼產生（請見**圖 1-2**）。最早出現 "tourism" 這個字的文獻，乃是 1811 年英格蘭的《運動雜誌》（*Sporting Magazine*）。

　　薛明敏（1982）指出，最早以「觀光」來直譯西洋文字者，是翻譯 "sight-seeing" 一詞，因為 seeing 是「觀」，sight 是「光」，於是觀光有了「觀看風光」的新字義；不過之後有人以「遊覽」來意譯 sight-seeing 而被普遍採用。日本於明治 45 年（1912 年），在其鐵道部內成立「日本觀光局」（土井厚，1982），且將瑞士於 1917 年成立之 Office Suisse de Tourisme 機構，譯之為「觀光局」，使得我們便以「觀光」來稱 "tourism" 而一直沿用至今。我們的先人也有過所謂之「遊覽視察」的觀光活動，但這種活動並不曾在他們的時代裡足以形成一種社會現象；所以，「觀光」是一種外來的、新的社會現象，欲研究觀光必須從外國之觀光現象的發展過程中去探索（薛明敏，1982）。

第二節　觀光概念探討

　　最早人類只有在氣候發生巨大變化、食物供應減少，或有敵人入侵的情況下，才會離開其居住地；一直到人們發現離家外出可以獲得一些不一樣的東西時，情形才有所改變。最初，商業和貿易之目的，使人們離家外出幾個星期、幾個月，甚至幾年。當然，古代人們的旅遊除了商業、貿易和尋找充足的食物來源外，也還有其它目的，例如周遊列國、到有名的寺廟和宗教聖地去朝聖、

到礦泉勝地（spas）療養、旅遊、外出歡度狂歡節，或去看雜技、馴獸等表演。從西元前 776 年開始，人們從整個歐洲和中東地區雲集到奧林匹克山參加奧林匹克運動會。但是，在古代，為娛樂而外出旅遊的人，基本上只限於富有階層。經濟和社會地位低的下層人民，因缺乏良好的交通工具，缺乏可供自由支配的所得，或因在旅途中存在著許多危險，所以，人們雖然有時間，卻鮮少有機會從事這些活動。

一、早期觀光活動的發展沿革

觀光旅遊活動的發展型態（**表 1-2**）到了羅馬帝國時期（西元前 27 年至 395 年）由於羅馬人為了保衛和管理這個大帝國，建造了一個有效的道路網，因而讓普通市民也有機會能夠外出旅遊；旅遊者可以從帝國的一端旅行到另一端，距離超過 4,500 英哩，是當時第一流的公路。透過使用驛馬，人們在短時間內就可以走完相當長的路程。羅馬人還建造了許多旅館——當時稱為驛站（posting houses），供公路網上的長途旅遊者住宿之用。在當時大部分的有錢人都有避暑別墅，他們每年都會去一次；所以很明顯地其渡假之目的是為了逃避一些主要城市的暑熱。通常別墅都座落在山裡，因此沿途的休息站便逐漸成為社交中心，旅行本身也成為渡假裡重要的一環。羅馬人似乎最熱衷於此種長途跋涉的休閒活動，一方面有助於他們瞭解帝國，另一方面也有助於其擴展社交圈。此外，羅馬的城市居民會到海濱礦泉勝地去避暑，當地為遊客提供了礦

表 1-2 觀光旅遊活動發展沿革表

時期	觀光型態	主要參與者
西元前 776 年	奧林匹克競賽	富有人
羅馬帝國 西元前 27 至 395 年	避暑／商務旅行／海灘及內陸觀光／溫泉觀光	城市中的菁英分子 中產階級
西元 5 世紀至羅馬帝國崩潰	十字軍東征／朝聖活動	具有冒險精神者
西元 1558 至 1603 年	貿易之旅	貴族
16 至 17 世紀	壯遊	貴族青年、新興中產階級
18 至 19 世紀（產業革命時期）	跨國性觀光／包辦式旅遊／環境觀光	社會大眾
19 至 20 世紀	觀光全球化／個別旅遊／海上觀光	社會大眾
21 世紀至今	客製化／慢遊	社會大眾

泉浴、戲劇演出、狂歡節目和競技項目等。假如說政治安定是休閒旅遊不可或缺的條件，那麼富裕也是；羅馬人是這片廣大國土的獲利者，他們每個旅行者都充滿了機動性及購買力。羅馬人同時也可說是**最早的紀念品購買者**（souvenir hunters），其中最受歡迎的是大師級的名畫、聖者的殘肢，和亞洲的絲織品（Casson, 1974）；而一般證據亦顯示，羅馬人從事旅行其中一個主要目的便是要蒐集紀念品，因為在考古挖掘的洞裡發現，羅馬人家居之擺飾經常來自於很遠的地方。

隨著西元 5 世紀羅馬帝國的崩潰，在此後一千年的時間裡，大規模**興之所至的旅遊**（pleasure travel）所賴以存在的條件已不復存在。在歐洲，這一時期被稱為黑暗時代（the Dark Ages），當時旅遊變成是一種危險的事情，商業和貿易也變得不再是那麼重要了。人們再次失去流動性（mobility），又一次被拴在養育他們的土地上。龐大的羅馬公路網因年久失修損壞了，只有最富冒險精神的人才肯遠離家園，長期流落異鄉。在黑暗時代裡，有二種重大的旅行活動：一是十字軍東征——這實際上是軍事擴張；二是朝聖者到歐洲重要的宗教聖地從事朝聖活動。在中世紀，我們可以明顯地發現朝聖的出現帶來了一種新的、嚴肅的旅遊動機。這原始的朝聖單純是為了宗教上之目的，到聖地旅遊乃因他們認為神住在一些特定的區域中，或是神在那些區域中可以施展其法力。信徒們來往於聖地，有些是為了對神表示敬意，有些則是對神有所請求。但隨著時代的轉變，朝聖的性質改變了，狂飲和大宴成為旅行中不可或缺的項目，為了朝聖者淫蕩之生活而準備的各種服務也跟著出現。

一直到了英國女王伊麗莎白一世（1558 至 1603 年）在位，興之所至的旅遊才於英國再度出現。用馬匹拉的公共馬車及運貨馬車使得旅行簡便易行，並且使貿易重新興旺起來。此外在伊麗莎白時代有另一重要的發展——即「壯遊」的出現，這是一種專為貴族青年和新興中產階級的子弟所設計的訓練課程，讓他們能成為具有朝臣禮儀的學者。通常，這些貴族家庭的子弟們有錢有閒，能負擔二至三年的旅行，且年齡都少於 20 歲，有的甚至只有 14 歲，故常有家庭教師跟隨著，一方面可監督其道德發展，一方面可做些僕役的工作。起初，這旅行是一輕率的冒險，但在 18 世紀末時卻已成為一個年輕人完成其學習的典型模式；多數的情形乃是先在法國的一個省城停留，作為旅行的開始，然後到德國、瑞士做短途的旅行，最後在義大利停留一、兩年後再度遠航回家。不過，歐陸壯遊時代因拿破崙的戰爭而中斷了三十年，使得此一傳統產生

斷層。

18 世紀末到 19 世紀的產業革命，使得手工業被機器和動力器所取代，生產效率增加，這為工業化社會帶來了社會及經濟結構上的重大變化；很多工人可以自由支配的所得增加了，加上工會組織的出現和發展，努力爭取縮短每週的工作時間、延長每年的假期、在假期期間工資照發及提高工資等，促使人們在旅遊上能有更多的時間及金錢可花費。另一方面，機械化生產的結果，又使得工作對很多人來說變得單調乏味；與農村中有季節性的、多樣化的、節奏緩慢的生活相比，城市和工廠的生活是呆板的、標準化的，且常常是令人厭煩的，於是人們出現了一種急迫的需要，即要求能定期地避開永無休止的例行性工作和使人壓抑的城市生活，這創造了一個新的旅遊需求。加上火車的發明為跨國性的大眾運輸創造了可能性，使得人們可以離家進行過去無法從事的長途旅行，而價格卻空前便宜。

湯瑪士·庫克在此時進一步推展了**火車遊覽**（excursion trains），1841 年 7 月 5 日他第一次公開登廣告，組織人們乘火車遊覽，火車將遊客從英格蘭的萊斯特（Leicester）載送到拉夫巴勒（Loughborough）去參加禁酒節會。團體價格為 1 先令，路程約 22 英哩來回，且票價包含了演奏聖歌的樂隊、火腿午餐及下午茶，有 570 人參加了這次活動。從此，庫克建立了一個家喻戶曉的旅遊

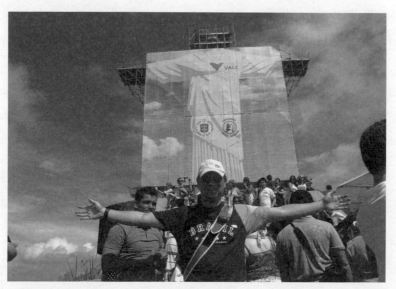

巴西里約熱內盧的 Cristo Redentor（Statue of Christ the Redeemer）可說是里約的地標，更在 2007 年時入選為世界新七大奇蹟

機構。1855 年，他第一次開始在歐洲大陸開展業務，組織人們去參觀巴黎博覽會，這是**包辦式遊程**（inclusive tour）業務的開始。庫克的成功，除了其所提供的旅遊路線可以比旅遊者自行安排來得省錢、省時間外，還包括其他因素在內；19 世紀時，新興的中產階級還沒有建立長途旅遊的行為習慣，且長途旅遊有很多難以克服的障礙，例如語言上的問題、在國內和國外所存在的偏見、外幣兌換率之混亂所帶來的困難，及護照問題等等，由於庫克預見了這些問題，並建立一專門機構為人們解決這些問題，其在旅遊領域的貢獻可說是相當大的。

19 世紀對旅行史的另外一個貢獻乃是人們對「大自然之美」有與日俱增的體會；1872 年，美國成立世界第一座國家公園——**黃石國家公園**（Yellowstone National Park），之後許多國家公園的形成及一些風景名勝之商業性發展，可視為**環境觀光**（environmental tourism）的基石。英詩的浪漫運動則優雅地表達了此種對大自然態度的轉變。20 世紀的一些社會和經濟上之變革，例如每個人都有固定的假期、洲際旅行用之大輪船的建造、汽車不斷地增加等等，都大大地增加了旅遊者的彈性空間，而 1958 年噴射客機的介入，更創造了地球村（global village）的觀念，觀光已成為世界性的現象了。

Poon（1989）將 1950、1960 及 1970 年代的國際觀光活動稱之為**舊觀光**（old tourism），將 1980 年代以後之國際觀光活動稱之為**新觀光**（new tourism）（見**圖 1-3**）。舊觀光的特色乃是大眾化的（mass）、標準化的（standardized）和固定式的包辦假期、旅館與觀光客（rigidly packaged holidays, hotels and tourists）。新觀光的特色則是彈性（flexibility）、區隔化（segmentation）與更原真的觀光體驗（more authentic tourism experiences），以及觀光業界趨於斜向整合的組織與管理（diagonally integrated organization and management）。如今，除了資訊與通訊科技（Information & Communication

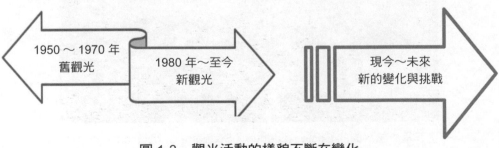

圖 1-3　觀光活動的樣貌不斷在變化

Technologies, ICTs）的普遍運用之外，觀光活動面對了更多挑戰，包括恐怖分子的攻擊、疾病的爆發、經濟面的影響事件（如石油價格）、政治面的影響事件（如暴動）、人口結構的變化（如高齡人口的增加）、氣候變化（climate change）、水資源的問題等等，都將不斷地改變觀光活動的樣貌。

　　許多文獻都提到有關舊觀光的特性，例如 Turner 和 Ash（1975）在其書中表示：「大眾觀光的典型就是任何事情都予以標準化。」社會學界及人類學界也支持此種看法，Noronha（1976）觀察出所謂的文化商業化（cultural commercialization）的趨勢；MacCannell（1973）亦提到所謂「刻意安排的真實」（staged authenticity）。總之，由於第二次世界大戰後噴射客機的加入營運、多國籍企業的發展、支薪休假，和加盟式連鎖的蓬勃等因素，使得大眾化、標準化和固定式的包辦旅遊不斷地成長、普遍。但是觀光活動由於整體環境因素的改變，包括社會上的、文化上的、科技上的、生態上的、經濟上的和機構上的變化，國際觀光須不斷地調整和適應，於是彈性、區隔化與斜向整合成為新的觀念及最佳的營運方式。Poon（1993）曾將影響這趨勢的因素做一分析，他認為這些因素包括新的資訊科技系統（the system of information technologies）普遍運用於觀光事業、航空事業的解除管制、大眾觀光對於接待國（host countries）之負面影響、環境之壓力、科技之競爭，以及消費者的喜好、休閒時間、工作型態與所得分配之改變等，帶來了觀光結構的轉型，其中資訊科技更是舉足輕重。

　　資訊科技系統涵蓋了電腦、電腦訂位系統、數位電話網路、影視資料、衛星通訊、視訊會議、管理資訊系統、能源管理，和電子化閉鎖系統（electronic locking systems）等等。此系統在觀光事業上的普及運用，可提高觀光旅遊服務之效率、品質及彈性。不過，科技雖然對觀光旅遊之行銷會有極大的影響，但仍無法取代或觸及觀光旅遊人性化的一面，例如觀光客與當地接待者之關係，及供應商與消費者之間的關係。新觀光受到資訊科技和不斷變化之消費者需求所推進，未來的觀光事業要能在這動態且變化劇烈的環境中生存及保有競爭力，不斷創新（innovation）將是重要關鍵。

二、觀光的研究範疇

　　美國旅行資料中心（U.S. Travel Data Center）曾針對八十種有關旅行和

觀光方面的研究報告作過調查，發現有關旅行者、觀光客及訪客（visitor）的定義，就有四十三種之多（Cook, 1975），顯示出觀光研究之含混而缺乏統合；不過 Burkart 及 Medlik（1974）指出：(1) 為了有系統地研究此一現象（phenomenon）；(2) 為了統計上要測度此一現象；(3) 為了要訂出立法上和行政上所適用之範圍；及 (4) 為了觀光業界要進行市場研究和以之作為形成觀光事業組織之基礎等目的，我們須對「觀光」一詞做一較明確、精密的定義。雖然 Williams 及 Shaw（1988: 2）曾表示「定義觀光根本毫無意義」，但如果要瞭解全球觀光的本質、規模、衝擊以及重要性，給予觀光一個定義就顯得十分重要。Goeldner 及 Ritchie（2003）認為，要對觀光做一定義並對其範疇做一完整的描述，須考慮與觀光產業有關的各個群體（請見圖 1-4）；包括觀光客、提供觀光客相關商品與勞務的商業界、觀光地區的政府部門，及當地接待社區（host community）：

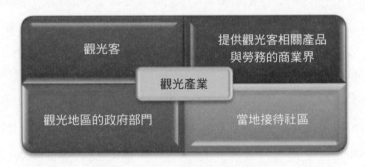

圖 1-4　觀光產業相關之群體

1. 觀光客：觀光客在尋找各種心靈的以及身體的體驗和滿足感，這些多半會決定其所要選擇之目的地和所喜愛的活動。

2. 提供觀光客相關產品與勞務的商業界：商人視提供觀光市場所需之產品和服務為賺取利益的機會。

3. 觀光地區的政府部門：政治人物將觀光視為能替轄區經濟帶來財富的因素，他們的觀點著眼於居民能賺取來自觀光之所得；並關心透過國際觀光帶來的外匯收入以及從觀光消費中所獲得的稅收。

4. 當地接待社區：當地居民常將觀光視為與文化及就業有關的因素，例如大量的國際觀光客與居民間之互動所產生的影響就頗為重要。這些影響可能是有利的或有害的，或兩者皆有。

大量的國際觀光客與居民間之互動所產生的影響就博奕產業而言，
這些影響多數被視為是可能有害的
（澳門威尼斯人金沙酒店賭場提供）

上述每一群體的觀點均與發展完整之觀光定義有著密切的關係，Leiper
（1979, 2003）從系統論的觀點認為，觀光系統涵蓋觀光客、客源地地區、過
境路線、目的地地區及觀光事業五個要素，彼此在空間與功能上相互連結；並
在人、社會、經濟、科技、實質環境、政治、法律等環境因素的影響下運作。
一個觀光系統就是一個涵蓋觀光客之完整觀光體驗（tourist experience）架構
（請見圖1-5）。

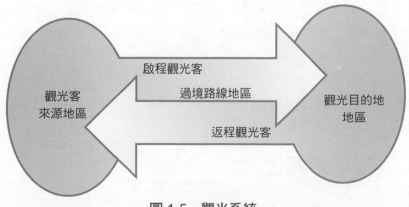

圖 1-5　觀光系統

資料來源：Leiper (2003).

　　觀光客尋求著各種體驗和滿足感,而這通常會影響其對觀光目的地之選擇和對觀光活動的喜好;對觀光業界而言,只要能針對觀光市場的需要提供商品與勞務,觀光便是一獲利的機會;對於政治人物來說,觀光乃是為其轄區帶來經濟繁榮的重要因素,觀光可帶給當地居民所得之增加,並能間接地或直接地增加當地稅收,甚或帶來外匯的增加等;對於當地接待社區而言,當地居民通常視觀光為一與文化有關或與就業有關的產業,其所關心的例如與國際觀光客之接觸會帶來交互作用上的影響,而這影響可能是正面的也可能是負面的,觀點之不同,便會對觀光有著不同的看法。總之,觀光是一複雜之現象與關係的綜合,這其中包含了觀光客本身的體驗,這體驗發生在五個階段中,亦即從出發前的期望或計劃,到往程途中、目的地、返程途中,和回憶等五個階段,每個階段都對觀光客的體驗有著不同的影響(Clawson & Knetsch, 1966)(請見**圖1-6**)。另外,觀光客在這過程中與其它各個相關個體之接觸,會產生諸多現象(如所從事之活動、對觀光地區造成的影響等),以及各種關係(如與旅行社、航空公司、飯店,或與當地居民間所產生的各種關係等等);這些都是我們在探討觀光時所要研究的範疇。

三、觀光的探討角度

　　由於 (1) 休閒時間的增加、(2) 可自由支配所得的提高、(3) 交通運輸工具的進步、(4) 觀光業者的大事推廣與開發、(5) 大眾傳播媒體與政府部門的推波助瀾、(6) 人們生活型態與價值觀的改變、(7) 世界上大部分地區政局與治安的安定等,使得觀光活動在已開發國家和許多開發中國家成為一普遍的社會現象,相關領域的研究學者,諸如經濟學家、地理學家、人類學家、社會學家、

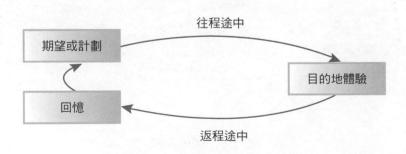

圖 1-6　觀光客體驗的五個階段

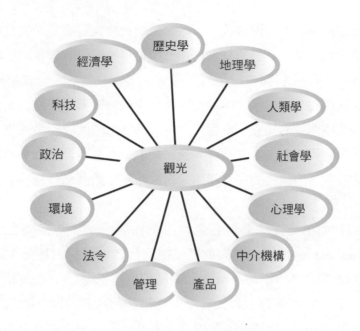

圖 1-7　探討觀光的角度

心理學家、歷史學家、管理學家，及法律學家等，均對觀光活動所形成之現象和關係做過研究。Pearce（1982）曾就有關領域所從事之研究做一回顧（見**圖 1-7**），其中以經濟學的角度探討觀光活動的文獻中，常以乘數指標（multiplier index）來看一個觀光地區中觀光客的觀光花費對該地區所產生的影響。惟此種指標之研究僅對觀光客做了有限的探討，因其只關切所有觀光客之花費，而忽略了這些觀光客的年齡、性別、旅遊動機，和其所購買之商品、勞務的品質等等因素。

　　此外，經濟學的角度常探討之主題尚有：所得、就業、觀光客的需求、觀光客的消費偏好、行銷、預測、規劃和發展等，然而這些研究所強調的重點乃是觀光活動，而非觀光客本身及其體驗；例如觀光客的情感、記憶、挫折、渴望與失望等，均未為經濟學研究者所探討。以地理學的角度探討觀光的文獻中，最主要的主題包括氣候和其所造成的季節性、人口的分布、觀光客的流動、觀光資源的位置與空間關係、景觀形態學（landscape morphology）及城鎮的設計等。此外地理學研究者亦常做資源評估，並關切觀光客及觀光發展對觀光地區所造成之實質環境上的破壞等。以人類學的角度探討觀光的文獻中，則可發現其特別關切觀光客對當地接待社區所產生之文化上的變化，或觀光客與

當地接待者之接觸所產生的影響等。以社會學的角度探討觀光的文獻中，最常從事之調查研究包括觀光活動的社會角色，觀光事業如何影響當地社會之自我尊重（self esteem）、工作機會，及可能造成之社會改變等。社會學研究者亦對於「休閒」的探討有著濃厚的興趣。以心理學的角度探討觀光的文獻中，最常見的主題包括觀光客的知覺、學習、人格、動機、態度等影響因素；以及就社會心理學的層面探討觀光客之社會角色、動機，和在觀光活動中因為觀光客與當地接待者接觸，所產生的交互作用，對於認知、態度和行為的方式等之影響。

除了上述探討的角度之外，我們也可以從與觀光活動有關之中介機構（intermediaries and institutions）的角度（如旅行社）來探討觀光；這主要是調查其組織、營運方式、困難、成本與觀光消費者的關係，及與旅館業、租車業、航空公司等的關係等。由於許多調查機構和政府部門，如美國統計局（U.S. Census Bureau）、我國的觀光局等，常進行定期的機構調查工作，因此有許多資料庫可作為進一步研究之用。或從歷史的角度來探討觀光，此乃以進化發展的觀點（an evolutionary angle）來對觀光活動與機構做分析；例如一新的觀光產品之產生背景、其成長和衰微之變化等。不過由於大眾觀光乃是新的社會現象，目前以歷史之角度來探討觀光的尚屬非常有限。另外，我們還可從產品或管理的角度來探討觀光。從產品的角度來探討觀光者，包括對各類觀光產品之研究以及瞭解它們是如何生產、行銷和上市的。例如我們可以研究航空公司的機位這個產品，其安排、銷售、購買、融資、促銷等之情況；我們也可以研究租車業的車輛、旅館的房間、餐飲等產品。而從管理的角度來探討觀光則是針對觀光有關企業之相關管理活動，例如規劃、研究發展、定價、促銷、廣告等做一番探討。由於整體環境因素（如政治、經濟、社會、文化、科技、法律等）和個體環境因素（如競爭者、供應商、財務機構、消費者等）的變遷，觀光環境也不斷地變化，觀光企業之管理的目標和程序也須不斷地予以調整，因此從管理的角度探討觀光對瞭解觀光將有很大的幫助。

無論如何，我們知道當觀光事業之迅速擴張與發展，進入成熟的生命周期階段，觀光客變成有經驗的遊客，其期望和需求將會更多，優良的品質、親切、花得有價值等會是觀光客之重要訴求，如何運用系統化方法（systems approach），謹慎周密地規劃和管理觀光的開發建設與服務，瞭解觀光客的動機、知覺、態度等行為，提供豐富多樣的觀光旅遊體驗，做出最適當的規劃與

發展，是研究觀光很重要的課題。

四、休閒與遊憩的概念

　　基本上，觀光活動可視為休閒（leisure）利用的一種方式，它屬於遊憩活動（recreation）的一類。「休閒」一詞源自拉丁文 licere，意指被允許的（to be permitted），有無拘無束或擺脫工作後所獲得之自由的意思，亦可認為是一種非謀生性質的學習、禱告或思考活動。從 licere 又引申出法文的 loisir，意指自由時間（free time），及英文的 license，意指許可（permission）；而拉丁文的 licere 與希臘文 schole（拉丁文 schola）這個字含意相同，原意並非指學校（school）而是與工作（business）有關的相對名詞；是指在處理公務之後到城市的公共設施，如體操場（gymnasion）去運動、散步或討論問題等，藉以享受娛樂的閒暇時間，如同休閒。所以希臘人認為工作之目的乃是為了休閒，不如此則文化無法產生。因此，從文字的脈源溯往，休閒的本意是指行動的自由。有關休閒的定義及理論大多已經在 20 世紀發展形成，共有五大觀點面向：休閒為時間、休閒是活動、休閒為一種存在狀態、休閒為一種全面性的、整體性的概念，以及休閒是一種生活方式（圖 1-8）。

　　若以「時間」為參考架構，我們稱為**閒暇、餘暇、空閒**；將休閒視為「生存和生活必需之時間以外的自由時間」（unobligated / discretionary time），通常是指生活的某部分時間中有相對較多的自由，可以做我們想做的事情，其具有下列意義：

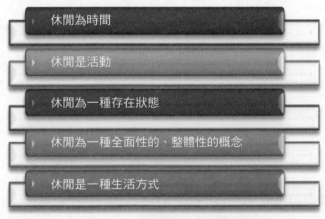

圖 1-8　休閒的不同觀點面向

1. 閒暇的、自由的時間（意指可自由支配的時間）。

2. 解脫工作和責任義務之外的時間。

3. 為滿足實質需要與報酬之行動以外的時間。

若採取「活動」的觀點，我們稱為**休閒活動**，或特定的遊憩活動（specific recreation activities），視休閒為「個人所自由從事的活動，且常屬非工作領域（non-work）之活動」，此一觀點的休閒定義可分析歸納出以下涵義：

1. 隨心所欲的活動。

2. 為滿足需求的活動。

3. 可選擇性的活動。

4. 通常與工作無關的活動。

此外，若從「心理或心靈狀態」（a state of mind）的觀點來看，我們稱為**閒情、閒意、閒適、悠閒、閒情逸緻**。《說文解字》云：休者息止也，從人依木，像一個人靠在樹幹旁，在樹蔭下歇息，閒者隙也，月光自門射入；休閒便是「一種自由舒暢的心境，一種全然忘我、悠然自得、樂在其中、自由自在的投入，甚至是一種超越真實生活的狀態」，它涵蓋了：

1. 一種趨美的心理意境。

2. 一種尋求內在需求與愉悅滿足的體驗。

3. 個人的、自我的特殊意義狀態。

「遊憩」的語源係由拉丁語 recreatio 而來，再經法語 récréation 而成為今日英文的 recreation 一詞，原有創新、使清新的含意。但另有以造語的形式認為 recreation 係由 re + creation 組合而成，re 為接頭語，有再、重新、更加的意思，creation 泛指創設、創立、創造之意，因此 recreation 一詞，含有「重新創造」的意思。從字義觀點來看遊憩具有以下的意喻：

1. 含有重新創造的意思。

2. 閒暇時間內所從事的活動。

3. 從事可使人身心感到愉悅，獲得滿足感的活動。

而若從**意義的觀點**可分析出遊憩具有下列含意：

1. 閒暇時所從事的活動。

2. 追求或享受自由、愉悅、個人滿足感等體驗的活動。

3. 從事各式各樣對其具有吸引力的活動。

4. 從事具健康、建設性體驗的活動。

5. 可以任何型態於任何時間、任何地點發生，但不是無所事事的活動。

6. 帶來知性方面的、身體方面的以及社交方面之成長的活動。

　　對於休閒、遊憩及觀光這三種概念（concepts）之研究，目前在學術界分別屬於二個不同的部分，有關休閒和遊憩之研究，屬於同一部分；而有關觀光之研究，屬於另一部分。雖然目前已有整合的趨勢，但不知為何，至今它們仍然傾向於各自獨立進行研究。休閒、遊憩與觀光（LRT）三者之活動體驗形式（forms）、功能（functions）和過程（processes）有著某種程度的相關性（圖1-9），但是若要清楚地找出三者的明確定義，以及指出在理論上三者之相關程度，仍存在著許多問題；若能將二個不同單元之研究加以整合並進一步探討之，相信經由對休閒與遊憩體驗之研究結果，能讓我們在有關觀光活動體驗的瞭解上，有更深一層的幫助。同樣地，經由對觀光在空間整體組態（spatial configurations）上和經濟交易（economic transactions）上之瞭解，亦能有助於我們對休閒和遊憩的進一步瞭解。

圖 1-9　LRT 三者之活動體驗的相關性

第三節　觀光教育的推廣與發展

一、觀光教育與事業前程

Jafari（1990）曾以四個發展階段來描述觀光知識的進展，提供了一有用的分類（**圖 1-10**）：

1. 倡議階段（the advocacy platform）：此為觀光活動發展之早期，相關文獻並未加以批判（uncritical），且將觀光發展倡導為一無煙囪的工業（an industry without smokestacks）。
2. 警戒階段（the cautionary platform）：當觀光活動所帶來之各種廣泛影響發生時，明顯的關切便出現在相關文獻中。
3. 適應階段（the adaptancy platform）：相關文獻發展出各式永續的與適切的觀光活動模式。
4. 知識為基礎階段（the knowledge-based platform）：認清觀光作為一活動和學科領域，僅能透過研究與知識的助長向前發展。

　　觀光活動已是一世界性普遍社會現象，為因應此一趨勢，不同型式的觀光教育和訓練在過去二十多年來迅速成長，其中牽涉著各種不同學科領域及許許多多的行業部門；而所謂的觀光事業其實是一綜合產業（tourism industries），是由許多相關之個別行業所組成，最主要的相關聯行業包括交通運輸業、旅館

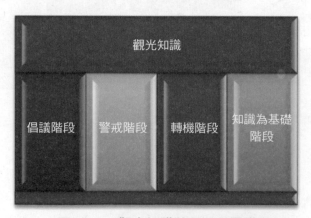

圖 1-10　觀光知識的不同發展階段

業、餐飲業、旅行業、遊樂業、會展業、零售品店及免稅商店、金融服務業、娛樂業、觀光推廣組織等，這每一個單獨行業本身又自成一體系，且都有其專業素養、研究議題、就業機會與職涯發展機會（劉修祥，2000）。Cooper、Shepherd 及 Westlake（1996）提到，觀光作為一門學科，是一令人感到有趣、刺激且動態的領域；但是這並不表示其是容易研究的領域，事實上它既難教又難學。現階段的觀光學門不再是一初出茅蘆的學科，但亦未達到成熟的地步；它正經歷另一里程，有賴從事觀光教育者確保這一學門是以一有規則的、有組織的及適當的方式來發展。

　　劉修祥（2004）的研究指出，在大學教育層級上，以技能為主之學習領域對當今的學生和將來的學生而言，有哪些優點與助益須加以評量；更應不斷蒐集整理不同之就業機會、工作性質等充分且正確的資訊，例如觀光餐旅職涯資訊指南（tourism and hospitality careers guide），提供給有興趣就讀及已經就讀觀光餐旅科系者，俾有助於其在作職涯決策時，不是靠碰運氣（chance）而是做真正的選擇（choice）；這相對地也有助於提高工作滿意度、業界留住員工的比例，及工作績效。另外，觀光事業的雇主是否贊同透過遠距學習課程來滿足從業人員之教育與訓練需求？企業本身的職場訓練機制與企業大學（Corporate University）及虛擬大學（Virtual University）如何配合、規劃與實施？亦是未來應深入探討的課題。

「聯合國世界觀光組織」（UNWTO）對於教育與訓練的致力一直不遺餘力

資料來源：UNWTO Education and Training（2011）。http://www.unwto-themis.org/en/，檢索日期：2011 年 9 月 21 日。

二、觀光相關聯產業之就業

與觀光相關的就業市場涵蓋了各式各樣的工作類別，需要各種不同程度之技能，我們應充分關切觀光科系學生之教育目標為何？當其畢業後可獲得哪些工作？從全面的觀點來看觀光教育頗為重要；觀光相關科系畢業生有著各種為滿足觀光客不同需求而存在之相關工作職位機會，每一位學生均須先對觀光系統有一概括性的瞭解，再針對想要進入之部門作進一步的專業準備（**表 1-3**）。由於觀光事業並非一有定形的產業，而是由許許多多不同行業所混合的產業，如何提供一具廣泛基礎的觀光教育，可以讓畢業生有較寬廣的職涯選擇機會，同時在畢業時又具有獲得想要之工作職位所需的基本應用技能，是觀光科系所面臨的挑戰。

劉修祥（2000）的研究發現，在目前大部分仍以考試成績分發科系的情況下，許多學生在入學前對觀光事業並無基本認識，畢業後投入觀光相關行業者，亦不如預期；而觀光相關行業近年來蓬勃發展，人力需求甚殷，但流動率仍偏高，造成就業市場許多工作有供需失調的現象。Kusluvan 及 Kusluvan（2000）在針對土耳其七所公立大學的觀光系學生所作之調查顯示，超過半數以上的受訪學生是在對觀光相關行業之職涯前程和工作環境性質資訊不足的情況下，選讀觀光與餐旅管理的。另外，受訪學生對於觀光行業之許多工作特性仍傾向於負面的態度，包括工作壓力大、會因工作性質而缺少家庭生活、工作時間長、勞累且有季節性（不穩定）、社會地位低、升遷機會不足和不公平、待遇低且福利不佳、經理人員資格條件不足、經理人員對員工的態度和行為差、同事資格條件不足及態度和行為差、實質工作環境不佳等。其實學生們對服務業相關建教合作單位工作環境普遍察覺到缺乏援助、高工作壓力、高管理上的控制及缺乏參與的機會，在業界實習的直接經驗可能使得學生們對觀光相關工作產生負面的態度。

觀光業界所期望的人才，是受過良好教育、完整訓練、聰明伶俐、精力充沛、敬業樂群、有環保意識、有行銷概念、掌握先進科技知能的畢業生；其中我們應將教育和訓練區分開來，教育著重在原理（a set of principles）的傳授，使學生能將新的知識作全方位的詮釋、評估與解析；其中通用的知能，如分析能力、語言與文字的溝通能力和領導能力，應是觀光教育的重點；而相關的訓練則是以偏向培養特定實務技能（practical skills）之具備為主。由於觀光相

表 1-3　與觀光有關的主要工作機會

觀光事業單位	工作機會	
航空公司	-reservation agents -flight attendants -aircraft mechanics -baggage handlers -sales representatives -computer specialists -office jobs -ticket agents	-pilots -flight engineers -maintenance staff -airline food service jobs -sales jobs -training staff -clerical positions -research jobs
旅行社	-commercial account specialists -domestic travel counselors -international travel counselors -research directors -advertising managers -sales personnel -tour guides -group coordinators -computer specialists -incentive tour coordinator -office supervisor	-tour leaders -accountants -file clerks -tour planners -reservationists -operations employees -hotel coordinator -trainees -costing specialist -managerial positions
旅館業	-general manager -food & beverage manager -front office manager -accountants -convention coordinator -rooms division manager -director of marketing & sales -public relations manager -human resources director -director of personnel -director of research -management trainees -room clerks -housekeepers -lobby porters -maids	-resident manager -restaurant manager -controller -sales manager -chief engineer -training manager -sales associates -secretary -executive housekeeper -executive chef -executive steward -reservation clerks -bellboys -doormen -cooks -storeroom employees

（續）表 1-3　與觀光有關的主要工作機會

觀光事業單位	工作機會	
旅館業	-kitchen helpers -dishwashers -waitresses -maintenance workers -electricians -laundry workers -cashiers -hostesses	-waiters -bartenders -engineers -plumbers -operators -purchasing & receiving 　employees -bus persons
遊輪業	-head waiters -maitrede cruiser -chef de cuisine -cooks -stewards (stewardesses) -reception desk / hospitality staff -chief purser -purser assistants -concierge -bar keeper -deck stewards -cruise assistant -musicians -able-bodied seamen -security -assistant engineers -electrician -maintenance positions -nurses -linen keeper	-hotel director -dining room waiters -(wine) cellar keeper -sous chef -dishwashers -housekeeper -wine stewards -shore excursion staff -bar manager -waiters (waitresses) -cruise director -hostess -band members -youngman -chief engineer -refrigeration engineer -oilers -doctor -utility staff -butler
其他	-travel photographer -meeting planners -camp counselors -jobs in tourism offices -jobs in information centers -jobs in tourism education and 　training -jobs in travel journalism -jobs in recreation and parks	-jobs in food service industry -jobs in trade and profession- 　al associations -jobs in rental car companies -jobs in bus companies -freelance writers -tourism researcher -recreation directors

觀光業界所期望的是受過良好教育、完整訓練的專業人才

關行業的組成過於多樣，並且有許許多多是中小型企業，其職涯進路（career paths）不是很明確，每一行業所需的資格條件並不一致，而在我國，觀光相關行業所須證照很多仍未被廣泛接受或認可，雖然證照之意義和用途仍有許多爭議與討論，但這也相對使得觀光相關行業的從業人員無法有較高的專業地位。大部分業者缺乏有計劃的人力資源管理，亦不願投資在訓練工作上，觀光相關行業業者通常不認為投資在員工訓練上是有商業利益的，因這些員工常是兼職的、臨時性的，且被認為是不需高才幹者（low-calibre）；負責訓練的部門人員傾向於提供他們所能作的訓練，或他們有能力開設的課程，而非實際上必須要的訓練課程，這使得員工流動率相對增加，造成惡性循環。加上業界並不一定，或需要招募、任用觀光科系畢業生，因為觀光科系畢業生不一定具備符合其所需要的資格條件，而且不是所有觀光科系畢業生都會選擇觀光主要關聯行業就業，以及觀光業界所需要之有些人才是別的科系畢業生，一般來說，因觀光事業的特性造成人力資源發展受到影響之相關議題包括：

1. 觀光事業範圍廣泛且多樣。
2. 牽涉各式各樣相關行業且人數眾多。
3. 工作類別和就業範疇非常廣泛。
4. 產品和市場具多樣性。
5. 觀光是一相對新的專業和學科領域。
6. 觀光作為一學科領域其研討方式有著多重學科的特性。
7. 需要各式各樣技能，而傳統上對於教育訓練很少或從未重視。
8. 有很大的比例是中小型企業。
9. 缺乏經過規劃的觀光發展。

10. 人口結構改變所造成的影響。

11. 熟練員工不足。

12. 員工流動率高。

13. 無法吸引優秀的畢業生。

14. 業者作為雇主的形象不佳。

15. 待遇與福利不具競爭力且工作環境不佳。

16. 有些人對從事觀光相關行業之工作有著篤信的和文化上的忌諱。

17. 學界無法與業界的需求做結合。

18. 較著重短期利益，無法體認長期人力資源發展之利益。

　　因此總體來看，在就業市場容納量有限的情況下，觀光科系畢業學生在觀光業界之就業利基其實不大。而就個體而言，每一位畢業生的日後事業前程發展，更是因人而異，這亦引起許多有關教育和就業間之關聯性的爭論。大致說來，觀光相關行業是一勞力密集的服務業，這些觀光行業從業人員是整體觀光客體驗的一環，高品質觀光產品與服務之提供，有賴於高品質的觀光人力。觀光相關行業最主要的資源乃是人力資源，聘僱和留住合宜的員工，是一挑戰（Leslie & Richardson, 2000），其中觀光相關行業業者作為雇主之形象不佳，熟練員工的品質和來源、薪酬與福利、員工流動率、工作時數與環境、外籍勞工的僱用、觀光就業的各種障礙及教育等，都是與觀光人力資源相關的主要議題，這些許多都與觀光教育及職涯資訊和就業輔導之提供有關。

三、觀光教育的發展

　　隨著國際情勢之變化及資訊與通訊科技的進步，觀光教育在課程上有了一些改變，包括遠距學習的增加，餐旅和觀光相關領域之碩士班與博士班相繼成立，特殊利基課程（special niche programs），如運動暨賽會管理、活動事件管理（event management）、娛樂事業管理、會展管理、保健旅遊（health and wellness tourism）、目的地行銷等均在發展中，教室配置先進多媒體設備以及利用數位教材非常普遍；雖然基本核心科目部分仍保留著，新的主題則在持續添加中，觀光相關科系在總數、規模、品質與分量上不斷成長，新的觀光研究中心亦不斷設立，各種組織也力求獲得重視及有新的進展，甚至有許多非觀光之專業組織亦將觀光納入成為其重要議題。

觀光事業的雇主是否贊同透過遠距學習課程來滿足從業人員的需求，
是國內未來應深入探討的課題

資料來源：UNWTO Education and Training（2011）。http://www.unwto-themis.org/en/
noticias/2010/volunteersday2010，檢索日期：2011 年 9 月 21 日。

　　在現今這種多元發展以及觀光、休閒、遊憩與餐旅課程間之區別不明顯的情況下，觀光學科可否或是否仍須保有和發展其連貫性（coherence）？觀光事業雇主是否贊同透過遠距學習課程來滿足從業人員之教育與訓練需求？觀光課程是否能滿足畢業生對工作之期望？等等是我們須面對的議題。不過，觀光教育須確保的首要事項乃是品質（quality）和嚴謹性（rigour），假如觀光課程所提供的是好的教育，那麼完成這些課程的學生就應該可以展現出技術（skills）與專業職能（competencies），在觀光相關部門成功地獲得工作，且在其他部門（other sectors）亦可如此成功，這對觀光教育者來說是重要的挑戰。

第四節　觀光相關名詞

名稱	英文	內容
國民旅遊	domestic tourism	居民以遊客身分在居住國所從事的各項活動。
短途旅遊者（當日來回的遊客）	excursionist（or same-day visitor）	泛指其旅遊活動沒有過夜停留的遊客。
入境觀光旅遊	inbound tourism	非該國居民以遊客身分在入境該國所從事的各項活動。
國內觀光旅遊	internal tourism	包含國民旅遊以及入境觀光旅遊的總稱。
國際觀光旅遊	international tourism	包含入境觀光旅遊以及出境觀光旅遊的總稱。
國民觀光旅遊	national tourism	包含該國之國民旅遊以及出境觀光旅遊的總稱。
出境觀光旅遊	outbound tourism	該國居民以遊客身分出境到外國所從事的各項活動。
旅客	traveler	不論停留時間多久，基於各種目的在不同地理位置間移動者。
觀光客	tourist	指在國內（國外）停留過夜超過一個晚上的遊客。
遊客	visitor	非因受雇因素到不同於日常生活環境之目的地出遊的旅客。
旅行	travel	旅客所從事的活動。
旅程	trip	離開日常居住之所往返所涵蓋的行程。
觀光旅程	tourism trip	遊客所從事的旅程。
遊程	visit	遊客離開日常居住之所往返各地所構成的旅程。
觀光遊覽	tourism visit	遊客在所從事的旅程中於到訪地所作的停留。

Chapter 2

觀光客

聯合國世界觀光組織將觀光客（tourist）界定為在國內（國外）停留過夜超過一個晚上的遊客（overnight visitor）（UNWTO, 2011），而 Cohen（1974）曾就觀光旅遊的特徵列出七項區別觀光客和其他旅行者不同之處（**圖 2-1**）：

1. 暫時性的（temporary）：以區別那些長期徒步旅行流浪者（the tramp）及游牧民族（the nomad）。
2. 自願性的（voluntary）：以區別那些被迫流亡或放逐者（the exile）及難民（the refugee）。
3. 周遊返回性的旅程（round trip）：以區別那些遷居移民（the migrant）的單程之旅。
4. 相對較長的居留期間（relatively long）：以區別那些從事短程遊覽者（the excursionist）或遊玩者（the tripper）。
5. 非定期反覆的（non-recurrent）：以區別那些渡假別墅所有者定期前往的旅程。
6. 非為了利益報酬者（non-instrumental）：以區別那些將旅行當作達成另一目的者，如商務旅行者、業務代表之旅行或朝聖者。
7. 出於新奇及換環境者（for novelty and change）：以區別那些為了別的目的而旅行者，如求學。

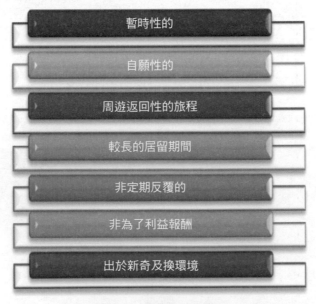

圖 2-1　觀光客的特性

　　我們在從事有關觀光客之調查研究時，總是希望能瞭解他們為什麼從事觀光活動？亦即有哪些動機促使他們從事觀光活動？而他們又從事哪些活動？以及觀光事業業者或政府部門要如何去滿足他們的需求？約在 1920 年代末期和 1930 年代初期，有關觀光客的研究，大部分偏重於人口統計變數（demographics）方面之調查，將觀光客以年齡、性別、教育程度、所得、職業、居住地等變數加以分類；這雖然有某些方面的用途，但是假如我們想要真正深入瞭解觀光客的話，例如規劃設計人員或從事行銷工作者等，則需要作心理描繪方面的研究（psychographic research）。舉例來說，當我們計劃開發一渡假區或興建一家旅館時，總是希望能知道我們所提供服務之對象是什麼樣的群體？他們在選擇觀光目的地、住宿設施、交通工具，和所從事的活動上有何不同？為什麼不同？要如何在促銷活動上吸引他們？他們的體驗又如何？哪些設施與服務能吸引他們再度前來？等等。

　　當我們問人們為什麼旅遊？為什麼要選擇某一或某些目的地？關於交通工具、住宿設施、餐飲服務，和活動的決策是怎麼決定的？過程如何？此時，我們嘗試要解釋觀光客的行為，但要解釋這些行為並不容易，因為人們的行為受到太多因素影響。有些研究將觀光客視為一消費者及一決策者，當觀光客從事觀光活動時，他在作消費選擇，而此選擇是觀光客所作之主觀判斷（subjective judgements）。我們可以從哪些因素會影響觀光客之觀光旅遊決策方面進行瞭

觀光客與當地穿著和服的婦女合照是一種觀光客的行為

解，來對觀光客之觀光旅遊行為有所認識；有時候人們會花較多的時間和精神蒐集有關資訊，並在評估可行的方案後，才作出決定，有時候人們只根據其現有的知識和態度，習慣性地作出決定，並未蒐集其它資訊，而有時候人們則僅是臨時起意，或僅只是因一時受到某種刺激所引起之衝動，便在未事先規劃下作出決定。

第一節　旅遊決策的心理因素

　　同一個人在不同時間作決定之過程可能不同，而不同的人作決定之過程也可能不相同。通常時間和金錢是影響觀光旅遊能力的兩大重要因素，當一個人計劃花 3 萬元去泰國曼谷渡假旅遊一星期時，表示他對這 3 萬元之利用決策是去泰國曼谷而不去琉球，不買電視、衣料，或其它東西；同時他也選擇了如何利用這一星期的時間，這段時間他將不在別的地方使用。問題是他為什麼選擇去泰國曼谷，而不去琉球或新加坡從事觀光旅遊活動？若我們能更清楚地知道他作出認為能滿足其需要之決策的影響因素為何，便可對深入瞭解其觀光旅遊行為和觀光旅遊決策有很大的幫助。這其中，與人們之內在心理因素如知覺、學習、性格、動機、態度等，及社會因素如角色與地位、家庭成員、參考群體、社會階級、文化和次文化等的影響都有關聯（Mays & Jarvis, 1981），值得我們調查研究（見**圖 2-2**）。

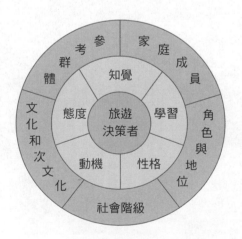

圖 2-2　個人旅遊行為的主要影響因素

資料來源：根據 Mayo 及 Jarvis（1981）加以修改。

一、知覺

一個人的**知覺**（perception）指的是「用來選擇、組織和解釋資訊，以產生一種有意義之描述的過程。」人們對相同的刺激會產生不同的知覺，目前我們所知影響知覺之因素可分為兩大類：

1. 刺激因素（stimulus factors）：如顏色、大小、形狀、聲音、環境等。
2. 個人因素（personal factors）：如視覺、聽覺、嗅覺、味覺、觸覺、智力水準、性格、興趣、需求、動機、期望、心情、態度、價值觀、過去的經驗，及人口統計變數等。

經由人類的歷史，我們相信人們均假定其知覺是對周遭世界之真實的反映；而行為科學之研究發現，這種假定是謬誤的，其實人們通常所知覺的大多是其所願知覺的部分。人們的知覺有三個過程（**圖 2-3**）：

1. **選擇性注意**（selective attention）：人們每天生活在大量的刺激下，不可能注意到所有的刺激，因此會將大部分的刺激過濾，正因為如此，如何吸引消費者或觀光客之注意，便是觀光業者的真正挑戰；通常人們比較注意與目前需求有關的刺激、與目前期望有關的刺激，及異常的刺激。
2. **選擇性曲解**（selective distortion）：人們即使注意到了刺激，也會依其個人的信念、偏好、興趣、觀點等，來解釋各種訊息，因此常會有刻板印象（stereotyping）產生。一般而言，愈模糊或複雜的刺激，愈易導致人們以其自己的方式來解釋和理解。

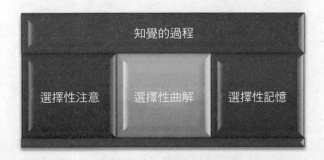

圖 2-3　知覺的過程

3. 選擇性記憶（selective retention）：人們通常將與其需求、價值觀、態
　度、信念等有關的訊息記在心裡，對於其它無關的事務很快地便忘
　了。而只有被記得的知覺才會影響隨後的行為。

　　根據上述這些分析，觀光業者在作行銷之努力時，應瞭解人們所會知覺
的是他們認為重要並與其有關的資訊，而且會根據他們自己對此資訊特徵的知
覺與他們自己本身的需求、動機、期望、性格、經驗，和心情等來解釋這些資
訊。另外，在傳達訊息時必須針對目標消費者的知覺過程，吸引消費者注意，
產生良好印象（image），使其記在心裡，方能引起購買行為。

二、學習

　　心理學家們認為大部分的人類行為都是來自於**學習**（learning），人們經由
經驗和所接觸的資訊而學習，並對其行為作改變。因此觀光客的經驗和其所接
觸的資訊，便是影響其旅遊決定的因素。觀光業者應瞭解潛在消費者的需求，
提供能讓其覺得可解決問題、滿足需求的資訊，並讓消費者瞭解當他在作購買
決策時，對產生之風險及不確定性的顧慮可透過業者所提供之產品和服務獲得
解決。而最重要的是，提供能滿足消費者期望之愉快體驗，產生良好印象，就
能讓消費者持續產生購買行為。

觀光客經由經驗和其所接觸的資訊而產生學習行為

三、性格

　　所謂**性格**（personality）指的是一個人獨特的心理特徵，我們對於某人性格之描述，可藉此推測其某些心理特徵，而行銷研究人員或旅遊行為研究人員發現：心理描繪變數乃是與個人生活型態特徵有關的變數，例如一個人的日常生活、活動、興趣、觀點、價值觀、知覺和需求等，能反映出一個人的性格特徵及態度，且能說明其在生活環境中的全貌。對於生活型態的研究以及瞭解其與產品及服務之關係，是作市場定位工作很有用的資訊。此外，因為性格會對行為產生影響，因此我們若想要瞭解旅遊行為，自應瞭解性格是如何影響人們的行為。**交換分析**（transactional analysis）提供了我們對於瞭解旅遊行為的一個途徑（參見 Berne, 1964; Harris, 1967），它將一個人的性格分為三種自我狀態（ego state）：

1. 兒童自我狀態：一個人的情感及情緒受其影響，它與我們的需求、欲望和渴望有關。
2. 父母自我狀態：它與我們的觀點與偏見、事情應如何做及對錯有關。
3. 成人自我狀態：它與我們的理性思考及客觀的資訊處理有關。

　　每個人的行為都受到這三種性格中的自我狀態影響，當一個人需要透過觀光旅遊來滿足某些需求時，是其兒童的自我狀態在運作；美麗的景觀、有趣的活動、愉悅的感覺等等，都會引起其性格中的兒童自我狀態興起要去觀光旅遊的意念。但是性格中的父母自我狀態會控制此一意念，提出觀點或者偏見，表現哪些是對的、哪些是錯的態度，認為應如何做等；通常能有教育上或文化上的利益、能促進家庭關係、能使工作後獲得休養、能代表身分、地位、威望等功能之觀光旅遊，方能獲得父母自我狀態的認可。最後成人自我狀態則會作一仲裁者，它會將觀光旅遊決定合理化，客觀地蒐集資訊，例如怎麼樣到達目的地、停留多少時間、花多少錢、住哪裡等等。因此，當觀光旅遊業者要行銷其產品與服務時，須瞭解人們性格中這三種自我狀態會對觀光旅遊形成哪些不同的態度，並將觀光旅遊目的地之可獲得樂趣的機會用來吸引人們的兒童自我狀態，然後以符合人們之父母自我狀態所認可的動機，來激勵觀光旅遊者；最後，提供客觀的資訊，滿足成人自我狀態理性思考的運作，如此一來方能有效地行銷觀光產品與服務。另外，人們性格中的自我概念或自我意象對其消費行

為亦有所影響，當產品與服務之象徵性意象符合消費者之自我意象或期望得到之意象時，便能引起其購買行為。

　　觀光旅遊產品一般而言是一無形的產品，因此最終產品乃是體驗，這是外在看不見的；但是，另一方面卻又是一項不只看得見，而且具有高度象徵性的產品，從使用的裝備、所住的旅館、所去的餐館、所使用的交通工具等等，都可能代表著某種程度的象徵意義，例如成功、有成就等。其實人們性格中的自我意象有二個：一是真實的自我（the real self）；一是理想的自我（the ideal self）。真實的自我是我們實際上對自我的認知；理想的自我是我們希望成為的情況。對許多人來說，觀光旅遊活動是達成其所重視之理想自我意象的方式，若我們能對人們之自我意象做深入的研究，對瞭解人們為什麼旅遊是有莫大助益的。

四、動機

　　在**動機**（motivation）方面，當我們說人們從事觀光旅遊活動之動機是探訪親友，暫離文明的喧鬧、舒暢身心、消除壓力、獲得新知等，其實這些對於想瞭解人們真正為何旅遊而言，僅是表面的（superficial）答案，因為這並不能滿足我們瞭解人們從事觀光旅遊活動之更深層的心理原因，如為什麼人們要探訪親友？為什麼我們要暫離文明喧鬧？為什麼我們要獲得新知？等等。動機是影響人們產生行為的很重要因素，我們將之定義為一種足以驅使人們設法尋求滿足的需求，即一種驅動力（drive）。觀光旅遊是一複雜的、具象徵性的行為，觀光客所要滿足的需求是多重的（**表 2-1**），如前面所述，知覺、學習、性格等都會影響人們要不要旅遊，去哪裡旅遊，如何去旅遊等旅遊決定，但對於人們為什麼要旅遊這一個問題，僅提供了有限的答案；到底什麼原因促使人們從事觀光旅遊活動？截至目前為止，並無一個很好的理論來說明。

　　另外，人們一方面需要並依賴可預測之事物，尤其是日常生活的細節，例如每天一定會有人來收垃圾，時間一到交通車一定會來等等，但大部分的人也都期望只要不是太離譜之不可預測的事物。當人們在家中或工作中產生很高程度的一致性、可預測性以及相同性時，便需要某種程度之複雜性、不可預知性和新奇感及變化來加以均衡；在家中或工作中的例行公事因為一致性、相同性太高，便會產生無聊感，而形成心理上的緊張，新奇感和變化有助於減輕此種

表 2-1　十八種重要的旅遊需求

教育與文化	輕鬆和樂趣	種族／傳統	其它
1. 看看別的國家的人民如何生活、工作及遊戲。 2. 欣賞特殊的景緻。 3. 希望對正在報導的新聞事件有更清楚的瞭解。 4. 參與特殊的活動。	5. 擺脫日常單調的生活。 6. 想要好好玩一下。 7. 為獲得某種與異性接觸或尋求浪漫的經歷。	8. 訪問自己祖先的故土。 9. 訪問自己家人或朋友曾經去過的地方。	10. 天氣。 11. 健康。 12. 運動。 13. 經濟。 14. 冒險。 15. 勝人一籌的本領。 16. 順應時尚。 17. 參與歷史。 18. 社交性需求、瞭解世界的願望。

資料來源：Thomas (1964).

緊張程度，但是新奇感和變化之需求的多寡則因人而異。觀光旅遊業者在尋求滿足觀光客之需求時，須瞭解目標市場在一致性與變化之間需求程度的不同，及如何滿足其所要求之一致性的需求與變化的需求。人們想去旅行的原因千百種，它可能包括的有：

1. 在日常忙碌的生活中，能有一段較自由的時間。
2. 從工作或家庭的壓力中，有一個放鬆的機會，紓解壓力。
3. 暫時改變平日的生活步調，增加生活情趣。
4. 有機會和家人共享出遊時光。
5. 避暑或避寒。
6. 受季節之變化、特殊之景緻的吸引，體驗大自然。
7. 追求一段羅曼史、認識新朋友、尋求有相同興趣的人。
8. 學習新事物、體驗不同的文化和生活方式。
9. 探索未知的領域。
10. 追求新奇冒險，藉探險享受刺激。
11. 實現出國的願望與美夢，拜訪書上讀過的地方或媒體報導過的地方。
12. 提昇性靈的內涵。
13. 享受陌生地方的隨意與不受拘束。
14. 享受美食佳餚。
15. 炫耀自我。
16. 蒐集各種嗜好物品。

17. 拜訪親朋好友、尋根懷舊。

18. 參加婚禮、喪禮、同學會等聚會。

19. 出差、洽公等順道旅遊。

20. 參加會議及觀光旅遊。

21. 逃避現實或流言。

22. 追求感官刺激。

23. 尋找可能居住的地點。

24. 尋找就業機會。

五、態度

所謂**態度**（attitude）指的是個人對某些事物或觀念所抱持之同意或不同意的知覺、評價、感覺和行動傾向（見**圖 2-4**）。性格及動機與態度的形成都有關，態度使人尋求喜愛的事物，避免不喜歡的事物；人們的態度一旦定型後，很難予以變更；如何讓觀光客知曉觀光旅遊產品與服務之存在，並讓其產生良好的態度是很重要的。通常，要改變消費者的態度，大致有五種方式：

1. **產品上的改變**：如透過改變實質設備之外觀、環境、品牌、員工的服務態度等。

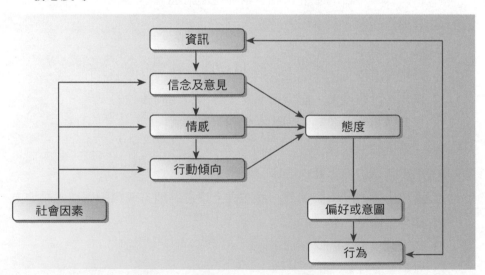

圖 2-4　態度與旅遊決策過程

資料來源：Mayo & Jarvis (1981).

2. 知覺上的改變：即提供資訊，如利用廣告強化印象，改變名稱、訴求等。

3. 激起行為上的改變：如將實際的資訊利用廣告或幽默手法，改變消費者原有之信念，或影響其情感與觀點；並可利用誘因如送贈品等，激勵消費者消費，進而發展或改變態度。

4. 激發消費者潛在的動機：即將原本會影響態度而未被知覺之動機予以激發。

5. 新的、額外的資訊之提供：尤其是當消費者原來資訊就取得不足的情況下，態度之改變較容易。

第二節　旅遊決策的社會因素

個人的行為還會受到許多社會因素的影響，例如參考群體、家庭成員、角色與地位、社會階級，及文化和次文化等。

一、參考群體

所謂**參考群體**指的是那些直接或間接影響人們態度與行為之群體，包括成員間不斷交互影響的「主要群體」，例如家庭、朋友、鄰居，和同事等，以及交互影響較少的「次要群體」，例如宗教組織，及同業公會、商會等社會組織。當群體的向心力愈大，溝通程度愈有效，或人們對這些群體愈尊重，此群體對個人在消費的決策上就愈具影響力。

二、家庭成員

家庭成員對消費者之購買行為亦有強烈的影響，對於不同的產品，夫妻參與購買的程度互有不同，行銷人員必須確定對於特定產品或服務之購買，夫妻雙方何者較具影響力，是丈夫作決定，或是妻子作決定，還是雙方影響力相等；而小孩有時也在某些方面具有影響力。此外，家庭生活周期（見**圖 2-5**）對於家庭及其成員之態度、需求、價值觀和興趣等，都會造成改變，這也會影響消費形態。

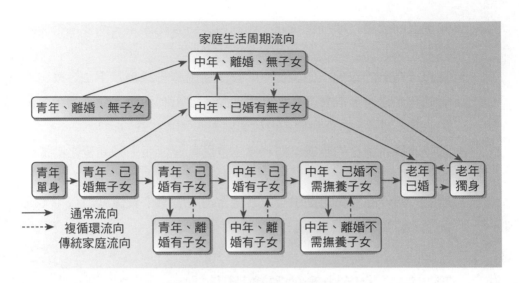

圖 2-5　現代家庭生活周期

資料來源：Murphy & Staples (1979).

三、角色與地位

　　每個人在群體中的**角色與地位**亦會對購買行為有所影響，**表 2-2** 與**表** 2-3 分別說明有關遊客角色與相關行為之特徵。每一個角色底下都包含了某些行為，這些行為取決於其他人對個人之期望；而每一個角色都伴隨著某種地位，反映出社會上一般人對該角色的尊重程度，人們通常會選擇那些能夠顯示其地位的產品。惟在不同地理區域其社會階級、地位的象徵，會有所差異。

　　一般說來，同一社會階級內的人士會具有類似的行為（見**表 2-4**），人們通常以自身所處的社會階級來判斷其地位的高低，但社會階級並不是取決於某一個因素，而是基於職業、所得、財富、教育、價值傾向等因素所共同決定的，個人可以晉升到上一個階級，也可能落到下一個階級（見**表 2-5**）。不同的社會階級會產生獨特的產品和品牌偏好，這對根據社會階級而形成之目標市場的行銷型態而言是很重要的。

四、文化和次文化

　　另外，**文化因素**對消費者行為之影響廣泛而深遠，因為人類的行為大部

表 2-2　十五種重要的旅遊需求

旅客型態	五項主要行為（依重要順序排列）
觀光客	拍照、購買紀念品、造訪名勝、在各地均做短暫的停留、並不瞭解當地居民。
遊客	在一地做短暫停留、品嚐當地食品、造訪名勝、拍照、會私下瞭解當地。
渡假者	拍照、造訪名勝、與自己的社會脫離、購買紀念品、對當地的經濟有所助益。
飛行員	過奢侈生活、關心社會地位問題、嫖妓、喜歡與同階層的人來往、造訪名勝。
商人	關心社會地位問題、對經濟有貢獻、不拍照、與同階級人來往、過奢侈生活。
移民	有語言障礙、喜歡與同階層的人來往、不瞭解當地居民、不過奢侈生活、不剝削當地居民。
環保人士	對環境感興趣、不購買紀念品、不剝削當地居民、私下瞭解各地區、拍照。
探險者	私下瞭解各地區、對環境感興趣、具冒險精神、不購買紀念品、敏銳觀察當地社會。
傳教士	不買紀念品、尋求生命的真諦、不過奢侈生活、不嫖妓、敏銳觀察當地社會。
留學生	品嚐具當地風物的食物、不剝削當地居民、拍照、敏銳觀察當地社會、具冒險精神。
人類學家	敏銳觀察當地社會、私下瞭解各地區、對環境感興趣、不購買紀念品、拍照。
嬉皮	不購買紀念品、不過奢侈生活、不關心社會地位問題、不拍照、對經濟沒有貢獻。
國際運動員	對自己的社會不脫離、不剝削當地居民、不瞭解當地居民、私下瞭解各地區、尋求生命的真諦。
駐外記者	拍照、敏銳觀察當地社會、造訪名勝、冒險、私下瞭解各地區。
宗教朝聖者	尋求生命的真諦、不過奢侈生活、不關心社會地位問題、不剝削當地居民、不購買紀念品。

資料來源：Pearce (1982).

分是經由學習而來，在某個社會中成長的個人，經由家庭和其它重要機構的社會化過程，學習了一套基本的價值觀、知覺、偏好，與行為。而每個文化都包含了較小的幾個群體，即次文化。不同的宗教群體、國籍群體、種族群體，或地理背景等，都會有不同之倫理觀、興趣、信念、態度、習慣、風俗、傳統等等，也都會對產品之選擇有影響。總之，觀光發展之需要面具有複雜性，且由

表 2-3　與二十種角色相關行為最相關的五種旅遊角色

角色相關行為	旅遊角色（依重要順序排列）
拍照	觀光客、駐外記者、渡假者、探險者、人類學家
剝削當地居民	環保人士(一)、朝聖者(一)、探險者(一)、留學生(一)、商人
造訪名勝	觀光客、飛行員、駐外記者、渡假者、嬉皮
瞭解當地居民	觀光客(一)、移民(一)、飛行員(一)、人類學家、運動員(一)
過奢侈生活	飛行員、嬉皮(一)、傳教士(一)、朝聖者(一)、商人
敏銳觀察當地社會	人類學家、留學生、探險者、傳教士、環保人士
對環境感興趣	環保人士、探險者、人類學家、飛行員(一)、商人(一)
對經濟有貢獻	商人、嬉皮(一)、觀光客、朝聖者(一)、渡假者
沒有歸屬感	觀光客、遊客、飛行員、渡假者、駐外記者
具冒險精神	探險者、商人(一)飛行員(一)、駐外記者、觀光客(一)
脫離自己的社會	嬉皮、移民、傳教士、朝聖者、探險者
在一地短暫停留	觀光客、飛行員、遊客、運動員、探險者
有語言障礙	移民、觀光客、留學生、運動員、遊客
品嚐當地食物	留學生、觀光客、遊客、飛行員、駐外記者
私下瞭解該地	探險者、人類學家、環保人士、駐外記者、遊客
關心社會地位問題	飛行員、商人、嬉皮(一)傳教士(一)、朝聖者(一)
尋求生命真諦	傳教士、朝聖者、嬉皮、人類學家、環保人士
嫖妓	飛行員、傳教士(一)、嬉皮、朝聖者(一)、商人
喜與同階層人士來往	飛行員、移民、商人、嬉皮、運動員
買紀念品	觀光客、傳教士(一)、嬉皮(一)、環保人士(一)、探險者(一)

資料來源：Pearce (1982).

註：表中的(一)表示在該項行為中，該旅遊角色占極小比例，但在重要順位上，它仍與該
　　項行為的相關連性在前五名之列，儘管相關連性是否定的。

於觀光客之需求不是一成不變的，對於其廣泛而深入的瞭解，持續地蒐集有關
資訊，作相關之調查研究是重要且必要的。



Chapter 2
觀光客

表 2-4　社會階級模式

中產階級	下層階級
1. 面向將來。	1. 面向現在和過去。
2. 看問題有長遠眼光。	2. 生活上和思想方法上較為閉鎖。
3. 多為城裡人。	3. 多為教育程度不高的偏遠地區人士。
4. 強調理性。	4. 基本上是非理性的。
5. 對社會的感覺清楚而有條理。	5. 對社會的感覺模糊而缺乏條理。
6. 眼界很廣或不受限制。	6. 眼界侷限在有限的範圍之內。
7. 選擇感較強。	7. 選擇感有限。
8. 自信、願冒風險。	8. 對安全與否極為關注。
9. 思想方法上非物質化及抽象化（idea-minded）。	9. 思想方法上具體化及物化（thing-minded）。
10. 覺得自己與國家大事休戚相關。	10. 世界圍繞家庭而轉動。

資料來源：Martineau (1958).

表 2-5　社會階級系統

社會階級	成員資格	占人口百分比
上上層	連續三、四代富有的名門望族、貴族、商人、金融家，或高級專業人員；財產繼承。	1.5
上下層	新近升入上層社會者；暴發戶；未被上上層社會接納的高級行政官員、大型企業創始人、醫生和律師。	1.5
中上層	有中等成就的專業人員、中型企業主；中等行政人員；有地位意識，以子女及家庭為中心。	10.0
中下層	普通人社會的上層；非管理者身分的職員、小企業主以及藍領家庭。這些人被描述為努力向上，有一定社會地位且性格保守。	33.0
下上層	普通勞動階級；半熟練工人；所得常常不亞於上兩個階層；熱愛生活；每天都過得很愉快。	38.0
下下層	非熟練工人、失業者，以及未歸化的外來民族；有宿命思想，且處世麻木冷漠。	16.0
	總計	100.0

資料來源：Walters & Paul (1970).

第三節　觀光旅遊的誘因和障礙

引起人們從事觀光旅遊活動的原因常常不只一個，McIntosh 及 Goeldner（1990）將人們從事觀光旅遊活動的基本誘因分成四大類：

1. 生理上的誘因（physical motivators）：如身體的休息、運動上的參與、海灘上的遊憩活動、輕鬆的娛樂活動，及與健康直接有關的其它誘因。此外，有些誘因也和醫生的指示與建議有關，例如前往溫泉區、前往某地作健康檢查等。總之，這些動機都具有藉由身體上的活動，減輕緊張的特性。

2. 文化上的誘因（cultural motivators）：此可界定為想要瞭解其它地區的慾望，如其它地區的食物、音樂、民俗、繪畫、舞蹈，和宗教等。

3. 人際上的誘因（interpersonal motivators）：這包括了結交新朋友、探訪親友、避開家人或日常工作等等。

4. 地位與聲望上的誘因（status and prestige motivators）：這與人們的自我需求及個人發展有關，其中包括藉由觀光旅遊以滿足自我受重視、被注意和享受聲望等慾求；以及從事商務、會議、求學，和其它滿足個人在嗜好上或知識上之追求的觀光旅遊活動。

　　不同之性別、年齡和教育程度常反映出不同的觀光旅遊目的，由於人們之觀光旅遊目的常不只一個，而其目的又受許多因素之影響，觀光旅遊業者不應將目標市場僅限定在某一種型態之目的上；雖然業者不可能滿足所有觀光客的各種目的，但針對觀光客之目的型態，提供多樣化的產品，是業者可以規劃和努力的方向。

　　在觀光旅遊行為上，時間的安排與花費的多寡是影響觀光客最主要的兩個因素。在**時間的安排上**，有些人為了節省時間，或為了所謂「充分利用時間」，可能在很短的期間去了很多的觀光勝地，使得原本想休息、輕鬆一下的旅遊，變得更加疲勞和緊張。另一方面，有些人因為未將時間花在工作上而去觀光旅遊，覺得有罪惡感，於是便在安排家庭旅遊上，以對孩子有教育意義或有所收穫來將之合理化。有些人將公務出差與觀光旅遊結合，以便對時間作「最有效」的利用。有些人因觀光旅遊之時間節奏和工作上班的時間節奏不同，而不能適應，產生所謂「與時間有關的矛盾」，有的心理學家建議，在渡假旅遊開始前，要作一些時間步調上的調整，以便順利適應真正享受休閒時光之較緩慢的步調。

　　通常，人們在可自由支配之所謂閒暇時間從事觀光旅遊活動，所造成之影響常超乎時間之外；也就是說，我們不僅注意到時間的長短，例如周末假日、

國定假日，及寒、暑假等，且要瞭解這些假日或人們所利用之閒暇時間在一年中的分布情形，因為這會影響到觀光地區的擁擠程度，以及季節性的成因。此外，觀光地區在經濟上、實質環境上和社會上也都會因不同之時間、季節分布，產生不同的影響。

在**金錢花費方面**，不同的所得水準、匯率及價格，會形成不同的影響。所得水準的改變，帶來了消費型態的改變；在國際旅遊上，匯率的變動，影響了觀光客的購買力及購買意願；而價格之高低，影響了觀光客在交通、住宿、餐飲、遊樂及購物等方面的花費成本，也相對影響了觀光客的觀光旅遊決策。

除了時間和花費成本外，**各國政府的措施**也將決定觀光客的觀光旅遊能力；這包括了護照、簽證、外匯管制及海關之管制等措施。此外，政治的不安定、戰爭、恐怖活動（如九一一事件），以及觀光客個人的年紀、家庭因素、健康狀況、語言能力及資訊之取得等能力，也都會對觀光旅遊能力產生影響。

第四節　觀光客的體驗

觀光學者 Pearce（1982）曾指出：「觀光客的角色是好探險的、孤立的、有點窺探狂的、小心翼翼的、且跟隨別人的做法，尤其是在遊覽、拍照，和蒐

觀光客的拍照體驗

集紀念品上。事實上,觀光客的體驗乃是複雜而多面的。」大致說來,觀光旅遊的過程中;包含了期望、興奮、挑戰、好奇,或反感、疲倦、失望等等的心理感受與記憶,它是一種體驗,而不同的人有著不同的體驗,這牽涉了文化層面、社會層面與心理層面。

許多觀光客表示,當觀光地區之居民視其為一個挺有意思的人,或者代表一個顯著不同文化的人,而不是泛泛的觀光客時,他們就會覺得這次的觀光旅遊活動很不錯。另外,許多觀光客會因能與當地居民稍有接觸而沾沾自喜,認為自己絕不是個膚淺的觀光客;而這種接觸形式,通常是一起品嚐食物、聊了許久,或者是來自兩種不同文化背景的人和樂相處。至於許多觀光客的不愉快體驗,大多強調他們的失望、難堪、甚至有罪惡感,通常所舉出的事件大都是他們如何被敲竹槓,甚至被攻擊,只因他們是觀光客;而另外有些人則對當地的貧窮生活及看到許多人處於無助的境地,覺得不舒服和無力感。

馬斯洛(Abraham Harold Maslow, 1908-1970)將人類的需求由低而高分成:(1) 身體／生理需求(physical / biologic needs);(2) 安全／安定需求(safety ／ security needs);(3) 愛與歸屬感需求(love and belonging needs);(4) 尊重需求(esteem needs)等四層基本需求(basic needs);以及四種衍生需求(metaneeds):(1) 知的需求(need to know and understand);(2) 美的需求(need for aesthetic beauty);(3) 實現自我潛力之自我實現需求(self-

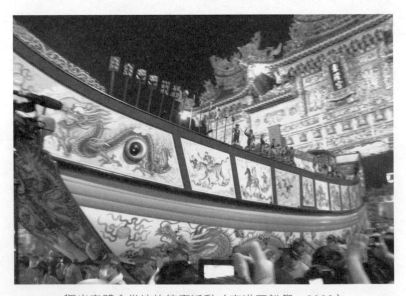

觀光客體會當地的節慶活動(東港王船祭,2009)

actualization needs）；與 (4) 幫助別人達成潛力實現之超然需求（transcendence needs）。一般省略知與美兩種需求，也較少提及超然需求，只介紹常見的五種需求層級，請見**圖 2-6**。

假若一個觀光客特別強調餐飲、住宿休息，那麼他便是在滿足生理上的需求；若一個觀光客的體驗是感覺遭受威脅和攻擊，便屬於安全上的需求未獲滿足；若一個觀光客因為不能與其他人接觸相處而覺得受到挫折，便是愛與歸屬感的需求未獲滿足；若一個觀光客相當注重自己的意象，此乃為滿足尊重的需求；而若一個觀光客的體驗是有關於其個人的充實，則為自我實現的需求。惟我們應注意下列幾點：

1. 所謂的層級並沒有截然的界限，層級和層級之間往往相互疊合；此外，當某一項需求的強度逐漸低降時，另一項需求也將隨之上升。
2. 有些人的需求可能始終維持在關切其生理及安全需求上，而這現象常在較低度開發之國家中出現。
3. 這些需求的先後順序並不一定適合每一個人，常有人對自我尊重的需

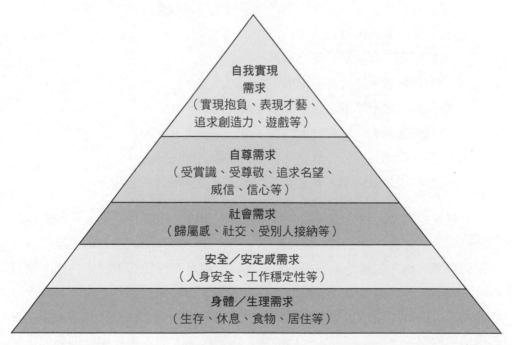

圖 2-6 馬斯洛之「需求層級」理論金字塔

資料來源：Maslow (1954).

求特別重視，甚至比安全需求還要重。

4. 兩個不同的人，行為相同，並不見得是有著同樣的需求，例如甲說話趾高氣揚，是因為他認為對於某一課題他認識最深，只有他夠資格發言，甲乃是為滿足其自我尊重和自我實現的需求；而乙說話也是趾高氣揚，但卻可能只是為了掩蓋其自卑感而已，這時乙是為了滿足其安全上的需求。

馬斯洛這一套理論的最大用處在於指出了每個人均有這些需求的存在。有時我們會發現，觀光客受到某渡假勝地的吸引，通常是因為當地有著可能滿足其依序為自我實現、愛與歸屬感，及生理需求的地方；反之，若一個人會避開一地，則其首先考慮的有可能是它的安全性，其次是它不能滿足該觀光客生理上的需求，再來就是愛與歸屬感的需求及尊重的需求無法被滿足。瞭解觀光客的行為與體驗，可從許多不同的角度和主題來作探討；以下是一些例子：

1. 檢視觀光客在日常社會生活中，如何安排其觀光旅遊計畫，如何運用其觀光旅遊經驗，如何使用其觀光旅遊紀念品等。
2. 考慮各類型具不同動機、造訪過不同地區之觀光客的不同角色型態。
3. 探討觀光客的性行為。
4. 研究觀光客與犯罪活動之關係。
5. 研究觀光環境之設計原則與方法。
6. 探討觀光旅遊團體之組成及其間的互動情形。
7. 研究與觀光客有關之健康問題。
8. 瞭解生活滿足、工作滿足，與假日旅遊之間的關係。
9. 探討在正規教育中，觀光旅遊可扮演什麼樣的角色等等。

上述不但有助於我們瞭解觀光客的行為和體驗，也讓我們對人類的經驗有另一層認識。有許多非正式的資料顯示，到一個從未到過的地方觀光旅遊後，的確會影響一個人對當地的印象。也就是說，觀光客因造訪過其未到過的地方後，對到訪環境的觀點會有所改變；且這種觀點的改變通常並不侷限於其所從事觀光旅遊活動的地點，而會反映其對自己國家及其它相似於到訪地點之渡假環境的觀點。有的人認為，正面的觀光旅遊經驗，對產生和諧的國際關係有所助益，且能對到訪地區有認同感。經由觀光旅遊之接觸，有些人開始對諸如人權、國際關係和環境等有關的話題很感興趣；這種對其他人和其它環境的關

心，或許可視為「觀光旅遊能擴展人們對世界事務的國際觀點」之一種理想；不過截至目前為止，可引證這個觀點的資料仍然非常有限。

在探討觀光客與環境（即能滿足觀光客之體驗的場所）之間的互動關係中，我們須瞭解人的因素及環境可能會產生之影響。環境特別能引發人產生一種情感上的反應，諸如愉悅、刺激、優越感等。當我們在描述一個休閒環境時，常會發現能夠引起人們想要停留在此休閒環境之欲望的，就和此環境是否能提供歡樂的因素有關，比如說迪士尼樂園就能提供遊客高度的歡樂、刺激與超越感；但是如果一個人不喜歡這種經過人為設計的觀光區，則他這次的觀光旅遊體驗可能就會很糟。

此外，在觀光客參加旅行團時，導遊這個角色儘管受褒或受貶，受到諷刺或受到尊敬，他都是觀光客心目中挺重要的人物。雖然有愈來愈多的觀光客已經有了自覺，儘量避免受到導遊的敲詐、欺騙，及慫恿購買劣等商品；甚至有些觀光客打從心底排斥導遊，因為他們認為導遊像個文化的皮條客，剝削當地居民，而又賺進觀光客的錢。但是在許多情況下，導遊的確在觀光客與觀光地區之文化互動關係中，扮演著牽引的角色。除了導遊之外，與觀光事業相關的旅館業者、計程車司機、餐廳業者，及海關人員等，也可能誤導觀光客對當地居民的印象；因為他們與觀光客有著最直接的接觸，而許多觀光客在僅接觸到少數人後，即胡亂地下了評語：「我看到的當地人就是如何如何。」雖然很多的觀光客都是願意敞開心胸去瞭解當地居民的，但是因為他們從有限的接觸中所得到之印象即是如此，所以無法避免會有此情況產生。因此，有時候觀光客與當地居民接觸，會滋生出感激、快樂，及對人類的同胞愛；而有時候在一些不愉快的體驗中，則會有失望、傷心，或悲觀等的感覺。

因為許多觀光客與觀光地區之接待者，有著語言上的障礙及文化上的差異，無法能有較深入或直接的接觸，又因一些實質環境上的障礙，例如為了控制與防止遊客的破壞行為，或為了保護當地居民之隱私，而採取之禁止遊客進入該區或禁止遊客使用某些設施等措施，使得既要能讓觀光客有機會深刻體驗該地區居民之生活環境，而又不會過度侵擾該地區，變成一個兩難的課題；其中較明顯的地區有國家公園、古蹟區、教堂等。此時，解說服務（interpretive service）計畫對觀光地區而言，扮演了極為重要的角色。解說服務可在既保護環境，又能滿足觀光客之需求的情況下，充實觀光客的觀光旅遊體驗。常用的解說服務方式大致包括：

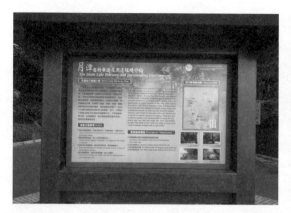

自導式步道與解說牌

1. 解說員之解說。
2. 視聽媒體之解說，如影片、幻燈片、錄音帶等。
3. 出版物之解說，如解說摺頁、手冊、地圖、書籍等。
4. 自導式步道與解說牌。
5. 遊客中心之服務臺。
6. 展示及陳列解說。

解說（interpretation）是一種教育性的活動，其目的在揭示文化和自然資源的意義，透過不同的媒體，包括演說、導覽、展示等，所作之訊息傳遞的服務。解說可以強化我們對歷史古蹟和自然奇觀的瞭解與欣賞，並進一步去保護它。解說亦是一種訊息和啟發的過程，Freeman Tilden（1977）曾提到解說的六大原則如下：

1. 任何解說活動若不能和遊客的性格或經驗有關，將會是枯燥的。
2. 資訊不是解說，解說是根據資訊而形成的啟示，但兩者卻是完全不同的，然而所有的解說都包含資訊。
3. 解說是一種結合多種人文科學的藝術，無論講述的內容是科學的、歷史的或與建築相關的，任何一種藝術，多多少少都是可被教導的。
4. 解說的主要目的不是教導而是啟發。
5. 解說必須針對全體來陳述，而非片面支節的部分。解說應強調整體，而非片斷；應強調全人類，而非某一部分。

解說是一種教育性的活動，目的在揭示文化和自然資源的意義

6. 對 12 歲以下的兒童作解說時，其方法不應是稀釋成人解說的內容，而
 是要有根本上完全不同的作法，若要達到最好的效果，則需要有另一
 套的活動。

　　解說的方法並無一定的形式，且各地區之資源環境亦有所差異，各種解說
方式可一併採用，或採用部分種類，以幫助觀光客，滿足其好奇心，並讓其對
該觀光地區能有廣泛且深入的認識與瞭解，俾提高觀光旅遊品質及建立良好的
觀光服務形象。

　　從圖 2-7 中可知，解說服務在參訪遊客、管理機關及公園資源這三方面搭
起了溝通的媒介。就公園管理機關而言，解說服務可作為管理機關與遊客間之
橋樑，加強遊客對管理機構之印象，並鼓勵大眾直接參與公園資源經營管理之
工作。就公園資源而言，解說服務可以讓民眾對公園資源合適使用，並關心、
認同公園。就遊客而言，解說服務除了可以提供休閒外，亦可增加人們對自然
與文化環境的瞭解和覺知，添加人們的生活經驗及喚起保護公園資源的態度和
行為。

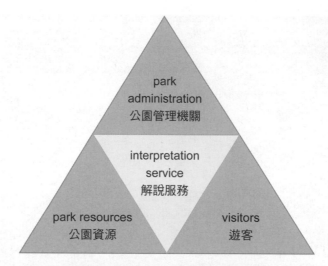

圖 2-7　解說服務與公園管理機關、公園資源和遊客之關係

第五節　觀光客的性格與觀光地區發展之關係

　　Plog（1972）在一項有關渡假區受歡迎程度之興起與衰微的研究中，將從事觀光旅遊活動者之心理描繪類型分成五種型式：自我意向型（the psychocentrics）、近似自我意向型（the near-psychocentrics）、中間型（the mid-centrics）、近似多樣活動型（the near-allocentrics），及多樣活動型（the allocentrics）。此研究發現，在觀光旅遊行為中，具有**自我意向型性格**（the psychocentric personality）的觀光客，對其生活之可預期性，有很強烈的需求。因此，他們在從事觀光旅遊活動時，通常選擇前往其所熟悉的觀光地區。他們的性格較被動，主要的觀光旅遊動機為休息和放鬆，對於所從事的活動、所使用的住宿、餐飲和娛樂設施，都希望能與其日常所熟悉的生活有一致性，而且是可預測的。而具有**多樣活動型性格**（the allocentric personality）的觀光客，對其生活之不可預期性有很強烈的需求；因此，他們在從事觀光旅遊活動時，通常選擇前往較不為人所知的地區。他們的性格較主動，喜歡到外國觀光旅遊，接觸不同文化背景的人，並希望有新的體驗。**表 2-6** 說明了此二種性格類型的旅遊特徵。

　　另外，**圖 2-8** 說明了自我意向型及多樣活動型這二個主要性格特性的觀光

表 2-6 不同心理描繪類型的旅遊特性

自我意向型	多樣活動型
1. 喜歡熟悉的旅遊目的地。 2. 喜歡旅遊目的地之一般活動。 3. 喜歡「陽光、歡樂」型的旅遊勝地，包括相當程度之無拘無束的輕鬆感。 4. 活動量小。 5. 喜歡去能驅車前往的旅遊點。 6. 喜歡以服務觀光客為主的住宿設備、餐館及旅遊商店。 7. 喜歡熟悉式的氣氛（如出售漢堡的小攤、熟悉的娛樂活動）；不喜歡外國式的氣氛。 8. 要準備好齊全的旅行行裝，全部日程都要事先安排妥當。	1. 喜歡非觀光地區。 2. 喜歡在別人來到該地區前享受新奇之經驗和發現的喜悅。 3. 喜歡新奇的與不尋常的旅遊場所。 4. 活動量大。 5. 喜歡坐飛機去旅遊目的地。 6. 住宿設備只要包括一般的旅館和伙食，不一定要現代化的大型旅館，不喜歡專門吸引遊客的地區商店。 7. 願意會面和接觸他們所不熟悉之文化背景的人們。 8. 旅遊的安排包括最基本的項目（交通工具和旅館），會留有較大的調配空間和靈活性。

資料來源：Plog (1972).

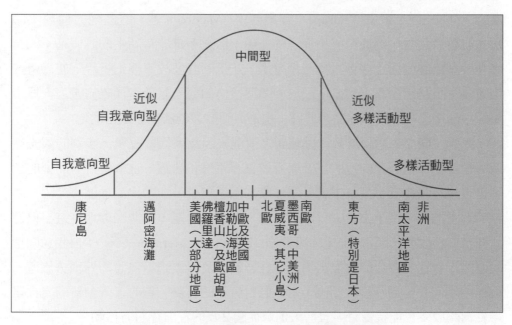

圖 2-8 自我意向型──多樣活動型量尺

資料來源：Plog (1972).

客，對吸引其前往從事觀光旅遊活動之渡假區所產生的影響。圖中指出具有極端自我意向型或多樣活動型性格的人很少，而在這兩種極端中間，可區分為三種類型：即近似自我意向型、中間型與近似多樣活動型。以美國為例，通常會吸引具有強烈自我意向型性格或近似自我意向型性格的觀光旅遊者前往之渡假區，以康尼島遊樂園（Coney Island）和邁阿密海灘（Miami Beach）兩區最為著名，此兩區已有數以百萬計的遊客去過，並和遊客日常所熟悉的生活有一致性與可預測性之渡假區。

具有**強烈多樣活動型性格**或**近似多樣活動型性格**的觀光旅遊者，因其好冒險、好奇心強、精力充沛，且喜歡到外國旅遊，因此通常會吸引其前往的渡假區，包括非洲（Africa）、南太平洋地區（South Pacific），及東方（特別是日本）（Orient, esp. Japan）等，對美國觀光旅遊者而言，屬於新奇、具冒險性的渡假區。至於**中間型性格**的觀光旅遊者，他不是真正喜歡冒險，但卻又不怕旅遊，是屬於旅遊之大眾市場（mass market for travel）的代表。通常會吸引其前往的觀光旅遊地區，包括佛羅里達（Florida）、夏威夷（Hawaii）、加勒比海地區（Caribbean）、歐洲（Europe）及墨西哥（Mexico）等。這些地方對於美國觀光旅遊者而言，屬於有些不熟悉的外國，但又不是非常陌生的渡假區；因為許多美國旅客到過這些地方觀光旅遊過，並帶回許多故事與幻燈片，使得這些地方變得不是那麼不可預測。由於中間型性格的觀光旅遊者代表旅遊之大眾市場，因此這些吸引其前往之渡假區，也是最受歡迎的觀光旅遊目的地。

不過，**圖 2-7** 應該是某一段時間之情況，因為人們會改變，多次的觀光旅遊活動會使得自我意向型的旅客變得較喜好冒險和活躍，也會使得中間型的遊客變得較為多樣活動型；這就是為什麼去過邁阿密、加勒比海地區、英國、中歐等地區的人，接下來會去東歐、日本、南太平洋區，及非洲等地旅遊。但是此種態度之改變，通常是一很長期間的過程（a long-term process）；自我意向型的遊客不會在一夜之間就變得勇猛、好冒險，及喜歡到不熟悉的外地去旅遊。但無論如何，經過一段時間後，當人們對於新的經驗、新的人，和新的文化變得更為開放、更能接受時，有些人則會從**圖 2-8** 的左方往右方移動。

其實不只人們會改變，經過一段時間後，渡假區也會改變；有些渡假區早先是吸引多樣活動型性格的遊客，然後吸引較具自我意向型性格（近似多樣活動型性格）的遊客到來，使得遊客人數增加，於是需要更多的旅館提供遊客住宿服務，而遊客們喜歡標準化的大型連鎖旅館者較多；當大眾市場之旅行團遊客

前來時,此地就變得更為人所熟悉了,各類家庭式餐館、旅遊商店陸續開張,無論是餐飲、娛樂和其它活動,都變得非常標準化了。最後,當近似自我意向型性格和自我意向型性格的遊客到來後,此地已變得差不多和家裡一樣了。因此,在開發渡假區時,規劃者、開發者及管理者應注意此一變化的情況,瞭解觀光地區逐漸沒落的原因,並在開發建議時,避免可能產生之負面影響。

Plog 後來又加上一個**活力向度**(an energy dimension),用來描述觀光客所偏好的活動量(Plog, 1979),指出高活力之旅遊者偏好高活動量、低活力之旅遊者偏好低活動量。Plog 並指出,自我意向型(或依賴型)、多樣活動型(或冒險型),及活力三個性格向度乃是相互獨立且互不相關的(orthogonal)。Nickerson 與 Ellis(1991)曾利用 Fiske 與 Maddi(1961)的**性格發展促動理論**(activation theory of personality development)來檢視自我意向型(或依賴型)、多樣活動型(或冒險型)及活力三個性格向度可被解釋的程度;他們發現,以促動理論為本之模型獲得普遍支持,可進一步解釋旅遊者的性格。這些性格型態可用「目的地偏好」、「旅遊同伴」、「與當地文化之互動」、「活動參與之程度」及「其他明顯的特性」來加以描述。

例如一個人若是「高促動外向者」即冒險型,但具有外在制控信念(an external locus of control)會被認為其喜歡城市生活或人多的露營區,喜歡參加套裝觀光遊程前往新的和不同的各個景點;由於其有要求變化之需求及外向性之傾向,此人會認為套裝觀光遊程可提供各種旅遊歡愉且不須負擔風險。此種旅遊者型態曾被稱為「貪婪的參團者」,意指其每一次的渡假都會參加套裝觀光遊程去不同的目的地。旅遊目的地若能考量其主要遊客之活動和活力需求,

Plog 用活力向度來描述有「旅遊同伴」、「與當地文化之互動」偏好的觀光客

可更有效地作市場定位；以低促動之旅遊目的地為例，其可藉由產品與服務的包裝，強調輕鬆之氣氛環境、可控制的各種選擇性，及透過遊客所習慣之類似餐館與旅館，強調熟悉性，來吸引此特定的區隔市場。目的地之舒適和熟悉感應可讓低促動型的旅客再度重遊。促動理論是值得觀光管理人員加以利用的，在廣告與促銷設計上，可集中焦點針對合適之旅客群體的活動和活力需求提供訊息。

Chapter

3

觀光產品

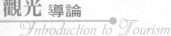

第一節　觀光活動與觀光事業

　　人們可能臨時起意，或花了很長的一段時間蒐集有關資訊，決定在某段時間或某個假期完成一趟觀光旅遊；他可能委託旅行社代辦手續，也可能自己處理，並藉著相關的資訊和指引，搭乘飛機、遊輪、或開自家車、或租用車輛，到達對其具有吸引力之目的地。此目的地可能是具獨特自然美的地區，這自然美包括氣候、天象、地形、地質、動物、植物、海灘、瀑布、湖泊、溫泉等；也可能是具有獨特性的人文資源，例如歷史古蹟、廟宇、教堂、民俗、傳統、節慶、美食、音樂、美術、戲劇表演、產業活動與設施、生活習俗、運動比賽等。而人為的吸引力（man made attractions）例如遊樂區、高爾夫球場、購物中心等也可引發觀光旅遊活動。在旅途中，觀光客可能因需要食物、住宿、加油、打電話、領錢等，在某些地方稍做停留；也可能發生遭扒竊或生病等狀況。因此，觀光活動其實牽涉了自然、人文和人為吸引力，以及許多機構、行業、設施、服務和活動。

　　觀光客在目的地地區無論停留多久，從事哪些活動，均要仰賴許多相關設施與服務提供所需。我們常將這些設施與服務分為兩大類（**圖 3-1**）：即基本公共設施（infra-structure）和上層設施（superstructure）。二者很難作明確的區分，但一般而言，**基本公共設施**指的是當地對外通訊聯絡和日常生活所需的公共設施，包括道路、停車場、鐵路、機場、碼頭、水、電、排水及污物處理、郵政、電信、治安、消防、醫療、銀行、零售商店等設施與服務。**上層設施**指的是針對觀光客所需，彌補基本公共設施之不足的設施與服務，例如住宿、餐飲、娛樂、購物等。

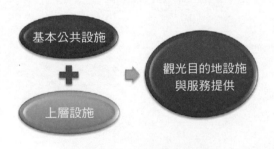

圖 3-1　觀光設施分類

　　與觀光活動有關的主要行業包括交通運輸業、旅館業、餐飲業、旅行業、遊樂業、會展業、零售品店及免稅商店、金融服務業、娛樂業、觀光推廣組織等；所以，觀光事業乃是屬於一種複合體（complex）的產業。上述的行業構成了觀光事業的核心，雖然當地居民也可能光顧這些行業，但其商品和服務為觀光客主要之消費所需。同時，觀光客也不能沒有基本公共設施，雖然這些設施與服務主要是為了當地居民之所需，因此觀光事業亦是一綜合性的產業。

　　若我們將觀光客視為消費者，其所購買的商品和服務之提供者涵蓋了上述的各個行業；雖然每個行業似乎單獨地提供商品和服務，但觀光客會將它們視為一整體、視為一個產品。當我們問觀光客此次觀光之行如何？他們會說：「哦！好玩極了，下次還要再去。」或說：「糟透了！旅館的餐飲太差，領隊又不負責任，中途遊覽車又拋錨。」因此，對觀光客而言，其所購買的最終產品，乃是一種體驗、一個回憶。而觀光事業中的每一構成行業都會對這體驗和回憶有所影響，所以觀光事業是相互連結、交互作用的；和諧的、合作的，能以觀光客為中心的觀光事業，方有健全的發展。在探討觀光事業之發展時，體認到每一相關行業乃是觀光事業中的一個事業，而此相關行業本身亦是一個事業，是很重要的。

對觀光客而言，購買的最終產品是體驗與回憶

第二節　觀光產品的構成要素

對觀光客來說，能吸引觀光客購買的**觀光產品**（tourism product）乃是指能滿足其多樣需求的完整體驗，且能帶來相關利益者。以下即針對觀光吸引力及產品的構成要素加以說明：

一、觀光吸引力與開發

Goeldner 及 Ritchie（2009）將吸引力（attractions）分為五大類：(1) **自然吸引力**：動物、植物、陸地景觀、海洋景觀、公園、山岳、海岸、及島嶼等；(2) **活動事件**（events）：大型活動（megaevents）、宗教活動、社區活動、節慶活動、運動賽會、商展及企業活動等；(3) **遊憩**（recreation）：游泳、打網球、打高爾夫球、騎單車、徒步旅行、遊覽（sight-seeing）及雪地活動等；(4) **娛樂吸引力**（entertainment attractions）：主題樂園、遊樂園、博奕娛樂區／賭場、購物中心、電影院、藝術表演中心及運動園區等；(5) **文化吸引力**：歷史遺址、考古遺址、博物館、工業遺址、歷史遺址、異族文化園區、音樂廳、劇院、建築、美食等。Gunn（1994）列舉了運用自然資源及文化資源進行觀光開發之實例，如**表 3-1**、**表 3-2** 所示。

表 3-1　觀光開發與自然資源的關係

自然資源	典型的開發
水 （water）	渡假區、露營區、公園、釣魚區、遊艇船塢、遊船、乘船遊河、野餐區、水域景觀區、貝殼搜集區、與水有關之節慶活動地、水岸地區、潛水區域、水景拍照區。
地形 （topography）	高山渡假區、冬季運動區、登山區、滑翔翼活動區、公園、風景區、冰河區、平原區、牧場渡假區、景觀道路、風景攝影區。
植物 （vegetation）	公園、露營區、野花觀賞區、紅葉區、景觀眺望區、景觀道路、渡假屋區、風景攝影區、野生動物棲息地。
野生動物 （wildlife）	自然中心、自然解說中心、打獵、野生動物觀察、野生動物攝影區、打獵區。
氣候 （climate）	享受日光浴地區、海灘、夏季與冬季的渡假地區，在溫度以及降雨上適合特殊活動的區域。

資料來源：Gunn (1994).

黃山以其自然與文化的吸引力吸引世人千萬年

表 3-2　觀光開發與文化資源的關係

文化資源	典型的開發
史前時代、考古學 （prehistory, archeology）	遊客解說中心、考古挖掘區、史前公園及保護區、航海考古區、與史前時代有關之節慶活動區、與史前時代有關之展示區及習俗活動區。
歷史 （history）	歷史上著名的遺址、建築、寺廟、人類歷史博物館、文化中心、歷史上著名的盛會、節慶、地標、歷史公園。
民俗、傳說、教育 （ethnicity, lore, education）	重要傳奇與傳說發生地點、具異族特色的地方（風俗、藝術、食物、服飾、信仰）、不同的種族與國家文化中心、慶典遊行、節慶、渡假牧場、花園、老人寄宿所（elderhostel）、大學。
工業、貿易、專門技術 （industry, trade, professionalism）	製造及加工工廠、零售商及批發商、會社中心、教育及研究機構、會議中心、表演藝術中心、博物館、畫廊。
娛樂、健康、宗教、運動 （entertainment, health, religion, sports）	礦泉療養地（spas）、健康中心、健身渡假中心、健康訴求餐廳、宗教聖地、廟宇、體育館、俱樂部、博奕娛樂場、劇院、博物館（歷史、藝術、自然歷史、應用科學、童玩）、藝術畫廊。

資料來源：Gunn (1994).

二、觀光產品構成要素

　　觀光產品所涵蓋的要素大多以「實體設施」（physical plant）為中心，並搭配在生產與消費過程中相互競爭但互補的四個支撐要素（supporting

與文化資源有關的觀光產品漸漸受到重視

elements）──有各式各樣可選擇的東西讓觀光客所在意的有選擇之自由
（freedom of choice）、服務（service）、親切殷勤之感受（hospitality）及顧
客參與（involvement），請見**圖 3-2**；而其中服務旨在滿足觀光客的實用需求
（functional needs），親切殷勤之感受則在滿足與體驗有關可帶來附加價值之需
求（experiential value-added needs）。此五項要素若能正確順利地整合在一起，
便能吸引觀光客的注意，並進一步滿足其多樣的需求。

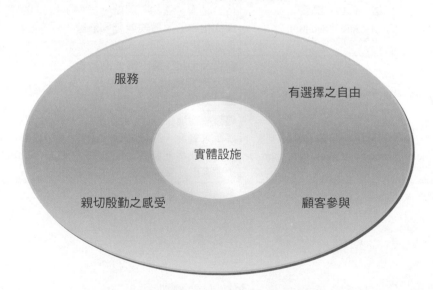

圖 3-2　觀光產品構成要素模型

資料來源：Smith (1994); Xu (2010).

　　Xu（2010）曾針對十五類觀光產品：主題樂園、渡假勝地、航空公司、節慶活動、博物館、藝品店、會展中心、遊輪、旅館、餐廳、博奕娛樂事業／賭場、零售商店、自然美景、古蹟及野生保護區等，進行有關不同的觀光產品其五項要素之各別重要性對觀光客而言是否有差異的知覺研究，結果顯示不同觀光產品其五項要素的各別重要性確有不同；也就是說不同的觀光產品有其不同之性質，對不同消費群而言因其所需求之必要條件（requirements）不同，所以五項要素的各別重要性便不同，例如對觀光客而言，節慶活動之參與的重要性就遠高於實體設施；在餐廳和零售商店方面，選擇之自由的重要性特別顯著。不過總體而言，實體設施以及可隨意選擇之產品多樣性這些有形產品的資訊，要充分納入宣傳推廣的內容中，細心體貼地協助觀光客在期望上有基本的概念，再透過服務、親切殷勤之感受，方能讓顧客獲得難忘的體驗。

第三節　觀光活動的類型

　　觀光活動的類型各式各樣，常被特別歸類加以討論者如**表 3-3** 所示，其後並針對近來在臺灣較引人注意的部分觀光活動類型做一簡單的介紹。

一、城市觀光

　　城市化（urbanization）是促使城鄉迅速發展的動力，也帶動人口聚集與經濟的繁榮，進而吸引觀光客的青睞；城市提供許多功能與設施，以供觀光客及居民使用，而城市觀光目的地可將其產品構成分為：

1. 首要觀光產品（primary products）：為參觀城市的首要原因，如自然特色（地景與天氣）、歷史與文化特質、為了吸引觀光客所特地創造的觀光吸引力（attractions）與活動事件（events）等。
2. 次要觀光產品（secondary products）：包含旅館、餐廳、會議場地與展覽廳等，其本身可能並不是吸引遊客之首要原因，但若具多樣化與特色，則有助於城市首要觀光產品的吸引力。

表 3-3　各式觀光活動類型一覽表

原住民觀光	Aboriginal Tourism／Indigenous Tourism	島嶼觀光	Island Tourism
冒險旅遊，或冒險與極限觀光	Adventure Travel or Adventure and extreme Tourism	文藝觀光	Literary Tourism
農業觀光	Agritourism	媒體效應觀光	Media-related Tourism
南極地帶觀光	Antarctic Tourism	醫療觀光	Medical Tourism
北極地帶觀光	Arctic Tourism	自然觀光	Nature Tourism
背包族觀光	Backpacker Tourism	扶貧觀光	Pro-poor Tourism
營地觀光	Camping and Caravan Tourism	鐵路周遊觀光	Railway Touring Tourism
博奕娛樂觀光	Casino Tourism	公路周遊觀光	Road Touring Tourism
海岸與海洋觀光	Coastal and Marine Tourism	河川與水道乘船觀光	River and Canal Tourism
會議觀光	Convention Tourism	遊憩型觀光	Recreational Tourism
創作學習觀光	Creative Tourism	宗教觀光	Religious Tourism
遊輪與遊艇遊湖航海觀光	Cruise Ship and Yachting Tourism	常駐型渡假與退隱觀光	Residential Tourism / Long Stay Holiday
文化觀光	Cultural Tourism	「尋根」與懷舊觀光	"Roots" and Nostalgic Tourism
療養觀光，又稱療效觀光	Curative Tourism or Therapeutic Tourism	鄉村觀光	Rural Tourism
悲暗觀光，又稱死亡與災難觀光	Dark Tourism or Thanatourism	銀髮族觀光	Senior Tourism
奢華觀光	Deprivation Tourism	單身族觀光	Singles Tourism
生態觀光	Ecotourism	性觀光	Sex Tourism
飛地（孤立自足式）觀光	Enclave Tourism	悠緩觀光	Slow Tourism
教育學習型觀光	Educational Tourism	社會觀光	Social Tourism
異族觀光	Ethnic Tourism	社會貢獻觀光	Social Contribution Tourism
活動事件觀光	Event Tourism	太空觀光	Space Tourism
製造場所觀光	Factory Tourism	運動觀光	Sports Tourism
農場、牧場與農園觀光	Farm, Ranch and Plantation Tourism	都會觀光	Urban Tourism
節慶觀光	Festival Tourism	虛擬實境與奇幻觀光	Virtual Reality and Fantasy Tourism
影視觀光	Film-induced Tourism	志工觀光	Volunteer Tourism
美食觀光	Food Tourism, Cuisine Tourism	村莊民宿觀光	Village Tourism
食饗觀光，又稱廚藝觀光	Gastronomic Tourism or Culinary Tourism	安適觀光	Wellness Tourism
維康觀光	Health Tourism	野生生物觀光	Wildlife Tourism
襲產觀光	Heritage Tourism	酒莊觀光	Wine Tourism

（續）表 3-3　各式觀光活動類型一覽表

歷史觀光	Historical Tourism	青少年觀光	Youth Tourism
產業觀光	Industrial Tourism	文化交流、遊學之旅及接待家庭之旅等活動	Cultural Exchange, Study Tours and Home Visit Programs
其他特殊興趣遊程（Special Interest Tour, SIT）	1. 賞鳥（bird-watching or birding）之旅 2. 民俗音樂（folk music）之旅 3. 高爾夫球（golf）之旅 4. 美食（gourmet dining）之旅 5. 園藝（horticulture）之旅 6. 登山（mountain climbing）之旅 7. 某一時代的建築（period architecture）之旅 8. 攝影（photography）之旅 9. 宗教活動事件（religious events）之旅 10. 水肺潛水（scuba diving）之旅		

　　根據歐洲旅遊委員會（European Travel Commission）針對文化與城市觀光的研究指出，有 20% 的城市觀光客將文化作為進行城市觀光的首要動機，文化可以是城市觀光的主要理由，也可以僅是旅遊時的點綴，文化活動（cultural events）與節慶（festivals）可以提供城市旅遊目的地吸引觀光客首次觀光或舊地重遊的機會；例如英國的愛丁堡是僅次於倫敦的英國第二觀光大城，並享有「節慶城市」的美譽。

　　城市觀光的研究在 1980 年前後逐漸被重視，其原因包括該時期開始有許多老舊城市面臨去工業化的困擾，製造業、倉儲業與運輸的工作機會損失，增加了失業率，留下了許多被遺棄的基地，特別是在內城區；而同時，觀光被視為一成長的產業，世界各地的觀光客大量增加，於是城市與觀光的結合愈來愈受重視。城市不斷地演化，新的概念也不斷被引進；例如瑞典的翰莫比城，從一工業城經由申請主辦奧運的機會，將汙染的城鎮改造成 2010 年歐洲的永續城，也因此吸引許多觀光客前來。但是，若從觀光發展的角度來看，Ashworth（1989）指出，城市觀光發展之研究時常有雙重的忽略（double neglect）現象——從事觀光研究的人往往忽略了城市中的觀光活動，偏重都市研究的人忽略了城市觀光的功能性。一個觀光計畫需要政府機關、投資者、規劃者、開發者及其他利害關係人（stakeholders）之通力合作，方能發揮觀光的發展潛力。

觀光議題

翰莫比濱湖永續城（Hammarby Sjostad）

世界上首座依照全新生態環保概念「演化」（evolution）而成的城鎮，原本是一座受重工業污染的城市，為求申辦奧運能成，便由官方與民間合作，自垃圾、能源、水等各方面進行整體性的改造，通力合作，把翰莫比濱湖永續城從污染製造者，變成環保模範生，成為瑞典人的模範家園、瑞典人的驕傲，進而獲選為「2010年歐洲綠色首都」。

資料來源：檢索整理自朱文祥（2010）。

圖片來源：http://tw.image.search.yahoo.com/images/view?back=http%3A%2F%2Ftw.image.search.yahoo.com%2Fsearch%2Fimages%3Fp%3DHammarby%2BSjostad%26js%3D1%26ei%3Dutf-8%26y%3D%25E6%2590%259C%25E5%25B0%258B%26fr%3Dyfp&w=460&h=250&imgurl=4.bp.blogspot.com%2F_5lFsTJs5ViU%2FTOm4Ntjqu0I%2FAAAAAAAAAAc%2FnTdzGysLJbE%2Fs1600%2Fbild22_460.jpg&rurl=http%3A%2F%2Furbandesignbth.blogspot.com%2F2010%2F11%2Fhammarby-sjostad.html&size=42KB&name=Hammarby+Sj%C3%B6stad...&p=Hammarby+Sjostad&oid=6cce03633fefcc89465f2621b8ffa14d&fr2=&no=17&tt=235&sigr=120j92hbr&sigi=12nko0o7n&sigb=13b9p4jrn&.crumb=STfZDs27blY，檢索日期：2011年9月21日。

二、影視觀光

近年來，透過戲劇節目的優勢，將商品或品牌與戲劇進行結合，企圖創造更多元之曝光機會的置入式行銷（placement marketing）頗為盛行；例如偶像劇不僅捧紅人氣偶像，也緊密地與時尚產品、流行音樂及出版界結合，相關電影小說、寫真書、音樂原聲帶與DVD等周邊商品讓製作單位獲得不少盈餘。例如華視頻道於2008年2月3日推出的偶像劇《這裡發現愛》即是第一部由觀光局所贊助製作的電視劇，該劇主要是推廣臺灣觀光，除了明顯將贊助單位拍攝剪輯播出，也將不少劇中的置入品牌直接透過台詞表達出來。而《痞子英雄》的推出，則聚焦於一個都市——「高雄」，不但塑造了新的地方意象，更為當地帶來正面的品牌效益和直接的觀光效益。《痞子英雄》全劇有八成在高雄取景拍攝，當中更有不少警匪追逐的情節，甚至爆破的大場面，讓閱聽人驚呼連連，拍攝完結篇當晚，劇組還在高雄夢時代的時代大道舉辦了一場封街派對，邀請影迷們一起觀賞同樂。台上不僅有劇組和演員，許多高雄市政府相關

資料來源：痞子英雄官網（2011）。www.prajnaworks.com/，檢索日期：2010 年 10 月 4 日。

單位的局處首長也共襄盛舉，為一齣共創多贏的電視劇來喝采，也為臺灣偶像劇寫下一新的里程碑。

《這裡發現愛》雖由臺灣觀光局贊助，企圖帶進國外的影迷、帶動臺灣的觀光，但也許是因為劇中的「七大景點」遍布臺灣北中南東過於零散，反而無法聚集影迷們的焦點。其實這種跨業行銷方式已非首見，如早期的電影《悲情城市》便讓九份成為熱門景點之一，使得小鎮不再平靜；後來的電影《海角七號》更讓恆春與墾丁燃燒起了觀光熱潮；而《痞子英雄》原本只是導演南下商借捷運，沒想到受到陽光和海景的吸引，加上拍攝期間高雄市政府的大力支持，使得在高雄拍攝的比例超出標準，加上有資金的贊助，甚至跨部門動員上千位公務員協助拍攝，讓主角能在捷運隧道追逐、在港灣槍戰、在公園爆破，順利地讓高雄的景色透過鏡頭傳播到全世界。高雄市政府觀光局更乘勝追擊，推出劇中場景的猜謎活動，試圖延續痞子英雄熱，帶動高雄的暑假觀光熱潮。

在劇中占有重要地位的高雄捷運，也在暑假期間推出「痞子英雄專屬套裝半日遊」，讓影迷能更方便地親身體驗劇中場景。高雄市公共腳踏車也搭上順風車，規劃兩條「痞子英雄之旅」路線，行經劇中拍攝的熱門景點。在如此高結合度的配套措施下，除了有為數不少的影迷湧入高雄外，連申請拍戲的劇組也在半年內增加了十五組之多，讓高雄市政府確立城市行銷的其中一個策略，就是要成為最友善的拍片城市。此種巧妙的結合，讓觀光業者可幫忙宣傳新戲，新戲也可宣傳劇中場景；影視產製者獲得了行銷上的支援，又可促進觀光

產業的發展，成就了通贏的局面。但一個成功的影視觀光置入行銷，除了要考量戲劇本身是否能吸睛、置入方式是否合理之外，地方與影視產製者彼此緊密的配合互惠，也是不可或缺的元素，更重要的是，被置入的商品要能跟故事情節有互動，方能讓觀眾投射更多的情感，進而帶動觀光人口。

三、活動事件觀光

活動事件觀光是近年來快速成長的觀光旅遊型態之一，**特殊活動事件**（special events）乃是為了滿足籌辦者與參與者特殊需求所規劃的非經常性事件；一般來說，活動事件不但為城市和鄉鎮帶來了光彩，凸顯地方特色，還營造出社區居民的共同意識。Getz（2005）認為，活動事件應由其各自的內容來加以界定或區分：

1. 活動事件是一主辦單位非經常性舉辦的事件，異於該單位例行性舉辦的活動。
2. 對消費者或顧客而言，活動事件是一個能體驗日常生活之外的經驗和機會。

常見的活動事件可依活動類型或內容以及規模大小做區分（**圖 3-3**）：

1. 以類型或內容做區分：如節慶、運動賽事、會議展覽或商業活動等。
2. 以規模大小做區分：「節慶與特殊活動事件」（festivals & special events）依其規模由小至大分類成：地方或社區活動（local event）、大型（主要）活動（major event）、較大型（標誌性）活動（hallmark

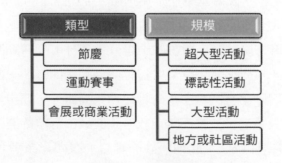

圖 3-3　活動事件分類

event），與超大型活動（mega event）等類型。例如奧林匹克運動會因
參與群眾廣、目標市場規模大，加上巨額之金錢投資、相關硬體設備
與建築施工之複雜性、媒體的廣泛報導，以及對經濟和社會面的巨大
衝擊等因素，故被稱為「超大型活動」。

活動事件觀光設定的目標通常包括：

1. 作為增加經濟收益的籌碼。
2. 廣泛增加區域經濟收益。
3. 有助於目的地品牌形象塑造。
4. 促進目的地行銷。
5. 增加觀光淡季時的需求。
6. 強化觀光客的體驗。
7. 作為改善和擴增基本公共建設的利器。
8. 配合推動當地社會、文化與環境等的相關課題。

　　無論活動事件觀光規劃的目標為何，都必須事先建立一套評估基準，方
能有效監督目標執行過程和成果；相關的執行評估包括所帶來的額外觀光客花
費、觀光客因活動而延長的停留時間、觀光客利用相關行業與設施的情形、分
散觀光客至當地不同景點的情形、媒體的報導情形，以及為當地所帶來之目的
地形象改變或重新塑造等成效。

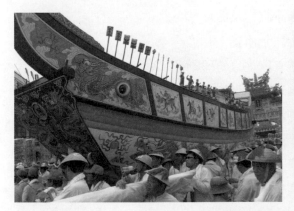

三年一度的東港王船祭為當地帶來人潮與知名度

四、會議展覽產業

　　會議是指一定數量的人聚集在一個地點，進行協調或執行某項活動，包括商業、教育或社交目的而舉行之集會；**展覽**是一種陳列物品的方式，將具有價值或賞心悅目的物品對目標參觀者做展示或示範。現今我們將一般會議（meeting）、激勵旅遊（incentive travel）、大型會議（convention）與展覽（exhibition）等相關聯的產業合併稱為**會展產業**（MICE Industry），世界各國（尤其是大城市）無不積極努力爭取國際會議或展覽前往該地舉辦（**表 3-4**），原因是其不僅在經濟層面可增加當地稅收，增加就業機會，亦可帶來乘數效果（multiplier effect），讓許多相關聯產業受惠發展，例如航空公司及其它交通運輸業、旅行業、遊樂業、旅館業、餐飲業、印刷業、公關公司、廣告媒體公司、顧問公司、禮品業、視聽器材業、裝潢工程公司、口譯業者、會議展覽中心等。此外對於都市環境塑造，政經、文化、科技等之交流，以及國際知名度和形象提升都有所助益。不過，高的開發、營運、維護成本和高營運虧損風險，加上機會成本等，也是必須妥善考量的。

(一)一般會議中心

　　一般常見之「會議名稱的相關專業用詞」為讀者所應熟知，如**表 3-5** 所示。而一般會議中心的服務項目則包含了下列十項：

1. **籌組會議**：由專業人員為您企劃各類會議之相關事宜。
2. **安排議程**：為您妥善安排各項會議議程及記錄。
3. **註冊報到**：協助您處理與會人士報到事宜。
4. **印刷製作**：協助您印製各類會議有關之宣傳印刷品。
5. **會議效率**：提供高效率服務，讓您在不受干擾的狀況下順利開會。
6. **即席翻譯**：提供您多國語言之同步翻譯服務。
7. **音訊視訊**：讓您和分布在各地區的會議人士，利用高科技大螢幕視聽設備，直接面對面溝通。
8. **會議餐飲**：為您全面規劃所有與會人員的餐飲服務。
9. **交通運輸**：協助您安排會議人士之簽證通關、交通運送、行程計畫等諮詢事宜。
10. **旅遊規劃**：提供您會前、會後之旅遊設計與聯繫。

表 3-4　會展產業的知名國際組織

國際組織	簡稱	會員國	會員數	背景
國際會議業協會 International Congress and Convention Association http://www.afeca.net	ICCA	85	逾 850	全球會議產業的龍頭組織，總部位於荷蘭阿姆斯特丹
會議產業理事會 Convention Industry Council http://www.conventionindustry.org	CIC	組織與個人會員	逾 103,500	提供企業間會展訊息之交流平台
國際展覽業協會 Union of International Fairs http://www.ufinet.org	UFI	83	534	全球展覽產業的龍頭組織，總部位於法國巴黎，是國際展覽的審查單位
國際獎勵旅遊管理者協會 The Society of Incentive & Travel Executives http://www.site-intl.org	SITE	87	逾 2,100	全球獎勵業龍頭組織，總部位於美國
國際展覽與活動協會 International Association of Events and Exhibition http://www.iaee.com	IAEE	逾 50	逾 8,500	全美最具影響力的會展業教育暨推廣組織
專業會議管理協會 Professional Convention Management Association http://www.pcma.org	PCMA	逾 50	逾 8,500	非營利國際組織，以推廣國際會議籌組教育訓練
國際專業會議籌組協會 International Association of Professional Congress Organization http://www.iapco.org	IAPCO	29	逾 80	以提升會議產業服務品質為宗旨，提升會展業服務品質及同業間資訊交流
國際聯盟學會 Union of International Association http://www.uia.org	UIA	逾 50	逾 40,000	總部在比利時布魯塞爾，接辦的大型會議大都與公共事務或非營利組織議題有關
獎勵旅遊會展管理協會 Events Incentive of Business Travel Management http://www.eibtm.com	EIBTM	逾 100	逾 5,000	以獎勵旅遊及會議展覽為主，總部在西班牙巴隆納會展中心
亞洲會議展覽聯盟 Asian Federation of Exhibition and Convention Association http://www.afeca.net	AFECA	15	50	以結合亞洲地區會展協會交流，並輪流在各亞洲國家舉辦會議展覽活動

表 3-5　會議名稱的相關專業用詞（meeting terminology）

中文	英文
組織大會	Assembly
分組討論	Break-Out Sessions
臨床／實作研習會	Clinic
專業研討會	Conference
大型會議／年會	Convention
展覽	Exhibition
博覽會	Exposition
論壇	Forum
激勵旅遊	Incentive Tour
協會、學會等的講習會、特殊講座	Institute
講演	Lecture
會議	Meeting
小組討論會／座談會	Panel
指導型討論會	Seminar
高峰會	Summit
專題討論會	Symposium
特定主題分組討論	Theme Party
商展	Trade Show
工作坊／技藝研習會	Workshop

另外，一般會議中心的相關設備則包括：

1. 會議視聽音效：電腦化自動控制大銀幕與高傳真音效設備，可直接與世界各地會議人士面對面溝通。
2. 會議投票系統：電腦自動按鈕式投票設備，確保會議投票結果精確迅速。
3. 同步翻譯：提供多國語言之專業翻譯人員，讓國際與會人士能順利溝通。
4. 自動照明系統：全自動電腦設定八段式自動照明調節。
5. 無噪音空調：配合會議自動調節最佳室內溫度，使與會人士能在安靜舒適的環境開會。
6. 電子通訊傳送：電傳視訊、電腦資料傳輸的通訊服務，可同時向世界各地發送資料，真正做到運籌帷幄，決勝千里。

7. 電腦化活動舞台：電腦控制活動舞台，可配合會議靈活設計運用。

8. 會議專用座椅：符合國際水準之會議座椅，寬敞舒適並可翻轉為書寫檯，使用方便。

9. 安全監控系統：特設感應器及電動鎖，確保會議之隱密性，不受干擾。

10. 不斷電系統：直接以雙迴路供電，使會議無斷電、停電之虞。

11. 火警安全系統：全樓裝設偵煙式火警系統，使會議安全確有保障。

12. 子母鐘設施：全樓設立中央式子母鐘，正確指示時間，使會議準時進行。

13. 世界計時系統：安裝世界各主要城市時鐘，與世界同步零時差。

14. 議事相關服務：提供電報、傳真機、郵遞、銀行等相關服務。

15. 會議餐飲服務：配合各類型會議及參加人數，專業規劃餐飲服務，供應佳餚美饌或簡便快餐。

16. 大型停車場。

(二)常見的協助策展組織

協助策劃會展的常見組織包括：

1. 展覽管理公司（exhibition management companies）。
2. 協會管理公司（association management companies）。
3. 會議管理公司（meeting management companies）。
4. 獨立會議經理人（independent meeting managers）。
5. 活動管理公司（event management companies）。
6. 其他規劃會展的組織：政治性質的組織、工會、兄弟會（fraternities）、姊妹會（sororities）、教育性質的團體等。

另外，**專業會議籌組者**（Professional Convention Organizer，簡稱 PCO）和**會議暨旅遊局**（Convention and Visitors Bureau，簡稱 CVB）則是在會議展覽產業中，扮演著協調、聯繫、整合、推廣等重要功能的兩個主要角色。

PCO 與「會議規劃者」（meeting planner）一樣，負責籌劃會議之成功舉辦的各項事宜；其工作與遊程規劃者（a tour planner）類似，包括：

1. 進行會議主辦單位需求的評估。

2. 確認舉行會議的地點場所。

3. 與供應商交涉協議。

4. 決定所需費用價格。

5. 宣傳以促進會議的出席率。

6. 處理預約（reservations）、定金（deposits）及尾款（final payments）事宜。

7. 會議的施行（operating），如報到（registration）、接待（reception）、餐會（meal functions）、會議儀式（meeting functions）等。

8. 會議結束後（follow-through）的評鑑。

而 CVB 乃是一個非營利性組織，通常代表一個地區或城市，進行推廣與服務的工作，並透過研究調查，界定目標會議市場，協助提供行銷資訊和策略，整合地區資源，滿足會議與觀光服務之各項需求，促銷地區形象，來有效吸引參加會議人士及觀光客，促進地方繁榮。

(三)展覽活動暨會展產業網站

辦理展覽之目的除了可開拓市場外，並可建立知名度、探測產品在市面上的被接受度、瞭解市場最新發展狀況、瞭解競爭對手的發展現況、瞭解產品的未來趨勢、建立品牌形象，以及促進不同產品領域交流合作的機會。一般的商展可分為參展之產品或服務為同一產業或行業的「專業展」（Vertical Trade Shows），以及產品或服務較為多樣的「綜合展」（Horizontal Trade Shows）兩大類。最大型的展覽活動即博覽會，根據國際展覽局（Bureau International des Expositions, BIE）所制定之博覽公約的定義：所謂**博覽會**，不論主題為何，其主要意義就是提供一個對於公共大眾有教育價值的展覽場所，內容可包含人類的生活或歷史中致力於各項領域的成果，或者呈現人類未來展望等各方面的題材。

一般來說，博覽會是一具國際規模的大型集會，參展組織或單位乃是為了向世界展示當代產業、科技、文化等領域可正面影響人類生活的成果，透過此平台的建構，讓與會國家進行廣泛的交流與溝通。第一屆博覽會於 1851 年在英國倫敦舉行，英國希望透過這偉大的博覽會（Great Exhibition）來展示國力，十萬件展示品中，蒸汽機、農業機械、織布機等推動工業革命的機械引人

矚目，以後的博覽會則多以大眾化的綜合博覽會為主題。基本上，19世紀的世界博覽會在對應人類工業革命之發展，20世紀的世界博覽會在對應人類現代化與都市化的風潮，而21世紀的世界博覽會則開始以全球觀點重新構築之，反省人類與大自然的關係。

國際會議及展覽產業的發展狀況，除了可作為評量某一國家或地區繁榮程度及其國際化程度的重要指標外，其產業對於國際貿易商機及國家形象之影響至為深遠，因此各國政府無不重視此一產業的發展，以期進一步提升該產業所衍生之各種有形與無形的經濟效益。**表3-6**為臺灣會展產業的相關網址介紹，會展產業除了可帶動國際觀光客來到主辦城市外，尚有引進商機、發展相關產業之效益，在全球化的趨勢下逐漸受到各大城市的注意，期望能為地方經濟帶來可觀的乘數效益，希望在不久的將來臺灣的會展產業能更加成熟與具國際能見度（劉修祥，2008）。

表3-6　臺灣會展產業相關網址

單位	網址
中華民國對外貿易發展協會	http://www.taitra.com.tw/
臺灣經貿網	http://www.taiwantrade.com.tw
貿協全球資訊網	http://www.taitracesource.com/
中華民國國際會議協會	http://www.taiwanconvention.org.tw
財團法人臺灣經濟研究院	http://www.tier.org.tw
交通部觀光局	http://taiwan.net.tw/wl.aspx
臺北市展覽暨會議商業同業公會	http://www.texco.org.tw/
中華會展協會	http://www.cm-ea.org/
臺灣會議展覽資訊網	http://www.meettaiwan.com/
高雄市全球會議協會	http://www.kgma.org.tw/

五、國家公園、國家風景區與國家森林遊樂區

國家公園是指具有國家代表性之自然區域或人文史蹟。自1872年美國設立世界上第一座國家公園——黃石國家公園（Yellowstone National Park）起，迄今全球已有超過三千八百座的國家公園。臺灣自1961年開始推動國家公園與自然保育工作，1972年制定「國家公園法」之後，於1984年起相繼成立墾

丁、玉山、陽明山、太魯閣、雪霸、金門、東沙環礁與台江共計八座國家公園,以為保護國家特有之自然風景、野生物及史蹟,並供國民育樂及研究之用,目標在於透過有效的經營管理與保育措施,維護國家公園特殊的自然環境與生物多樣性(**表 3-7**);為有效執行國家公園經營管理之任務,於內政部轄下成立國家公園管理處,以維護國家資產(內政部,2011);管理單位須明確地掌握與瞭解園區內環境與生物多樣性之狀況與變化,並針對可能威脅園區內環境以及生物多樣性健全之因素,加以妥善地因應和處理,同時監測與評估經營管理的成效(**圖 3-4**)。

根據「發展觀光條例」第十一條規定:風景特定區應按其地區特性及功

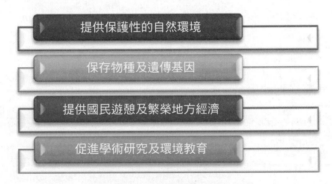

圖 3-4　國家公園的功能

表 3-7　國家公園暨主要保育資源彙整表

名稱	主要保育資源
墾丁國家公園	隆起珊瑚礁地形、海岸林、熱帶季林、史前遺址海洋生態
玉山國家公園	高山地形、高山生態、奇峰、林相變化、動物相豐富、古道遺跡
陽明山國家公園	火山地質、溫泉、瀑布、草原、闊葉林、蝴蝶、鳥類
太魯閣國家公園	大理石峽谷、斷崖、高山地形、高山生態、林相及動物相豐富、古道遺址
雪霸國家公園	高山生態、地質地形、河谷溪流、稀有動植物、林相富變化
金門國家公園	高山生態、地質地形、河谷溪流、稀有動植物、林相富變化
東沙環礁國家公園	有完整之珊瑚礁,海洋生態獨具特色,生物多樣性高,為南海及臺灣海洋資源之關鍵棲地
台江國家公園	自然濕地生態、台江地區重要文化、歷史、生態資源、黑水溝及古航道

資料來源:內政部營建署(2011)。

能，劃分為國家級、直轄市級及縣（市）級。國家風景區的管理機關為交通部觀光局。目前臺灣有十三個國家風景區（**圖 3-5**）：

1. 東北角暨宜蘭海岸國家風景區
2. 東部海岸國家風景區
3. 澎湖國家風景區
4. 大鵬灣國家風景區
5. 花東縱谷國家風景區
6. 馬祖國家風景區
7. 日月潭國家風景區
8. 參山國家風景區
9. 阿里山國家風景區
10. 茂林國家風景區
11. 北海岸及觀音山國家風景區
12. 雲嘉南濱海國家風景區
13. 西拉雅國家風景區

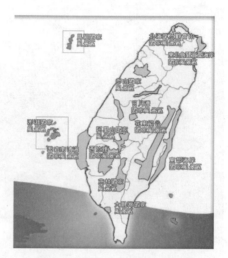

圖 3-5　國家風景區分布圖

　　臺灣擁有豐富多變而獨特的自然景觀與森林資源，熱帶、亞熱帶、溫帶、亞寒帶等型態的植物群落間，孕育著豐富多樣的野生動物社會，提供了多樣化的森林遊憩環境，目前國家森林遊樂區的主管機關農委會林務局已開放十八處供遊憩使用（**表** 3-8、**圖** 3-6）。

表 3-8　**國家森林遊樂區彙整表**

地區	國家森林遊樂區
北部地區	太平山、東眼山、內洞、滿月圓、觀霧
中部地區	大雪山、八仙山、合歡山、武陵、奧萬大
南部地區	阿里山、藤枝、雙流、墾丁
東部地區	知本、池南、富源、向陽

圖 3-6 國家森林遊樂區分布圖

六、主題遊樂區與綜合渡假區

(一)主題樂園的演進

在西元前 4 世紀起，歐洲貴族流行到風景優美的地方渡假；西元 2 世紀以後則有季節性的渡假中心，供貴族避暑或避寒；到了 15 世紀各地貿易往來頻繁故有市集的產生，市集總聚集了許多人潮，並招來各式的表演和遊樂；到了 16 世紀時，市集門口常有旋轉木馬的裝置與其他遊樂設施在營業；到了 17 世紀主題樂園是以遊樂性公園或遊樂花園為主，此為當時戶外遊樂之構想。1873 年維也納的萬國博覽會上，乘騎（rides）及多種機械遊樂的導入，例如，木製摩天輪、德國的旋轉木馬、大型滑梯以及俄羅斯冰山（2 人坐在一木箱中，由高台上往下滑，是全世界最早的雲霄飛車），使得全世界的遊客感到驚奇，此時，遊樂園便由娛樂花園的溫和輕鬆氣氛，慢慢轉變為喧鬧刺激形式的公園，顯示出遊客已經開始在尋求驚險和刺激，不再滿足過去傳統的安靜及輕鬆的休憩方式。如今，傳統遊樂園更因不同的時代背景與遊客需求的更換，被新的主題式遊樂園所取代。

主題樂園不再滿足過去傳統的安靜及輕鬆的休憩方式，而慢慢轉變為喧鬧刺激形式

　　美國早期的遊樂園一般都位於市區電車的終點站（the end of a streetcar line），提供一些騎、乘、投、射之類的機械遊樂活動，遊客需買門票，入園後若要使用各類遊樂設施，則需再購票；它並提供野餐區，讓一家人能在一起共遊。但隨著交通運輸型態的改變，市區電車（streetcars and trolleys）被私家汽車取代，許多的遊樂園都沒有夠大的停車場，無法容納大量遊客的私家汽車；加上遊樂園為了吸引遊客，門票都訂得不高，造成許多不良少年入園，而使得其他遊客裹足不前。原本許多遊樂園所提供的伴奏樂隊（big bands）和大型游泳池，隨著貼面舞之式微，和許多家庭、學校都有游泳池後，也已不再具有太高的吸引力；此外，土地價格的飛漲，表示其財產稅賦之負擔將增加，許多位於不斷擴張之都會區的遊樂園發現，若將之改建為購物中心和住宅，則獲利率更高，而更新設備之昂貴費用和勞工成本的高漲，都使得遊樂園之營運，無法在價格上與電影院、溜冰場、和其它娛樂業相競爭；再因美國大眾的遊憩偏好已經改變，大多數的都市居民都擁有私家汽車，燃料價格又不貴，於是使得他們能在休閒時間開車到離家較遠的地區從事遊憩活動，而不再受市區電車路線範圍之限制；種種社會的變遷，造成遊樂園逐漸沒落。

　　「主題遊樂園」與一般傳統「遊樂園」最大的差異在於主題遊樂園有強烈的「主題性」，透過完整與細部的規劃設計，讓遊客獲得休閒與遊憩體驗，所有情境的塑造都必須與主題有關；而一般傳統「遊樂區」則較不重視或缺乏主題氣氛營造。主題樂園的經營者或創造者，必須先設定所要表達的主題概念，然後所有有關遊樂園的場館、設施、活動、表演、氣氛、景觀、附屬設施、商品等，皆是以此主題為概念而塑造，使這些相關的配合元素，都能在此主題的

中心思想下統一，形成一個有主題概念的遊樂園地。一個以卡通大師華德‧迪士尼（Walt Disney）之角色性格為中心主題的迪士尼樂園（Disneyland Park），於 1955 年在加州南部洛杉磯東南 27 英哩處之 Anaheim 出現，它提供了整潔之遊樂場地和占地廣大的停車空間，遊客購票入園後，可逃離充滿污染與罪行的現實世界，進入一奇幻與冒險的世界。由於加州迪士尼樂園之成功，促使該企業於 1971 年，在佛羅里達州 Orlando 市附近的 Lake Buena Vista 建立了迪士尼世界（Walt Disney World Resort），它被規劃成主題遊樂區和有旅館住宿設施、高爾夫球場、網球場、游泳池、餐廳、購物商店等之渡假區。兩個主題遊樂區的展示，除了具有遊樂和娛樂（amusement and entertainment）功能外，也提供了教育性的體驗，在愉快有趣的遊樂中，獲得新式科技上的進步、外國文化和美國歷史等的知識（**表** 3-9）。

表 3-9 **迪士尼樂園的主題項目**

座落地點	主題樂園名稱	主題
美國加州洛杉磯	Disneyland Park（加州迪士尼樂園）	Main Street, U.S.A.（美國小鎮大街） Fantasyland（夢幻樂園） Tomorrowland（明日樂園） New Orleans Square（紐澳良廣場） Adventureland（探險樂園） Critter Country（動物天地） Mickey's Toontown（米奇卡通城） Frontierland（幻想奇觀）
	Disney California Adventure Park（迪士尼加州冒險樂園）	Hollywood Pictures Backlot Paradise Pier Golden State "a bug's land"
美國佛州奧蘭多	Magic Kingdom Park（神奇王國）	Main Street, U.S.A. Adventureland Frontierland Liberty Square Fantasyland Tomorrowland
	Disney's Hollywood Studio（迪士尼米高梅影城）	迪士尼出品的電影拍攝場景

（續）表 3-9　迪士尼樂園的主題項目

座落地點	主題樂園名稱	主題
美國佛州奧蘭多	Disney's Animal Kingdom Park（迪士尼動物王國）	Oasis Discovery Island area Camp Minnie-Mickey Africa Rafiki's Planet Watch area Asia Dinoland, U.S.A. area
	Epcot（愛波卡特）	Future World World Showcase
法國巴黎	Disneyland Park（巴黎迪士尼樂園）	Main Street, USA Fantasyland Frontierland Adventureland Discoveryland
	Walt Disney Studio Park（巴黎迪士尼影城）	Front Lots Production Courtyard Back Lots Toon Studio
日本東京	Tokyo Disneyland（東京迪士尼樂園）	Fantasyland Toontown（卡通城） Critter Country（動物天地） Westernland（西部樂園） Adventureland World Bazaar（世界市集） Tomorrowland
	Tokyo DisneySea（東京迪士尼海洋）	Lost River Delta（失落河三角洲） Arabian Coast（阿拉伯海岸） Mermaid Lagoon（美人魚礁湖） Mysterious Island（神秘島） Port Discovery（發現港） American Waterfront（美國海濱） Miditerranean Harbour（地中海港灣）
中國香港	Hong Kong Disneyland（香港迪士尼）	Fantasyland Tomorrowland Adventureland Main Street, USA
中國上海	Shanghai Disneyland（上海迪士尼樂園）	神奇王國主題 尚未公開

　　此外，加州聖地牙哥的海洋世界（Marine Land），除了有受過訓練之海豚、海豹的表演外，亦讓遊客能有學習海和海洋生物知識的機會；且因海洋動物的訓練，讓人們對牠們的行為、智慧水準及其它生活面，獲得極有價值之自然科學上的知識。在夏威夷，波尼西亞文化中心（Polynesian Cultural Center）是最受歡迎的渡假勝地之一，它展示了薩摩亞人、夏威夷人，及大溪地、斐濟、東加和毛里斯等太平洋島上，居民的村莊、日常生活和其它文化層面的縮影。中心之設立，主要是提供來自太平洋島這些地區在楊百翰大學夏威夷校區就讀的學生們工作機會，而因為如此，中心展現了一種以具市場吸引力的主題達到社會性和文化性目的之有趣組合。

　　主題遊樂區吸引的遊客市場，遠大於早期的遊樂園。位於密蘇里州堪薩斯城（Kansas City, Missouri）的歡樂世界（The Worlds of Fun），於 1976 年吸引了來自全美五十州和世界六十五個國家的遊客。在迪士尼樂園內，我們能聽到各國的語言。正因遊客來自各地，使得主題遊樂區附近之旅館、餐廳、較小之遊樂區、購物區等跟著發展，這也讓主題遊樂區和其周圍的這些服務業之促銷活動能相互聯結，在促銷策略上相互支持。迪士尼主題樂園的具體概念及經營理念影響全球，日本、法國、香港等處已陸續興建了迪士尼樂園，在不久的將來，中國上海迪士尼樂園也將完工（**表** 3-10）。

表 3-10　全球迪士尼主題樂園分布概況

類別	美洲		歐洲	亞洲		
座落地點	美國加州洛杉磯	美國佛州奧蘭多	法國巴黎	日本東京	中國香港	中國上海
開幕時間	1955/7/17	1971/10/1	1992/4/12	1983/4/15	2005/9/12	2011 年 4 月開工預計 2015 年完工
主題樂園	2 座	4 座	2 座	2 座	1 座	數座（尚未公布）
迪士尼酒店	3 家	26 家	7 家	3 家	2 家	2 家
面積（英畝）	512	30500	4800	494	310	預計 6000
特點	全球第一座	目前全球最大	歐洲首座	亞洲首座	目前全球最小	神奇王國主題最高、最大的城堡

(二)主題遊樂區成功之關鍵因素

主題遊樂區成功之關鍵因素有下列幾點：

1. 妥善的規劃（careful planning）：包括經濟上的可行性分析、園景設計、營建工程研究、環境影響分析、交通運輸類型研究、行銷研究等。

2. 採用易於辨識和具趣味性的主題（using an easily recognizable and interesting theme）：若主題遊樂區要吸引一般大眾（the mass market），其主題就不應只是短暫的流行或只能令少數人感興趣。

3. 重視細節，尤其是維護方面（giving meticulous attention to detail especially in maintenance）：迪士尼樂園內的旋轉木馬（merry-go-round）銅製扶手，每天晚上均擦拭光亮；射擊場（shooting galleries）在每天清晨五點均重新油漆，每個星期要將舊油漆刮除；雲霄飛車（roller coaster）和其它設施亦每天檢查，甚至垃圾筒上的圖樣，都是以人工上漆，而非以花飾黏貼的；聲光電動卡通製作（audio-animatronics）的聲、光、卡通製作效果都由電腦系統控制。園內之設計和營建也都表現了微妙而複雜的工程技術。

4. 所有產品之提供均簡單而多樣化（combining variety with simplicity in the product offering）：如此方能大量配銷及簡化採購和促銷的工作。

5. 調和及品質之表現（offering consistency and quality）：即園內所有設施與服務，都運用現代化管理技術，注意其調和感和品質。任何貨品和人員之移動，都經過仔細的研究和規劃，不讓其有發生意外之可能性。

主題樂園在維護與管理上應全面重視細節

6. 管理（management）：主題遊樂區之成功，有賴於經驗豐富與動機強烈
的管理人員。且由於其工作員工大部分是周期性的僱用高中和大學生
們，故所面臨之管理問題，不同於一般企業。

渡假村（resort）是指提供遊憩設施、餐飲設施與服務、住宿設施與服務
等，使遊客獲得休閒遊憩體驗的渡假區。**綜合渡假區**（Integrated Resort, IR）是
以博奕娛樂場（casino）為主的大型娛樂開發區，通常內有餐廳、戲院、秀場、
演唱聽、俱樂部、休閒運動設施、水族館、影城、SPA、主題樂園、購物中心、
會展中心等設施，遊客到此可以滿足其各種需求。例如美國拉斯維加斯、新加
坡聖淘沙綜合渡假區等都是知名的綜合渡假區，其中博奕的部分可能占不到總
渡假村面積的十分之一；但都將主題樂園以綜合渡假區型式發展（圖 3-7）。

以新加坡的「濱海灣金沙渡假村」（Marina Bay Sands Integrated Resort 或稱
為 Marina IR）為例，其是由美國金沙集團經營，以三幢樓高五十五層建築物
構成，頂樓以一浩大船型空中花園銜接貫穿，提供豪華酒店、藝術科學博物館
（The Arts and Sciences Museum，或稱為 The ArtScience Museum）、時尚美食
中心、會議中心、世界級娛樂場等設施與服務。

另外，2010 年開幕的新加坡「聖淘沙名勝世界」（Resorts World Sentosa
Integrated Resort）為馬來西亞雲頂集團（Genting International）所經營，投資
約 66 億新幣（約 1,500 億臺幣），名勝世界中的環球影城設有二十四個電影主

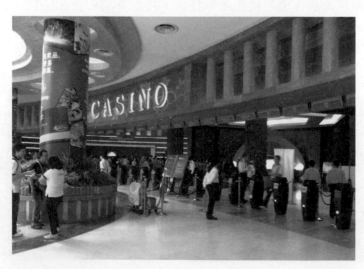

博奕娛樂場的興建往往以綜合娛樂渡假商城作為規劃上的考量

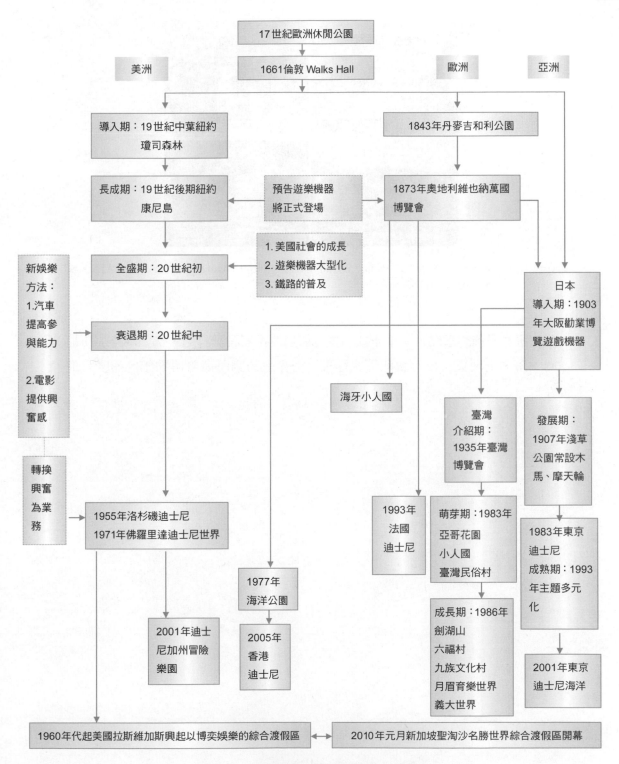

圖 3-7　主題樂園與綜合渡假村的演進

資料來源：新加坡聖淘沙名勝世界（2011）。地圖，http://www.rwsentosa.com/MAPS，檢索日期：2011 年 8 月 30 日。

題的遊樂設施與景點，其中十八個專為新加坡獨家設計打造，例如馬達加斯加過山車、史瑞克、變形金剛等主題區、海洋生物園、海事博物館、節慶大道等。

Chapter

4

觀光組織

第一節　國家觀光組織

國家觀光組織（National Tourism Organization, NTO）的成長，象徵著全球社會對觀光旅遊重要性的共認，但是由於官僚政治的性質、公共政策制定程序的特性、國家利益優先次序的安排、國家觀光局受狹窄角色的限制，以及觀光事業之複雜多樣而無法使政府瞭解情況等因素，造成了全球 NTO 的不確定地位。根據世界觀光組織的報告，屬於世界觀光組織的會員國目前有一百五十四個（UNWTO, 2011），但在民主國度裡，由於其傾向分權管制和分散權力，因而管理的組織變得非常錯綜複雜，不但有不同層次的政府部門，並有不同的分支機構，且在單一分支機構內，還有代表各區不相容之利益和不能妥協之差異的機構或委員會。官僚們被納入目標狹窄、任務特定，而且相當具有凝聚力的同類單位之中；在這種環境裡面，單位與單位之間欲達成溝通往往只是一種理想，有效率的管理幾乎是不可能的。政策與計畫乃由官吏所自主，不經商議或輿論，在半孤立狀態中草擬完成，對於預期行動的枝節，或對於不同任務之機構可能造成的衝擊等問題，均缺乏周延的考量。至於其它機構的官僚只顧完成自己的任務，而往往不曉得他們的行動正在暗中破壞國家觀光組織的努力；另一方面，他們也有理由相信，國家觀光組織正在暗中破壞他們的努力。

另外，觀光事業所涵蓋的領域複雜多樣，且各領域均有其協會組織，常常無法步調一致或運用必要的影響力，以排除來自政府的重大障礙。再加上國家觀光局常把推廣業務看成比制定政策更重要，所以無法時常得到其它舉足輕重之機構的合作，或影響它們的行動。即使在大聲疾呼給予國家觀光組織更多協助的國家裡，別的利益可能呼聲更高、更有力。這一切均顯示出全球國家觀光組織的不確定地位。然而，1948 年 12 月 10 日聯合國世界人權宣言（the Universal Declaration of Human Rights）第二十四條明訂人人享有休閒的權利，特別是定期給薪休假的權利，UNWTO 所通過之「全球觀光倫理道德規範」（Global Codes of Ethics for Tourism）第七條指出，此即為「旅遊觀光的自由權」（the universal right to tourism），社會須負起提供人民最實用、有效、且無歧視的途徑，以達成此種活動的責任。

一、臺灣觀光行政體系

　　臺灣觀光管理之行政體系（請見**圖 4-1**）在中央係於交通部下設路政司觀光科及觀光局（http://www.taiwan.net.tw/）；五都改制直轄市後，分別為臺北市政府觀光傳播局、新北市政府觀光旅遊局、臺中市政府觀光旅遊局、臺南市政府觀光旅遊局、高雄市政府觀光局。且現因觀光發展重要性日增，各縣（市）政府相繼提升觀光單位之層級，目前已有嘉義縣政府成立觀光旅遊局，苗栗縣政府成立國際文化觀光局，金門縣政府成立交通旅遊局，澎湖縣政府成立旅遊局，連江縣政府成立觀光局；另民國 96 年 7 月 11 日地方制度法修正施行，縣府機關編修，組織調整，宜蘭縣政府成立工商旅遊處，基隆市政府成立交通旅遊處，桃園縣政府成立觀光行銷局，新竹縣政府、花蓮縣政府、臺東縣政府成立觀光旅遊處，新竹市政府、南投縣政府成立觀光處，嘉義市政府成立交通處，屏東縣政府成立建設處，專責觀光建設暨行銷推廣業務。

　　為有效整合觀光之發展與推動，行政院於 91 年 7 月 24 日將跨部會之「行政院觀光發展推動小組」提升為「行政院觀光發展推動委員會」，目前由行政院指派政務委員擔任召集人，交通部觀光局局長為執行長，各部會副首長及業者、學者為委員，觀光局負責幕僚作業。在觀光遊憩區管理體系方面，除了觀光行政體系所屬以及督導之風景特定區、民營遊樂區外，尚有內政部營建署所

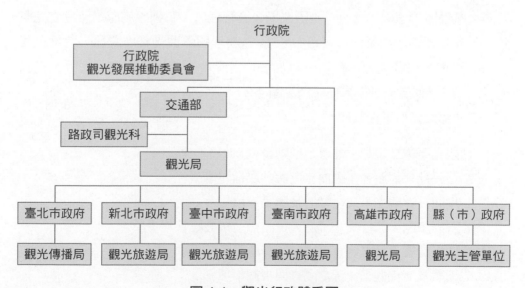

圖 4-1　觀光行政體系圖

轄之國家公園、行政院農業委員會所轄之休閒農業及森林遊樂區,行政院退除役官兵輔導委員會所屬的國家農(林)場,如明池森林遊樂區、棲蘭森林遊樂區、武陵農場、福壽山農場、清境農場、嘉義農場、高雄休閒農場及東河休閒農場,教育部所管轄之大學實驗林,經濟部所督導之水庫及國營事業附屬的觀光遊憩地區,均為從事觀光旅遊活動之重要場所。

二、觀光局組織編制

觀光局為加強來華及出國觀光旅客之服務,先後於桃園及高雄設立「臺灣桃園國際機場旅客服務中心」及「高雄國際機場旅客服務中

心」,並於臺北市設立「觀光局旅遊服務中心」及臺中、臺南、高雄服務處;另為直接開發及管理國家級風景特定區的觀光資源,先後成立東北角暨宜蘭海岸國家風景區管理處、東部海岸國家風景區管理處、澎湖國家風景區管理處、大鵬灣國家風景區管理處、花東縱谷國家風景區管理處、馬祖國家風景區管理處、日月潭國家風景區管理處、參山國家風景區管理處、阿里山國家風景區管理處、茂林國家風景區管理處、北海岸及觀音山國家風景區管理處、雲嘉南濱海國家風景區管理處,及西拉雅國家風景區管理處。為輔導旅館業及建立完整體系,設立了「旅館業查報督導中心」;為辦理國際觀光推廣業務,陸續在舊金山、東京、法蘭克福、紐約、新加坡、吉隆坡、首爾、香港、大阪、洛杉磯、北京等地設置駐外辦事處(請見**圖 4-2**)。

交通部觀光局業務職掌:

1. 觀光事業之規劃、輔導及推動事項。
2. 國民及外國旅客在國內旅遊活動之輔導事項。
3. 民間投資觀光事業之輔導及獎勵事項。
4. 觀光旅館、旅行業及導遊人員證照之核發與管理事項。
5. 觀光從業人員之培育、訓練、督導及考核事項。
6. 天然及文化觀光資源之調查與規劃事項。

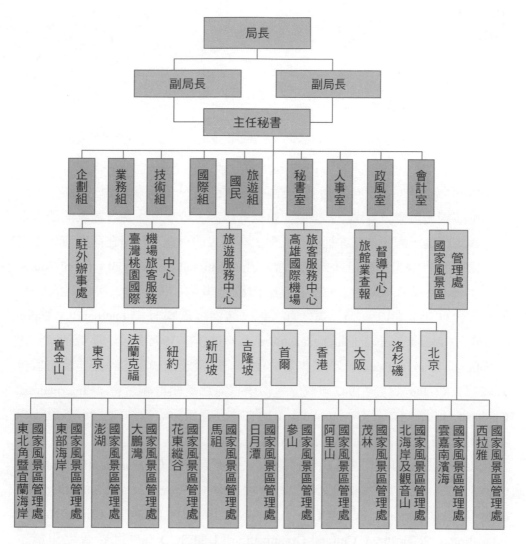

圖 4-2　觀光局組織圖

7. 觀光地區名勝、古蹟之維護，及風景特定區之開發、管理事項。

8. 觀光旅館設備標準之審核事項。

9. 地方觀光事業及觀光社團之輔導，與觀光環境之督促改進事項。

10. 國際觀光組織及國際觀光合作計畫之聯繫與推動事項。

11. 觀光市場之調查及研究事項。

12. 國內外觀光宣傳事項。

13. 其他有關觀光事項。

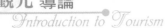
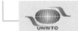
第二節　其他主要觀光組織

一、世界觀光組織

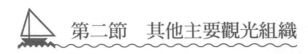
World Tourism Organization UNWTO　　http://unwto.org/

　　1908 年法國、西班牙和葡萄牙三國共同成立了「三國聯合觀光協會」，以合作推廣觀光事業，為國際官方觀光組織的起源。1925 年，更多國家的觀光事業負責人認為，觀光事業在經濟和社會上有很大的貢獻，於是在荷蘭海牙成立了「國際官方觀光運輸組織代表大會」（International Congress of Official Tourist Traffic Associations, ICOTT），以推展國際觀光事業，後因第二次世界大戰而結束，1934 年 ICOTT 改為「國際官方觀光傳播組織聯盟」（International Union of Official Tourist Propaganda Organizations, IUOTPO）；1946 年 各 國 觀 光 機 構（National Tourism Bodies）代表集會於倫敦，決議成立一新的國際非政府組織來取代 IUOTPO，乃於 1947 年成立「國際官方旅遊組織聯合會」（International Union of Official Travel Organizations, IUOTO），總部暫設於倫敦，後於 1951 年將總部改設於瑞士日內瓦一直到 1975 年。

　　IUOTO 於 1948 年成為聯合國認定之備其諮詢（On Consultative Status）的特別技術單位，與「聯合國經濟社會理事會」（Economic and Social Council of the United Nations, ECOSOC）、「教育科學文化組織」（United Nations Educational, Scientific & Cultural Organization, UNESCO）、「世界衛生組織」（World Health Organization, WHO）、「國際勞工組織」（International Labor Organization, ILO）、「國際民航組織」（International Civil Aviation Organization, ICAO）、「國際航運評議組織」（Intergovernmental Maritime Consultative Organization, IMCO）等等有密切的合作。IUOTO 於 1970 年 9 月 27 日在墨西哥的首都墨西哥城舉行特別大會通過「世界觀光組織」章程，以致從 1980 年起該日即為「世界觀光日」（World Tourism Day）。

　　1974 年 11 月 1 日，IUOTO 改名為「世界觀光組織」（World Tourism Organization, WTO），1975 年 5 月受西班牙政府的邀請在馬德里召開第一次大會，選出 Robert Lonati 為第一任秘書長，並決議將總部設在西班牙馬德

里，1976 年成為聯合國開發計畫署（United Nations Development Programme, UNDP）之執行機構，負責各政府部門間之技術合作事宜。2003 年正式成為聯合國的專門機構（a United Nations specialized body）。為了避免英文簡稱和總部位於瑞士日內瓦的「世界貿易組織」（World Trade Organization, WTO）產生混淆，於 2005 年 12 月第十六屆大會通過其名稱冠上聯合國，故簡稱為 UNWTO（表 4-1）。

表 4-1　UNWTO 發展沿革

年分	成立名稱	總部地點
1925	國際官方觀光運輸組織代表大會 International Congress of Official Tourist Traffic Associations, ICOTT	荷蘭 海牙
1934	國際官方觀光傳播組織聯盟 International Union of Official Tourist Propaganda Organizations, IUOTPO	荷蘭 海牙
1947	國際官方旅遊組織聯合會 International Union of Official Travel Organizations, IUOTO	瑞士 日內瓦
1974	世界觀光組織 World Tourism Organization, WTO	西班牙 馬德里
2005	聯合國世界觀光組織 United Nations World Tourism Organization, UNWTO	西班牙 馬德里

　　UNWTO 的會員包括一百五十四個國家以及超過四百個以上的私人機構、教育機構、觀光組織、地方觀光機關加入為附屬會員。其任務是發展與推廣觀光事業，促進國際和平與相互瞭解、經濟發展及國際貿易。由於該組織不承認我國，因此自 1998 年交通部觀光局已不與其接觸。

　　世界觀光組織所欲達成之目標有：

1. 促進和擴展觀光（國際與國內）對世界之和平、瞭解、健康，及繁榮的貢獻。
2. 幫助人們在從事旅遊活動，能有接觸教育和文化層面的管道。
3. 藉由提供世界上低度發展地區吸引外來觀光客所需的設施及推廣活動，以提高此地區的生活水準。
4. 改善鄉村居民的環境，俾對擴張世界經濟有所貢獻。
5. 在國際上扮演統合與協同機構的角色，以普及觀光。

6. 提供會員所需在其國內觀光營運上有益的服務。

7. 對會員國在滿足及統合其國內之所有觀光利益上,指點其如何能兼顧國家觀光組織和觀光業界的利益,與代表旅遊者利益之機構的利益。

8. 與各觀光相關之營運單位建立永久性的聯繫和諮詢服務關係。

9. 以最有效率的方式達成上述目標。

一般而言,世界觀光組織成立的主要宗旨在推廣觀光,普及人們對觀光的認識,和致力於有系統地闡明國際觀光的基本方針並加以應用。它也協助開發中國家發展觀光,且鼓勵世界各國在與觀光有關的技術性事務上相互合作。此外,世界觀光組織亦是觀光資訊之國際交換中心,它鼓勵世界各國應用與觀光發展和行銷有關的最新知識。調查及研究是世界觀光組織的另一主要貢獻,這包括了對國際觀光特色的研究,對有關測度、預測、發展和行銷等方法的設計,及對世界觀光之未來發展的可能進展和障礙做評估與測度。

二、國際民航組織

 International Civil Aviation Organization　　http://www.icao.int/

國際民航組織(International Civil Aviation Organization, ICAO)約有八十餘國政府參與,以促進世界民用航空業的發展,其成立於 1944 年 12 月 7 日,為聯合國的附屬機構之一,總部設於加拿大的蒙特婁,另外在巴黎、開羅、墨爾本、曼谷、墨西哥城、達克爾及利馬設有辦事處。

該組織所欲達成的主要目標包括:

1. 確保世界各地之國際民用航空的安全和有秩序地成長。

2. 鼓勵航空器設計藝術及為了和平用途的營運。

3. 鼓勵國際民用航空之航線的開闢,及機場和航空設施的興建與改善。

4. 滿足世人對航空運輸之安全、定期、效率與經濟划算等的需求。

5. 鼓勵使用經濟有效的方法,避免不合理的競爭。

6. 確保加盟國之權利得到應有的尊重,並確保每一加盟國均能有公平的機會從事國際航空運輸之營運。

7. 避免加盟國之間有歧視的情事發生。

8. 促進國際航空之飛行安全。

9. 增進國際民航在各方面之發展。

三、國際航空運輸協會

http://www.iata.org/

國際航空運輸協會（International Air Transport Association, IATA）成立於1945 年 4 月，為一由世界各國之航空公司所組織的國際性機構。就其性質而言，其前身應為 1919 年 8 月由歐洲地區 6 家航空公司於海牙（Hague）所組成之「國際航空交通協會」（International Air Traffic Association）。

IATA 原係一非官方性質的組織，於 1945 年 12 月 18 日，加拿大國會所通過的議會特別法案，始賦予其合法存在之地位。由於 IATA 與國際民航組織（ICAO）及其他國際組織業務關係密切，故 IATA 無形中已成為一半官方性質的國際機構。其總部設於加拿大的蒙特婁，另在瑞士之日內瓦也設有辦事處。

(一) IATA成立宗旨

IATA 成立的主要宗旨為：

1. 讓全世界人民在安全、有規律且經濟化的航空運輸中受益；並增進航空貿易之發展，及研究其相關問題。
2. 對直接或間接參與國際航空運輸服務的航空公司，提供合作管道及有關之協助與服務。
3. 代表空運同業與國際民航組織及其他各國性組織協調、合作。

(二) IATA的功能

IATA 的大部分工作都是由其會員自動協調進行之，IATA 並非一般的代理商；就本質上而言，它是一個世界性的空運協會，對於空運上所遭遇的問題，謀求共同解決的方法。航空運輸協會代表各航空公司執行任務，以下列舉其主要功能進行探討（**表 4-2**）。

表 4-2　IATA 的功能

功能		內容
一	交通運務方面 （traffic section）	1. 議定共同標準 2. 協調聯運 3. 便利結帳 4. 防止惡性競爭 5. 促進貨運發展
二	技術與營運方面 （technical and operational section）	1. 統一飛航設施 2. 共同學習技術與經驗 3. 研討重要主題

■ 交通運務方面

　　所謂**交通運務**（traffic section）在此處之意義甚廣，幾乎包括航空公司之一切商業活動在內。IATA 在交通運務方面的功能如下：

1. 議定共同標準：制定客貨運之費率及各種文件的標準與格式，及承運時在法律上應負之責任與義務。例如機票、提單、電腦用語、行李票等規則標準之議定。航空公司的客貨運費率係由 IATA 研究，建議有關政府批准後實施。由於空運發展迅速，全球兩點間之客運票價已逾五十五萬種，貨運價亦超過二十五萬種。因一切運價之決定完全出自公議，故 IATA 所做對票價之議定及技術性之建議，極少為有關政府所否定（5% 以下）。理論上，世界各國應採用統一的費率。

2. 協調聯運：協調各會員航空公司達成多邊協定，相互接受會員機票，即旅客僅持一家航空公司之機票，便可旅行至世界各地。其他如行李、貨運亦可比照辦理。旅客如於中途變更行程，亦可重新換票，未使用之機票可以退款。雖然世界各國幣制不一，但旅客購票時，按當地幣制付款即可。如無聯運協定，則旅客每至一新國家，可能均需至當地銀行兌換錢幣，再向航空公司購票，頗感不便。此即該會會章中所稱「讓全世界人民在安全、有規律、經濟化之航空運輸中受益」。

3. 便利結帳：各航空公司互相接受機票及實施聯運的結果，必然會產生彼此間收帳的問題。IATA 為了便利清帳，在倫敦的航協清帳所（IATA Clearing House），每半月交換結帳一次，對航空公司會計作業，甚為便利。因沖帳時無需現金，故對各航空公司在營收資金之週轉上亦可

加速。由於 IATA 採用英磅為貨幣單位，並經常由執行委員會發布對各國貨幣的兌換率，因此亦無貶值之虞。

4. 防止惡性競爭：IATA 為維護其決議案之確實執行，於紐約設糾察室。糾察人員（enforcement officer）經常巡視各地區，瞭解市場及會員遵守規定之程度，甚或試探有無違規競爭情事；一旦經查確實證明會員違規，即有罰款之處分，至於款額多少則視情節輕重而定，多者可達美金數萬元，並限期繳納，延期付款則需付利息。IATA 此項措施之目的在消弭航空公司及旅行業者間的惡性競爭，使民航事業走向正途。此外，IATA 在防止惡性競爭之原則下，允許援例競爭。例如在國際航段上，對經濟艙旅客不得免費供應煙、酒等服務，但若有非 IATA 會員的同業在某地區實施免費供應，則該地區遭受影響之會員公司，即可依據 IATA 第 115D 項決議案要求援例，以便與非會員之同業競爭。由此可知 IATA 在防制同業間惡性競爭之時，仍具有保護會員利益之功能。

5. 促進貨運發展：貨物空運如果要運作得順利與安全，則各航空公司的機場作業程序、運送制度、文件等應儘量要求一致。IATA 在貨運方面亦不斷提供最新之裝載技術知識，如研究貨運包裝、統一規定裝載電報格式及各公司間之貨櫃如何相互運用合作等。IATA 並常常以「利用空運推廣貨運」之利益來教育貨主，藉以擴大貨運市場，對促進貨運之發展實有莫大之貢獻。

■技術與營運方面

IATA 在**技術與營運方面**（technical and operational section）的主要功能為保障飛機安全與降低經營成本。其努力的重點大致如下：

1. 統一飛航設施：為使世界各國儘量依照共同的標準，建立統一的飛航設施。舉凡機場設施、地面助航裝備、航管暗號、起降程序、跑道燈光……，都有統一的規定。如此更能保障飛航安全。例如一位中國飛行員，駕著一架美國製的飛機飛往日本，由於有統一的飛航設施，因此機上與地面能夠互相聯繫。IATA 為了達到此項目的，故需與國際民航組織及其他有關之國際組織緊密配合，俾便航空企業協調發展。

2. 共同學習技術與經驗：IATA 會運用其組織之活動，以達到共同學習（cooperative learning）之目的。大部分與航空有關的知識、資料與經

驗，都因為「共同學習」而變得更為有效。IATA 在機械方面的活動，大多依此辦法彼此交換所長，因此更能加強同業合作精神。

3. 研討重要主題：IATA 每兩年召開一次技術會議（technical conference）研討有關航空方面的重要問題。例如 1975 年於伊斯坦堡（Istanbul）舉行技術會議，其討論主題為飛航安全（safety in flight operations），討論在飛航中之人為因素（human factor）。

四、美國旅行業協會

http://asta.org/

美國旅行業協會（American Society of Travel Agents, ASTA）成立於 1931 年，是以美國旅行社為主要成員之國際性旅遊專業組織。故僅美國旅行社為正會員（active member），其他旅遊相關業者均為贊助會員（allied member）第九類。美國旅行業協會最初的名稱是「美國輪船與旅行業協會」（American Steamship and Tourist Agents Association），為一純粹由美國旅行業者所組成的一個社團，隨著美國經濟的成長及專業性旅遊規劃之需要增加，此一組織便發展至加拿大，然後擴展為一國際性的旅遊專業組織。

ASTA 的入會資格為：凡從事與觀光旅遊服務業有關之企業，例如旅行業、旅館業、海、陸、空交通運輸業，及政府或民間之主管觀光事業推廣的機構等，均得加入 ASTA 成為會員。

五、亞太旅行協會

http://www.pata.org/

亞太旅行協會（Pacific Asia Travel Association, PATA）原名「太平洋區旅行協會」（Pacific Area Travel Association），於 1951 年在夏威夷創立，後於 1986 年第三十五屆年會中通過更改為現名。此為一非營利性法人組織，宗旨在促進太平洋區的觀光旅遊事業，是亞太地區最重要的國際觀光組織之一，協會的成員會員均為團體會員，主要分為政府、航空公司及觀光產業等三類，包括約

八十個國家級政府旅遊單位、地方政府和當地旅遊機構,五十家航空公司、機場及遊輪公司,以及數百家旅遊觀光業者,同時有數以千計的旅遊業專業人士或從業人員分屬各地共三十九個分會。PATA 總部設在泰國曼谷,透過各國分會組織的影響,加強各會員國間之瞭解與認識,減少國與國之間不同文化差異的衝擊,並透過旅遊交流,增加各會員國相互合作的機會,促進亞太地區各國之旅遊交流及觀光事業的推廣。

六、國際會議協會

ICCA

http://www.iccaworld.com/

　　國際會議協會(International Congress and Convention Association, ICCA)為一起源於歐洲的國際性會議組織,成立於 1962 年,協會總部設在荷蘭阿姆斯特丹,其主要功能為會議資訊之交換,協助各會員國訓練並培養專業知識及人員,並藉各種集會或年會建立會員間之友好關係。該協會原係由一群積極投入發展會議市場的歐洲旅行社業者所創,除交換全球會議市場之實用資訊外,並可增進相互分享交流,以提升全球會議產業之競爭優勢,迄今已有八十六個國家、九百五十七個政府組織、會展相關公司或會展中心加入為會員。

　　ICCA 每年針對世界各國與各城市辦理之國際會議場數列出排名,該份報告亦為全球會議產業極具權威與公信力的指標之一。ICCA 的年會每年於不同國家、地區舉辦,除會員參加外,亦有來自各地的「觀察員」(observer)參與,會員依產業別(sector)分為五大類,包括會議管理(meetings management)、運輸交通(transport)、會議目的地行銷(destination marketing)、會議場地(venues)和會議支援者(meetings support)。另依地區別設有十一個分會,包括中歐、法比盧、地中海、北歐、拉丁美洲、英國愛爾蘭、北美、拉美、非洲、中東和亞太分會,並於美國、馬來西亞、烏拉圭設有辦公室,以就近服務會員。

七、國際旅遊目的地行銷協會

http://www.destinationmarketing.org/

　　國際旅遊目的地行銷協會原名為「國際會議局協會」（International Association of Convention Bureaus），1914 年在美國成立，為一非營利專業組織；後為確實反映各會員職掌及休閒旅遊性質，故於 1974 年間更名為「國際會議暨旅遊局協會」（International Association of Convention and Visitors Bureau, IACVB），後又於 2005 年 8 月再度更名為「國際旅遊目的地行銷協會」（Destination Marketing Association International, DMAI）。會員來自三十幾個國家的目的地行銷組織（Destination Marketing Organizations, DMOs）超過 3,300 位專業人士。

八、臺灣觀光協會

http://www.tva.org.tw/

　　臺灣觀光協會係由游彌堅先生所創立之財團法人組織，成立於 1956 年 11 月 29 日，為非營利目的之公益性社團。在臺灣所有旅遊相關（公）協會之中，是歷史最長久、結構最完整，且兼顧 inbound 與 outbound 市場之全方位觀光協會。以凝聚臺灣地區觀光事業資源，促進無環境污染之觀光產業蓬勃發展、經濟繁榮、造福人民為宗旨；其主要任務為：

1. 辦理觀光推廣宣傳活動，加強國際青年交流，促進整體經濟發展。
2. 主辦臺北國際旅展、海峽兩岸臺北旅展，提升觀光服務與臺灣美食品質。
3. 提供獎學金培養觀光人才與師資。
4. 協助地方觀光社團發展觀光事業。
5. 研擬可行的觀光推廣方案，提供相關單位決策參採。
6. 接受國內外旅客申訴，協尋遺失物品，及接受旅客權益受損投訴之協助。
7. 接受政府委託設置我國海外各地辦事處，加強觀光客招攬及國際相關組織交流。

九、中華民國旅行業品質保障協會

http://www.travel.org.tw/

　　中華民國旅行業品質保障協會（Travel Quality Assurance Association ROC，簡稱旅行業品保協會）成立於民國 78 年 10 月，是一個由旅行業組織成立來保障旅遊消費者的社團公益法人，其宗旨是提高旅遊品質，保障旅遊消費者權益。

　　旅行業品保協會是一個由旅行業自己組成來保護旅遊消費者的自律性社會公益團體，它使旅遊消費者有充分的保障，同時亦要促使其會員旅行社有合理的經營空間。如何做好旅遊消費者與旅行業者溝通的橋樑，是這個團體要不停地努力的目標，也希望透過這個團體的努力，能讓我們的旅遊市場，有一個永續的榮景。

十、中華民國觀光導遊協會

http://www.tourguide.org.tw/

　　中華民國觀光導遊協會（Tourist Guide Association, ROC）成立於民國 59 年 1 月 30 日，分由一百餘位導遊先進，為結合同業情感、研發導遊學識，在政府主管引導下，協力組成。以促進同業合作，砥礪同業品德，增進同業知識技術，提高服務修養，謀求同業福利，配合國家政策，發展觀光事業為宗旨。

十一、中華民國觀光領隊協會

http://www.atm-roc.net/

　　中華民國觀光領隊協會（Association of Tour Managers, The Republic of China）於民國 75 年 6 月 30 日由一群資深領隊籌組成立，以「促進旅行業出國觀光團體領隊之合作聯繫，砥勵品德及增進專業知識、提高服務品質、配合國家政策、發展觀光事業及促進國際交流為宗旨」。

Chapter
5

觀光行銷

- 觀光市場區隔化
- 行銷研究
- 觀光市場資料的建立
- 常見的觀光資料調查內容

現今人們可選擇之觀光旅遊目的地和相關服務非常多，並有許多競爭業者做推廣活動，加以觀光客之需求亦不斷在變化，於是觀光業者和觀光客之間的「溝通」便愈來愈顯得重要，而此種溝通正是「行銷」（marketing）要達成的目標（圖5-1）。從人類的經濟發展歷史中我們知道，自有交換制度以來，便存在著生產和消費間的配合問題，亦即在供給和需求之間如何才能使供需雙方完成交易？此種問題隨著人類生活方式和技術條件的演變，愈來愈複雜。基本上，此有賴於從事交易活動之供需雙方的充分瞭解：供給者能知道買方是誰？需要什麼？為什麼需要？需要多少？願付多少價格等等；而需要者能知道有哪些產品？在什麼時間、什麼地方、以何種價格能買到等等，來滿足其需求。

圖 5-1　行銷觀念

Kotler（2004）認為，行銷管理是選擇目標市場，並透過創造、溝通、傳送優越的顧客價值，以獲取、維繫、增加顧客的一門藝術和科學；企業努力找出尚未得到滿足之需求、界定並且衡量這些需求的強度和潛在的獲利能力，設定哪個是組織可以作最好服務的目標市場，決定用來服務這些目標市場的合適產品、服務和規劃，並要求組織裡的每一份子都要為顧客著想、為顧客服務。簡而言之，行銷工作就是把人們經常變動的需求轉換成獲利的機會，並與顧客建立互惠互利的長久關係，提供他們滿足個人需求、適當且適時的產品、服務和訊息。企業對行銷所抱持之觀點的演進可分為四個階段：**生產、銷售、行銷及社會導向**（**表5-1**）。

 第一節　觀光市場區隔化

成功的觀光業者都曉得，我們不能將觀光旅遊市場視為一整體，用一種產

表 5-1　行銷觀念演進的四個階段

四種行銷理念：以餐廳經營為例		
行銷理念		以餐廳為例
生產導向	只要有產品就可以賣出去。	認為只要真材實料、菜色好一定會高朋滿座。
銷售導向	以廣告、推銷等手法儘快把手上的東西賣出獲利。	要常打廣告宣傳、散發傳單、善用推銷的手法，生意才會好。
行銷導向	以消費者的需求傾向及利益為出發點，滿足消費者，並獲取利潤。	以目標顧客群的需求傾向和利益為出發點，再來設計菜色、服務、價格及宣傳推廣的方式等來滿足顧客。
社會行銷導向	除滿足消費者與企業的需求外，還要兼顧社會與自然環境的利益。	除了滿足顧客用餐的需求外，更要注重環保，同時積極參與公眾事務，回饋社區。

品去滿足所有的顧客，必須針對某一特殊的產品，確認出特定的目標顧客，使得這產品能確實地滿足他們的需要，如此方能奠定企業本身的競爭優勢。**市場區隔化**（segmentation）便是一種掌握顧客之共同特性，將顧客按其特性加以分類，並針對這些特性來提供產品，以滿足各類（區隔）顧客之需要的過程。市場區隔一般也稱為「市場細分化」，根據某些購買特性，將市場切割成幾個區塊，當市場很大時也必須把市場加以區隔（切割）。市場是由顧客所組成，而不同顧客的購買習性、人格特質等等也不太相同。

　　因為市場是由消費者所構成，而消費者有不同的欲望、資源、地理位置、購買態度和購買習性等；市場區隔化可發掘出許多對公司有用的市場機會。我們知道，最好的**區隔市場**（market segment）是有最高的銷售額、成長最快、

Club Med 客製化的渡假產品

頂級的遊輪行程

渡假酒店的定位

高利潤、競爭弱，及行銷通路簡單的市場，但通常很少有一區隔市場能樣樣俱佳，公司要找出最具吸引力，而又能配合公司長處的市場進入，選定好**目標市場（targeting）**後，企業如何使自己的產品能夠吸引該市場的客群來購買，產品差異化是很重要的一個重點，企業可以針對產品的型式、特色、性能、維護、設計等來使自身的產品突出，塑造具競爭優勢的形象。

接著進行**市場定位（positioning）**便是要讓行銷者明確知道自身企業、產品的特色、優劣等，進而塑造出一個顯明的形象，並將之傳達給消費者，讓消費者能清楚感覺出企業產品與他牌的差異，使之產生依賴性、累積忠誠度，最後在消費者心中留下一個無可替代的形象（**圖 5-2**）。

圖 5-2　STP 步驟

因此，有效的行銷活動在於企業能界定出對其最有利的區隔市場，也就是能發掘出最值得其服務的顧客與需求。一企業可利用各種區隔變數（**表 5-2**），找出最佳的區隔機會。

表 5-2　觀光市場區隔之變數

	項目	內容
一	人口統計變數 （demographic variables）	年齡、性別、家庭人數、所得、職業、教育程度、宗教信仰、種族、國籍、家庭生命週期等等。
二	地理變數 （geographic variables）	洲、國家、區域、省（縣）、城市、鄰里、人口密度、氣候等等。
三	心理描繪變數 （psychographic variables）	生活型態、性格特徵、對產品之概念或知覺、態度、社會階級等等。
四	行為變數 （behavioral variables）	購買次數、購買者狀態、品牌忠誠度、購買時機、所追求之利益、購買準備階段等等。
五	旅遊目的變數 （purpose of trip）	商務旅遊者、會議旅遊者、非商務旅遊者（渡假、探訪親友……）等等。
六	旅遊習慣和偏好	所使用的交通工具、旅遊安排和訂票之起源、使用的付款方式、購買之服務等級、旅遊季節等等。
七	個人或團體旅遊	如外國來的散客（Foreign Independent Travelers, FIT）、國內的散客（Domestic Independent Travelers, DIT）、團體全備式遊程（Group Inclusive Tour, GIT）等等；而其中散客又可分為花費低者到豪華奢侈者；團體又可分為各種特殊興趣團體，例如遊學（study tours）、激勵旅遊（incentive travel）等。

　　無論我們是用哪一些變數來描述目標市場，當一個市場被用較多的變數來描述時便更為精確；但相對地其市場的人數便減少了。市場區隔並沒有一固定或單一的途徑，我們可嘗試各種可能的變數來做區隔，惟有效的市場區隔必須具備可衡量性、可接近性、大量性，以及適當可行性等條件；也就是說，我們能衡量、估計實際顧客或潛在顧客的數量，而這些顧客不但都具有購買能力者，且數量大到值得我們去開發，最後便是這區隔市場必須具競爭不會太激烈，企業的資源也足以應付的適當可行性。

　　企業為「創造顧客」，致力於「行銷」與「創新」乃重要策略。除了降低價格，開發新的、更好的產品，創造更新、更便利的事物外，更應提供滿足新需求的產品；一般而言，在概念上有下列五個步驟，包括確定市場性質與範圍、研究和分析消費者的需求及喜好、依市場需要重訂或重新調整產品、研擬方法使消費者之需要能與產品相吻合，進而創造需要，再以優良品質的產品滿足消費者之需要（圖 5-3）。

確定市場性質與範圍

研究和分析消費者的需求及喜好

依市場需要重訂或重新調整產品

研擬方法使消費者之需要能與產品相吻合，進而創造需要

以優良品質的產品滿足消費者之需要

<div align="center">圖 5-3　行銷區隔步驟</div>

第二節　行銷研究

　　一般從事行銷工作者對於市場的認識，大多是靠直覺、臆想，或根據實際經驗加以揣測、推論，很少有依真憑實據來作客觀衡量標準的；事實上，有效力的行銷人員知道行銷研究的功能，並會加以利用，且知道行銷研究的限度，須加入其直覺、經驗與判斷。行銷研究乃是針對特定行銷狀況或問題，以一特定的程序來蒐集、記錄、分析有關資料，並將分析結果與建議提供給資訊使用者的過程（**圖5-4**）；俾減少主觀決策的錯誤，增加客觀性。

<div align="center">圖 5-4　資料蒐集與分析</div>

　　例如信用卡公司將顧客所有簽單資料（data）加以分析歸類後所得的資訊（information），便可知道持卡人的消費情況，每個月（每年）花費在娛樂、買衣服、餐廳、醫療等的消費比例是多少也可做一分析。雖然行銷研究的工作常常因時間、經費、資料的缺乏等原因，未能徹底執行；但是由於直覺和判斷常根植於過去的經驗，而未來通常和過去不同，加上若憑直覺和經驗常很難顧

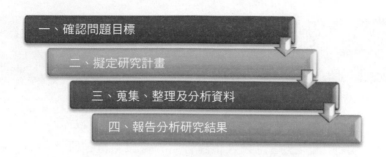

圖 5-5　行銷研究程序

慮周詳，因此行銷研究實為擬訂行銷計畫的一個必要條件（**圖 5-5**）。

　　行銷研究的範圍包括衡量市場潛力、分析市場現況、確認市場特性、分析銷售額、研究競爭者產品和活動等行為，獲取所有有關顧客、競爭者、公司本身及行銷環境等資訊。舉凡目標顧客的特性、大小、需要，其對公司的認知、對競爭者的認知等，以及敵我品牌所處的地位、市場占有率、定價政策、產品線、產品類別、促銷推廣策略、行銷通路，和影響公司發展的個體環境（例如公司內部的各個部門、供應商、中間商、配銷商、金融中介機構、媒體大眾、政府大眾、公民行動大眾等）與整體環境（例如人口統計趨勢、經濟環境、自然環境、科技環境、政治、法律環境、社會、文化環境等）之變動情形，均須有計畫地探討之；常利用的方式包括**調查法**、**觀察法**與**實驗法**等（**表 5-3**）。

表 5-3　行銷研究常使用的方法

	方法	內容
一	調查法	人員訪問、電話訪問、郵寄問卷調查及網路問卷調查等。
二	觀察法	藉由觀察相關行為和環境背景來蒐集資料。
三	實驗法	控制某些變數以及操弄其他變數，以測定這些變數的效果。

　　有了正確的市場資訊方能有助於行銷計畫的擬訂與執行，透過資料採礦（data mining）以及統計分析方法，發掘隱藏在龐大資料中的重要現象，以供決策者參考，並且清楚地瞭解針對潛在的消費者須提供何種服務與活動和如何與其溝通，以增強公司成功的機會。資料採礦的步驟有分類、推估、預測、關聯分組、叢集等（**圖 5-6**）。

　　在選擇目標市場時，公司便須具備發掘並評估市場機會的能力，而欲分析及評估目前和未來的市場需要，則有賴於獲得有關顧客、競爭者、經銷

| 分類 | 推估 | 預測 | 關聯分組 | 叢集 |

圖 5-6　資料採礦的步驟

商，及其他市場有關人士之足夠且正確有用的資訊；行銷研究便是有系統地設計、蒐集、分析，並報告各項與公司所面臨之特定行銷狀況有關的資料和發現的工作，以使決策者在進行行銷分析、規劃、執行和控制時，能有充分的資訊，以供運用。企業組織常在行銷環境的分析中，為了明確且系統化地研擬其策略，常使用優劣矩陣研究方法，也就是 SWOT 分析法（**圖 5-7**）：**優勢**（strengths）、**劣勢**（weaknesses）、**機會**（opportunities）與**威脅**（treats）；另外也有所謂的「威脅機會劣勢優勢矩陣」，也就是 TOWS 矩陣的運用，以協助管理者發展出四種類型的策略：(1)**SO 策略**：根據內部優勢以攫取外部機會的利益；(2)**WO 策略**：改善內部劣勢以抓住外部機會的利益；(3)**ST 策略**：利用內部優勢以避免或減少外部威脅的影響；(4)**WT 策略**：減少內部劣勢以避免外部威脅的影響；其功能是在組織的經營力與環境利基之間，找出一個最佳「配對策略」（**圖 5-8**）。

　　觀光發展在做策略性規劃（strategic planning）時，也常使用 SWOT 分析，將重要的機會和限制，以一系列簡短的敘述，來對觀光發展之潛力做綜合分析，並作為對日後發展之優先順序提出建議的基礎。SWOT 分析主要的功能在於建立模式後，幫助分析者針對優勢、劣勢、機會、威脅等四個面向加以考量，並且分析利弊得失，從中找出確切問題之所在，並設法找到對策加以因

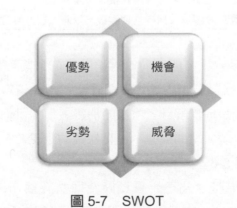

| 優勢 | 機會 |
| 劣勢 | 威脅 |

圖 5-7　SWOT

SWOT 矩陣		內部分析	
		優勢（S）	劣勢（W）
外部分析	機會（O）	SO 策略	WO 策略
	威脅（T）	ST 策略	WT 策略

圖 5-8　SWOT 與 TOWS 矩陣

應；優勢係指內部環境，為企業本身所具備的核心競爭優勢，劣勢係指內部環境，為企業本身競爭態勢較弱的部分，故優勢與劣勢可說是企業的內部因素；機會係指外部環境，在有利條件下有助於企業發展營運更好的機會，威脅係指外部環境，不利於企業營運發展的狀況，包含競爭者的動向，故機會與威脅是企業的外部因素。利用 SWOT 分析企業的市場策略可瞭解自身的優點及缺點，尋找發展的機會，以及預期即將可能面臨的困境，以便即早因應，並在市場上找到自己有利的定位策略。

第三節　觀光市場資料的建立

對於觀光規劃者、開發者和管理者而言，豐富且正確的資料與資訊是做出妥適、穩健、合理決策之關鍵。無論一個觀光地區的觀光發展狀況如何，以下幾個問題都是必須隨時不斷尋求答案的：

1. 此觀光地區有哪些特色最吸引觀光客前來？
2. 前來觀光的觀光客其人口統計上的特徵為何？
3. 此觀光地區在發展觀光的過程中，目前或未來在所得上、就業上、稅收上、社會上、實質環境上、文化上等方面，會造成哪些正、負面的影響？
4. 有哪些促銷策略是吸引新觀光客前來之最有效方案？
5. 前來觀光的觀光客是否對其在此從事活動所獲得之體驗感到滿意？
6. 此觀光地區現有之基本公共設施及上層設施有哪些？未來需增加的又

有哪些？

7. 此觀光地區之居民對於觀光發展之態度如何？意見有哪些？參與之活動和情況如何？

為了能對上述的問題有系統地獲得答案，相關資料與資訊的蒐集，便是我們應努力的。一般而言，我們可以將這些資料與資訊的蒐集來源分為三類：第一類是持續性的資料與資訊來源、第二類是正規性的和非正規性的資料與資訊來源、第三類是周期性的資料與資訊來源（**圖** 5-9）。

持續性的資料與資訊來源

正規性的和非正規性的資料與資訊來源

周期性的資料與資訊來源

圖 5-9　**資料與資訊的蒐集來源**

一、持續性資料與資訊的來源

此類資料與資訊的來源主要是對於一般性的觀光活動做有系統地、不斷地蒐集，希望能將觀光活動規劃方案在執行後所產生的變化加以察覺出來，例如前來觀光之觀光客的人數或類型有所變化、觀光客對觀光地區所提供的服務之反應有所變化等，之後我們便可根據這些資料與資訊做進一步的分析及評估，俾利解決問題。此類資料與資訊的來源大致可運用下列四種方式獲得：

1. 在主要觀光據點累積觀光客人數統計表，並進行問卷調查。
2. 利用入境海關做人數統計或調查。
3. 利用旅館住房率的統計報告資料。
4. 利用課稅資料。

利用官方資料進行統計與調查

資料來源：交通部觀光局（2011）。

二、正規性和非正規性資料與資訊的來源

此類資料與資訊的來源主要是相關機構單位組織或其它部門、其它地區所做之調查統計資料，如各縣（市）政府所做的調查報告；觀光局（**圖 5-10**）、觀光協會、產業公會等所做之研究或調查報告；各部會所做之研究或調查報告；各基金會所做之研究或調查報告；各學術單位所做之研究或調查報告等

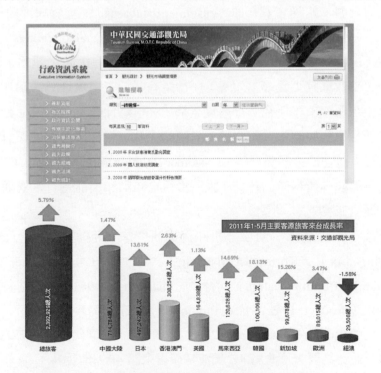

圖 5-10　正規性與非正規性的調查報告

資料來源：交通部觀光局（2011）。下圖引自《臺灣觀光雙月刊》（2011）。

等。這些資料均極具價值，惟取得之管道以及如何加以利用，則是需要努力之處。

三、周期性資料與資訊的來源

有些資料與資訊的建立可能由於費用過高或困難度較高，無法持續性地進行，以及因為短期內的變化不明顯而不需持續性地蒐集，進而變成周期性的資料與資訊來源。這些包括：

1. 遊客調查（visitor surveys）。
2. 現有觀光地區特色的調查。
3. 交通流量的調查（traffic counts）。
4. 觀光客花費日誌（expenditure diaries）。
5. 觀光旅遊趨勢調查。

此外，資訊與通訊科技（Information and Communication Technologies, ICTs）的發展，如顧客資料庫（customer databases）、互聯網或網際網路（the Internet）、手機（mobile telephone）、客戶服務中心（call centers）、互動式數位電視（interactive digital televisions）等，和其在行銷上之運用，將會促使觀光行銷更有效果且更具成本效率；與行銷有關的主要處理方法都會受到影響而產生變化，例如市場研究、行銷資訊系統、策略性規劃、行銷活動規劃與預算編列、廣告與公共關係、印刷品或附隨的網站資料、銷售促進與訂價，及配銷與通路等。而在顧客關係行銷（Customer Relationship Marketing, CRM）方面，也將因為與顧客資料庫的連結，讓所獲得之知識和所能進行之溝通，變得更加精密及更加節省成本。

企業不斷透過市場情境分析和行銷研究來靈活運用各種行銷組合（the marketing mix），Kotler和Armstrong（1999）以4C（Customer value, Cost, Convenience, Communication）代替原先McCarthy（1981）在描述行銷組合時所提出的4P（Product, Price, Place, Promotion），來思考現代服務行銷，其概念如**表5-4**所示。Robert Lauterborn（1992）也表示，4P 是代表了賣方的心態而非買的心態，並認為賣方應先將 4C 想清楚後再來談 4P，他認為：

表 5-4　行銷組合之 4P 與 4C 概念對照表

the 4Ps	the 4Cs
Product（產品） 　　designed characteristics / 　　packaging / service 　　component / branding / 　　image / reputation / position	Customer value（顧客的價值感） 　　＊ the perceived benefits（所覺知到的利益） 　　＊ quality of service received（所接受之服務的品質） 　　＊ the value for money delivered（所花費之金錢的價值感）
Price（價格） 　　price is a supply-side decision 　　normal or regular price / 　　promotional price	Cost to the consumer（消費所需負擔的成本） 　　＊ cost is the consumer-focused equivalent（從消費者角度來看，價格即是成本） 　　＊ cost is assessed against the competition（須具競爭力）
Place（配銷通路） 　　channels of distribution 　　including reservation 　　systems, third party 　　retailers and web sites	Convenience（便利） 　　＊ consumer access to the products they buy（買產品所需通路）
Promotion（促銷） 　　advertising / direct mailing 　　/ brochure production / Internet 　　communication / sales promotion 　　/ merchandising / public 　　relations / sales force activities	Communication（溝通） 　　＊ information（雙方對話所需資訊） 　　＊ two-way interactive relationship marketing（雙方互動之關係行銷）

1. 企業應該以滿足客戶需求與欲望（consumer needs & wants）為目標，生產客戶需要的產品，而不是銷售自己所能生產的產品。
2. 企業應該關注消費者為滿足需要計畫付出的成本（cost），而不是按照生產成本來定價。
3. 企業應充分考慮顧客購買過程中的便利性，而不是僅從企業的角度來決定銷售管道策略。
4. 企業應該實施有效的雙向溝通，而不是單方面地大力促銷。

 第四節　常見的觀光資料調查內容

　　一般在針對觀光客或觀光事業所做的資料蒐集上，常見的調查內容有：觀光客特性調查、觀光活動方案評估、住宿設施調查及市場分析。

一、觀光客特性調查

觀光客特性（**圖 5-11**）主要調查的內容項目包括：

　　1. 觀光客人數。

　　2. 居住地。

近十年來臺旅客及國民出國人次變化

單位：人次

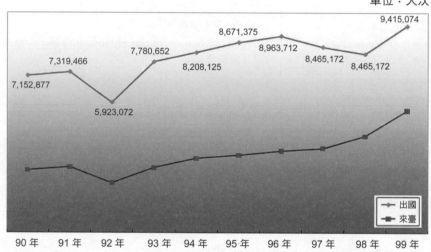

近十年來臺旅客觀光目的別人次及占比變化

圖 5-11　觀光客特性調查

資料來源：交通部觀光局（2011）。

3. 人口統計或社經資料，包括年齡、性別、所得、教育程度、職業等。

4. 心理描繪資料，包括生活型態、態度、價值觀等。

5. 動機與目的。

6. 花費情形。

7. 交通運輸工具的使用。

8. 季節性。

9. 停留期間。

10. 住宿選擇。

11. 對觀光地區之印象。

二、觀光活動方案評估

觀光活動方案評估的主要調查項目包括：

1. 廣告效果評估。

2. 觀光客參與情形。

3. 觀光客喜好程度。

三、住宿設施調查

住宿設施的主要調查項目包括：

1. 住宿設施名稱及地址。

2. 住宿設施的類別，例如國際觀光旅館、青年招待所、露營地等。

3. 房間數，例如單人房、雙人房、套房等。

4. 收費標準。

5. 收受之信用卡種類。

6. 是否接受預訂。

7. 有無殘障設施與服務。

8. 適用之外國語言。

9. 淡、旺季時間與季節。

10. 住房率，包括淡季、旺季、平均住房率。

11. 住宿夜數。

12. 客源。

13. 附屬設施之提供，例如游泳池、遊戲場、網球場、三溫暖、餐廳、咖啡廳、會議設施等。

14. 員工數。

15. 其它相關服務，例如旅遊諮詢、商業服務等。

四、市場分析範例

市場分析範例的主要調查項目包括：

1. 周圍社區狀況：例如人口趨勢與成長的預測、人口統計資料之描述、當地社團、產業公會等各類團體組織的調查。

2. 當地產業發展狀況：例如經濟發展趨勢、就業趨勢、新設立、即將設立或已結束之機關行號、主要公司行號的名稱、地址、員工數、經營體系、主管姓名、擴展計畫及觀光需求等。

3. 交通狀況評估：例如和機場、車站、高速公路等的距離、交通流量及航空公司、旅遊機構的名稱、土地和主管姓名。

4. 遊憩活動狀況調查：例如遊樂設施、運動設施、遊憩設施等的座落、使用狀況及擴展計畫等。

5. 其它相關之地區性活動調查：例如節慶活動、表演活動等的舉辦時間、參與狀況等。

總之，企業每天面臨著不斷變遷的環境，企業要能夠成長，便必須有完善的管理。Witt 及 Moutinho（1989）曾指出：「觀光管理必須要能決定如何改進行銷的表現、效能與效率。」他們並提出了十九項與觀光產品之行銷、規劃、組織和控制有關，且管理單位應注意的問題，很值得我們參考，茲敘述如下（圖 5-12）：

1. 企業所訂定之目標是否能配合不斷變動的環境狀況？

2. 企業或組織所面臨的競爭狀況為何？

3. 競爭的趨勢有哪些？

4. 企業是否對於觀光客的需求、態度及有關行為做過研究？

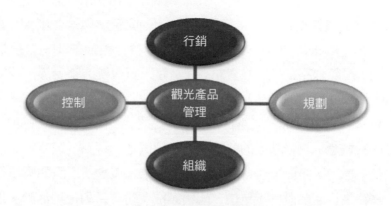

圖 5-12　觀光產品管理

5. 企業之行銷努力，是否以系統化的方式進行？

6. 企業是否有做總體全面的銷售預測？

7. 企業是否有明確的偶發意外事件之應變計畫？

8. 企業是否有透過行銷成本分析、銷售分析等方法，來進行控制的工作？

9. 企業是否有利用行銷研究來幫助規劃的進行及問題的解決？

10. 企業是否有利用系統化的觀光產品規劃步驟？

11. 企業是否有合適的步驟來開發新的觀光產品？

12. 企業是否能激勵遊程承攬業者、零售旅行業者及其它有關通路的成員？

13. 企業是否有一整體的促銷計畫？

14. 企業是否已有一具創意的策略，指出對於每一目標市場所欲做之訴求為何？

15. 企業對於廣告、銷售促進及公共報導等策略是否有明確的目標？

16. 企業是否有設法尋求有利的公共報導？

17. 企業是否有一能滿足通路成員們的定價策略？

18. 企業在制定價格前，是否有先估計觀光市場的需要及成本因素？

19. 企業所制定之價格是否和企業的形象相一致？

近幾年來因有網路購物方式可供消費者選擇，企業因而逐漸重視電子商務（E-Commerce, EC）的經營，**電子商務**是一種資訊化的企業經營方式，主要透

過開放的電腦網路技術來進行企業間（B2B）、或企業與消費者間（B2C）的商業交易活動。Kotler（2004）曾提及，當前影響行銷最主要的力量是網際網路及全球化，網際網路提供一條資訊高速公路，買賣雙方都受惠，因為顧客可以在網路上比較各賣家的產品及售價，客戶的採買決策可以更有效率。因此**網路行銷**（internet marketing）成為行銷實務的熱門話題，然而網路行銷並非是推翻傳統行銷的概念，它最基本的特點乃是行銷概念、行為、策略的「網路化」或「數位化」思考，是一種與傳統行銷相加相乘之概念。所謂的網路行銷是指利用網際網路進行產品設計、定價、配銷與推廣的一系列行銷活動，以便有效地提供顧客價值、提升顧客滿意度，達到行銷目的。由於網際網路使用日漸普遍，正不斷改變人類的工作、生活與學習方式，由於沒有時間與空間上的限制，網上交易無國界，並且三百六十五天不打烊，也為企業創造了全新的經營工具和交易管道；懂得善用網際網路，便有競爭的優勢。

網路也有線上旅展的舉辦

澎湖遊樂園線上促銷活動

http://www.twngo.com/

Part II

觀光服務的提供

Chapter 6

交通運輸業與觀光

- 空中交通與觀光
- 水上交通與觀光
- 陸上交通與觀光

第一節　空中交通與觀光

　　交通運輸工具之改善和科技的應用，是觀光活動能成為普遍社會現象的重要原因之一。在空中交通工具方面，第二次世界大戰對空中運輸業產生了深遠的影響；它創造了大批富有經驗的飛行員，增加了我們對氣象、地圖、航線方面的知識，建立了許多機場，提升了我們在飛機之設計與飛行技術，以及其它與航空事業有關的能力。在 1950 至 1960 年代間，噴射商業飛機的出現，使得長程的旅行成為可能；且由於飛機本身的續航力提升，載客量亦增加，飛行也更為平穩，讓商業航空大受群眾歡迎。到了 1970 年代更出現了所謂廣體客機（wide bodied aircraft），例如波音 747（Boeing 747）、洛克希德三星 1011（Lockheed Tristar 1011）、道格拉斯 DC10 型（Mc Donnell Douglas DC－10），及空中巴士 300（Air Bus 300）等，使得空中飛行更為舒適，載客與載貨量也大為增加。在 1980 年代因為能源危機的影響，飛機製造的技術表現在有效率地使用燃料上，例如 DC－9－80、Boeing 757 和 Boeing 767，這類飛機約可比舊型飛機節省 30% 的燃料。之後，隨著對飛機運載量之需求的日益增高，更大、飛得更遠的飛機也陸續推出，例如 MD－11、Boeing 747－400 和 Boeing 777 等，其中波音 747－400 型飛機可飛行 8,000 英哩，載客量為四百二十個座位以上，Boeing 777 是目前全球最大的雙發動機廣體客機（見**表 6-1**）。此外，空中巴士 A380 是法國空中巴士公司所研發的巨型客機，也是全球載客量最高的客機，約可承載 853 人及 20 名機組人員，有「空中巨無霸」之稱。

　　雖然噴射機帶給旅客許多的便利，但也常有許多困難產生；例如不良的轉機接駁、飛行員的錯誤、機械問題、噪音、控制塔臺的疏失、混亂的航空站、超額訂位和劫機等。此外，解除管制（deregulation）已為許多國家所採行，更多的航空公司加入航空運輸業務，區域性的班機增加，新的、低成本的航空公司加入，使得大型航空公司得提供較低的價格、更好的服務，及更有效率的營運；也使得在價格上、行銷上和航空服務上的競爭加烈。另外，航空公司間的合併與購併也愈加熱絡。當然，空中交通運輸的成長，意味著機場將更加擁擠，天空也將更加擁擠，意外事件便有可能增加，全球的機場和空中交通運輸系統，須作必要的改善和因應。

表 6-1　常見的噴射客機簡介

機型	首航時間	引擎數	引擎位置	載客量排列方式	經濟艙座位
Airbus-300	1974	2	wings	201-345	2-4-2
Airbus-310	1983	2	wings	210-255	2-4-2
Airbus-320	1988	2	wings	150-170	3-3
Airbus-330	1993	2	wings	375	2-4-2
Airbus-340	1992	4	wings	375-440	2-4-2
Boeing-707	1958	4	wings	180	3-3
Boeing-727	1963	3	3 tail/fuselage	145	3-3
Boeing-737	1968	2	wings	120-150	3-3
Boeing-747	1969	4	wings	420-550	3-4-3
Boeing-757	1983	2	wings	178-224	3-3
Boeing-767	1982	2	wings	190-250	2-3-2
Boeing-777	1995	2	wings	290-350	2-5-2
Concord	1976	4	wings	108-128	2-2
DC-8	1965	4	wings	180-259	3-3
DC-9	1965	2	fuselage	125	2-3
DC-10	1971	3	2 wings/ 1 tail	250-380	2-5-2
Lockheed-1011	1972	3	2 wings/ 1 tail	250-400	2-5-2 (or 3-4-3)
MD-80	1980	2	tail	137-172	2-3
MD-90	1995	2	tail	153-172	3-2
MD-11	1990	3	2 wings/1 tail	250-400	2-5-2

空中巴士 A380

Mc Donnell Douglas MD90

一、航空公司

　　航空事業如今可算是一龐大事業，遊輪公司、汽車租賃公司、機場旅館，及地面運輸業等，都仰賴航空公司帶給他們大量的生意。許多航空公司本身也經營旅館等其它事業。目前世界各地的航空公司主要分為二種類型：**定期航空公司**（scheduled airlines）和**不定期航空公司**（non scheduled airlines）或稱為輔助性航空公司（supplemental airlines）或包機航空公司（charter airlines）。定期航空公司有固定航線，定時提供空中運輸的服務。定期航空公司通常都加入國際航空運輸協會（IATA）為會員，須受該協會所制定之有關票價和運輸條件的限制。且必須遵守按時起飛和抵達所飛行之固定航線的義務，絕不能因為乘客少而停飛，或因沒有乘客上、下飛機而過站不停。加上定期航空公司所載之乘客的出發地點和目的地不一定相同，部分乘客所需換乘的飛機亦不一定屬於同一航空公司，所以運務較為複雜。包機航空公司通常都不是國際航空運輸協會的會員，故不受有關之票價和運輸條件的約束。其乃依照與包租人所簽訂之合約，約定其航線、時間和收費。而運輸對象是出發地與目的地相同的團體旅客，所以運務較為單純。（**表 6-2**）

表 6-2　國際航空公司及其代號一覽表

簡稱	英文全稱	航空公司
AA	American Airlines	美國航空
AC	Air Canada	加拿大航空（楓葉航空）
AE	Mandarin Air	華信航空
AF	Air France	法國航空
AI	Air India	印度航空
AM	Aero Mexico	墨國航空
AN	Ansett Australia	安適航空
AQ	Aloha Airlines	夏威夷阿囉哈航空
AR	Aerolineas Argentinas	阿根廷航空
AS	Alaska Airlines	阿拉斯加航空
AY	Finnair	芬蘭航空
AZ	Alitalia	義大利航空
BA	British Airways	英國航空
BI	Royal Brunei Airlines	汶萊航空
BL	Pacific Airlines	越南太平洋航空

（續）表 6-2　國際航空公司及其代號一覽表

簡稱	英文全稱	航空公司
BR	EVA Airways	長榮航空
CA	Air China	中國國際航空
CI	China Airlines	中華航空
CO	Continental Airlines	大陸航空（美國）
CP	Canadian Airlines International	加拿大國際航空
CS	Continental Micronesia	美國大陸航空
CV	Cargolux Airlines (Cargo)	盧森堡航空
CX	Cathay Pacific Airways	國泰航空
DL	Delta Air Lines	達美航空
EG	Japan Asia Airways	日本亞細亞航空
EK	Emirates	阿酋國際航空
FJ	Air Pacific	斐濟太平洋
FX	Fedex (Cargo)	聯邦快遞
GA	Garuda Indonesia	印尼航空
GE	Trans Asia Airways	復興航空
GL	Grandair	大菲航空
HA	Hawaiian Airliness	夏威夷航空
HP	America West Airlines	美國西方航空
IB	IBERIA	西班牙航空
JD	Japan Air System	日本航空系統
JL	Japan Airlines	日本航空公司
KA	Dragonair	港龍航空
KE	Korean Air	大韓航空
KL	KLM-Royal Dutch Airlines	荷蘭航空
LA	LAN-Chile	智利航空
LH	Lufthansa	德國航空
LO	LOT-Polish Airlines	波蘭航空
LR	LACSA	哥斯大黎加航空
LY	EI AI Israel Airlines	以色列航空
MH	Malaysia Airlines	馬來西亞航空
MI	Silk Air	新加坡勝安航空
MP	Martinair Holland	馬丁航空
MS	Egyptair	埃及航空
MU	China Eastern Airlines	中國東方航空
MX	MEXICANA	墨西哥航空
NG	Lauda Air	維也納航空
NH	All Nippon Airways Co. Ltd.	全日空航空

（續）表 6-2　國際航空公司及其代號一覽表

簡稱	英文全稱	航空公司
NW	Northwest Airlines	西北航空
NX	Air Macau	澳門航空
NZ	Air New Zealand	紐西蘭航空
OA	Olympic Airways	奧林匹克航空
ON	Air Nauru	諾魯航空
OS	Austrian Airlines	奧地利航空
OZ	Asiana Airlines	韓亞航空
PR	Philippine Airlines	菲律賓航空
QF	Qantas Airways	澳洲航空
RG	Varig	巴西航空
RJ	Royal Jodanian	約旦航空
SA	South African Airways	南非航空
SG	Sempati Air	森巴迪航空（印尼）
SK	Scandinavian Airlines System (SAS)	北歐航空
SN	SABEAN	比利時航空
SQ	Singapore Airlines	新加坡航空
SR	Swiss Air	瑞士航空
SU	Aeroflot	俄羅斯航空
TG	Thai Airways International	泰國國際航空
TW	Trans World Airlines	環球航空
UA	United Airlines	美國聯合航空
UL	Air Lanka	斯里蘭卡航空
US	US Air	全美航空
VN	Vietnam Airlines	越南航空
VS	Virgin Atlantic	英國維京航空
WN	Southwest Airlines	西南航空（美國）

　　由於旅遊需求增加，航空公司便運用聯盟策略，提供更大的航空網路、共用維修設施、運作設備、職員，相互支援地勤與空廚作業以降低成本，增加航空公司的競爭力；所謂的**航空聯盟**是兩家或以上的航空公司之間所達成的合作協議，提供全球航空網路，加強國際聯繫，並使跨國旅客在轉機時更為方便。目前全球最大的三個航空聯盟是**星空聯盟、天合聯盟**及**寰宇一家**。

　　以成立於1997年，由聯合航空（United Airlines）、漢莎航空（Lufthansa）、加拿大航空（Air Canada）、北歐航空（SAS）及泰國航空

（Thai Airways International）等五家航空公司共同創立一個前所未有的聯盟
——星空聯盟（Star Alliance）為例，目標是提供旅客全球性、覆蓋性航線服務
及更舒適的旅行體驗，聯盟成員將航線網路、貴賓候機室、值機服務、機票以
及其他服務相組合，以提升旅客的旅行體驗和增強航空公司的效率，另外更設
計了以飛行哩程數為計算基礎的星空聯盟環球票，票價經濟實惠，再加上聯盟
的密集航線網，提供旅客輕鬆實踐環遊世界的夢想；星空聯盟總部設在德國的
法蘭克福，統計至2011年6月止，成員已有二十七個航空公司加入（**表6-3**），
飛機數量達4,023架，通航一百八十一個國家，每日提供二萬一千個航次服務。

二、低成本航空公司興起

由於經濟形勢與社會觀念的變化，廉價航空公司興起，航空旅行從豪
華、奢侈型態轉向大眾、經濟型態。1980 年代在美國航空業蕭條的情況下，
Rollin King 和 Herb Kelleher 創立了一個**廉價航空模式**——「西南航空公司」

表 6-3　星空聯盟成員

星空聯盟					
航空公司名稱		航空公司名稱		航空公司名稱	
ADRIA	亞德里亞航空	AEGEAN	愛琴航空公司	AIR CANADA	加拿大航空公司
AIR CHINA	中國國際航空公司	AIR NEW ZEALAND	紐西蘭航空公司	ANA	全日空
ASIANA AIRLINES	韓亞航空	Austrian	奧地利航空	Blue1	藍天航空
British Midland International	英倫航空	brussels airlines	布魯塞爾航空公司	Continental Airlines	美國大陸航空
CROATIA AIRLINES	克羅埃西亞航空公司	EGYPTAIR	埃及航空	LOT POLISH AIRLINES	波蘭航空
Lufthansa	漢莎航空	Scandinavian Airlines	北歐航空	SINGAPORE AIRLINES	新加坡航空
SOUTH AFRICAN AIRWAYS	南非航空	Spanair	西班牙航空	SWISS	瑞士國際航空公司
TAM	塔姆航空	TAP PORTUGAL	葡萄牙航空	THAI	泰國航空
TURKISH AIRLINES	土耳其航空	UNITED	聯合航空	US AIRWAYS	全美航空

資料來源：星空聯盟（2011）。成員航空公司 - Star Alliance，http://www.staralliance.com/hk/about/
airlines/，檢索日期：2011 年 9 月 1 日。

（Southwest Airlines）──一個低成本的航空公司；如今這種低成本航空公司在全球處處可見，例如歐洲的里安航空公司（Ryanair）、澳大利亞的維珍航空公司（Virgin Blue）、新加坡的捷星亞洲航空（Jetstar Asia）、老虎航空公司（Tiger Airways）、菲律賓的宿霧太平洋航空公司（Cebu Pacific Air）等，已經席捲美洲、歐洲、大洋洲等全球航空市場，成為全球航空業中發展最快的一個領域。而廉價航空運輸成本的降低主要是依靠兩個手段：一個是提高飛機利用率（高密度座位及飛行時間）降低單位成本；另一個是降低維護成本（單一機型及很低的人機比等）來控制其整體運營費用。

第二節　水上交通與觀光

　　在西元前 6000 年人類就已活動在水上，起先乘坐的可能只是一根木頭，稍後人們開始用上了木筏。到了西元前 3000 年，船舶都使用划槳，但只限於在江河、沿海航行。後來，腓尼基人將老式的埃及蘆葦船加以改進，並靠一張大方帆行駛。羅馬人則將揚帆技術提高了一大步。不過，中國帆船的適航性最好，還適於在淺水中衝灘；到了 15 世紀，中國帆船已成為世界上最大型、最牢固、適航性最優的帆船。直到 19 世紀，西方船舶的性能方才趕上中國船。

　　1775 年，瓦特改進了蒸汽機，使得第一批蒸汽機船投入實際使用。但是在 18 世紀後期到 19 世紀初期的五十年裡，人們對蒸汽機並不信任，幾乎所有的蒸汽機船都同時裝有風帆。1787 年，英國蘇格蘭造出了一艘鐵製帆船；以前人們認為用比水重的鐵來建造浮在水面上的船舶是不可能的；1834 年，「加里歐文」（Gary Owen）號蒸汽機鐵船和幾艘木船一起在航行中遇到了風暴，木船都沉沒或遭到損壞，唯有「加里歐文」號鐵船安然無恙，從此人們才認識到鐵船的優越性，開始大量製造鐵船。1880 年以後，由於鋼的韌性好、強度高，於是取代了鐵，造出了更輕、強度更好的船體。

　　人們在 20 世紀初，認識到焊接比鉚接好，在第二次世界大戰期間，由於需要大量造船，開始廣泛應用焊接來造船。為了提高航速，人們也開始使用一些新材料作為船體材料，例如高強度鋁合金、鈦、玻璃纖維等。第二次世界大戰時採用大量生產船舶的方法，例如焊接、機械和設備的標準化，以及戰時首創的多種專用船艇，對日後造船技術的發展，產生了重大影響。戰後則有核子

在航空業取代客輪業後，水上交通觀光有了不同的發展，
最顯著的一個現象是遊輪觀光的興起

動力推進和水翼技術之應用於船舶上。但是，核子動力在民用船舶上的應用還
是很有限。水翼艇（hydrofoil craft）停在水面上或低速航行時，由水翼艇的浮
力支撐托起自身的重量；隨著航速增大，水翼產生的升力逐漸托起艇的重量，
最後艇體全部離開水面，處於「飛」的狀態。世界上第一艘水翼艇是由法國人
在 1897 年建成的。到了 70 年代初，水翼技術已發展到能建造和開動重達 500
公噸、航速達 40 至 50 節的水翼艇。一些試驗水翼艇的航速已超過 80 節。

19 世紀末和 20 世紀的前半世紀是海上定期輪（the ocean liners）的全盛時
期，但自從 1958 年第一架商業噴射機飛越大西洋後，客輪業開始式微。時間
上的節省是航空業取代客輪業的最大原因。1960 年代後期，開始了大量搭乘噴
射客機旅遊的時代，而許多客輪不是遭解體，就是改為貨輪；另外有些則長期
靠岸供旅客登輪參觀用。不過最顯著的一個現象則是將客輪改為遊輪（cruise
ships）。

一、遊輪

1970 年代初期，遊輪在觀光事業中成為一新興且成長快速的一環。節省
燃料、降低營運成本、提高旅客之舒適性成為遊輪發展的取向。當時遊輪的建
造技術大幅進步，引擎取代了過去的蒸氣動力，除了節省更多能源外，藉由設
計也騰出更多空間來供旅客使用；到了 1970 年代後期，遊輪旅行成為一種受
歡迎的旅遊模式，一開始主要的旅客屬中老年齡層，後來引入更多的活動吸引

年輕族群，並有更多新的停泊港以吸引遊輪停靠（McCarthy, 2003）。遊輪的建造受到規模經濟效應之驅使，在設計和製造上呈現發展設備一應俱全之超大型遊輪（Megaliner）趨勢，例如現今全球最大的遊輪之一「海洋綠洲號」（The Oasis of the Seas），花了六年的時間打造，耗資 15 億美元，於 2009 年在芬蘭建造完成，它比鐵達尼號大上 5 倍，長 360 公尺、寬 47 公尺，共有 16 層甲板，2,700 間客艙，最大載客量為 8,520 人，船上設有公園、街道、劇院、遊樂設施、攀岩場及運動中心等設備，一應俱全，遊輪上還有一熱帶植物區，像一座活動的城市。

遊輪業者為擴大市場，將它們的服務和其它供應商相結合，提供一種包辦式旅遊。例如和航空公司聯合，提供優惠的折扣，或給予旅客從內陸城市到遊輪停泊港口間的免費空中交通，或讓旅客可以在搭乘遊輪之前或之後乘坐飛機參觀遊覽其它觀光地區。此種型態的包辦式旅遊，我們稱之為 fly/cruise packages 或 air/sea packages。另外，遊輪業者也和陸上租車業者或渡假勝地等聯合，提供旅館住宿、遊樂區門票、租車服務等的包辦式旅遊，我們稱之為 land/cruise packages。且遊輪業者為因應旅客之不同動機和需求，提供了各式各樣的遊輪型式和目的地；在美國，旅客可以選擇到巴哈馬度一週末，或到歐洲過一週的河上之旅，或遊地中海兩個禮拜，或環遊南非六週，甚或參加三個月環遊世界之旅。

一般而言，除了上述的產品外，遊輪業的主要產品包括四個主要成分：

1. 在**餐飲方面**：遊輪業者無論在量和質上，均有過人之處；其菜色可以是國際性的，也可以是具地方風味的；許多外國遊輪均在巡航中提供具該國特色的佳餚。

2. 在**活動方面**：在大型遊輪上，有專人負責活動的安排，各種活動都有指導員；例如高爾夫球、網球、保齡球、舞蹈、攝影、繪畫、插花、外國語言、樂器演奏等等的教學與活動。另外也開設有關歷史、經濟、文化、哲學等方面的課程。加上游泳池、撞球、乒乓球、甲板上的推圓盤遊戲，及西洋棋、橋牌、賓果等遊戲。

3. 在**娛樂表演方面**：通常在晚餐後，有各種藝人的表演節目，也舉辦化妝舞會；另外還有電影院、迪斯可舞廳和夜總會，以及賭場等。

4. 在**港口附近的城市之旅方面**：有些大型遊輪無法在某些小港口停泊，

通常會有附屬船（tenders）或駁船（lighters）來接駁乘客上岸。一般為三至四天的遊輪之旅，在岸上的時間都只有幾小時，讓旅客遊覽及購物，或參加當地的一些餘興活動。時間較長的遊輪之旅則可能有二至三天在某一觀光目的地停留，而遊輪通常會在另一個港口停候旅客環遊歸來。

　　全球的遊輪市場以美國占最大比例，約為 70%；美洲的遊輪市場以加勒比海為主，其藉著地利與交通之便以及亞熱帶島嶼風情，特別獲得居住於溫寒帶歐美地區旅客之青睞，因此加勒比海海域遊輪即吸納了全世界二分之一強的旅客，名列「世界遊輪航行海域」之首位，而緊鄰在加勒比海之美國佛羅里達州的邁阿密港是全世界遊輪集散中心之一，根據統計，2008 年由邁阿密港搭乘遊輪的旅客超過 200 萬人次（請見**圖 6-1**）。而歐洲的遊輪市場以英國、德國、義大利、西班牙與法國為主。

　　根據 2007 年「香港遊輪市場報告」指出，世界遊輪業務以亞太區的增長最為迅速，將躍升為全球第五大遊輪旅遊市場，僅次於北美、歐洲、大不列顛及大西洋等區，英國 Ocean Shipping Consultant（OSC）也預測了至 2020 年亞洲遊輪旅客的成長（請見**表 6-4**）；在歐美市場日漸飽和的情況之下，各大遊輪公司為了迎合消費者需求及自身開拓新客源市場的需要，一直不斷尋找新的旅遊目的地，例如大陸沿岸的上海、寧波、天津、大連、青島、廣州、汕頭、廈

圖 6-1　2007 與 2008 年美國各遊輪港的搭乘人數

資料來源：Business Research & Economic Advisors (2008).

亞洲各港口都摩拳擦掌地準備迎接亞洲遊輪觀光時代的來臨
（圖為廈門海峽遊輪中心）

表 6-4　亞洲遊輪旅客預測表　　　　　　　　　　　　　　單位：百萬人次

年份 區域別	2005 年	2010 年	2015 年	2020 年
日本	23	27	32	36
東亞（中、臺、韓）	44	72	100	120
東南亞、其他	40	55	70	82
亞洲小計	107	154	202	238
亞洲總計	1,360	1,800	2,260	2,700
亞洲占全球比例	8%	9%	9%	9%
全球成長率		29.5%	11.1%	19.0%
亞洲成長率		43.9%	31.2%	17.8%

資料來源：Ocean Shipping Consultant (2005).

門、三亞、海口等十六個港口城市，都有接待過國際豪華遊輪停靠經驗，可見
亞洲地區未來的成長量不容小覷（謝筱華，2008）。

　　亞洲各港口積極準備亞洲遊輪觀光時代的來臨（請見**表 6-5**），期待在不久
的將來能在亞洲遊輪市場占一席重要地位，如日本訂定 2006 年為日本遊輪觀
光年 "Do Cruise 2006"，以「目覚めれば、新しい街」為訴求，並與世界主要
遊輪業者合作共同推動亞洲遊輪觀光市場（周世安，2007）。另外，亞洲東盟

表 6-5　亞洲地區主要遊輪港口概況表

港口	年份	主要情況
新加坡	1991	耗資 5,000 萬新幣興建遊輪碼頭。
	1994	開始發展遊輪產業。
	1998	投資 2,300 萬新幣重建碼頭，使其向海岸線延伸。
	2001	被世界遊輪組織譽為「全球最有效率的遊輪經營者」。
	2005	遊輪旅客突破 250 萬人次。
	2010	增加兩個遊輪泊位，可停靠世界吉尼斯級遊輪。
	目前	新加坡遊輪中心包括「新加坡國際遊輪碼頭」及「地方客運碼頭」。「新加坡國際遊輪碼頭」包括兩個遊輪泊位（12 公尺天然水深；長度分別為 310 公尺及 270 公尺）。
馬來西亞巴生港	1995	遊輪港啟用。
	1997	在《夢想世界遊輪之旅》（*Dream World Cruise Destination*）雜誌中，獲得「世界最佳港口設施」獎。
	目前	巴生港距首都吉隆坡四十五分鐘車程。有三個遊輪泊位，總長 660 公尺、水深 12 公尺，可接待總長 300 公尺、噸位 5 萬噸的遊輪，以經營麗星遊輪公司的航線居多。
香港	1996	被列為亞太區第二繁忙和受歡迎的遊輪港口，市場占有率達 30%，僅次於新加坡。世界 16 家著名遊輪營運商均表示香港是亞洲行程中的「必到」港口。
	2001	遊輪乘客抵返量達 240 萬人次。
	2008	在《夢想世界遊輪之旅》雜誌中，獲選為最佳旅遊目的地之一。
	2010 至目前	預計遊輪乘客將達 100 萬人次。香港遊輪碼頭位於維多利亞灣側的海運大廈，港寬 1,600 至 9,500 公尺，面積 5,200 公頃，遊輪泊位長達 380 公尺，可同時停靠 2 艘大型遊輪或 4 艘小型遊輪。
上海	2007	出入上海口岸的國際豪華遊輪多達 98 艘次，隨船出入境人數達 13.5 萬人次。上海港為中國大陸發展遊輪旅遊的重點港口之一，目前已建成三個 7 至 8 萬噸級國際大型遊輪泊位，擁有 880 公尺長的國際客運站。位於黃浦江邊的上海港國際客運中心，由國際客運碼頭、客運綜合樓、上海國際港務集團辦公大樓，及賓館、商業、辦公建築等配套設施組成。

資料來源：周億華、林欣緯（2010）。

成員國於 2007 年 1 月在新加坡舉行東盟旅遊高峰會，達成共識要把亞洲區域打造成下一個加勒比海，藉以吸引更多國際遊輪以東盟港口為基地，發展遊輪觀光（康世人，2007）。

根據國際遊輪協會（Cruise Lines International Association, CLIA）統計，2012 年後預計將有 24 艘新造遊輪完成，截至 2009 年底，歐洲造船廠所持有

至 2012 年訂單總計為 38 艘船，價值 161.27 億歐元（European Cruise Council,
2009），雖然目前全球遊輪觀光市場仍是一相對集中的少數客源市場，但
有著極大的潛在客群有待開發（劉修祥，2010；CLIA, 2008; Park & Patrick,
2009），市場預期遊輪觀光的前景是會蓬勃發展的。

遊輪的分類可依其吃水之噸位或載客數來區分，包括：**精品型遊輪**、**小型
遊輪**、**中型遊輪**、**大型遊輪**及**超大型遊輪**等五類。Ward（2005）依據載客數量
及噸位，將遊輪分類如**表 6-6**：

表 6-6 遊輪類型分類表

遊輪類型	噸位（'000）	載客數
精品型遊輪（Boutique）	1-5	低於 200 人
小型遊輪（Small Cruise）	5-25	200-500 人
中型遊輪（Midsize Cruise）	25-50	500-1,200 人
大型遊輪（Superliner）	50-100	1,200-2,400 人
超大型遊輪（Megaliner）	100-150	2,400-4,000 人

資料來源：Ward (2005).

遊輪上通常有經過專門設計的各式各樣活動，有時也會對客人的服飾有所
要求，其設備有：

1. 遊輪的長、寬、高分為四層活動甲板層：
 (1) 散步用甲板層（promenade deck）：設置有晚間餐廳、豪華夜總會、
 古董藝廊、電影院、各式各樣的酒吧、美容院等。
 (2) 較高的散步用甲板層（upper promenade deck）：設置有各式各樣的
 名品街、古董藝廊、豪華賭場、圖書館、橋牌室或麻將間。
 (3) 露天泳池甲板層（lido deck）：設置有露天泳池自助餐廳、瞭望台酒
 吧、海洋健身房、三溫暖、大型游泳池、池畔酒吧、熱狗、漢堡、
 烤肉速食吧檯。
 (4) 運動甲板層（sport deck）：設置有運動場、網球場、散步道及遊戲
 場。
2. 每艘遊輪幾乎都有超過美金 300 萬元以上的各式藝術品。
3. 三溫暖提供付費指壓按摩等服務。
4. 名店街提供各種免稅菸酒、名牌商品，其等級較為大眾化，以符合一

般人的消費能力。

5. 美容院內設有塑身美容顧問。

6. 電影院提供時下最新的影片，同時有香噴噴的爆米花。

7. 餐廳酒吧的餐具全為高級正式西餐廳所用器皿，包括銀器皿、瓷器皿、熨燙平整的餐巾、桌布及燭臺、鮮花等。

8. 大部分遊輪都配備有最現代化的電腦平衡裝置，以免除旅客暈船的顧忌。

　　遊輪碼頭是遊輪公司所期盼的重要設施之一，良好的遊輪碼頭在硬體上除了會考慮到各種大小遊輪停靠的基礎設施（空橋、中央廚房、浮動碼頭、廢棄物處理設施、消毒設施、遊客服務中心、檢疫所、海關、消防、石油或天然氣加油處……）外，軟體（人才、電腦應用）的銜接尤為重要。Monie 等人（1998）就加勒比海地區之遊輪港探討全球性及區域性港埠經營策略時，對遊輪停靠港及遊輪母港提出的評估準則如**表 6-7** 所示。

　　Cartwright 及 Barid（1999）指出，遊輪公司在停靠港的選擇上，會針對各目的地之自然環境、自由行的程度、購物需求的提供、歷史文化，與提供活動之程度等五項條件加以評分，任何目的地必須存在上述五種條件，並且具備一種較特殊之賣點（unique selling point）才有發展成為遊輪港口的能力。在探究停靠港的地點是否適當時，必須就交通、航道、環境及土地使用的影響做深入研究，但可確定的是遊輪港口可以用改善現有設施的方式，來持續吸引遊客來訪（Fogg, 2001；趙元鴻，2005）。趙元鴻（2005）的研究指出，遊輪停靠港需具備的條件包括碼頭的水深、長度、可停靠船舶的船席數量、遊客服務中心、碼頭附近的觀光景點、購物中心、大小型車的停車位及交通接駁等等（請見**表 6-8**）。

二、貨輪巡航

　　除了遊輪外，許多定期貨輪（cargoliner）或貨船（freighter），設計提供少數旅客（通常為 12 名，若超過此數字，他們需要有一名醫生在船上）住宿並載貨，而少數增添的乘客，通常不會給船員或水手帶來負擔，且可替他們製造更愉快的航行，對於無時間約束和喜歡不尋常事物、具冒險性的人們而言，貨輪巡航可以帶他們參觀全世界各港口，並看到許多一般遊輪不會去的地方。

表 6-7　遊輪港評估之準則表

遊輪停靠港		遊輪母港	
A1	遊輪易抵達之港口	C1	空運支援能力及花費
A2	港口泊位可運用性	C2	機場設備
A3	港口靠泊設備	C3	油料補給設備
A4	港口旅客接待設備	C4	機場至港口之連結性
A5	港口費用優惠	C5	遊輪組員休息設施
A6	穩定的遊輪靠泊計畫	C6	船舶維修設備
A7	快速入境通關程序	C7	淡水補給與污水處理設備
A8	補給服務（糧食、淡水之補給）	C8	旅館可運用性
A9	船舶安全		
B1	海灘與水上運動		
B2	文化多樣性		
B3	受歡迎之行程或促銷之行程		
B4	當地民眾友善性		
B5	當地交通便利性		
B6	政治安定性		
B7	餐廳、酒吧		
B8	購物性		
B9	岸上行程導覽		
B10	特殊吸引（賭場、市集、商展、博覽會等）		
B11	運動設施（高爾夫球場等）		
B12	旅遊諮詢服務		
B13	旅客安全		
B14	具獨特性、與眾不同之條件		
B15	天候狀況		

資料來源：Monie, Hendrickx, Joos, Couvreur, & Peeters (1998).

三、河上巡航

　　在美國，密西西比河上巡航非常受歡迎，在歐洲，河上巡航之旅非常出名，例如萊茵河、多瑙河、塞納河、泰晤士河等。此外，埃及的尼羅河之旅、中國大陸的揚子江之旅，及南美洲的亞馬遜河之旅都吸引了非常多的旅客。

表 6-8　遊輪停靠港之需求條件表

需求條件	項目
主要遊輪靠泊船席數量	至少兩個。
港口船席水深	建議水深 10 公尺；最佳水深 10.7 公尺。
提供靠泊船席長度	1. 建議長度 320 公尺（可供 295 公尺之遊輪靠泊）。 2. 最佳長度 400 公尺。
遊輪靠泊船席位置需求	1. 位置理想，鄰近市中心或購物中心尤佳。 2. 鄰近可相互配合之大眾交通運輸網路。 3. 擁有直達遊輪靠泊船席碼頭之道路。
其他需求	1. 遊輪航站大樓與旅客服務中心之規劃。 2. 每座航站大樓皆須支援至少五輛 55 人座的大型巴士停車之需求。 3. 每座航站大樓皆須備有最少八十個小型車停車之車位。

資料來源：趙元鴻（2005）。

四、渡輪

　　最不受航空客運影響的便是**渡輪**（ferries）了。因為它通常航線很短，且相對而言並不昂貴；再加上這些航線也很少有飛航服務；所以，渡輪不但成為水上交通不可或缺的一環，也成為一具觀光特色之一重要區隔。最著名的便是往返於英吉利海峽的渡輪；此外，美國沿海岸線之各類渡輪、加勒比海各島嶼間之渡船、日本各島嶼間的渡輪、義大利南部那不勒斯到卡布里島之間的水翼船、及臺灣地區之淡江渡輪、旗津渡輪、澎湖輪等均為觀光渡輪散見於世界各地的代表。

渡輪以其航線短、價格不昂貴，成為大眾普遍選用的水上觀光產品

五、遊輪觀光

　　遊輪觀光在全世界觀光市場中，無論是規模、人數及消費能力，均屬翹楚，以 2006 年為例，全球遊輪市場經濟效益超過 500 億美元（Gulliksen, 2008），雖然全球遊輪觀光市場目前仍是一相對集中的少數客源市場，但有其極大的潛在客群有待開發（CLIA, 2008; Park, & Patrick, 2009），近年來，全球遊輪觀光人數以每年平均 8.2% 的速度增長，皇家加勒比海國際遊輪公司（Royal Caribbean International）國際業務副總裁邁克貝勒（Michael Bayley）指出，亞洲地區整體觀光總人數中遊輪觀光大約只占 5%，代表市場擁有很大的發展空間，因此各國莫不積極爭取此一市場。遊輪觀光成為世界休閒產業中增長速度最快的領域（CLIA, 2008）。

　　Cruise ship 一詞的中文翻譯不論在一般的使用上或各學者的認知上，都同時存在「郵輪」與「遊輪」之意；cruise 是巡航或航遊之意，cruise ship 是定期航行的大型客運輪船，過去跨洋郵件總是由這種大型快速客輪運載，故稱之為「郵輪」。但自從 1958 年第一架商業噴射機飛越大西洋後，客輪業便開始式微，時間上的節省是航空業取代客輪業的最大原因。1960 年代後期為大量搭乘噴射客機旅遊的時代，許多客輪不是遭解體，就是改為貨輪，而有些則長期靠岸供遊客登輪參觀之用，其中最顯著的一個現象是將客輪改為遊輪。如今 cruise ship 上的生活娛樂設施是海上旅遊中一個重要組成部分，其本身就可以是旅遊目的地，靠岸是為了觀光或完成海上旅遊行程；所以，1958 年以前之 cruise ship 是指載運客、郵並具備定期船舶性質之「郵輪」，而 1958 年以後之 cruise ship 是指載運遊客進行非定期水上巡航且從事商業遊憩之「遊輪」。

　　搭乘遊輪旅遊就如同旅客得以隨身攜帶住宿艙房，有如「帶著 Hotel 去旅行」一般，每當遊輪巡航停靠各地港灣或環航地球一周時，旅客得以登岸悠遊列國，而不需為住宿不同旅店而搬進搬出，故其有**浮動旅館**（floating hotels）之稱（Sogar & Jones, 1993; Ward, 2003；呂江泉、王大明，2004；程爵浩，2006）。遊輪本身又具備作為旅遊目的地之功能（cruise ship as a destination），其所提供的遊憩娛樂設施與活動一應俱全，且是現代高科技的集合體，故亦有**浮動渡假村**（floating resorts）之稱。各國觀光港口皆透過自身的環境資源、地理優勢等條件，來吸引全球的遊輪旅客，以爭取觀光外匯收入（McCarthy, 2003）；一般而言，遊輪觀光港口的岸上活動主要可細分為：觀光旅館住宿、

城市及鄰近地區觀光旅遊（如親水活動、生態旅遊、歷史、人文資源參訪等）、資訊導覽使用（旅客資訊中心）、消費購物活動、工商經濟活動（如會議、展覽等）、文化活動（如藝文展示與表演之觀賞等）；由此可見，遊輪經濟是一種以海洋為舞臺，以遊輪為載體，以海陸互動之旅遊休閒活動為內涵的消費形式，透過此消費形式可對相關行業產生強大的幅射作用（陳仕維、陳紅彬，2007）。

全球遊輪遊程的型態大致可分為："Coastal Cruise" 航行於北歐沿岸，"River Cruise" 航行於著名的萊茵河、尼羅河、長江三峽等，"Expansion Cruise" 探索極地和生態之旅，以及 "Ocean Cruise" 航行於三大洋、五大洲之全球各洋面，這也是當今的主流（謝筱華，2008）。遊輪以不同噸位、載客數創造多方向的觀光旅遊趨勢，航向世界主要海域（請見**圖 6-2**）；以地區而言，主要的遊輪市場可分為加勒比海區（Caribbean）、墨西哥海岸區（Mexican Riviera）、巴拿馬運河區（Panama Canal）、阿拉斯加區（Alaska）、夏威夷島嶼區（Hawaiian Islands）、美國東海岸區（Eastern United States）、地中海區（Mediterranean）及北歐區（Northern Europe）等。根據 CLIA（2006）指出，在 21 世紀，遊輪產業屬全球觀光休閒遊憩產業中最具前景的新興產業，有老少咸宜之多樣化產品，也有極高的旅客滿意度，為具旅客重遊意願高與旅行服務業關係最密切等特色的產業。

遊輪產業是一資本與勞力密集的行業，遊輪觀光旅遊業的發展取決於港口所在的區域經濟能夠在多大程度上滿足相關的需求，地區產業結構能否與遊

圖 6-2 世界主要遊輪航線海域圖

資料來源：呂江泉（2008）。

輪業的供應鏈充分整合，通常這需要一個地區的遊輪觀光旅遊業發展到一定規模，並透過產業結構的逐步調整來實現，一般而言，遊輪觀光產業發展的主要驅動因素包括：

1. 遊輪公司為了獲致最大營收所做的船隻策略性布署：遊輪觀光產業是一個資本密集的產業，其船隻的策略性部署在於確保全年營收的最大化。由於現今有不斷建造更大型遊輪運載更多旅客的趨勢，如何取得經濟規模以達到損益平衡，需要仰賴遊輪上提供多樣化活動，以及具吸引力的岸上活動來刺激遊客消費。

2. 不同的旅程路線滿足主要客源的需求：由於市場競爭，遊程路線的安排一般都以 4 到 10 日的短程旅遊為主，故須考量時間和可及性、季節性、產品的創新、較多的停靠點和高品質的停靠港口服務。

3. 發揮遊輪母港的優勢：在亞洲，對大部分的遊輪公司而言，新加坡是最佳的母港代表；因其具備通往主要市場的鄰近性（proximity）、良好港口的聲譽、到達市中心的便利性、高品質的港口基本公共設施與服務、低成本的港口服務收費、有效服務大量遊客的能力、提供支援性服務的空間（如往返的交通服務）、配合遊輪市場的空中交通運輸能力、補給能力、住宿服務能力，以及較低的遊輪工作人員交通成本。

4. 市場再定位的靈活性：面對市場環境的多變，以及政治因素的影響，做出迅速反應與調適的能力。

5. 載客量的估計：長期預測遊輪市場的成長，須做出在供需間取得平衡的規劃。

6. 全球安全議題的敏感度：提供遊客一個安全與有保障的旅遊行程，須注意可能發生之危險（如全球恐怖分子與海盜等的威脅）。

7. 嚴格的環境保護標準：建造環境友善的遊輪並運用新科技以符合環境法規，降低廢棄物的產生及污染的可能，以減少對環境的負面衝擊。

8. 國際航空業的發展：遊輪乘客會考慮空中交通的接駁與便利，故國際航空的發達與否會影響到遊輪旅客的選擇。

遊輪觀光在全球仍然是新興時尚的旅遊概念，遊輪產業也正處在成長期，近年來，遊輪觀光產品一直創新且具多樣化，新的遊輪目的地相繼開發，船上和岸上活動越來越新奇豐富，遊輪航線不斷推出新的主題，而遊輪建造越來越

巨大且華麗，設計概念更新並符合環保，這一切都表明今後遊輪觀光將帶給遊客更加新鮮、多樣化的假期體驗。根據 CLIA（2006）指出，在 21 世紀，遊輪產業乃屬全球觀光休閒遊憩產業中最具前景的新興產業，有老少咸宜之多樣化產品，也有極高的旅客滿意度，為具旅客重遊意願高與旅行服務業關係最密切等特色的產業。趙元鴻（2005）研究指出，遊輪經濟之發展可創造出相當利益與歲收，觀光導向所帶來的利益，讓許多港口城市相繼投入發展，包括複合性的零售商業、文化休閒及水岸活動、生態旅遊、歷史古蹟、國際會議等，而國際遊輪的進出對於城市的意象與城市的價值都有提昇之作用。在遊輪市場逐漸往東移、亞洲東盟成員國冀望把亞洲區域打造成下一個加勒比海，以及兩岸四地大市場的機會中，臺灣擁有獨特的自然景觀、多樣的觀光資源及熱情友善的民眾，城市夜景、建築景觀、夜市商圈、地方美食、多元種族文化或是其他特定節慶活動內容，均可成為吸引國內外觀光客之主要因素。

第三節　陸上交通與觀光

　　在現今觀光旅遊市場上，私人自用車輛自由旅行占了很大的比例，許多觀光業如渡假勝地、汽車旅館、餐廳、遊樂區等，均受汽車使用比例之影響。而**遊憩用車輛**（Recreational Vehicles, RV）也和露營市場結合，成為觀光產業中一完整的副產業（subindustry）；另外，汽車租賃業和遊覽車業亦在觀光事業中扮演重要角色。火車雖然因為汽車與飛機的後來居上，在觀光旅遊活動上不若以往來得受重視，但在提供大眾運輸及觀光服務上亦有其功能。而在大眾運輸系統方面，除了火車之外，公共汽車、計程車、高鐵、地鐵等，也都有其重要的角色。

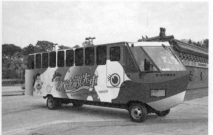

近年來遊憩用車輛和露營市場結合，成為觀光產業中一完整的副產業

一、汽車租賃業

汽車租賃業可滿足許多不同旅客的不同需求，其歷史幾乎與汽車工業同時興起。1916 年，住在美國內布拉斯加州歐瑪哈市（Omaha, Nebraska）的桑德士兄弟（Saunders brothers）有一次因汽車拋錨向朋友借了一部車，引發他們的靈感，認為別人也可能會像他們一樣需要一部車短時間使用；所以他們就再買了一部車開始他們的租車業務，向顧客們收取每 1 英哩 10 分錢的租車費，並規定最少要使用 3 英哩以上。結果，生意不錯，他們又買了更多的車；並於 1925年時與另外一家公司合併，在全美國二十一個州有營業處。

目前全球三大租車公司中，赫茲（Hertz）創業於 1918 年，艾維斯（Avis）創業於 1946 年，而國家（National）則創業於 1947 年，現今艾維斯租車公司已成為全球第一大汽車租賃公司。租車業的真正起飛是在 1958 年，第一架商業噴射機開始營運時；航空運輸量不斷擴增，搭乘飛機的人愈來愈多，這些人尤其是商務旅行者，在抵達目的地機場時，需要租用車輛；因為租車可使他們不需依賴計程車或其它型式的大眾交通運輸工具，且更能保持機動性，以便執行業務。

汽車租賃業不像航空公司或遊輪公司等需做大量的資本投資，它比較容易加入和退出，投資者的生財器具如汽車、辦公室、停車場、保養場等，均可用租約方式取得，也可以向銀行或其它財務機構貸款取得；若加入為連鎖公司的一員，則會在資金與經營管理技術上得到協助。此外，汽車租賃業的車隊規模可迅速地增加或減少，因為新車可從附近汽車經銷商處買進，而堪用的車又可輕易地賣給顧客或舊車經銷商。

汽車租賃業的收入並不限於出租，它可以從結合保險業務中獲得額外收入，例如個人意外險（personal accident insurance）和個人物品險（personal effects coverage）等；也可從銷售汽油中獲得額外收入。通常租車公司的車租出去時油箱是滿的，公司要求顧客交回車時，油箱也必須是滿的，若車子交回時油箱不是滿的，其差量將由租車公司比照當地加油站高的價格收費。此外，租車公司亦提供類似保險的服務，例如汽車遭偷竊、碰撞時，或駕駛受傷、死亡時等，但這些產品如碰撞損害賠償棄權書（collision damage waiver）和擴大保護（extended protection）等，在顧客租車時並不要求顧客一定要買。

乘坐汽車從事觀光活動的規模大小與範圍，須視道路網的狀況與延展的情

形而定，觀光地區內、外的通路，大致也需要汽車來當交通工具，許多停車場與加油站的興設，也使得利用自用汽車的觀光活動更形發達；但石油價格以及購買、擁有、使用與維護一部汽車之費用的增加，商業運輸公司的競爭載客，駕車樂趣的減少，節能減碳的觀念與環保意識提高等等，是否會影響汽車之使用程度，其方向與性質尚有待觀察。

二、鐵路、高鐵、地鐵與捷運

鐵路是運送旅客或貨物到達目的地最有效的陸上交通方式之一。自 1820 年代開始，火車運輸雖然經歷了蒸汽、柴油和電力供電階段，但一直是世界上主要的交通工具，直至飛機和汽車發明才減低其重要性，但火車至今仍是世界上載客量最高的交通工具，擁有無法被取代的地位。隨著科技的進步，鐵路也升級發展「高速鐵路」，不同組織或國家對高速鐵路有著各異的標準，一般最被廣泛接受的定義為：最高（日常／商業）營運速度達到 200 公里／小時的鐵路稱之為**高速鐵路**。日本是最早發展高速鐵路的國家並以子彈列車聞名，「新幹線」是日本高速鐵路客運專線系統，於 1964 年 10 月 1 日東京奧運前夕開始通車營運，連結東京與新大阪之間的東海道新幹線也是全世界第一條載客營運的高速鐵路系統。另外，1981 年法國高速列車（法語：train à grande vitesse，

歐洲鐵路票券不管是長距離或是跨國旅遊，都是最佳的選擇

資料來源：Rail Europe-Rail travel planner Europe。http://www.raileurope.com.tw/，檢索日期：2011 年 9 月 1 日。

簡稱 TGV）在巴黎與里昂之間開通，如今以巴黎為中心呈現輻射狀的鐵路網絡已可至法國各城市和周邊國家。**歐洲鐵路票券**是長距離或跨國旅遊的最佳選擇，可在購買的有效天數內，不限里程、次數搭乘火車，不僅使用簡單、經濟划算、彈性自主，許多火車亦可直接持通行證上下車，省卻排隊購票時間，並減少碰到語言不通的困擾。

為瞭解決搭火車到倫敦還要搭計程車或公共汽車進市中心的交通堵塞問題，1863 年 1 月 10 日全世界第一條地下鐵路系統——倫敦大都會鐵路（Metropolitan Railway）通車；並於 1905 年陸續電氣化。法國的巴黎地鐵則在 1900 年開通，最初的法文名字為 "Chemin de Fer Métropolitain"（法文直譯意指「大都會鐵路」），簡稱 "metro"，所以現在很多城市的地鐵或捷運系統都稱 metro，例如臺北捷運英譯是 Metro Taipei，但高雄捷運的英譯是 Kaohsiung Rapid Transit；這些城市大眾交通工具的興建及營運目的是為紓解城市內交通的擁塞問題，並藉以改善都市動線與機能，促進大城市與周邊衛星市鎮的繁榮發展，雖然規劃設計的型式、能否發揮最佳功能等仍有爭議，但對觀光客而言不失為一容易深入瞭解此城市的便利方式。

三、自行車

樂活、**慢遊**的概念帶動觀光旅遊型態進入慢速悠緩體驗的新風潮，其中，自行車已不再僅是通勤、通學的簡便交通工具，或簡單定義的騎乘運動工具，也是生活中最直接且最健康的「節能減碳」實踐工具；騎乘自行車不僅有益健康、兼顧環保，更已逐漸成為一種生活態度。在自行車兼具綠色運具、遊憩觀光、永續發展的功能之下，「自行車觀光」是否能帶來經濟效益或環境友善，已成為討論的議題。

一般而言，自行車之騎乘目的大概可分為：社區型（生活、購物）、通勤（學）、運動、休閒、旅行等類別，這些自行車路網所需提供的功能特性（例如安全性、舒適性、直通性、連貫性、吸引性、配套措施等）重點亦不相同。另外，從各大城市自行車發展的經驗來看，民眾騎乘自行車比例較高的城市，主要是因為當地政府有計畫地推廣和投資、規劃。行政院體育委員會自 2002 年起開始推動「全國自行車道系統計畫」，以自行車道作為串聯各區域之「綠廊」，建構區域內重要之「綠色運動休閒旅遊網絡」，更要進一步串聯各區域

TAIWAN BIKE ROAD INFORMATION
鐵馬自行車道路資訊
提供您台灣各縣市最新鐵馬資訊

臺灣的「全國自行車道系統計畫」希望建構一「綠色運動休閒旅遊網絡」，
成為一環島性自行車路網，讓全民運動成為可能

資料來源：鐵馬逍遙遊。http://www.sac.gov.tw/TaiwanBike/index.aspx?wmid=470，檢索日期：2011 年 9 月 1 日。

自行車道主要幹線，成為一環島性路網。

　　以**自行車友善城市**的角度觀之，需透過政府、民間機構與居民的共同努力，相關軟硬體的規劃與管理，人民素養的培養與提升，此種都市生活型態才會形成。在活動體驗的規劃上，Pucher 和 Buelher（2008）提及德國「漫步」（slow path）旅遊案例，於德國富爾達河（Fulda River）沿線，政府單位設置了 195 公里的河岸自行車道，將自行車與運河上的船隻結合，地區居民與觀光客可騎乘自行車深入當地景點，並有船舶接運人與車到下一個定點，以便利參與不同的體驗機會，為當地發展出更多樣的**河川觀光**（river tourism）**遊程**。

四、無縫隙旅遊服務

　　觀光旅客要抵達目的地，需要瞭解地理位置、方向、路線以及可利用之交通工具等相關資訊，許多景點已架設網頁供觀光旅客事先搜尋地圖、街道圖、停車場、接駁等相關訊息，惟到了當地若有「旅遊服務中心」（Tourist

Information Center, TIC）就更為方便，不但可以輔助網頁資訊之不足，提供即時、可靠的資訊，並且有與當地人士直接面對面接觸之機會。廣義的旅遊服務中心尚包括迎賓中心（welcome center）、遊客中心（visitor center, visitor resource center, visitor information center）、解說中心（interpretive center）等，TIC 是一個特別為觀光旅客所興建設置之設施，一般而言其所提供的相關服務大致包含了十五大類的項目：

1. 諮詢服務：當地好看、好吃、好玩的事物及有哪些活動或事件。
2. 查詢服務：當地的住宿服務與價格、餐飲服務與價格、交通班表、節目表等。
3. 代訂服務：住宿、餐飲、活動、遊程、計程車等。
4. 代售服務：車票、船票、入場券、門票、周遊券、套裝行程等。
5. 販售服務：商品、紀念品、點心飲料等。
6. 舒緩服務：盥洗室、休息室等。
7. 提供索取：地圖、旅遊指南、簡介、當地景點與活動宣傳手冊等。
8. 介紹：利用多媒體設備及人員講解地方特色。
9. 解說：運用視聽媒體、展示、解說服務人員等進行教育性活動。
10. 導覽：安排導覽人員。
11. 推廣：商店優惠券、地區活動、觀光旅遊巴士、套裝行程等。
12. 免費上網。
13. 救援服務。
14. 兌換貨幣。
15. 其他：簡易維修、投訴受理、外語服務、代辦簽證等。

TIC 透過親切、專業的服務，扮演解說、導覽、推廣等協助當地推展觀光之角色，且其多元的功能在促進區域觀光永續發展上頗為重要；這些環環相扣且交疊的功能可分為五大項：(1) **推廣的功能**（promotion function）：主要在刺激需求、增加消費；(2) **指引與強化的功能**（orientation and enhancement function）：重點在提升體驗品質及倡導負責任的行為；(3) **管控與篩選的功能**（control and filtering function）：主要係扮演資源監護的角色，引導及限制遊客行為；(4) **取代的功能**（substitution function）：通常當遇有無法讓遊客進入之景點時，如海洋環境、資源保護區等，或資源太分散及難以在現地體驗者，如農

交通部觀光局為鼓勵旅客使用大眾交通工具，提倡綠色低碳旅遊，2011年計評選出十個縣市政府及五個該局國家風景區管理處共二十條旅遊公車路線，除提供穩定的景點接駁服務外，更針對路線特性設計多樣「臺灣好行有一套」優惠套票，讓背包客不用開車、不用找路就能暢遊臺灣各大景點，並成為國內外自由行的新玩法。

低碳旅遊以火車結合景點接駁公車，以減少遊客開車、找景點又能省荷包的訴求重點，為觀光局另一項便民的觀光產品

資料來源：臺灣好行網站。http://www.taiwantrip.com.tw/，檢索日期：2011年9月1日。

業活動、歷史戰爭地等，會以「解說中心」名義成為景點的代替者；(5) 與社區結合的功能（community integration function）：目的在提供各種地方文化與社交活動之場地，是針對行政管理及社區居民集會和舉辦活動使用所設計，並以具備象徵性功能來顯示地方推展觀光之重視度與意義（Pearce, 2004）。但要如何提高其效益？如何與社區做最好的連結？仍是重要且有待探討的研究議題。

許多景點常因為大眾運輸系統之接駁班次不多或轉運設施不足，而影響觀光旅客的行程安排，交通部觀光局希望藉由工作圈及產業聯盟機制，積極協調業者增加班次、規劃替代交通轉運接駁設施（如建立臺鐵、高鐵、航空站至各景點的接駁系統），或考量地區特性建立自行車道、步道或纜車系統，以便利觀光旅客在抵達目的地時，能有無縫隙（seamless）的交通接駁服務（交通部觀光局，2011）。

Chapter

7

住宿業與觀光

- 住宿業的發展
- 臺灣住宿業的演進
- 住宿業常用名詞

　　近幾年來住宿業者不斷推出各種不同的住宿型態提供消費者選擇以滿足其需求，最常見的住宿類型有：旅館（hotels）、青年旅館（youth hostels）、民宿（bed & breakfast；pension）、公寓（condominiums）、分時渡假屋（timeshares）、汽車旅館（motels）以及露營地（campgrounds）等（圖 7-1）。觀光客在如此多的選擇中針對自己的需求做選擇，而業者也針對不同需求的顧客群發展更多元的旅館品牌以滿足顧客。隨著全球暖化議題的日益升溫以及消費者綠色消費意識的抬頭，環保議題已成為眾人關注之重點，飯店業者為降低飯店在營運上對環境造成的衝擊，並且達到飯店在營運上的積極管理，環保旅館日漸受到眾人的矚目。

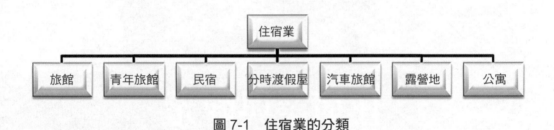

圖 7-1　住宿業的分類

第一節　住宿業的發展

　　自從人類有了旅行活動後，某種形式的「家外之家」的住宿處必已出現；在古代，對於旅客供給膳宿是屬於一種奉獻性質的款待，這在今日的某些寺廟中仍可找到其痕跡，對進香的人或旅客供應食宿而不硬性收取費用。自貨幣制度成立後，加上人們外出經商、旅行的增加，住宿需求愈來愈大，住宿變成必須付款才能獲得之服務，也使住宿業發展成為可以賺取利益的企業。起初旅客必須自備食物，住宿業只出租投宿設備，接著有人也附帶提供食物（也有先經營食堂再擴大附設客房設備者），逐漸發展至今，標準的住宿業已經成為對旅客提供住宿、餐飲，及其它相關服務的公共設施，也成為觀光事業中的主要企業之一。

　　在羅馬時代，羅馬即有類似客棧的私人住宅，提供一般過往旅客食宿，此住宿設施的所有人稱為 " Hospes "，高級的旅客住公寓式的 " Hospitium "，一般的旅客及奴隸住簡陋的 " Inn "。在中古時代，修道院和其它一些寺院，

接納商人與朝聖者，並歡迎捐贈，此住宿設施的管理人稱為 "Hostler"；在十字軍東征時，教會慈善團體在耶路撒冷（Jerusalem）經營招待所（hospice），漸漸取代了修道院接待朝聖者往「來聖地」（Holy Land）的工作，此時在法國已有類似公寓的大房子出租，稱為 "Hostel"，以區別 "Hospitium" 及 "Hospice"。後來在 17 世紀時，"Hostel" 一字由於語言變化（mutation）而少了 "s"，形成 "Hotel" 一字。此時在巴黎，一種包括家具的公寓大房子，按日、週、月出租給他人，但不提供餐飲服務，稱為 "Hotel Garni"；英國倫敦在 1760 年，為有別於原有之客棧（inn）型態，表示更豪華、虛飾的住宿處所，首先採用該名稱。美國則在 1790 年代逐漸使用 "Hotel" 一字。

史特勒──美現代連鎖旅館之父

「美國現代連鎖旅館之父」史特勒（Ellsworth M. Statler, October 26, 1863- April 16, 1928），於1908年在紐約水牛城（Buffalo, New York）成立史特勒飯店（Statler Hotel），其理念是飯店的設計及經營理念是要帶給旅客舒適、便利及安全住宿的環境，讓現代住宿業向前邁進新的里程碑。

第二節　臺灣住宿業的演進

在臺灣，住宿業的演進，於民國前 40 年，當時為所謂「一府二鹿三艋舺」的時代，臺灣與大陸有通商往來，全省主要城市的火車站及港口附近，有類似客棧的「販仔間」，設備簡陋，都在地板鋪褥合宿，並有日本人經營的日式旅館（Ryokan），以 Tatami 間為主。民國 3 年，由日據時代鐵路局所經營的「鐵路飯店」開幕，有 50 餘間洋式客房，每房皆有浴室，採用男服務生制度，房租另加一成為小費，附設西餐廳、咖啡廳、大小宴會場所，以及理髮室等，與現在的觀光旅館相似，為臺灣的旅館界留下了一種模式。可見臺灣的旅館經營與日本一脈相承，位於臺北火車站前的該飯店，後來毀於戰火，其影響鮮為人知。

國人所經營的洋式旅館出現於民國 15 年，其設備有洋床、寫字檯，以及

靠背椅等，亦有公共浴室可供輪流洗澡，收費除房租外，另加二成小費，一成給女傭，一成由老闆收取。

民國 34 年 10 月 25 日臺灣光復，由省政府交通處會同有關機關接收日本人經營的「東亞交通公社臺灣支部」，正式成立臺灣旅行社股份有限公司，除代售飛機票、輪船票、火車票，以及觀光導遊業務外，尚兼營膳宿業務，設有圓山大飯店等十三個單位。圓山大飯店從民國 38 年開工至民國 40 年落成，房間只有 50 餘間，服務仍採用鐵路飯店的模式。民國 49 年臺灣旅行社開放為民營後，圓山大飯店才改由政府接管經營。

在政府正式開始積極推展觀光事業的民國 45 年，臺灣的旅館業可接待外賓者僅圓山、中國之友社、自由之家，以及臺灣鐵路飯店等 4 家，客房共 154 間而已。是年起政府致力鼓勵民間興建旅館，於是隨著觀光客的增加，旅館也年年增加。民國 53 年，統一大飯店、國賓大飯店和中泰賓館相繼落成，是臺灣經營現代化大型旅館的開始，由於一年之內突增客房 1,000 間以上，一時供過於求，發生經營困難現象，後來來華旅客逐年增加，又引起了中小型旅館的相繼興建。民國 61 年臺北希爾頓大飯店開幕，使更多的國人親身體會到國際性旅館的經營方式，造就了很多的人才。

在民國 63 年能源危機發生以前，原本有 7 家旅館先後向觀光局提出興建計畫，惜因政府頒布禁建令，並提高各種稅率、大幅調整電費，以及以「寓禁於徵」名義之額外稅捐大幅提高等，使投資者皆認為經營旅館無利可圖，而紛紛放棄計畫。致民國 63 至 65 年的三年間臺灣地區沒有增加一家新的觀光旅館，相反地來華觀光旅客逐年增加，到民國 66 年造成嚴重的「旅館荒」現象。由於旅館荒的發生，使投機取巧的人士利用法令的漏洞紛紛經營地下旅館，造成色情泛濫與非法活動等社會問題，致使治安單位無法取締。

為鼓勵民間興建旅館，政府除著手修訂觀光旅館業管理規則，使旅館脫離特種營業範圍之外，並頒布「興建國際觀光旅館申請貸款要點」，貸款新臺幣 28 億元，核定貸款臺北市新建 2,500 間，臺北市以外地區 1,400 間，並准許在住宅區興建國際觀光旅館。到 1980 年為止，臺北市興建（含增建）的國際觀光旅館有 15 家，房間超過 4,000 間，連同新建觀光旅館 7 家房間約 1,300 間，共有 22 家觀光旅館，房間總數超過 5,300 間，形成了另一度的供過於求，剛好又碰上第二次的石油危機，使得供過於求的嚴重性更為深刻與久遠，不但客房住用率（occupancy rate）平均低落，實收房租也因互相競價而大幅下降。

　　1980 年春，臺北市來來大飯店開幕，其規模可媲美國際上任何一流的旅館，使得我國的旅館業邁進了另一種經營方式的階段，1980 到 2000 年間，亞都、老爺酒店、凱悅、晶華、西華、高雄漢來、高雄金典、知本老爺、六福皇宮、花蓮美崙、遠東等飯店相繼開幕，亦使國內旅館業進入「戰國時代」。2010 年來臺旅遊人數逾 550 萬人，從北到南包括臺北 W 飯店、寒舍艾美酒店、義大皇冠假日飯店等不論是走時尚、奢華、溫泉、渡假風之旅館相繼開幕；根據交通部觀光局統計資料尚有 37 家仍在籌建中，總計畫投資金額：新臺幣 71,845,834,200 元，預計提供 8,188 間客房，其中仍不乏有大型的國際觀光旅館（交通部觀光局，2011/6/6）。

一、觀光旅館

　　國際觀光旅館係指接待觀光旅客住宿及提供服務之旅館。除了須依「觀光旅館業管理規則」申請核准外，其建築及設備標準應符合「國際觀光旅館建築及設備標準」之規定。依發展觀光條例第二十三條第二項規定觀光旅館係指國際觀光旅館及一般觀光旅館，觀光旅館之建築設計、構造、設備除依本標準規定外，並應符合有關建築、衛生及消防法令之規定。

　　國際觀光旅館應附設餐廳、會議場所、咖啡廳、酒吧（飲酒間）、宴會廳、健身房、商店、貴重物品保管專櫃、衛星節目收視設備，並得酌設下列附屬設備：

　　1. 夜總會
　　2. 三溫暖

國際觀光旅館的設置應符合「國際觀光旅館建築及設備標準」之規定

3. 游泳池

4. 洗衣間

5. 美容室

6. 理髮室

7. 射箭場

8. 各式球場

9. 室內遊樂設施

10. 郵電服務設施

11. 旅行服務設施

12. 高爾夫球練習場

13. 其他經中央主管機關核准與觀光旅館有關之附屬設備

　　根據交通部觀光局的統計顯示，臺灣國際觀光飯店與一般觀光飯店約有105家，在2011年4月時住客率約在七成上下，平均房價約新臺幣3,000元左右（**表7-1**、**表7-2**）。

表7-1　臺灣地區觀光旅館

地區	國際觀光旅館（家數）	一般觀光旅館（家數）
臺北市	25	14
新北市	0	4
臺中市	5	2
臺南市	5	0
高雄市	10	1
其他地區	24	15
共計	69	36
備註	統計至2011年4月止	

表7-2　臺灣地區觀光旅館使用概況

類別	房客數	房客住用數	住用率	平均房價（新臺幣）
國際觀光飯店	20,463	442,476	72.17%	3,334
一般觀光飯店	4,977	97,563	65.34%	2,417
總計	25,413	540,039	70.84%	3,169
備註	2011年4月觀光局統計數據			

資料來源：交通部觀光局（2011）。

圖為早年臺灣以「梅花」來評比旅館等級，後來因效果不彰而告終

資料來源：檢索自大紀元時報，http://hk.epochtimes.com，檢索日期：2011 年 9 月 2 日。

二、旅館星級評鑑

　　早年臺灣旅館評鑑曾以「梅花」來評比，但效果不彰而無疾而終，2009 年觀光局推出星級旅館評鑑，星級旅館代表旅館所提供服務之品質及其市場定位，有助於提升旅館整體服務水準，同時進行區隔市場行銷，提供不同需求消費者選擇旅館的依據，並作為交通部觀光局改善旅館體系分類之參考（**表 7-3、表 7-4**）。星級旅館以每三年通盤辦理一次，經星級旅館評鑑後，由交通部觀光局核發星級旅館評鑑標識（臺灣評鑑協會，2011）。

表 7-3　旅館星級評鑑之項目

	項目	內容
一	建築設備	建築物外觀及空間設計、整體環境及景觀、公共區域、停車設備、餐廳及宴會設施、運動休憩設施、客房設備、衛浴設備、安全及機電設施、綠建築環保設施等十大項，逐項評核。
二	服務品質	以神秘客方式針對總機服務、訂房服務、櫃檯服務、網路服務、行李服務、客房整理品質、房務服務、客房內餐飲服務、餐廳服務、用餐品質、健身設施服務、員工訓練成效、交通及停車服務等十三大項做評估。

表 7-4　星級飯店意義

星級	代表含意	應具備條件
★	旅館提供旅客基本服務及清潔、衛生、簡單的住宿設施	1. 基本簡單的建築物外觀及空間設計。 2. 門廳及櫃檯區僅提供基本空間及簡易設備。 3. 提供簡易用餐場所。 4. 客房內設有衛浴間，並提供一般品質的衛浴設備。 5. 二十四小時服務之接待櫃檯。
★★	旅館提供旅客必要服務及清潔、衛生、較舒適的住宿設施	1. 建築物外觀及空間設計尚可。 2. 門廳及櫃檯區空間較大，感受較舒適，並附有息坐區。 3. 提供簡易用餐場所，且裝潢尚可。 4. 客房內設有衛浴間，且能提供良好品質之衛浴設備。 5. 二十四小時服務之接待櫃檯。
★★★	旅館提供旅客充分服務及清潔、衛生良好且舒適的住宿設施，並設有餐廳、旅遊（商務）中心等設施	1. 建築物外觀及空間設計良好。 2. 門廳及櫃檯區空間寬敞、舒適，家具並能反映時尚。 3. 設有旅遊（商務）中心，提供影印、傳真等設備。 4. 餐廳（咖啡廳）提供全套餐飲，裝潢良好。 5. 客房內提供乾濕分離之衛浴設施及高品質之衛浴設備。 6. 二十四小時服務之接待櫃檯。
★★★★	旅館提供旅客完善服務及清潔、衛生優良且舒適、精緻的住宿設施，並設有2間以上餐廳、旅遊（商務）中心、會議室等設施。	1. 建築物外觀及空間設計優良，並能與環境融合。 2. 門廳及櫃檯區空間寬敞、舒適，裝潢及家具富有品味。 3. 設有旅遊（商務）中心，提供影印、傳真、電腦網路等設備。 4. 中、西式餐廳2間以上。餐廳（咖啡廳）並提供高級全套餐飲，其裝潢設備優良。 5. 客房內能提供高級材質及乾濕分離之衛浴設施，衛浴空間夠大，使人有舒適感。 6. 二十四小時服務之接待櫃檯。
★★★★★	旅館提供旅客盡善盡美的服務及清潔、衛生特優且舒適、精緻、高品質、豪華的國際級住宿設施，並設有2間以上高級餐廳、旅遊（商務）中心、會議室及客房內無線上網設備等設施	1. 建築物外觀及空間設計特優且顯露獨特出群之特質。 2. 門廳及櫃檯區為挑高空間，裝潢富麗，家具均屬高級品，並有私密的談話空間。 3. 設有旅遊（商務）中心，提供影印、傳真、電腦網路或客房無線上網等設備，且中心裝潢及設施均極為高雅。 4. 設有2間以上各式高級餐廳、咖啡廳、宴會廳，其設備優美，餐點及服務均具有國際水準。 5. 客房內具高品味設計及乾濕分離之衛浴設施，其實用性及空間設計均極優良。 6. 二十四小時服務之接待櫃檯。

三、飯店品牌與飯店特許經營

　　對旅館業而言，1990 年代是成長與高獲利的年代，許多業者創立不同的住宿品牌以吸引特定的客群，但各品牌經歷併購與整合，造就了大型飯店集團主導市場，根據 *Hotels* 雜誌的統計，2010 年排名前十名的飯店集團及其所屬的品牌如**表 7-5** 所示，例如喜達屋集團的品牌飯店包括威斯汀（Westin）、喜來登（Sheraton）、St.Regis、福朋（Four Points）、美麗殿（Le Meridien）、Aloft、The Luxury Collection、W Hotel、Element 等，其中近期在臺灣開幕的 W Hotel 臺北，品牌主打最具前衛設計、潮流音樂、流行時尚的潮牌旅館，但同屬於喜達屋飯店品牌的臺北寒舍艾美酒店走的是現代藝術風、在飯店內隨處可見到藝術品，且會在旅館內不定期舉辦現代藝術展，兩家飯店雖同屬於喜達屋集團但品牌呈現的風格迥然不同；這正是世界領先的飯店集團所運用的**特許經營模式**（franchising），也就是飯店集團將其擁有的知識財產權性質的品牌，包括先進的預訂網路和配銷系統、成熟定型的飯店管理模式與服務標準和規範等的使用權出售給飯店的業主，讓單體飯店業主按照飯店集團的品牌品質標準和規範來進行飯店的營運（王德剛、孫萬真、陳寶清，2007）。飯店集團的特許經營體系中至少包含五項基本服務：統一的品牌標示和行銷計畫、預訂系統、品質保證、採購團體化和培訓專案等（徐惠群，2011）。對飯店集團而言，特許經營是一種有效的、低成本的集團擴張和品牌輸出方式，對單體飯店的經營而言

資料來源：Starwood Hotels and Resorts。http://www.starwoodhotels.com/index.html，檢索日期：2011 年 9 月 2 日。

表 7-5　特許經營飯店數量排名前十名的飯店集團及其所屬品牌（2010 年底止）

飯店集團	主要品牌	飯店總數	房間數
溫德姆 （Wyndham Hotel Group）	Wyndham Hotels and Resorts、Ramada、Days Inn、Super 8、Wingate、Baymont Inn & Suites 等	7,114	597,674
精品國際 （Choice Hotels International）	Comfort Inn、Comfort Suite、Quality、Clarion、Sleep Inn、Econo Lodge、Rodeway Inn、MainStay Suites 等	6,021	487,410
洲際 （InterContinental Hotels Group）	洲際（InterContinental）、皇冠假日（Crown Plaza）、假日（Holiday Inn）、快捷假日（Holiday Inn Express）、Staybridge Suites、Candlewood Suites、Hotel Indigo 等	4,438	646,679
雅高 （Accor）	Sofitel、Pullman、Mgallery、Novetel、Mercure、Ibis、Formule 1、Suitehotel、F1（Hotel F1）等	4,120	499,456
Best Western International	Best Western	4,048	308,477
希爾頓 （Hilton Hotels Corp.）	希爾頓（Hilton）、Conard、Double Tree、Waldorf Astoria、Embassy Suites、Hilton Garden Inn、Hampton、Homewood Suites、Home2 Suites、Scandic 等	3,530	585,060
萬豪 （Marriott International）	萬豪（Marriott）、JW 萬豪（JW Marriott）、麗嘉（Ritz Carlton）、Renaissance、Courtyard、Residence Inn、Towne Place Suites、Fairfield Inn、Spring Hill Suites、Bulgari、Marriott Vacation Club International、Horizons、The Ritz-Carlton Club、Marriott Grand Residence Club、ExecuStay 等	3,420	595,461
羅浮宮 （Groupe du Louvre）	Concorde Hotels、Hotel de Crillon、Lutetia 酒店、馬丁內斯酒店、羅浮宮酒店	1,097	91,409
Carlson Hotels Worldwide	麗晶（Regent）、Radisson、Park Plaza、Country Inns & Suites、Park Inn 等	1,058	159,756
喜達屋 （Starwood Hotels & Resorts Worldwide）	威斯汀（Westin）、喜來登（Sheraton）、St.Regis、福朋（Four Points）、美麗殿（Le Meridien）、Aloft、The Luxury Collection、W Hotel、Element 等	992	298,522

資料來源：HOTELSMag.com。http://www.hotelsmag.com，檢索日期：2011 年 9 月 2 日。

提供了良好的選擇；因此，特許經營系統已成為當今飯店業最重要的擴張方式（李金美、高鴻，2006）。

四、分時渡假屋

這種旅遊方式首先在1970年代的美國興起，並在1980年代盛行於歐美等地，至1990年代才引進亞洲地區。參加者付款購買某一個海外渡假屋某段日子（通常是一至兩個星期）的使用權（right-to-use）或所有權（fee-simple）後，每年便可在該指定日子住宿該渡假屋，透過多元據點的合作計畫、全球性交換，與計畫內其他參加者交換使用權，入住世界各地其他的渡假屋；由於需求增加，各大旅館集團如迪士尼、希爾頓、洲際、萬豪、喜達屋等集團業者均相繼投入。

五、汽車旅館

1900年前，大部分的旅行都必須仰賴火車，故大部分旅館都會蓋在火車站附近，第二次世界大戰後，由於公路日漸便利、車流量與日俱增、愈來愈多人以汽車當交通工具旅行，傳統方式睡在車上或路旁的露營地再也不敷需求，因此造就了汽車旅館的商機。**汽車旅館**（Motel）一詞首次出現在加州聖路易歐比司波城（San Luis Obispo）的里程碑汽車旅館（Milestone Motel）。臺灣的汽車旅館屬一般旅館，需領有各縣市政府核發之「旅館業登記證」。

六、民宿

民宿的發展在歐美地區已有相當悠久的歷史，在歐洲的鄉村小鎮提供自己的客房讓旅客休憩稱之為 pensions，小旅館之意，但以第二次世界大戰後源起於英國的 B&B（Bed and Breakfast）方式較為人所熟悉，但至今已呈現更多元型式的發展。臺灣民宿的發展大概可追溯至民國70年左右，因為觀光景點的住宿難求，當地居民為解決遊客住宿的問題，民宿雛型應運產生，直到民國90年12月12日交通部觀光局正式頒布民宿管理辦法；依據該辦法，**民宿**係指利用自用住宅空閒房間，結合當地人文、自然景觀、生態、環境資源及農林漁牧

民宿的標誌

生產活動，以家庭副業方式經營，提供旅客鄉野生活之住宿處所。民宿之經營規模以客房數 5 間以下，且客房總樓地板面積 150 平方公尺以下為原則。但位於原住民保留地、經農業主管機關核發經營許可登記證之休閒農場、經農業主管機關劃定之休閒農業區、觀光地區、偏遠地區及離島地區之特色民宿，得以客房數 15 間以下，且客房總樓地板面積 200 平方公尺以下之規模經營。根據觀光局統計至 2011 年 5 月止，臺灣地區合法的民宿家數有 3,261 家，其中以花蓮縣 780 家居冠，連江縣也有 20 家合法民宿（交通部觀光局，2011）。

七、環保旅館

旅館業不僅被要求提供適當之服務與商品，以滿足消費者之需求，更被期待在經營時，儘可能減少對環境所造成之衝擊；於是，在永續發展經營的目標下，**環保旅館**（green hotel）的概念應運而生。1993 年成立的「美國環保旅館協會」（Green Hotel Association）將其定義為**綠色旅館**，指的是對環境友善的旅館，管理業者著手致力於省水、省電及減少固體廢棄物之計畫，利用所節省下來的成本，來保護我們唯一的地球（Green Hotel Association, 2011）。

隨著環保旅館概念的誕生，各地亦發展出不同的環保旅館評鑑制度，如美國自 1995 年即開始「綠色標籤（green seal）旅館計畫」，加拿大也從 1998 年展開「綠葉旅館評價制度」（Green Leaf Eco-Rating Program）等。以「綠葉旅館評價制度」為例，將作業流程分為五個步驟，包括：(1) 填寫綠葉環境評等查核表；(2) 繳回查核表與繳交申請費；(3) 由評等機構人員審查並評估查核表之內容；(4) 頒發綠葉評等結果；以及 (5) 定期審查與追蹤考核。評等結果主要

資料來源：圖左檢索自 Green Hotels Association，http://greenhotels.com/index.php，檢索日期：2011 年 9 月 2 日；圖右檢索自 ecomall，http://www.ecomall.com/homepage.htm，檢索日期：2011 年 9 月 2 日。

分為五個等級（一片綠葉到五片綠葉），綠葉愈多代表所獲得之績效分數愈高（臺灣企業社會責任，2008）。而臺灣環保署也在 2008 年舉辦「2008 全國環保旅館大賽」，獲選環保旅館普遍採行節約用水用電、減少床單及毛巾更換頻率、減少提供拋棄式盥洗用品、實施垃圾分類資源回收及使用有環保標章產品等環保措施。

　　根據臺灣環保署 2010 年修訂「旅館業環保標章規格標準」條列，飯店環保措施所含括的面向包括（**表 7-6**）：業者之企業環境管理、節能措施、節水措施、業者之綠色採購、業者之一次用（即用即丟性）產品減量與廢棄物減量、危害性物質管理以及業者實施垃圾分類、資源回收等項目（環保署，2010）。

表 7-6　旅館業環保標章規格標準

項目	應符合的規範
業者之 企業環境管理	1. 申請日前一年內，不得有違反環保法規並遭受環保主管機關處罰確定之紀錄。 2. 具有環境政策及環境管理方案／行動計畫。 3. 建立能源、水資源使用、一次用產品使用、廢棄物處理之年度基線資料。 4. 每年進行員工環境保護教育訓練。 5. 每年參與二次以上社區、環保團體或政府相關環保活動。 6. 辦公區域應推行辦公室做環保之相關措施。 7. 維護周邊 50 公尺內環境清潔。 8. 餐廳優先採用本地生產或有機方式種植之農產品，不使用保育類食材。 9. 場所之空氣品質符合環保署規定之室內空氣品質建議值，有維護管理措施並定期檢測。

（續）表 7-6　旅館業環保標章規格標準

項目	應符合的規範
業者之 節能措施	1. 每年進行空調（暖氣與冷氣）及通風／排氣系統之保養與調整。 2. 室內照明燈具超過半數使用節能燈管燈具。 3. 出口標示燈及避難方向指示燈超過半數使用精緻型省電日光燈或發光二極體。 4. 地下停車場抽風設備設置自動感測或定時裝置。 5. 客房浴室之抽風扇與浴室電燈開關應為連動。 6. 客房電源與房卡（鑰匙）應為連動。 7. 在使用量較低之時間減少電梯或電扶梯之使用。 8. 當房客離去之後重新設定自動調溫器於固定值。 9. 於大型空調系統、鍋爐熱水系統及溫水泳池等設備安裝熱回收或保溫設備。 10. 具有確保無人區域之燈具維持關閉之作業程序。 11. 餐廳冷凍倉庫裝設塑膠簾或空氣簾。 12. 戶外照明使用光學偵測器或定時器。
業者之 節水措施	1. 每半年進行用水設備（含管線、蓄水池、冷卻水塔）之保養與調整。 2. 水龍頭及蓮蓬頭超過半數符合省水設備規範。 3. 馬桶超過半數符合二段式省水馬桶規範。 4. 於客房採用告示卡或其他方式說明，讓房客能夠選擇每日或多日更換一次床單與毛巾。 5. 在浴廁或客房適當位置張貼（或擺放）節約水電宣導卡片。 6. 游泳池廢水及大眾 spa 池之單純泡湯廢水，與其他作業廢水（如餐飲廢水、沐浴廢水等）分流收集處理，並經毛髮過濾設施，懸浮固體過濾設施等簡易處理後，回收作為其他用途之水源。
業者之 綠色採購	1. 附屬商店銷售產品類別中如有環保產品項目，應包含環境保護產品（具有環保標章、第二類環保產品、節能標章或省水標章等之產品）。 2. 每年至少有五項環境保護產品（具有環保標章、第二類環保產品、節能標章或省水標章等之產品）之個別採購比率達 50% 以上
即用即丟性產品減量與廢棄物減量	1. 不主動提供一次用沐浴備品（小包裝洗髮精、沐浴乳、香皂、牙刷、牙膏）。 2. 場所內不提供免洗餐具（餐具、免洗筷、紙杯、塑膠杯等一次用餐具）。設有餐廳者應具有符合衛生主管機關規範之餐具洗滌設備。 3. 具有相關措施向房客說明一次用產品對環境之衝擊，以爭取房客配合減量。
危害性物質管理	1. 常規電池之用品半數以上使用可充電電池。 2. 環境衛生用藥及病媒蚊防治等符合環保法規規定。 3. 洗衣設備不使用鹵素溶劑作為清洗劑。
實施垃圾分類、資源回收	1. 公共及客房之廢棄物實施垃圾分類及資源回收。 2. 餐飲有設置油脂截留設施，並有餐廳廚餘回收。 3. 不採購過度包裝之產品，減少包裝廢棄物。
標示	本服務之場址與相關服務文件須標示「環保旅館」。

資料來源：行政院環保署 - 綠色生活資訊網。http://greenliving.epa.gov.tw/GreenLife/faq/criteria_detail.aspx?Serial=V1eHe9fZFHg%3d，檢索日期：2011 年 9 月 2 日。

第三節　住宿業常用名詞

名詞	英文	內容
單人房、單床房	single room	指供一人住的房間，但並非意指房內必須放置一張單人床，事實上常會發現大號（queen sized）或特大號（king sized）的床舖在這房裡。
雙人房	double room	指放置一張供兩人睡之大床的房間；許多單人房亦可作雙人房之用。
雙床房	twin room	指放兩張單人床的房間；"twin-double" 則是放兩張雙人床的房間，又被稱為 "double-double" 或 "family room"。
套房	suite	這是一間或多間臥房和一間會客室的組合，它亦可能包含一個酒吧、一個以上的浴室、一間小廚房及其它設施。
住進旅館	check in	指旅客在旅館櫃檯辦理住宿手續。
遷出旅館	check out	指旅客支付費用及交出客房鑰匙，離開旅館。
結帳時間	check out time	指旅館規定之遷出旅館支付費用的時間，各國各地都不一樣，大多以中午十二時為結帳時間，若旅客遷出時間超過結帳時間，則要加收房租。
司閣	concierge	此為法文，通常在歐洲較古老的旅館，獨有的從業人員職稱。設有 "concierge" 的旅館，在大廳有其專用的櫃檯，現通常被稱為「服務中心」，其任務包括：(1) 指揮行李之搬運；(2) 保管客房鑰匙；(3) 代發及代收郵電或代收物品；(4) 擔任詢問臺之工作；(5) 代訂機、車、船票及預約座位；(6) 替客人解決有關問題及提供相關服務等。所以其工作宛如 Porter、Bell Captain、Key Mail Information Clerk 及旅行社職員工作的總和。
旅客專車接送服務	limousine service	旅館在機場、碼頭或車站與旅館間，以轎車或中小型巴士接送旅客所做的服務。
旅館大廳	lobby	指旅館設在門廳之公共社交場所，擺設沙發、桌子等，供住客與訪客交談及休息之用。
做床	make bed	客房服務生在客房所做之就寢準備工作，包括收拾床罩，將毛毯與床單的一上角反摺，換水瓶的溫（冰）水、換煙灰缸、拉開窗簾等。
「請整理房間」之標示牌	"Make Up Room" tag	當房客將此標示牌掛在門的外側門鈕時，服務生將優先前來打掃及整理房間。
「請勿打擾」之標示牌	"Do Not Disturb" tag	當房客不希望服務生進來房間打掃或整理床舖時，可將標示牌掛在門的外側門鈕。

名詞	英文	內容
電話叫醒	morning call	指接線生應房客的要求,於指定時間,使用電話叫醒在睡眠中的房客。
訂房而又未前來投宿	no show	旅館接受旅客預約訂房,旅客未經事先通知取消或改期,而未前來投宿者稱之;旅館業得沒收其定金或收取違約金。
未訂房而前來投宿	walk in	指未向旅館預約訂房,而前來投宿。
超額預約訂房	overbooking	指旅館預料將有部分房客取消預約或 no show,而接受定額以上的預約。
住房率	occupancy rate	指某一段期間(日、月、年),實際銷售之客房累計數除以客房總數所得之客房銷售百分率。
客房餐飲服務	room service	依房客要求,在客房內供應餐飲的服務。

Chapter

8

餐飲業與觀光

第一節　餐飲業的類型

餐飲服務包括事業機構之餐飲服務（中小學、大學、百貨公司，和醫院等）、軍中餐飲服務、工業界之廠內餐飲服務，及私人俱樂部等；這些部分對觀光事業並不直接重要，但是旅遊大眾偶爾也需要由事業機構、工業界，或俱樂部供給膳食。與觀光旅遊關係較直接的是餐館和酒店、宴會與備辦食物服務、交通運輸餐飲服務、娛樂場所餐飲服務，及旅館與汽車旅館之餐飲服務。此外，速食店、自動販賣機和雜貨店亦是觀光旅遊者購買食物和飲料之重要行業。「民以食為天」，沒有適當的餐飲服務，就許多觀光事業的領域而言，其對顧客的安排與服務之效率，便將窒礙難行。一般而言，與觀光相關聯的餐飲服務業，主要包括下列幾種類型（**圖 8-1**）：

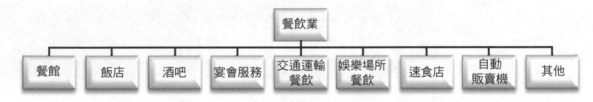

圖 8-1　餐飲業的類型

一、餐館

一般而言，**餐館**（restaurants）可分為三類，即獨立餐館、多單位組織的餐館（multiple unit corporate restaurants），和授權加盟式餐館。獨立餐館實際上有各種型態與規模，且其經營方式難以一概而論。多單位組織的餐館（連鎖），則分為經營分店（與其它各店間隔一段距離），以及在旅館、汽車旅館、主題公園，和其它場所內租賃空間等兩種方式。授權加盟式餐館則是總公司可以擁有和管理一群餐廳，並在同樣品牌之下，授與加盟權給其它餐館（**圖 8-2**）。

餐飲業頗為流行授權加盟，因授權加盟制度對加盟者而言有許多益處；它可提供有關經營、訓練、布置與設計、地點選擇，及管理知識等協助，並有集體購買力，最重要的是其乃由地區性、全國性、甚或國際性知名品牌所支持。加盟餐館之財務借貸往往比獨立餐館要容易得多。其中，速食加盟店乃是最普

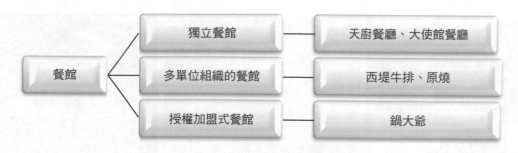

圖 8-2　餐館的類型

遍的方式,且引起觀光旅遊者很大的興趣;我們可以由這些餐館集中於渡假區、遊憩據點和主題公園等得到證實。

二、旅館餐飲服務

旅館內的餐館大多由旅館開設與經營,但亦有將一塊地方租給獨立餐館的老闆而收取基本租金及(或)餐飲銷售總額之百分比的方式。大型旅館常提供多種餐飲服務,例如咖啡廳、自助餐、雅座餐廳、客房餐飲、備辦食物及宴會等。有些旅館還利用大廳、陽台或閣樓、走道,及游泳池附近等處供應餐飲,此舉有助於旅館將多餘空間做最大的利用。

有些旅館會以餐飲作為吸引客人的原因有:

1. 確定市場定位
2. 吸引目標客人
3. 創造新商機

例如臺北西華飯店在 1998 年邀請米其林三星主廚 Alain Ducasse 來臺獻藝,提供每客要價 1 萬臺幣的套餐共 550 客,開放訂位不到兩週即額滿。隔年,西華再度邀來雙胞胎三星名廚 Jacques 和 Laurent Pourcel 舉辦美食活動,同樣是訂價上萬,訂位熱烈程度仍有增無減。從此之後,國內不少飯店像是晶華酒店、亞都麗緻、遠東香格里拉飯店等,幾乎每隔一至兩年,就會到世界各地網羅米其林主廚來臺短暫客座,為米其林在臺灣打開知名度並為自己的飯店創造新商機。

西華飯店運用邀請米其林三星主廚來臺獻藝的議題，吸引目標客人創造新商機

三、酒吧

旅館附設的酒吧常提供多種餐飲服務，大致有大廳酒吧（lobby bar）、鋼琴酒吧（piano bar）、會員酒吧（member bar）及客房酒吧（mini bar）等服務。其中鋼琴酒吧通常設在景觀優雅的樓層，並提供鋼琴、薩克斯風等樂器演奏或演唱，使人心情放鬆並享受輕快的氣氛。

四、宴會及備辦食物服務

宴會（banquets）最常在旅館舉行，但是它們亦由餐館和會議中心辦理。**備辦食物**或稱外燴（catering）服務，可在替團體提供餐飲服務的行業中獲得，規模從兩人的親密共餐到數千人的大型宴會均有；旅館和餐廳亦常提供備辦食物的服務。對飯店而言，宴會不僅為該部門帶來豐厚營收，同時有助於飯店內其他餐廳的廣告宣傳，吸引顧客前往餐廳消費，甚至替飯店客房帶來住宿的商機。

五、雜貨店及自動販賣機

販賣各種食物和飲料的零售商店常和餐館直接競爭觀光旅遊者的餐飲消費，旅客有可能會厭倦餐館內的食物而尋求至雜貨店買些點心、啤酒、汽水等，也常會買些食物當野餐，或買一瓶酒在旅館房間內招待客人，有時則因節制開銷而至雜貨店購買，而非僅為圖個方便而已。此外，透過自動販賣機販賣食物和飲料給觀光旅遊者，並不限於機場、車站、渡假區等公共場所，許多旅

現在有許多旅館會在走道附近設置自動販賣機、製冰機等，創造額外的業績

館在客人房間內還設有小吧台（mini bar）放有各種酒類和非酒類飲料及點心項目，有的用遙控系統自動地記錄客人從冰箱取走的項目，並自動地將金額加在客人的帳單上，有的則需旅館工作人員在客人離去前檢查冰箱，記錄銷售的數量；現在有些旅館則提供免費的點心與飲料。有些旅館在走道附近設置自動販賣機、製冰機等，且在自動販賣機附近或房間內再設置微波爐，這些均可形成許多額外的銷售。

六、娛樂場所餐飲服務

主題公園、運動場、保齡球館、賭場等地方，是另一餐飲服務業的區隔市場。這些場所均設有專責管理餐飲的部門，並保證服務品質的一致，且對員工提供嚴格的在職訓練。是另一項快速成長的餐飲服務業。

娛樂場所內的餐飲服務應設有專責的管理部門，以維護服務品質

七、速食店

速食店的特色在於快速的服務、價格經濟、菜單有限、作業標準化等,可在快速的時間提供餐食的服務,近年來服務更加多元化提供店內食用、外帶、外送及點餐免下車的得來速服務。根據統計,Subway 潛艇堡全球開店數現已超越麥當勞(McDonald's),高居全球之冠(《華爾街日報》,2011)。

第二節　交通運輸餐飲服務

交通運輸餐飲服務市場包括航空公司、機場、火車站、公共汽車站、公路收費站和客貨定期班輪等。航空公司每年需要數百萬份點心和膳食,通常由兩種廚房供應:其中有由航空公司自行開設和經營者;亦有由簽約之備辦食物供應商開設和經營者。空中餐飲可預先在訂位時預訂所需餐飲的特別需求與禁忌,例如牙口不好的軟食餐、素食餐、回教徒餐、兒童餐及膳食療養者所需的餐飲,甚至有些航空公司會提供新婚夫妻蜜月蛋糕。此外,許多火車上會提供餐飲服務,例如臺鐵便當在臺灣鐵路局力求保持「古早味」的原則下,不斷研發新的口味,每年替臺鐵賺進 1,200 萬元的收入;高鐵則以麵包、輕食等來取代便當的販售。而遊覽車業者則大多不以車上餐飲服務為號召,但會在車站停車處設置餐館,每年亦產生數百萬份的餐飲供給。

無論如何,以服務觀光旅遊者為對象的餐飲業,是觀光事業中主要行業之一,其成長的潛力亦非常大,因而如何在經營管理和行銷上不斷精進,是未來的重要課題,從菜單的規劃設計、收入與成本控制、到建立顧客忠誠度等,均是在競爭環境中持續成長所須努力的。

一、米其林

2000 年以前,米其林一詞不過是臺灣美食圈、饕客和上流社會間流傳的美食代名詞,唯有砸下大把鈔票,長途拔涉遠赴歐美一趟,才有機會踏進餐廳朝聖,對於一般人來說,根本是遙不可及的夢想。但什麼是米其林呢?米其林不是輪胎嗎?為何又是美食的代名詞?《米其林指南》這本出身於米其林

輪胎公司的書，一開始只是個無心插柳的產品，1895 年生產輪胎的米其林公司兩位創辦人安德烈‧米其林（André Michelin）和艾德華‧米其林（Édouard Michelin），以剛發明的充氣輪胎參加巴黎到波爾多間的汽車比賽時注意到，其實長途駕車需要周全的旅遊指南，所以最早的**米其林指南**於 1900 年在法國發行，由米其林輪胎公司印製給汽車駕駛作為行路的指南，提供有關在法旅遊的資料，包括寄存及車輛維修、住宿、餐飲，以及郵遞、電報和電話服務等。

《米其林指南》分為紅綠兩種，紅色指南介紹酒店及餐廳資料，綠色指南則提供旅遊資訊。1904 年首度跨出法國發行比利時版指南；1905 年發行盧森堡版、荷蘭版；1908 年有了英文版本，2005 年年底米其林首度跨出歐洲，出版美國紐約與舊金山版指南，2007 年又發行洛杉磯和拉斯維加斯版，2008 年代表進入亞洲的日本東京版問世，2009 年香港和澳門版米其林指南也出爐，2010 港澳版中來自臺灣的香港鼎泰豐首度入選，獲一星評價；米其林至今涵蓋版圖已遍及全球二十三個國家，剛開始為免費贈閱，直到 1920 年轉為以銷售方式發行。

米其林餐館評鑑考量的重點包括（**表 8-1**）：食材品質（quality of products）、口味掌控（mastery of flavor）、烹飪技術（mastery of cooking）、個人風格（personality of the cuisine）、價值所在（value for the money）、水準恆定度（consistency）；米其林「星星」是頒給盤中的食物，而服務、空間等周邊環境之高下則以「叉匙」符號標示。叉匙標誌是在 1931 年設計出來表示餐廳的等級，後來才有星星作為餐飲最高等級的標誌：

1. 「叉匙」符號標示：米其林指南的指標分為一般評等及星等（**表 8-1**）兩項，一般評等依餐廳的表現，給予一到五個叉匙符號：
 (1) 五個叉匙：代表頂級豪華並表現傳統風味（luxury in the traditional style）。
 (2) 四個叉匙：代表頂級水準（top class comfort）。
 (3) 三個叉匙：代表非常令人感到舒適（very comfortable）。
 (4) 二個叉匙：代表令人感到舒適（comfortable）。
 (5) 一個叉匙：代表舒適（quite comfortable）。

2009 年出版的香港和澳門版本的紅色《米其林指南》

表 8-1　星等的區分與意涵

星等	意涵	建議	備註
一顆星	very good cooking	值得停車一嚐的好餐廳。	1. 第一顆星的頒給標準是以餐廳食物的品質來決定，多出來的星星則視餐廳服務的品質、裝潢、餐桌擺設、食具的好壞、上菜的順序，以及酒窖的大小和品質來決定。
兩顆星	excellent cooking	一流的廚藝，提供極佳的食物和美酒搭配，值得繞道前往，但所費不貲。	
三顆星	exceptional cuisine worth the journey	完美而登峰造極的廚藝，值得專程前往，可以享用手藝超絕的美食、精選的上佳佐餐酒、零缺點的服務和極雅致的用餐環境，但是要花一大筆錢。	2. 當餐廳獲得一顆星之後，投資相當可觀的金錢在人員訓練、擺設和各種酒藏等方面，才可能獲得第二顆或第三顆星星。

　　如果以紅色代替一般的黑色叉匙標誌，表示這家餐廳的環境特別令人感到愉悅悠閒（particularly pleasant establishments）。

　2. 人頭標誌：此人頭意指米其林推薦的道地小館，提供不錯的食物和適當的價格。

　3.「兩個銅板」標誌：表示餐廳提供不超過 16 歐元的簡單餐飲。

　　葉怡蘭（2008）以《飲食顯學年代》說明 1990 年代起全球都進入吃東西不再只管好不好吃，而是成為炫燿品味、表達和實現自我的行為，米其林的星星並不是廚界成功唯一的指標，它象徵的是「米其林標準」，這不代表最好吃、最舒服、最賺錢，但一定精準細緻、風格獨具、水準恆定，在書中所載餐廳都是密探經過多次試吃、縝密觀察，確認確實符合標準方能刊載。

二、慢食、慢城與慢遊

(一)慢食

　　慢食（slow food）的源起是因為 1986 年美國麥當勞要在羅馬名勝西班牙廣場開第一間義大利分店，義大利學者及評酒家 Carlo Petrini 集合了當時反對美式速食文化的力量，在 Bra 市發起**慢食運動**，舉辦闡揚享用食物、宴饗、品酒之樂趣的宇宙觀運動，反對急速生活與速食，提倡回到餐桌，享受飲食的樂趣，得到很多義大利人的支持，並迅速傳到其他歐洲國家，目前世界共一百五十三個國家設有一千三百個分會，會員數超過 100,000 人，且每年不斷

在增加中（Slow Food, 2011）。它不只是「反速食」，它更在意的是在大量生產模式下全球口味的一致化，傳統食材及菜餚的消失，以及速食式的生活價值觀。謝忠道（2005）指出，主張慢食的人認為：慢慢地進食，認認真真、全心全意花時間和各種官能感知去慢慢地享受一頓美食，學習並支持這頓美食背後的努力及傳統，對飲食文化所能帶來的影響，是超乎想像的。

慢食乃是指好的（good）、無害的（clean）和公平的（fair）食物，不僅要有好的味道，更要以不傷害環境、生物福利和人類健康的方式生產，且生產者的耕耘應獲得公平的酬償。一道美味的料理不僅是廚師費盡心思找到好的食材、以獨到的調理方式所做出來的佳餚，更是農友揮汗耕耘的結晶；慢食運動所要傳達的價值觀乃是一種尊重自然的生活，一種仔細品味、珍惜傳統，領悟食材和物種，感激農民的耕耘，欣賞廚師手藝的態度。不只是用心享受、用感情體會一頓美食，並且學習和支持這頓美食背後的努力及傳統；努力喚回消費者對「生態美食」的認知，去保育環境，推動有機食物生產，保護具技藝性的製造方法以及那些快要消失之各種蔬果類與肉類的栽種養殖、烹調和料理，並辦理品味教育提高飲食文化水準。

(二)慢城

繼慢食運動後，另一個生活概念──慢城（slow city）運動蔓延全世界。慢城不是名詞，是一種生活概念的代名詞，是 21 世紀的未來式生活型態。最初成立的目的是反對全球化和連鎖商店入侵，以量化及低廉的價格取代原有的

慢食運動是「反速食」文化下所興起的一種生活價值觀，
希望人們回到餐桌，享受飲食的樂趣

資料來源：Slow Food International - Good, Clean and Fair food。http://www.slowfood.com/，檢索日期：2011 年 9 月 2 日。

地方傳統產業與文化、拒絕過度開發觀光資源,希望保留城市原有的純樸生活與環境特色,並拒絕速食經濟與霓虹燈,希望能透過地方微型經濟的復興,及替代能源的使用等多種方式,在不改變生活節奏與品質的狀況下,促進地方經濟的增長,創造出永續成長的力量。總之慢城發展的主要目的可歸納如下:

1. 為了人類社會的真正發展,創造永久的未來。
2. 保護自然與傳統文化。
3. 發展經濟從而造就真正的溫馨和幸福的社會。

慢城運動的發源地仍然是在義大利,1999 年義大利奧維托市(Orvieto)市長 Stefano Cimicchi 聯合其他三個城市 Greve in Chianti、Bra(慢食總部)、Positano 以及慢食組織,共同發起慢城運動,在奧維托市設立總部,成立「國際慢城組織」將慢城概念行銷至全球,至 2011 年 4 月已有二十四個國家一百四十二個城市獲得慢城城市的標章,其中包括日本、韓國及中國等亞洲國家在內。

(三)慢遊

慢城觀光將會發展成觀光業中一個很重要的利基市場,愈來愈多觀光旅客不要那種排滿活動的行程,想逃離快速的生活步調,體驗緩慢旅遊的經驗;這類假期包括了五感體驗,以及真正能感受當地環境與生活的體驗,例如追求健康的 Spa、「寧靜之地」、鄉村風旅遊地點,以及文化型旅遊地點。慢城運動不僅要保護本地產業也開發觀光商機,如以當地美食為號召的美食節,吸引數以萬計的遊客,可讓年輕人有工作,提高就業率,活化當地潛在的經濟,慢城組織也舉辦遊行、會展、美食、綠色觀光、宗教觀光等活動,會員們不論是參加

「國際慢城組織」現正將慢城概念行銷至全球

資料來源:Slow Living。http://www.slowmovement.com/slow_living.php,檢索日期:2011 年 9 月 2 日。

文化的、科技的、經濟的主題活動,都會帶著各地區的特產和獨特的「家鄉味道」參與盛會,努力將「慢城品牌」帶入全球市場。

第三節　餐飲業常用名詞

名稱	英文	內容
照單點菜	a` la carte	客人按照自己的喜好,根據菜單點菜,並按上面所註價格付費。
合菜或套餐	table d'hôte	即有固定的菜譜且價格亦固定,通常包括前菜、湯、主菜、點心及飲料。
美式早點	American breakfast	包括麵包、奶油和果醬、咖啡或果汁等飲料,及雞蛋和火腿、鹹肉或臘腸等肉類。
歐陸式早點	Continental breakfast	包括小圓形麵包(rolls)、奶油和果醬,及飲料。飲料有咖啡、紅茶、可可及牛奶等任選一種。
美式計費方式	American Plan, AP	即包括三餐的旅館住宿計費制度。在歐洲稱為 full pension。
歐洲式計費方式	European Plan, EP	即不包括三餐的旅館住宿計費制度,房租和餐飲費用分別計算,旅館房價僅包括房租和服務而已,不包括餐飲。
歐陸式計費方式	Continental Plan, CP	指旅館的房價包括一份歐陸式早餐之計費制度。
百慕達式計費方式	Bermuda Plan, BP	指旅館的房價包括一份美式早餐之計費制度。
修正後之美式計費方式	Modified American Plan, MAP	即旅館的房價包括一份早餐,和午餐或晚餐任選其一的計費制度。另有 half pension 或 demi pension 之稱。
自助餐	buffet	通常為慶祝性或紀念性餐會、酒會所採用的西餐;會場布置得五彩繽紛,菜餚甜點集中置於會場中央或一邊的供應桌上,由客人自取。菜餚以冷盤居多,熱盤菜餚由服務生加溫及服務。會場擺有少數餐桌和餐椅。
自助式午(晚)餐	buffet lunch/supper	在西餐廳或咖啡廳供應之自助餐,餐費固定,吃飽為止。
餐桌上之調味瓶和瓶架	caster or castor	包括鹽瓶(salt shaker)、胡椒瓶(pepper shaker)和芥末瓶(mustard pet)等。又稱為 cruet stand。
設有酒吧的社交屋	cocktail lounge	lounge 是類似 lobby 的場所,擺有許多沙發,供客人使用和接待來賓;因設有酒吧供應酒類、咖啡、汽水等飲料,讓人邊談邊飲,有 cocktail lounge 之稱。
開瓶費	corkage	餐館對顧客自行帶來之酒所收取的服務費,通常按瓶計算。

名稱	英文	內容
整套餐具	cover	在西餐廳，餐桌上所擺設之整套餐具，包括疊好的餐巾（folded napkin）、餐叉（dinner fork）、餐刀（dinner knife）、奶油刀（butter knife）、湯匙（soup spoon）、茶匙（tea spoon）、麵包奶油碟（bread and butter plate）、前菜盤（hors d'oeuvre plate）、點心叉（dessert fork）、點心刀（dessert knife）、水杯（water glass）等。
紅葡萄酒專用酒籃	cradle	用柳枝或塑膠做的酒籃，供紅葡萄酒在近於水平線的角度平放，而不使其沉澱物攪亂。
酒類沒有甜味	dry	指酒類不含甜味（lack in sweetness）。
釀造酒	wines	廣義的解釋為將果實予以發酵釀造的酒；狹義的解釋則為葡萄酒。
蒸餾烈酒	spirits	指將釀造酒予以蒸餾而成的（distilled）酒，常見的有Gin、Vodka、Rum、Whisk(e)y、Brandy、Tequila等。
利口酒或香甜酒	liqueurs	指以各式水果、植物、花和香料等與釀造酒或蒸餾酒合成的（compounded）酒，常見的有B&B、Drambuie、Benedictine、Cointreau、Galliano、Triple Sec、Grand Marnier、Sloe Gin、Cremes、Curacao、Kahlua等。
加冰塊	on the rocks	點酒要加冰塊時用之。
不摻水或冰塊	straight	飲酒時不摻水或冰塊時用之。

Chapter

9

旅行業與觀光

第一節　旅行業的出現

　　旅行業的創始人是英國人湯瑪士・庫克（Thomas Cook），他因火車的出現，於西元 1841 年 7 月 5 日公開登廣告首創安排人們乘坐甫擴大營業之 the Midland Counties Railway Company 的火車，成功地從英格蘭的 Leicester 載送 570 位從事禁酒運動的人士（temperance campaigners）到 11 英哩外的 Loughborough 去參加集會（a rally）。團體價格為 1 人 1 先令（one shilling per person），包含來回車票、火腿午餐及下午茶。之後的三年 Thomas Cook 在每個夏天都安排禁酒協會成員及主日學校的學童進行短途旅遊（outings）；1844 年鐵路公司同意與他固定合作，促成了湯瑪士・庫克開始了火車之旅的業務；1845 年 8 月 4 日他替一從 Leicester 到 Liverpool 的團體安排住宿；1846 年他帶了 350 人從 Leicester 到蘇格蘭旅遊，但因缺乏商業能力，導致破產。由於湯瑪士・庫克的堅持與毅力，他宣稱在 1851 年成功地安排了超過 165,000 人前往倫敦 Hyde Park 參觀自 5 月 1 日至 10 月 15 日所舉辦之「水晶宮博覽會」（the Crystal Palace Exhibition / the Great Exhibition）。四年後他安排了第一個國外旅遊行程，帶領一團從 Leicester 到法國 Calais，參觀在巴黎自 5 月 15 日至 11 月 15 日所舉辦之「世界博覽會」（the Exposition Universelle of 1855 / the Paris Exhibition），之後便開啟了其歐洲「豪華巡迴之旅」（grand circular tours）的業務。在 1860 年代，他帶領過團體前往瑞士、義大利、埃及和美國，且創辦了所謂「全包式個人旅遊」（inclusive independent travel），遊客可以在一固定期間選擇任一路線，付費由其代為安排個人相關的旅行與食宿事宜。

Thomas Cook （November 22, 1808 ~ July 18, 1892）

　　Thomas Cook 出生於英國 Melbourne, Derbyshire，他的成功除了所提供的旅遊安排可以比旅遊者自行處理來得省錢、省時間外，還因在 19 世紀新興中產階級尚未建立長途旅遊之行為習慣，且長途旅遊有很多難以克服的障礙，例如語言上的問題、在國內和國外所存在的偏見、外幣兌換率之混亂所帶來的困難及護照問題等等，由於他能預見這些問題，並建立一機構幫人們解決這些問題，使得他在旅遊領域之貢獻是很大的，因而被譽為「旅行業之父」。

第二節　臺灣旅行業的發展

一、臺灣旅行業的起源與發展

　　開我國旅行業之先河的是上海商業儲蓄銀行之關係企業——「中國旅行社」,該社創立於民國 16 年,創辦人是陳光甫先生(1880-1976)。臺灣最早的旅行業務,則是日本鐵路局在臺灣的支部——臺灣鐵路局旅客部所代辦,民國 26 年成立「東亞交通公社臺灣支部」負責訂票、購票,與安排旅行事宜,成為在臺成立的第一家專業性的旅行業。民國 34 年臺灣光復後,該公社為臺灣省鐵路局接收,改組為財團法人臺灣旅行社,並附屬於鐵路局,其主要服務對象是國內人士,業務範圍包括島內旅行及日本、香港等鄰近地區的海外旅行。民國 37 年改隸省交通處,並擴大編制改組為臺灣旅行社股份有限公司,至民國 48 年開放為民營,台新旅行社應運而生。

　　臺灣光復前的旅行業是由「日本旅行協會」主持,屬鐵路局管轄,而臺灣的業務由臺灣鐵路局旅客部代辦。臺灣光復後的旅行業可分為幾階段發展(表9-1),我國旅行業的 Inbound 旅遊業務在民國 45 至 49 年有初步規模,民國 60 年仍以 Inbound 業務為主,民國 65 年來華的人數正式突破百萬人次大關。到民國 67 年來華人數提升到 127 萬人次,而外匯收入也達到 6 億美元。和旅行業相關之行業如藝品店、娛樂場所亦如雨後春筍般地出現,同時國內的經濟環境逐漸改善,國人以商務、探親、應聘等名義出國觀光者日眾,也產生了一些以滿足此等消費者訴求之旅行社,他們負責一切手續的辦理,已有了 Outbound 旅遊之初步型態。民國 68 至 76 年由於開放國人出國觀光,旅行業的 Outbound 業務日漸興盛,出國旅遊人數亦由 68 年之 32 萬成長到 76 年之 105 萬;但由於臺灣地區生活水準費用之提升、臺幣之升值,及大陸對外開放等因素,均使得來華之觀光客急遽減少,也使得 Inbound 旅行業者面臨了極大之壓力,紛紛改弦易轍調整其經營方向。

　　到民國 80 年為止，旅行業（含分公司）激增至 1,373 家，大多以從事組團赴海外旅遊業務者占絕大多數，旅行業也步入了高度競爭的調整階段。在此階段中由於消費者人口持續擴大，年齡也日益降低，消費者自我意識抬頭，均使得產品走向多元化，競爭也就更白熱化。接著網際網路普遍，網路旅行社崛起，對實體旅行社造成衝擊，是臺灣旅遊業的第一次革命。網路旅遊業者透過資訊系統交易降低成本，還可在網路上創造百倍甚至是千倍的產品組合，傳統旅遊業者透過口頭銷售，可以賣的香港旅遊頂多二、三十種品項，因為再多業務員也記不住，但現在透過網路可以做到的規模是一千項，顧客可自行組合產品。但雙方各擁江山才沒幾年的時間，網路業者要以虛擬加實體的雙重力量，再掀產業波瀾（**表 9-1**）。

表 9-1　臺灣旅行社的發展歷程

階段	年代	重要事蹟
萌芽階段	民國 34 至 45 年	1. 臺灣光復後，日本人在臺灣經營之「東亞交通公社臺灣支部」由臺灣省鐵路局接收，並改組為「臺灣旅行社」。其經營項目包括代售火車票、餐車、鐵路餐廳等有關鐵路局之附屬事業。 2. 民國 36 年臺灣省政府成立後，將「臺灣旅行社」改組為「臺灣旅行社股份有限公司」，直屬於臺灣省政府交通處，而一躍成為公營之旅行業機構。其經營之範圍也從原來之鐵路附屬事業擴展至全省其它有關之旅遊設施（例如圓山大飯店、明潭、涵碧樓、淡水海濱浴場等）均納入其經營範圍。
開創階段	民國 45 至 59 年	1. 民國 45 年為我國現代觀光發展之重要年代，政府和民間觀光相關單位紛紛成立，積極推動觀光旅遊事業。 2. 臺灣全省共有遠東、亞美、亞洲、歐美、東南、中國、臺灣、歐亞、台新等合計 9 家旅行社，到民國 55 年時已有 50 家，民國 59 年時已成長為 126 家。 3. 民國 58 年 4 月 10 日於中山堂成立臺北市旅行業同業公會，會員有 55 家。
成長階段	民國 60 至 67 年	1. 民國 60 年政府為了有效管理相關觀光旅遊事業，將「臺灣省觀光事業委員會」改組為「觀光局」，隸屬於交通部。 2. 民國 67 年當時旅行業過度膨脹，導致惡性競爭，政府乃決定宣布暫停甲種旅行社申請設立之辦法。
擴張階段	民國 68 至 76 年	1. 民國 68 年 1 月 1 日政府開放國人出國觀光，解除了長久以來的出國旅遊限制。 2. 民國 76 年政府亦開放國人前往大陸探親，此兩個重要的開放政策，對旅行業的成長有決定性意義。

（續）表 9-1　臺灣旅行社的發展歷程

階段	年代	重要事蹟
競爭、調整階段	民國 77 年至今	民國 77 年 1 月 1 日重新開放旅行業執照之申請，並將旅行業區分為：綜合、甲種和乙種三類。
E 化階段	民國 87 年至今	1. 民國 87 年易飛網 ezfly 成立，由遠東航空轉投資。 2. 民國 89 年臺灣易遊網 eztravel 成立。 3. 民國 90 年臺灣錸捷網路旅行社成立，民國 95 年倒閉。 4. 民國 92 年臺灣燦星旅遊網 Star Travel 成立，陸續多家旅行社都設有網路旅行社。 5. 民國 96 年易遊網成立實體店面。

二、臺灣旅行業的未來發展

綜合上述，臺灣地區過去四十年來之旅行業發展均呈現出階段的特性，而在目前的市場結構下，無庸置疑的，海外旅遊自是市場之重心；但在未來的發展上，亦有下列應注意現象（請見**圖 9-1**、**圖 9-2**）：

1. 國內旅遊人口增加：由於國內旅遊（domestic travel）人口增加，以及兩岸開放觀光與自由行，預計會為國內旅遊帶來更多的人潮。

2. 自由化（deregulation）策略下所帶來的競爭：在資源上旅行業有較多的選擇，但在競爭下使得利潤降低。因此量化成為追求之目標，如何能在量化後取得較高的利潤及降低成本，行銷通路的改變可能是達到此目的不二法門。因此在垂直行銷整合（vertical marketing

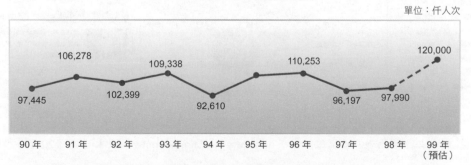

圖 9-1　國人國內旅遊總旅次變化圖

資料來源：交通部觀光局（2011）。

國內旅遊人口增加

自由化（deregulation）策略下所帶來的競爭

資訊與通訊科技之影響

圖 9-2　影響旅行業未來發展須注意的因素

systems）的觀念下，國內的旅行業必將步向「連鎖」的發展，無論是 Cooperative、Consortium 或 Franchise 均為不可避免的趨勢。

3. 資訊與通訊科技之影響（effects of information and communication technology）：科技的進步帶來生產的量化和數位化、行動化，其影響極為深遠，由於資訊與通訊網路的建立和運用，以後的旅行業在競爭上必將走向兩極化——極大與極小的型態。

資訊與通訊科技的進步影響所及為國內旅遊產業帶來結構性的變化

資料來源：可樂旅遊－康福旅行社。http://www.colatour.com.tw，檢索日期：2011 年 9 月 2 日。

三、旅遊電子商務的發展

　　Internet（互聯網、網際網路）利用電子數位的傳遞方式帶動了革命性的影響；它以科技之運用為基礎，引發了和以往不同的消費行為。旅遊在消費性電子商務中，有極重要之地位，愈來愈多的人利用網路安排旅遊活動；發展至今，網路已不只是另一種銷售旅遊產品的**通路**，而是**新的旅遊消費型態**的創造。旅遊業者運用網路作業系統，縮短作業流程，降低人事操作成本，並藉由電腦所累積儲存的資料，加以分析，作為未來決策所需的參考數據。此外，靈活運用所儲存之客戶資料，創造購買誘因，提升公司營運效能，都是重要轉變。

　　Internet 本身即是一很好的客戶服務管道，以往需要靠電話接聽說明的部分，現在已可透過網路，將大部分的服務內容與方式清楚地呈現；若進一步把客戶經常性產生的問題加以整理，便可方便客戶直接查詢，也就可以讓以往需要很多人力，每天應付相同或相似的問題，以及可能有之不耐煩或疏失等困擾，獲得解決。其它諸如將行前說明會的資料上網，方便顧客取得；或利用電子郵件，接收與回答客戶問題，作業迅速又可節省高額通訊費用。透過企業的 Intranet（內聯網、企業內部網路）可方便經常在外的業務人員，隨時透過網

如何以使用者的角度思考，創新、整合，提供更人性化、內容更豐富、
質感與服務更佳的網站是業者應予以深思的課題

資料來源：momotravel 富邦樂遊網。http://www.momotravel.com.tw/main/Main.jsp，檢索
　　　　　日期：2011 年 9 月 2 日。

路查詢最新價格、產品狀況等資料,做最機動之銷售。而管理人員不在辦公室時,也一樣可以透過 Intranet 做決策。

　　目前網路上的旅遊網站林立,消費者在找尋所需資訊時,常要花許多時間去點選、瀏覽各網站;當不斷發現有更多、更好的選擇時,消費者對網站的忠誠度便會相對降低,而「忠誠度」是旅遊電子商務成功的重要關鍵;不斷以使用者的角度思考,創新、整合,提供更人性化、內容更豐富、質感與服務更佳的網站,強化客戶忠誠度,才是旅遊網站生存、成長之道。

網路因消費者使用習慣及社群聯結性的產生,
使得旅遊業者在服務平台上產生了很大的不同

資料來源:燦星國際旅行社。燦星旅遊網,http://www.startravel.com.tw/,檢索日期:
　　　　2011 年 9 月 2 日。

　　網路及網路旅行社改變了今日業務員的角色(**表 9-2**),傳統的業務員著重在業務、交易;今日的業務員較傾向諮詢的角色,提供有如旅遊服務台的功能,且 24 小時全年無休。

四、激勵旅遊

(一)何謂激勵旅遊

　　一般常誤以為公司行號年終所主辦,由該企業中的福利委員會發起的「員工旅遊」,就是所謂的**激勵旅遊**,其實,激勵旅遊是歐美國家所稱的 "incentive

表 9-2　旅行社業務員角色的改變

網路發展前的角色	網路發展後的角色
1. 注重交易。	1. 注重旅遊經驗。
2. 處理交易並專注後勤工作。	2. 管理所有的旅遊經驗。
3. 預訂飛機、住宿及租車。	3. 預訂飛機、住宿及租車。
4. 以供應商的佣金作為報酬。	4. 以加價服務費作為報酬。
5. 很少或沒有追蹤服務。	5. 服務為導向。
	6. 行李送到府服務。
	7. 預約服務。

travel"或"incentive trip"，是企業為了獎勵、激勵對公司有功的人員，提高員工士氣及增強生產力所採行之犒賞員工的福利措施；它和「員工旅遊」最大的分別是在操團的手法上加入新的設計，結合業者以鼓勵、激動為旅遊目標，內容大多是旅遊結合會議、參訪、展覽與其他特殊目的等之活動安排，有別於一般純粹的出國觀光。"incentive"有獎勵、鼓勵與激勵的意思，但以激勵較為符合能引發動機之意；故舉凡以激勵為目的，為提升參加者增加績效意願而舉辦的旅遊活動便是 incentive travel（激勵旅遊）。

「激勵旅遊行銷協會」（Incentive Marketing Association, IMA）以及由 Reed Travel Exhibitions 每年在美國馬里蘭州的巴爾的摩會議中心舉辦的"Americas Incentive, Business Travel & Meetings Exhibition"（AIBTM）；在澳洲墨爾本會展中心舉辦的"Asia-Pacific Incentive & Meetings Expo"（AIME）；在北京國家

激勵旅遊為一結合會議、參訪、展覽等特殊旅遊活動的行程安排

資料來源：圖左為 EIBTM，http://www.eibtm.com/，檢索日期：2011 年 9 月 2 日；圖右為 Incentive Marketing Association（激勵旅遊行銷協會），http://www.incentivemarketing.org/ 檢索日期：2011 年 9 月 2 日。

會議中心舉辦的 "The China Incentive, Business Travel & Meetings Exhibition"（CIBTM）；在西班牙巴隆納會展中心舉辦的 "European Incentive Business Travel and Meetings Show"（EIBTM）；及在阿拉伯聯合大公國的阿布達比國家展覽中心（ADNEC）舉辦的 "The Gulf Incentive, Business Travel and Meetings Exhibition"（GIBTM）等等均是激勵旅遊領域重要組織與活動。

一般的「員工旅遊」對旅遊業者來說等於是購買旅遊團體行程，並不需要再附加任何的服務；但是，「激勵旅遊」往往必須針對委託的企業進行瞭解，明白企業舉辦「激勵旅遊」之目的與期待，運用旅遊業者的專業知能，針對客戶的需求、企業營運的性質、不同部門的分野，配合企業的願景，量身訂作專屬的旅遊產品。因此，「激勵旅遊」的操團技巧絕非一般的員工旅遊可以比擬。對旅遊業者來說，也可以將平常推出的商品銷售給這些企業，不過若依市場的需求面而言，將「員工旅遊」重新包裝設計，把質提升至「激勵旅遊」層次，必然可以爭取各大企業的青睞，從而創造更大的利潤。

規劃激勵旅遊的成功關鍵包括：

1. 目的地之設定最為關鍵。
2. 前期作業務必要設法完全掌握目的地之氣候、治安、人文、旅遊機能性和可用素材等重要資料，資料掌握得越深入執行起來才會更順暢、更豐富。可用素材情報可以用來進行創意發想，景點與文化也可以用來塑造一些想像，讓夥伴們能透過想像產生動力，積極爭取可以化想像為真實的機會。
3. 要能超越參與者的期待，整個行程須透過創意安排一些意外驚喜，讓人參加過後永生難忘，激勵旅遊為參與者所帶來的最高價值應是唯有親身參與才能感受並感動的經驗。

2010 年 2 月 6 日中國安麗公司（Amway）舉辦激勵旅遊團，包船搭乘「海洋神話號」遊輪停靠高雄港，震撼亞洲遊輪市場，中間行程不乏高檔安排，以激勵員工再創事業高峰，便是最好的激勵旅遊案例。

在國外，大型企業在舉辦公司「激勵旅遊」時，通常都是委託給 PIO 公司（professional incentive organizer，有些國家稱之為 incentive house）。因為要辦理「激勵旅遊」，雖然看起來與觀光團沒有什麼兩樣，但實質上操作起來卻需要許多專業知識，PIO 公司才因而取代旅行社，成為專門為企業提供服務的

安麗公司舉辦的激勵旅遊以其人數多與夾雜高檔行程安排帶給旅遊業者不少震撼

專業公司。PIO 公司在接到客戶委託辦理「激勵旅遊」個案時，首先會派出專業企劃人員前往企業瞭解實際所需，求事先瞭解企業體辦理「激勵旅遊」之目的。一般「激勵旅遊」依目的可區分為三大類型：

1. 有目標之工具型：如作為公司拓展行銷的利器（marketing tool）。
2. 激勵酬庸型：當員工達成某一業績時即實施（全部員工或針對達成績效之員工）。
3. 充電訓練型：參訪外國之最佳實務公司，或串聯在職訓練，讓員工「遊學」一番。

(二)激勵旅遊的特質與行程設計

激勵旅遊基本上是以旅行來達到回饋和獎勵之目的，旅行目的地必須要有其基本之觀光條件，並且為多數人所能接受，行程中提供客戶隨時隨地有 "WOW" 的驚奇（吳繼文，2010），將企業文化與價值融入活動中，整個行程要可以提升員工士氣與凝聚力，將來能為企業帶來更大的整體效益。

PIO 公司通常會成立一個專責小組，或各部門開會討論，來開始進行行程的規劃與內容的設計。一般作業包括：

1. 預算的管理：以企業主所能負擔的經費進行財務分配討論，並管理預算的應用；金錢的不足與濫用，都將造成客戶的不滿或自己的損失，極可能因此而挫敗。
2. 先期的內部推展：依企業主的目標來討論參與人數，例如達成多少業

績方可享受此次「激勵旅遊」，並協助企業主進行名額的選訂與內部的宣傳。

3. 選訂出國時間：旅遊的時間需配合公司淡旺季，以不影響公司正常作業為原則，並且不宜在旅遊旺季前往熱門地區。

4. 合意的地點選擇：選擇一個好的目的地攸關計畫之成敗，不能只憑旅行社或承辦人之個人喜好決定；原則上它必須是刺激且符合參與者興趣的，必須有充分配合計畫的條件、治安及交通狀況良好、距離及費用（含稅捐交通食宿及參與者的消費能力等）適中，以及有企業主所期望的參訪點。必要時，在選擇地點前可先作問卷調查俾儘可能符合大家的期望。

5. 食宿交通安排及證照等作業：此與一般旅遊團相同，唯一有差別的便是為了某些大型特別活動，需與飯店或參訪地點先行溝通，並展開作業及聯繫。

6. 內容規劃與溝通：從「激勵旅遊」的啟程開始，一直到旅遊結束，除了必要的食宿交通外，所有晚會、參訪、專案主題實現、活動排定、特別驚喜與會議、主題派對等，都須在事前予以整體規劃安排，並與企業主充分溝通。

7. 內部宣傳：協助企業主進行此次「激勵旅遊」在公司內部的宣傳工作。

8. 後置作業（post program）：「激勵旅遊」對企業而言是一種「有目的之旅遊」，效果評估對企業主而言非常重要，這也是「激勵旅遊」與一般員工旅遊不同之處，就是它可以看出成效。對承辦的旅遊業者來說，後置的評估正好可以累積經驗，以修正接續的個案（胡文耀，1992）。

 第三節 臺灣旅行業的類別

我國「旅行業管理規則」第二條規定：「旅行業區分為綜合旅行業、甲種旅行業及乙種旅行業三種。」茲將其經營業務範圍分述如下：

1. 綜合旅行業經營之業務：

 (1) 接受委託代售國內外海、陸、空運輸事業之客票或代旅客購買國內

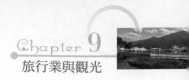
　　外客票、託運行李。

(2) 接受旅客委託代辦出、入國境及簽證手續。

(3) 招攬或接待國內外觀光旅客並安排旅遊、食宿及交通。

(4) 以包辦旅遊方式或自行組團，安排旅客國內外觀光旅遊、食宿、交通及提供有關服務。

(5) 委託甲種旅行業代為招攬前款業務。

(6) 委託乙種旅行業代為招攬第四款國內團體旅遊業務。

(7) 代理外國旅行業辦理聯絡、推廣、報價等業務。

(8) 設計國內外旅程、安排導遊人員或領隊人員。

(9) 提供國內外旅遊諮詢服務。

(10) 其他經中央主管機關核定與國內外旅遊有關之事項。

2. 甲種旅行業經營之業務：

(1) 接受委託代售國內外海、陸、空運輸事業之客票或代旅客購買國內外客票、託運行李。

(2) 接受旅客委託代辦出、入國境及簽證手續。

(3) 招攬或接待國內外觀光旅客並安排旅遊、食宿及交通。

(4) 自行組團安排旅客出國觀光旅遊、食宿、交通及提供有關服務。

(5) 代理綜合旅行業招攬前項第五款之業務。

(6) 代理外國旅行業辦理聯絡、推廣、報價等業務。

(7) 設計國內外旅程、安排導遊人員或領隊人員。

(8) 提供國內外旅遊諮詢服務。

(9) 其他經中央主管機關核定與國內外旅遊有關之事項。

3. 乙種旅行業經營之業務：

(1) 接受委託代售國內海、陸、空運輸事業之客票或代旅客購買國內客票、託運行李。

(2) 招攬或接待本國觀光旅客國內旅遊、食宿、交通及提供有關服務。

(3) 代理綜合旅行業招攬第二項第六款國內團體旅遊業務。

(4) 設計國內旅程。

(5) 提供國內旅遊諮詢服務。

(6) 其他經中央主管機關核定與國內旅遊有關之事項。

「旅行業管理規則」第十條並規定旅行業實收之資本總額：綜合旅行業不得少於新臺幣 2,500 萬元；甲種旅行業不得少於新臺幣 600 萬元；乙種旅行業不得少於新臺幣 300 萬元。而綜合旅行業在國內每增設分公司 1 家；需增資新臺幣 150 萬元；甲種旅行業在國內每增設分公司 1 家，需增資新臺幣 100 萬元；乙種旅行業在國內每增設分公司 1 家，需增資新臺幣 75 萬元。但其原資本總額已達設立分公司所需之資本總額者不在此限。另外，第十一條規定旅行業應繳納註冊費、保證金；其中註冊費按資本總額千分之一繳納，分公司註冊費按增資額千分之一繳納；有關保證金部分，綜合旅行業為新臺幣 1,000 萬元，甲種旅行業新臺幣 150 萬元，乙種旅行業新臺幣 60 萬元，綜合、甲種旅行業每一分公司新臺幣 30 萬元，乙種旅行業每一分公司新臺幣 15 萬元。根據觀光局 2011 年 5 月的統計資料（**表 9-3**），臺灣的綜合旅行社、甲種旅行社與乙種旅行社實體店面設置地點，以設在臺北市最多約占 40%，高雄市次之，可見臺灣的旅行社大都集中在大都會區（**圖** 9-3）。

一、導遊人員的區分與職責

導遊（guide）是指「引導和接待觀光旅客參觀當地之風景名勝，並提供相關所需資料與知識及其它必要之服務，而賺取酬勞者」，臺灣的導遊人員應經考試主管機關或其委託之有關機關考試及訓練合格，在取得結訓證書後，須自己向旅行社應徵，當受旅行業僱用時（或受政府機關、團體為舉辦國際性活動而接待國際觀光旅客的臨時招請），要先向交通部觀光局或其委託之團體請領

表 9-3　臺灣旅行社家數（統計至 2011 年 5 月止）

	旅行社							
	綜合		甲種		乙種		合計	
	總公司	分公司	總公司	分公司	總公司	分公司	總公司	分公司
臺北市	71	29	997	51	14	0	1082	80
新北市	2	16	52	8	11	2	65	26
臺中市	2	50	213	68	17	1	232	119
臺南市	2	29	112	29	6	1	120	59
高雄市	17	47	221	62	19	0	257	109
其他	0	103	412	122	110	5	522	230

資料來源：交通部觀光局（2011）。

臺北市

新北市

臺中市

臺南市

高雄市

其他地區

圖 9-3　旅行社地區分布圖

導遊人員執業證，才能執行導遊工作（自民國 92 年 7 月 1 日起，導遊人員甄試納入「專門職業及技術人員考試」，由考選部規劃辦理）。

　　導遊人員的職責有：

1. 接送旅客入離境。
2. 飲食住宿的照料。
3. 旅遊據點及我國國情民俗的介紹。
4. 意外事件的處理。
5. 其他合理合法職業上的服務。

依據導遊的執業可分為：

1. 專任導遊。
2. 特約導遊。

導遊的工作職掌有：

1. 專任導遊是指長期受僱於旅行業執行導遊業務之人員，其執業證之請領係由任職的旅行社代為向交通部觀光局或其委託之團體辦理。
2. 特約導遊是指臨時受僱於旅行業或受政府機關、團體之臨時招請而執行導遊業務之人員，其執業證之請領係由導遊向交通部觀光局或其委託之團體辦理。

從事導遊工作須具備之要件有：

1. 須精通一種以上外國語文。
2. 熟諳臺灣各觀光據點內涵，能詳為導覽。
3. 瞭解我國簡史、地方民俗及交通狀況。
4. 明瞭旅行業觀光旅客接待要領。
5. 端莊的儀容及熟諳國際禮儀。

根據觀光局統計至 2011 年 5 月，臺灣導遊甄訓合格者有 22,591 人，但執業專任者只有 3,666 人，其中以英、日語導遊居多，男性多於女性，其中尚有 2,211 人甄訓合格後未從事導遊的工作（**表** 9-4）。而旅行業辦理接待大陸地區人民來臺從事觀光活動業務，應指派或僱用領取有導遊執業證之人員（經考試主管機關或其委託之有關機關考試及訓練合格，領取導遊執業證者為限），執行導遊業務。其中，在中華民國 92 年 7 月 1 日前已經交通部觀光局或其委託之有關機關測驗及訓練合格，領取導遊執業證者，得執行接待大陸地區旅客業務；但於 90 年 3 月 22 日導遊人員管理規則修正發布前，已測驗訓練合格之導遊人員，未參加交通部觀光局或其委託團體舉辦之接待或引導大陸地區旅客訓練結業者，不得執行接待大陸地區旅客業務。截至 2011 年 5 月止，可接待大陸團體的導遊計有 19,322 人之多（交通部觀光局，2011）。

二、領隊人員的區分與職責

根據旅行業管理規則，**領隊**（tour leader / tour manager / tour conductor）為「旅行業組團出國時的隨團人員，以處理該團體安排之有關事宜，保障團員權益」，領隊被旅行社派遣執行職務時，是代表公司為出國觀光團體旅客服務，除

表 9-4　甄訓合格實際受僱旅行業之導遊人員統計表

區別	導遊			可接待大陸團體		
	男性	女性	總計	男性	女性	總計
甄訓合格	13,365	9226	22,591	10,994	8328	19,322
執業專任	1989	1677	3666	1848	1647	3495
特約	9,924	6790	16,714	8,936	6424	15,360
小計	11,913	8467	20,380	10,784	8071	18,855

資料來源：交通部觀光局（2011）。

了代表旅行社履行與旅客所簽訂之旅遊文件中的各項約定事項外,並須注意旅客安全、適切處理意外事件、維護公司信譽和形象。旅行業領隊雖然是旅行社內職員之一種,但是擔任這種工作應經考試主管機關或其委託之有關機關考試及訓練合格,並經交通部觀光局發給執業證者,始得充任(自民國92年7月1日起,領隊人員甄試納入「專門職業及技術人員考試」,由考選部規劃辦理)。

領隊一般分為兩類:

1. 專任領隊。
2. 特約領隊。

領隊在執業上的區分有:

1. 專任領隊是指受僱於旅行業之職員執行領隊業務者,其執業證之請領係由任職的旅行社代為向交通部觀光局或其委託之團體辦理。
2. 特約領隊是指臨時受僱於旅行業執行領隊業務者,其執業證之請領係由領隊向交通部觀光局或其委託之團體辦理。

從事領隊工作須具備下列之要件:

1. 豐富的旅遊專業知識、良好的外語表達能力。
2. 服務時扮演各種不同的角色。
3. 強健的體魄、端莊的儀容與穿著。
4. 良好的操守、誠懇的態度。
5. 吸收新知、掌握局勢、隨機應變。

根據觀光局統計至2011年5月,臺灣外語領隊甄訓合格人數計47,344人,其中執業專任者有19,923人,特約領隊有16,633人,仍以英語領隊占大宗(**表**9-5)。

表9-5　**甄訓合格實際受僱旅行業之外語領隊人員統計表**

區分	男性	女性	總計
甄訓合格	22,563	24,781	47,344
執業專任	8,985	10,938	19,923
特約	8,894	7,739	16,633
小計	17,879	18,677	36,556

資料來源:交通部觀光局(2011)。

第四節　旅行業常用名詞

名稱	英文	內容
主力代理店	key agent	大部分的航空公司均會在其行銷通路中，選定若干家經營合於條件之旅行業者，代理和推廣促銷其機位，此稱之為主力代理店。
業者訪問遊程	familiarization tour / trip	指由航空公司或其它旅遊供應者（如旅行業、政府觀光推廣機構等等），所提供俾使旅遊寫作者（travel writers）或旅行代理商之從業人員（agency personnel）瞭解並推廣其產品的一種遊程。有人稱之為「熟識旅遊」，有人簡稱為 "fam tour / trip"。
旅館住房服務券	hotel voucher	旅行業者在操作替個人或團體旅客代訂世界各地之旅館的業務時，通常會在各地取得優惠價格並訂立契約後，取得此券，再回頭銷售給旅客，而旅客於付款後，持「旅館住房服務券」按時自行前往消費。
代理航空公司銷售業務之總代理商	General Sales Agent, G.S.A	為旅行業經營型態的一種類型，主要業務係代理航空公司之行銷操作和管理。
格林威治時間	Greenwich Mean Time, GMT	國際上公認以英國倫敦附近之格林威治市為中心，來規定世界各地之時差，即以該地為中心，分別向東以每隔 15 度加一小時，及向西每隔 15 度減一小時，來推算世界各地之當地時間。如此類推，剛好子夜十二點之那條線與太平洋中重疊在一起，該線被稱之為國際子午線或國際換日線（International Date Line）。格林威治時間又稱為斑馬時間（Zebra Time）。
預定到達時間	Estimated Time of Arrival, ETA	飛機預定抵達目的地之時間，或旅客預定抵達旅館或其它地點之時間。
預定離開時間	Estimated Time of Departure, ETD	飛機預定離開目的地之時間，或旅客預定離開旅館或其它地點之時間。
嬰兒票	Infant Fare, IN or INF	凡是出生後未滿 2 歲的嬰兒，由其父、母或監護人抱在懷中，搭乘同一班飛機、同等艙位，照顧旅行時，即可購買全票價 10%的機票，但不能占有座位，亦無免費託運行李之優待。購買嬰兒票時，尚可請航空公司在機上準備紙尿布與指定品牌的奶粉並供應固定式的嬰兒床（basinet）。
半票或兒童票	Half or Children Fare, CH or CHD	就國際航線而言，凡是滿 2 歲、未滿 12 歲的旅客，由其父、母或監護人陪伴旅行，搭乘同一班飛機、同等艙位時，即可購買全票價 50% 的機票，且占有一座位，並享受同等之免費託運行李的優待。

名稱	英文	內容
領隊優惠票	tour conductor's fare	根據 IATA 之規定：10 至 14 人的團體，其領隊享有其所適用之半票優惠 1 張。15 至 24 人的團體，得享有免費票 1 張。25 至 29 人的團體，得享有半票 1 張及免費票 1 張。30 至 39 人的團體，則得享有免費票 2 張。
代理商優惠票	Agent Discount Fare, A.D. Fare	凡是在旅行代理商服務滿一年以上者，可申請 75% 優惠之機票，故亦稱之為四分之一票或 "quarter fare"。
市區觀光	city tour	遊程的一種，一般大約是以二至三小時的時間，遊覽一個城市之古蹟或其它特殊風景名勝點，使遊客對當地有一基本的認識。
夜間觀光	night tour	遊程的一種，乃是利用夜間，讓遊客體會或享受不同於日間之觀光旅遊地之風貌；在國內，常安排的有龍山寺、華西街（Snake Valley）的遊覽，豪華夜總會之表演和國軍文藝活動中心之國劇表演等的欣賞，蒙古烤肉（Bar B. Q.）之品嚐等。
額外旅遊 自費旅遊	optional tour	指不包含在團體行程中的參觀活動，通常是在旅客之要求下，由領隊或導遊替旅客安排之。由於所需費用不包含在團費中，乃是由旅客自行付費，通常銷售佣金是由領隊、導遊或組團公司三方面共分此份佣金。

Part III

觀光活動的影響與觀光發展

Chapter

10

觀光發展與經濟

- 市場失靈觀點
- 乘數概念
- 經濟層面之正負面影響
- 觀光衛星帳

　　在推展觀光的議題中，經濟議題一直都是最受關注的，嚴格來說，觀光產業與一般行業不同，無法將其視為某一特定產業類別進行研究。事實上觀光產業乃是由眾多市場所組成，許許多多產業提供了各種觀光活動所需的商品與服務，並在各個市場中進行交易，觀光活動所造成的經濟影響通常會直接影響到這些負責供給商品與服務之觀光活動相關聯產業，因此在統計實務上與其他產業最大的差異是觀光產業本身無法獨立予以統計。觀光活動的經濟表現乃分散於其所相關聯的住宿業、餐飲業、交通運輸業、旅行社與其他服務等各項相關產業中；換言之，許多產業的總產值實際上包含了一部分觀光活動的貢獻（劉修祥，2007）。

　　傳統上總經濟影響分為直接影響、間接影響及誘發影響（Stynes, 1997），直接影響來自於和海岸與海洋活動直接有關的部門，例如住宿、交通、零售等需求的增加，間接影響來自於前述部門為因應直接影響的需求增加而對其上游供應商所衍生的需求，並可在經濟體系內延續好幾個層次。此外，因直接與間接影響等擴張性活動而造成相關產業的股東利潤提高與員工薪資收入增加，將產生進一步的消費需求增加，此即誘發影響。以紐西蘭觀光部委託專業顧問公司（Market Economics Ltd., 2002）評估美國盃（America's Cup）帆船賽活動對紐西蘭總體經濟之影響為例，在以投入產出分析所蒐集到的資料後發現，該項活動於 2001/2002 年為紐西蘭的經濟帶來 2,200 萬紐元的附加價值，其中 2,100 萬紐元的附加價值發生於奧克蘭；紐西蘭的就業因此而增加一千二百四十個全職工作數，其中屬於奧克蘭的有一千一百一十個全職工作數。雖然海洋運動觀光在經濟影響層面有機會帶來附加價值，但是目前在觀光遊憩領域有關經濟影響之分析，主要集中在估測所得和就業的創造以及外匯收入，未能考慮環境惡化對需求以及所得、就業和收入貨幣的衝擊，亦未估測觀光遊憩活動在經濟發展方面，無論是屬於環境或其他領域的社會成本。同樣地也很少有關直接與觀光遊憩活動在環境方面可能產生之效益的研究；例如保護脆弱的生態區域或特定野生動物保留地之效益等議題。

　　觀光發展在不同區域會帶來不同的經濟利益（benefits）與成本（costs），通常和目的地地區之經濟結構及地理位置較有關聯，例如對已開發地區和開發中地區之影響，便有很大的不同，開發中地區所得水準較低、財富分配較不均、失業和未充分就業之程度較高、工業發展程度較低，且國內市場較小，以農業出口為大宗，製造業及服務業常為外國投資者所有，造成利潤漏損

（leakage）、通貨膨脹與外匯短缺等情況。

 第一節　市場失靈觀點

　　由於以往只有少數研究（Alavalapati & Adamowicz, 2000; Kandelaars, 1997）有考慮到觀光活動可能污染環境或是耗用自然資源的因素，大部分的研究均未將觀光活動對實質環境之影響及其反饋效果納入經濟分析當中，這可能會高估觀光活動對地區經濟的貢獻。再者，過去所建立的模型將觀光活動視為外生變數，且未考慮觀光活動與環境品質的相互影響。事實上，相關的環境衝擊可能改變特定景點吸引觀光客的潛力，進而衝擊地區經濟。經濟體系內之價格機能無法充分運行，導致資源無法有效分配的現象，對此我們稱之為**市場失靈**。

　　在觀光活動中可應用於市場失靈的一些概念有：

1. **公共財**：公共財的第一項特質是「共享性」（nonrival），也就是在多人共同使用該商品時，均不會損及其中任何人的效用。第二項特質是「無法排他性」（nonexclusive），也就是任何人皆可不受障礙無償使用該商品。
2. **外部性**：是指某項經濟活動當中，若產生了本身不需負擔的成本，則有外部成本；若產生了本身無法享受的利益，則有外部利益。
3. **無法有效分配資源**：是指市場機能無法正確發揮以達到世代間資源分配的公平性。

　　以海洋運動觀光為例，其發生於海岸、海灘或海水等地方，這些自然環境的利用通常具有公共財的特質，所以容易產生市場失靈現象，外部效果是很容易見到的。海洋資源被過度利用而產生了耗竭的現象，但是海洋資源因市場失靈所衍生的外部效果並不全來自於海洋運動觀光活動，有許多是屬於商業活動的範疇，例如漁業、採礦及商業運輸等；由於有市場失靈的現象，我們就必須對需求及非價格資源加以衡量。由於公共財的存在、外部性的產生以及在世代間資源分配的需要，所以必須對自然資源的價值予以評估。傳統的市場價值並不能充分反應自然資源的真正價值，因此價格機能無法運行。為謀矯正市場失靈的現象，環境經濟學者提出了總經濟價值（total economic value）的概念，

希望自然資源的社會成本與社會效益相當。自然資源對個人的經濟價值,可以用消費者直接或間接消費自然資源提供之服務所產生的滿足程度來衡量。自然資源的總經濟價值可以劃分為**使用價值**(use value)與**非使用價值**(non-use value),使用價值又分為直接使用價值與間接使用價值,非使用價值則包括選擇價值(option value)與存在價值(existence value)。

　　觀光的發展在開發中國家大部分是一相當新的活動,且在很短時間內會有很明顯的成長水準,這對當地的基本公共設施及人力資源會造成很大的影響;有時基本公共設施不足,無法因應增加之觀光客,有時旅館興建過剩,導致客房使用率過低。此外,不同地理位置,不同的自然資源特性,其吸引力亦有很大的不同。例如氣候、離目標市場之距離遠近、海岸、山岳、野生動植物的特性等,均會影響觀光發展的情況。例如 1999 年 12 月在紐西蘭的賞鯨勝地凱古拉(Kaikoura)舉辦了一場探討「賞鯨的社會經濟價值」研討會,除了以標準的環境經濟學觀點,將賞鯨活動之經濟價值劃分為使用價值與非使用價值兩大類外,並提出了欲衡量賞鯨業的整體價值,必須把每一項價值在景觀、心靈、政治、傳播、意象、教育、科學、娛樂、財務、文化、傳統、社會、環境、生態、整合等各層面的效益加以綜合(IFAW, 1999)。換言之,許多學者認為,賞鯨活動具有非常豐富的經濟價值內涵,必須設法一一加以估算出來,再予以加總。此建議已將總經濟價值的概念考慮得更為周延,但是各領域的衡量基礎是否能夠一致,以及價值的內涵差異性等因素,在執行上可能會產生極大的困難度。

　　我們知道,自然資源之經濟價值的評估仍有其困難性,雖然環境經濟學家已提出一系列的經濟價值評估方法,但仍有其限制;尤其是海岸與海洋資源的價值,基本上因所有權之明確歸屬非常困難(Davis & Gartside, 2001),不易衡量其真實經濟價值。再者目前國民所得仍未完全將自然資源的貢獻及環境因素納入,以完整表達人類經濟活動的成本及價值。此外在討論經濟與環境問題時,我們常以人類價值觀或追求人類最大的價值來思考;然而整個大環境中,傳統經濟學的自利動機以及追求最小成本或最大利潤的行為模式,無法為我們帶來所謂最大的福利。

第二節　乘數概念

　　乘數概念（multiplier concept）是指當外地人購買當地生產的商品或服務時，這地方不但可以獲得一筆新資金，且這筆資金可以一直在當地被利用循環，創造**乘數效應**。例如遊輪觀光產業發展可帶動相關產業發展的經濟效益，其主要收入來源為遊輪公司（及其乘客和船員）在港口城市和周邊地區購買產品和服務所帶來的消費，包括都市旅遊、酒店、餐飲、購物等相關行業的發展，為**直接經濟效應**；而為了替遊輪公司及其乘客和船員提供產品和服務的企業，必須購買其它企業所生產的產品和服務，則為**間接經濟效應**。這種間接效應透過產業的關聯一環一環地傳遞下去，即產生乘數效應，加總構成了遊輪經濟的總體貢獻；再加上地區經濟與遊輪業的供應鏈充分整合，如此一來遊輪業的絕大部分購買力便保留在當地的供應商手中（Dwyer & Forsyth, 1996）。以美國為例，根據 Cruise Lines International Association（2006）報告書中指出，遊輪產業對美國直接的經濟影響，包括港口服務和遊輪產業人員的雇用、從遊輪乘客的居住地到港口的交通運輸、旅行代理手續費的收益、遊輪停留前後待在美國港口城市的花費，來自美國公司的遊輪航線對供應商的購買等等。

巴西里約熱內盧嘉年華會的人潮所帶來的經濟效應頗為可觀

第三節　經濟層面之正負面影響

一般而言，觀光發展對一地區之經濟層面的影響是正面或是負面，主要之取決因素包括（Mathieson & Wall, 1982）：

1. 此地區之主要設施的性質和其對觀光客的吸引力。
2. 觀光客在此地區之花費的數量和密集度。
3. 此地區經濟發展之程度。
4. 此地區經濟基礎（economic base）的實況。
5. 觀光客之花費在此地區再流通（recirculate）之程度。
6. 此地區對觀光客需要面之季節性所做的調整程度如何。

若影響是正面的，我們已知之影響大致上可包括：

1. 帶來外匯收入的增加及國際收支平衡（balance of payments）的改善。
2. 帶來所得增加。
3. 帶來就業機會增加（防止人口外流）。
4. 經濟結構的改善。
5. 企業活動之促進。
6. 帶來稅收增加。
7. 基本公共設施的改善。

若影響是負面的，我們已知之影響大致上可包括：

1. 因過度依賴觀光所帶來之危險。
2. 通貨膨脹。
3. 土地價格上揚。
4. 進口傾向增加。
5. 生產之季節性（seasonality of production）及低投資報酬率。
6. 物價上漲。
7. 外部成本之產生，例如擁擠、污染，及對生命、健康、財產所帶來之危害等等。
8. 勞動市場的擾亂。

9. 地方財政支出增加或惡化。

10. 外來投資者造成之利潤漏損。

以遊輪市場為例，近幾年來全球遊輪觀光人數以每年平均 8.2% 的速度增長，遊輪觀光成為世界休閒產業中增長速度最快的領域（CLIA, 2008），在全世界觀光市場中，無論是規模、人數及消費能力均屬翹楚，以 2006 年為例，全球遊輪市場的經濟效益就超過 500 億美元（Gulliksen, 2008）。Gibson 及 Bentley（2006）指出，遊輪觀光會為地方帶來正反面的影響，正面影響包括：為當地帶來經濟效益、改善基本公共設施、增加觀光景點與設施、生活品質的改善及增加居民的自豪感等；負面影響包括：地方及港口區域的擁擠感增加、過度擁擠、犯罪率增加、生活費用的增加、遊客介入影響社區生活方式以及居民生活品質的降低等。

以歐洲遊輪市場為例，歐洲遊輪經濟的三大主要來源（遊輪公司、造船廠以及遊輪旅遊者）在 2006 年共帶來 106 億歐元的直接收入，2008 年達 142.16 億歐元；而歐洲是全球獨占鰲頭的遊輪設計和生產者，2006 年全球遊輪業在遊輪建造和維護方面為歐洲帶來了 41 億歐元的直接收入，2008 年為 76.64 億歐元，占歐洲遊輪業之直接經濟貢獻的 38.7%，並增加三十一萬一千五百一十二個工作機會，包括：遊輪產業的維修建造、港務服務、交通接駁服務、旅行社提供的當地遊程、銀行服務、旅客在當地購買紀念品以及遊輪的補給等等（Eruopean Cruise Council, 2009）。趙元鴻（2005）的研究指出，遊輪經濟之發展可創造相當的利益與歲收。觀光導向所帶來的利益，讓許多港口城市相繼投

遊輪經濟之發展可創造相當的利益與歲收

入發展，包括複合性的零售商業、文化休閒及水岸活動、生態旅遊、歷史古蹟參觀、國際會議等，而國際遊輪的進出對於城市的意象與城市的價值都有提昇的作用。

第四節　觀光衛星帳

　　觀光所涉及的相關行業非常多，但在現行之國民所得會計帳上及行業分類中，並未單獨（或無法）將「觀光產業」列為一種產業，觀光活動的經濟內涵，如觀光需求與觀光供給、觀光所帶動之投資與就業、觀光所創造的附加價值等，均沒有一套嚴謹的統計系統，來定期蒐集和估算各種相關資料，以作為政策分析、市場研究、績效評估及需求預測等衡量之用；為了能對觀光之經濟影響做更精確、可靠的衡量，世界觀光組織和世界旅遊與觀光理事會合作，並獲得加拿大觀光委員會（Canadian Tourism Commission, CTC）的支持，發展出一套觀光會計系統，具有衡量和評估觀光活動之經濟影響的統計機制，稱為**觀光衛星帳**（Tourism Satellite Account, TSA）。由於是用國民所得之編算概念所衍生的帳表，因此稱為觀光「衛星」帳；其中，**衛星**一詞乃指該帳是一國之「投入產出帳」（input-output accounts）的子集（subset）。

　　一國之觀光衛星帳的發展牽涉許多主要成員（key actors），包括國家統計單位（national statistical offices）、國家觀光行政機構（national tourism administrations）、中央銀行（central banks）、觀光企業（tourism enterprises）暨觀光企業相關組織（associations of tourism enterprises）及其他公共部門（public departments），這些成員的參與和通力合作對觀光衛星帳之推動與建構極為重要。觀光衛星帳主要在衡量（Goeldner & Ritchie, 2003）：

1. 觀光對國內生產毛額（Gross Domestic Product, GDP）的貢獻度。
2. 觀光與其他經濟部門（economic sectors）相比所占之比重（ranking）。
3. 觀光在一經濟體系中所創造之就業機會。
4. 觀光投資的數額。
5. 觀光產業所帶來之稅收（tax revenues）。
6. 觀光消費（tourism consumption）。

7. 觀光對一國之國際收支餘額（balance of payments）的影響。

8. 觀光人力資源的特徵（characteristics）。

　　因此觀光衛星帳是一套可描述觀光相關產業概況的統計帳表系統，用來衡量觀光產業對國家經濟的貢獻度。編製觀光衛星帳的原則與精神和國民所得帳系統一致，所以估計而得的觀光產值可和國民經濟活動其他產業相互比較。由於觀光活動對國家的經濟越來越重要，但國民所得統計系統並未將「觀光」視為單一產業進行統計，以致於「觀光」無法像其他產業以一個「總合」的數字，來呈現其對整體經濟的貢獻。於是觀光衛星帳的編製就是將分散在住宿、餐飲、交通運輸、旅遊服務，以及其他和觀光活動直接或間接有關的產業活動產值計算在一起，得到「觀光產業」單一產業的產值，藉以衡量「觀光產業」的經濟貢獻度。觀光衛星帳的編製除可讓業者掌握觀光活動的相關經濟統計外，也可幫助政府擬訂觀光及整體國家產業資源分配之政策。我國觀光衛星帳主要包含觀光支出統計表、觀光供給統計表、觀光商品之觀光比重統計表、觀光產業之觀光比重統計表、觀光之國內生產毛額統計表、觀光就業統計表等 6 張帳表，用來呈現及說明臺灣觀光產業對國家經濟的貢獻，目前臺灣已完成 85 年及 88 至 98 年之衛星帳編製（交通部觀光局，2011）。

Chapter
11

觀光活動與環境

● 觀光發展對實質環境的可能影響

● 環境衝擊管理

到底觀光發展對實質環境是有利的還是衝突的？事實上，觀光發展之持續與成功，有賴於對自然、人文環境資源的保護，因為沒有具吸引力的環境，就很難發展觀光。就有利的一面來看，有可能因為要發展觀光，而會促使觀光地區之自然資源與歷史古蹟得以獲得保育及修護，以吸引觀光客；但另一方面，這些保育與修護工作也因為可以吸引更多的觀光客，而造成更大的危害壓力，於是可能需要花更多的代價來做補救的工作。有關觀光對實質環境之影響的研究，在概念上及方法上，有許多困難，使得我們對於觀光和實質環境間的關係所知有限，主要的原因有（Mathieson & Wall, 1982）：

1. 有關研究在主題上並不平均，特別是對土壤、空氣及水的品質之研究非常少。

2. 自然環境各構成因素之間有著緊密的相互關係，而每次觀光活動通常會對不只一個實質環境因素造成影響，因此在探討有關影響時，很重要的一點就是應將實質環境視為一個整體來檢視，而不是單獨檢視某一因素，但這在實務上執行起來是極為困難的。

3. 通常研究的重點會因地域之不同而偏重研究某一因素，例如在非洲所做之研究，重點放在野生動物上；而在地中海沿海地區所做之研究，重點放在水的品質上；且有些研究乃是根據對不同的生態系統所產生之特殊影響來進行探討，例如海岸、島嶼、山岳等。於是，因為不同地區生態系統不同，觀光活動進行之期間和強度也不同，導致分別研究所得到之結果，很難相互對照比較。

4. 大部分的研究均為現況之調查，且都侷限於事實發生後之分析（after the fact analysis），使得我們很難區分所產生之影響，是因觀光活動所引起，還是其它活動所引起；加上缺乏有關觀光發展前實質環境狀況的資料，而很難據以度量產生之影響的程度。

此外，諸如我們對不同品種之動、植物的數目、類別與抵抗程度等資料的掌握亦稀少，因此無法瞭解無論是過去或現在，不同程度之利用所產生的影響情況；加上研究者所研究之特殊資源，又都是在生態上很敏感的資源等等，使得在研究方法上造成許多問題。在探討觀光發展對實質環境可能產生之影響時，應對上述問題有所認清（圖 11-1）。

觀光發展對實質環境所可能產生之影響是所有觀光地區必須謹慎以對的

和平島原名社寮島，是基隆港的門戶，早期原為凱達格蘭族的聚落，在沿海部分地區設為海濱公園。園區內有重要的海蝕地形景觀，有海蝕崖、海蝕平台、海蝕溝，最著名的為「豆腐岩」和「萬人堆」（蕈狀石）地形景觀。除了瑰麗的地形外，露出地層的生物本體化石和生痕化石是本區地質上的寶貝。但自 2009 年 1 月 15 日起因工程施作關係暫停關閉，日前卻發現遊客把蕈狀石當烤肉架，園區裡到處是燒過的漂流木，地質公園還被畫一道道紅漆，讓保育人士看了很心痛，大嘆是地質生態浩劫。

圖 11-1　觀光發展對實質環境所產生的影響

資料來源：自由電子報（2011/07/01）。http://www.libertytimes.com.tw/2011/new/jul/1/today-north15.htm，檢索日期：2010 年 8 月 5 日。

　　無論如何，觀光發展與實質環境間展現出二種顯著不同的關係：一是兩者在交互作用下各現象相互支持的共生關係（symbiotic relationship），例如歷史古蹟的保護、野生動物公園的設立、自然資源的保育、環境品質的改善等；另一種則是兩者相互衝突的關係，例如對植物的踐踏、海岸的污染、野生動物棲息地之遭受危害、空氣、水質、噪音的污染等。**圖 11-2** 揭示了這關係的架構，惟更深入、廣泛的研究需再加強，方能將有關觀光發展對實質環境造成之影響的型態、規模與範圍建立資料，瞭解不同觀光活動所造成之影響的特定型態與強度，並加以量化，俾對環境做整體的評估，以利規劃、發展與管理。

　　許多觀光活動對人為環境所造成之影響也常被忽略，例如渡假區觀光設施對土地利用引起的壓力、基本公共設施的過度負荷、交通擁塞、對景觀之破

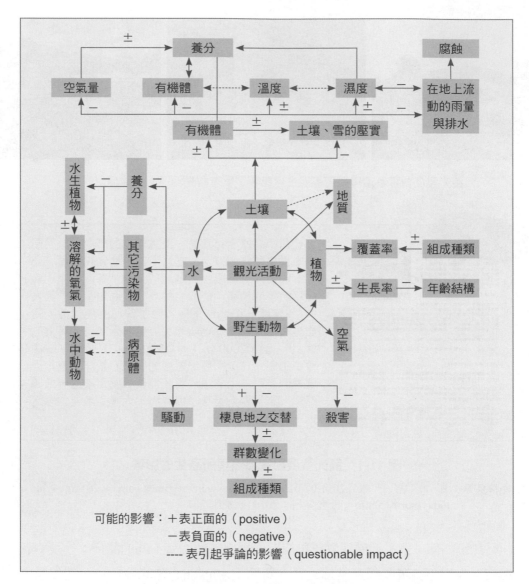

圖 11-2　觀光與環境間影響之相互關係

資料來源：Wall & Wright (1977).

壞等，因此亦須將觀光對土地利用之改變、設施品質、稅收、價格等的影響，
作一番檢視。例如臺灣四面環海，海岸與海洋區域是否適合發展海洋運動觀光
活動，須予以評價；也就是說，要能判定該運動觀光活動是否能與海岸與海洋
區域之其他價值相容，成為一合法的重點活動，這中間便牽涉到海岸與海洋區
域之各種性質、海洋運動觀光活動的種類，以及兩者間所伴隨的相互作用。若

要將海洋運動觀光活動併入海岸與海洋區域之設計及計畫中，那麼就須把所有利害關係人都納入，作審慎地規劃。總之，開發與保育之間衝突的改善，有賴規劃者改變以往為觀光來規劃環境的方式，而改以防止負面影響的角度為之，這正需要更多有關觀光對實質環境之影響的研究，獲得更充分的資料，方克有成。

 ## 第一節　觀光發展對實質環境的可能影響

一、可能的正面影響

若觀光的發展經過妥善之規劃與控制，在許多方面會對保護暨改善環境有所助益，一般而言可包括下列幾項：

1. 對於重要自然資源或地區予以保育：如國家公園、自然保護區等的設立，一方面可吸引觀光客，另一方面可保育生態環境。

2. 對於考古遺址、歷史古蹟等文化資產予以保存：一方面可以吸引觀光客，另一方面可將這些資產保存下來，並可利用門票收入等經費來源進行維修工作。

3. 對於環境品質的改善：由於發展觀光的誘因和需要，透過空氣污染、水污染、噪音污染、垃圾問題等的處理及控制，可將整體環境品質予以改善。

4. 對於環境景觀的增強：透過許多設計優良之觀光設施的開發興建，可增強周遭環境景觀的美感和趣味。

5. 對於基本公共設施的改善：由於觀光發展的需要，基本公共設施例如機場、道路、碼頭、污水與污物處理系統、通訊等的興建，可帶來經濟上和環境上的利益。

6. 加強居民對環境知覺的增進：由於觀光客對自然環境的關切，配合經濟的誘因，可促使當地居民提高對環境的知覺。

二、可能的負面影響

若觀光的發展未經過妥善的規劃、開發及管理,則可能對不同地區造成下列各項不同的負面影響:

1. **水污染**:如旅館或渡假區未作好污水處理系統,或污水排放接近水源區,便會污染水質。另外,水上摩托車、遊艇等的使用,造成汽油、廢氣的排放,也會污染水質。

2. **空氣污染**:如與觀光活動有關之陸上交通運輸工具(如汽車、遊覽車、摩托車等)的使用,對空氣品質造成的污染;或興建觀光設施時規劃與管理不當,造成之塵土飛揚,污染了空氣品質。

3. **噪音污染**:如大量觀光客的聚集、飛機的影響,或遊樂區附近車輛之大量進出等,都會帶來噪音的問題。

4. **視覺景觀污染**:如設計不當而與周圍環境格格不入的旅館及觀光設施、設施所使用之材質不能與環境配合、觀光設施的配置不當、大而不當或設計不良的廣告看板、指標等,以及維修不良之建築物和垃圾等均會破壞視覺景觀。

5. **廢棄物的問題**:無論是觀光地區遊客棄置的瓶罐、紙屑、殘食或其它廢棄物,都會對該地區帶來水源的污染,引起疾病等問題。

6. **生態系統的破壞**:如敏感脆弱之自然環境的過度使用和不當的開發,加上觀光客之惡行破壞等所造成的影響;如土壤受踐踏的影響、植物的受害、野生動物的受干擾與棲息地的受破壞等。

7. **環境的危害**:如觀光設施土地利用之不當規劃和工程設計所造成之土壤流失、山崩、腐蝕等等問題。

8. **考古遺址及歷史古蹟等的破壞**:此乃由於觀光客對於考古遺址及歷史古蹟之過度使用或不當使用所造成之破壞,例如刻字、偷竊、長期觸摸、濕度之增加等。

9. **土地的不當利用**:如開發工程影響附近住宅的私密性,居住環境遭破壞;更主要的考量乃在於觀光的開發與其它產業發展(如農業、工業、都市發展等),會產生競爭或排擠的結果,並影響土地的價格。

　　大愛電視台在2011年6月8日有一段關於海岸線開發問題及美麗灣飯店的報導。連包括當地杉原禁漁區的主委都知道這開發案的問題出在規避環評，但因為某種因素，我們還是看到該主委跟美麗灣飯店方面交好，而且支持這種開發模式下帶來的就業機會……當號稱保育的當地民間團體投靠財團、當臺東縣政府極力護航財團在營運的路上暢行無阻，我們還能相信誰有真心為了這塊土地在做永續發展？還是只是說說，把「環保」當成行銷的語言而已？

　　「發展」恐怕不是為了全民，但其代價是用全民的生活品質作交換！

資料來源：引自刺桐部落格。http://fulafulak.blogspot.com/，檢索日期：2011年8月30日。

第二節　環境衝擊管理

　　對環境衝擊之管理通常採取的方式包括：

1. 直接衝擊管理：使用限量、限制活動、法律強制等干涉遊客行為措施。例如位於林業試驗所福山試驗林的福山植物園，擁有豐富的植物與動物資源，不但可以欣賞原生植物之美，更有機會看到山羌、野豬、鴛鴦、小鸊鷉等害羞的野生動物；為發揮森林研究、教育、保育，及永續利用有限資源並兼顧遊客之需求，園區以限制每日500人的方式開放參觀，且須30天前提出申請，並限制入園參觀的行為。
2. 間接衝擊管理：藉規劃設計、資訊散播，使遊客自動自發改變行為。

例如林務局希望藉由無痕山林運動系列的推廣活動與宣傳，能改變民
眾登山時的行為（圖 11-3）。

一、環境影響評估

人類的活動對自然環境生態的衝擊，甚為劇烈而廣泛，而土地環境乃一
有限性資源，原來經過長時間（百萬年以上）才形成的自然土地，受到人為
的破壞後，無法在短期內復原或更新，更使得原來處於趨向平衡狀態的生態
體系受到威脅；觀光活動及與其相關的開發建設對我們的生態環境也有所影
響，因此如何減低負面的作用，有賴我們對環境問題有所警覺和注意。美國於
1969 年 12 月 22 日第九十一屆國會中，通過「國家環境政策法案」（National
Environmental Policy Act，簡稱 NEPA），並由總統於 1970 年 1 月 1 日簽署生

圖 11-3　林務局的無痕山林運動宣言

資料來源：林務局（2011）。http://recreate.forest.gov.tw/LNT/Int_4aspx，檢索日期：2011
年 9 月 15 日。

效，其中明白地揭示：

1. 國家政策應鼓勵人與所處的自然環境保持和諧。
2. 應防止環境被破壞，且一切政策應以維護人民之福祉和健康為努力的方向。
3. 應加強對國內重要資源和生態體系的瞭解。
4. 成立一個直接向總統報告之「環境品質評議會」（Council on Environmental Quality，簡稱 CEQ），負責研究全國環境問題，訂定新的環境計畫與政策，協調聯邦政府各部門之環境工作，查核聯邦政府各項措施是否已將環境因素考慮在內，並協助總統評估環境問題及決定解決之道。該法案於第一〇二條中規定：凡聯邦政府的重大計畫，可能對環境品質有重大影響者，都要在從事計畫前提出「環境影響報告書」（Environmental Impact Statement，簡稱 EIS）。

美國的 EIS 所訂定之內容大致包括：

1. 現況調查，包括環境元素之分析、環境元素變化之原因、情況（分工程中、工程後、營運後），活動引入項目以及量化問題（遊客人數預估、設施量體預估等）。
2. 提出減輕環境元素變化之負面影響以及不可復原之資源替選方案。
3. 提出未來如何做保育及維護計畫，在此過程中並隨時請專家學者針對基地之特色（地形、地質、水域、生態）做意見之提供，以指導開發案之進行。

另外，EIS 訂定內容之主要項目如下（圖 11-4）：

1. 背景：

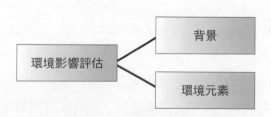

圖 11-4　EIS 環境影響報告書內容

(1) 申請案之名稱。

(2) 申請者之姓名。

(3) 申請者或負責人之住址及電話。

(4) 明細表提出之日期。

(5) 審核單位所要求之明細表。

(6) 申請之時間安排。

(7) 是否在未來會提出有關案件之說明，如有提出須解釋說明之。

(8) 提出與申請案件相關之環境資料。

(9) 是否知道政府單位已核准之相關案件（即影響到申請案之土地），
如有須提出說明。

(10) 列出與該申請案相關之已核准計畫。

(11) 簡短、完整的描述申請案，其中包括使用計畫以及基地描述（另
付有一較詳細之明細表需回答，在此不需要重複）。

(12) 申請案之位置：包括街名、城鎮、區域、基地範圍，並提供配置
圖、相關區位圖、等高線圖。

2. 環境元素：

(1) 地形：

① 圈選基地之基本描述：平坦、起伏不平、陡坡、高山或其它。

② 坡度說明圖。

③ 土壤之型態（例如砂地、黏土、泥炭）。

④ 附近地區之地質。

⑤ 描述挖填方之目的、方式及數量，並說明填方之來源。

⑥ 是否在清理、建造或使用時會發生沖蝕現象，如有須簡單描述
之。

⑦ 有多少百分比的基地將改變原本之地表（例如建築物或柏油路
面）。

⑧ 提出降低或控制沖蝕之計畫。

(2) 空氣：

① 在工程進行或工程完成時會造成何種空氣污染（例如灰塵、汽車
排放之廢氣、臭味、工廠廢氣）？假如有須簡單描述並給予一個
質量。

　　② 基地外圍是否有空氣污染會影響到基地？若有須簡單描述之。

　　③ 提出降低或控制空氣污染之計畫。

(3) 水：

　　① 地表水：

　　　A. 是否在基地附近或基地內有地表水體？（包括淡水河、湖泊、池塘、沼澤地）若有須描述其型態及名字。

　　　B. 本案是否有任何工作相關到以上所描述之水體（在 200 英呎內），假如有須描述之並附上平面圖。

　　　C. 計算填方及疏浚所需的量以及標明其位置，並說明填方之來源。

　　　D. 本案是否需改變地表水之方向，如有須描述之，並提出大約之數量。

　　　E. 基地是否在百年洪水線範圍內？須標明之。

　　　F. 本案是否有廢、污水排放至地表水？如有須敘述廢、污水之形態以及流放之排水管數。

　　② 地下水：

　　　A. 是否有水排放至地下水，如有須描述其目的及大約的數量。

　　　B. 描述廢、污物如何藉由化糞池或其他方式排放至地下，並敘述系統之一般大小、多少建物要使用……。

　　③ 地表逕流（含暴風雨）：

　　　A. 描述地表逕流之來源以及收集排放之方法（包括其流量），及這些水流入何種水中？

　　　B. 廢污水可否進入地表或地下水，如有須描述之。

　　　C. 提出降低或控制地下水、地表水或地表逕流所造成之影響。

(4) 植物：

　　① 圈選基地內之植群型態：針葉樹、常綠樹、灌木、草地、草原、穀物、濕地植物、水生植物及其它型態之植群。

　　② 什麼種類或數量之植物將移植或改變？

　　③ 列出基地內外之瀕臨絕種的樹種。

　　④ 利用當地植物或其它方式保護或強化基地內之植群特色，如有其它方法須描述之。

(5) 動物：

　　① 圈選在基地內外所觀察到的鳥類或動物：鳥類、哺乳動物、魚類。

　　② 列出基地內外瀕臨絕種之動物種類。

　　③ 基地內是否有野生動物遷移路線？如有須描述。

　　④ 提出保護野生動物之計畫。

(6) 能量和自然資源：

　　① 何種能量將被使用以達到本案之能量需求？（例如電力、瓦斯、油、太陽能）

　　② 在本案中利用何種方式之能量保護計畫？

(7) 環境健康：

　　① 在環境中有何種危險物會影響到本案（包括易爆物、毒物、火災等），加以描述之。

　　② 噪音：

　　　　A. 何種型態的噪音會影響到本案（例如交通、機械操作及其他）

　　　　B. 列出長期性及短期性之噪音型態及程度，並指出噪音產生之時間。

　　　　C. 提出降低或控制噪音影響之計畫。

(8) 土地及海岸線之使用：

　　① 土地使用現況為何？

　　② 是否基地有作農業使用，請描述。

　　③ 描述基地內之構造物。

　　④ 現有之基地使用分區為何。

　　⑤ 基地內是否有被劃為生態脆弱地區，如有描述之。

　　⑥ 將會有多少工作人員？

　　⑦ 提出之計畫案需配合現況之土地使用及計畫，如沒有請說明之。

(9) 住宅美學：

　　① 什麼是計畫中最高的構造物（不包括天線）？室內建材是什麼？

　　② 何種視覺景觀會被改變或阻隔？

　　③ 提出降低、控制美學影響計畫。

(10) 燈光及光線：

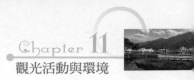

① 燈光及光線會產生危害或影響視覺嗎？

② 附近什麼樣的光源會影響到基地？

③ 提出降低或控制光線之影響計畫。

(11) 遊憩：

① 附近之遊憩機會為何？

② 基地內現有之遊憩使用為何？

③ 提出減低或控制遊憩衝擊之計畫（其中包括遊憩機會的提供）。

(12) 歷史及文化之保存：

① 基地內外是否有需要保存之古蹟？

② 描述基地附近之地標、文化及歷史。

③ 提出降低或控制衝擊計畫。

(13) 交通：

① 描述基地之運輸系統並提出交通計畫，並請表現在基地配置圖上。

② 基地內是否有公共運輸服務，如果沒有，最近之交通運輸站是多少距離？

③ 基地內有多少的停車空間？

④ 提出現有道路之改善或新道路建設計畫。

⑤ 此案是否需使用水路、鐵路及空中運輸系統。

⑥ 尖峰之交通量是多少？

⑦ 提出控制或降低運輸衝擊計畫。

(14) 公共服務：

① 此案是否會導致公共服務之增加（例如火災防治、警察局、醫療、學校或其它），請描述之。

② 提出降低或控制對公共服務設施，造成直接影響之計畫。

(15) 公用事業：

① 圈選基地內現有公用事業：電力、天然瓦斯、水、電信、衛生下水道、化糞系統、垃圾處理。

② 提出基地內及附近所需之公共服務計畫。

有鑑於 NEPA 的提出及環境品質日益受到重視，日本亦於 1973 年展開此

一方面的研究，加拿大於 1975 年制定了「環境評估法」，我國則於民國 64 年
4 月 19 日經由行政院院會通過「臺灣地區環境保護方案」，於民國 69 年 7 月
31 日行政院院會通過「加強地方建設重要措施方案」並擬定「環境影響評估
法」於民國 83 年 12 月 31 日通過實施，於民國 92 年 1 月 8 日做修正（見**圖**
11-5）。

圖 11-5　環境影響評估制度的執行架構

　　根據行政院環保署通過的環境影響評估法總則明訂，**環境影響評估**是指開發行為或政府政策對環境的影響，包括生活環境、自然環境、社會環境及經濟、文化、生態等可能影響之程度及範圍，在事前以科學、客觀、綜合之調查，進行預測、分析及評定，提出環境管理計畫，並公開說明及審查。環境影響評估工作包括第一階段、第二階段環境影響評估及審查、追蹤考核等程序（環保署，2011）。

　　實施環境影響評估，開發行為會對環境有不良影響之虞者包括：

1. 工廠之設立及工業區之開發。
2. 道路、鐵路、大眾捷運系統、港灣及機場之開發。
3. 土石採取及探礦、採礦。
4. 蓄水、供水、防洪排水工程之開發。
5. 農、林、漁、牧地之開發利用。
6. 遊樂、風景區、高爾夫球場及運動場地之開發。
7. 文教、醫療建設之開發。
8. 新市區建設及高樓建築或舊市區更新。
9. 環境保護工程之興建。
10. 核能及其他能源之開發及放射性核廢料儲存或處理場所之興建。
11. 其他經中央主管機關公告者。

二、無痕山林運動

　　無痕山林運動源於 1960 與 1970 年代之荒野旅遊的盛行，美國大眾旅遊對環境產生的嚴重衝擊；當時眾多的研究顯示，呈倍數成長之登山、健行、露營等活動的遊憩使用率，逐漸造成遊憩據點地表植物的損害和消失，甚至導致土壤被侵蝕，樹木的成長受影響，動物的生態及棲息地被迫改變、縮小和遷移，以及深具歷史價值的人文史蹟遭受浩劫等現象。因此自 1980 年代起，美國各級政府的土地管理單位、環境教育學者、保育團體、戶外用品的製造商與銷售商、登山健行團體及社會大眾共同發起此項全國性教育推廣運動。1993 年美國的林業署（U.S Forest Service）、國家公園署（National Park Service）、土地管理局（Bureau of Land Management）、國家魚類與野生動物保護署（U.S Fish and Wildlife Service）以及民間非營利團體「全國戶外領導學校」（National

Outdoor Leadership School, NOLS），共同簽署了一份備忘錄，承諾共同發展並
推廣「不留下痕跡」（Leave No Trace，簡稱 LNT）的教育課程。這些公私部
門、產官學界組成的合作團體，提出無痕旅遊的行動概念，全面推動「負責任
的品質旅遊」。教導大眾對待環境的正確觀念與技巧，協助將遊憩活動對自然
的衝擊降到最低，多年來已獲致良好成效。

　　臺灣由 2001 年起推動「全國步道系統建置計畫」，期藉由計畫之執行，整
合自然人文遊憩據點，提供多樣遊憩機會，並在自然資源永續經營原則下，發
展生態旅遊。（**圖 11-6**）然而在推廣山林運動的同時，如何透過環境倫理與登
山教育的深化，減少山林的衝擊，亦是極重要的思維（林務局，2011）。

無痕山林七大準則與行動概念：
1. 事前充分的規劃與準備。
2. 在可承受地點行走宿營。
3. 適當處理垃圾維護環境。
4. 保持環境原有的風貌。
5. 減低用火對環境的衝擊。
6. 尊重野生動植物 Respect。
7. 考量其他的使用者。

圖 11-6　無痕山林七大準則與行動概念

資料來源：林務局（2011）。

Chapter

12

觀光活動與社會文化

- 觀光客與當地接待者的關係
- 觀光發展在社會文化面的可能影響
- 旅遊型態的變化
- 社會觀光

　　所謂觀光對社會及文化所產生之影響的研究，乃在探討有關觀光對當地
接待社會與居民的價值系統、個人行為、家庭關係、生活型態、安全、道德、
傳統等所產生的影響，以及其與觀光客之直接和間接的關聯。觀光客到了一個
地方或社區，會與當地居民產生不同的社會關係，當觀光客與當地居民有接觸
後，遊客的舉止、行為常會影響到當地居民的生活態度與生活方式。一般而
言，社會和文化的現象很難明確地區分，但若以所作之研究來予以分類，通常
有關對社會所產生之影響包括人與人之間的關係、道德行為、宗教、語言、治
安及健康等方面；對文化所產生之影響包括物質和非物質形式的文化及文化改
變之過程等。

觀光活動與社會文化係在探討觀光對當地所產生的直接或間接的影響

 第一節　觀光客與當地接待者的關係

　　觀光對社會與文化之影響在於觀光客與當地接待者（hosts）之接觸
（encounters）所產生的結果。這中間的關係與發展，取決於相互作用的團體或
個人之特性（characteristics）以及所發生接觸之情況；大部分的研究乃針對大
眾觀光（mass tourism）而作，我們發現，通常在這種情況下，觀光客與當地接

待者的關係會有四個特徵（UNESCO, 1976）：(1) 關係是短暫的；(2) 關係具有時間和空間限制的特徵，影響著接觸的深度及強度；(3) 關係缺乏自發性；(4) 關係性質在物質上趨向不平等和在心理上趨向不均衡。

一、關係是短暫的

因為觀光客在一目的地停留的時間通常都很短，從一、二天到三、四個星期（若其行程要去更多地方），此乃一般的假期長度；在這短暫的關係中，觀光客通常期望見到不同的國家、地區或文化之迷人、獨特的一面，而在當地接待者的眼中，可能只視此為觀光季節所體驗到的表面關係之一。Boorstin（1961）甚至提到從當地接待者的角度而言，當地居民認為與觀光客的接觸，只不過是一些重複的經驗（tautological experiences）。觀光客一般很少再到目的地超過一次，於是與當地接待者的接觸，通常只有一次，表面的關係很少有機會再進一步發展，除非觀光客不斷前來，方才會有較為親密的關係展開。

二、關係具時空限制而影響接觸深度與強度

觀光客通常希望在很短的時間，看到和做最多的事情，所以對他人的反應比平常寬大，也較願意花錢；另一方面也會因旅遊上稍微的誤點或失策而發生不當的惱怒情況。當地接待者很可能會唯利是圖地利用此一顯而易見的急迫。由於當地接待者持續提供觀光客對該目的地地區簡化與濃縮的體驗（simplified and condensed experience of their area），也可能會發展出兩套價格和服務系統：一是給觀光客的價格與服務品質；另一是給當地居民的價格與服務品質。大眾觀光客之移動，直接受旅遊經營商的支配，或間接受所需之當地服務（例如住宿、餐飲、娛樂與遊憩設施）的支配。因此，與當地居民的接觸不是未發生，就是大部分都不常接觸，以及僅只是表面上的接觸。

三、關係缺乏自發性

包辦式旅遊或經過規劃的吸引力、展示等，透過廣告、促銷來招攬顧客，只要經由規劃和安排，觀光客便能獲得方便、舒適、安全、無憂無慮的旅遊經

驗，這造成了觀光變成以金錢交易所產生的活動（cash generating activities），也因為一切安排妥當，使得大眾觀光客無法與當地居民產生深入之關係。

四、關係性質在物質與心理上的負面影響

觀光客花錢的情況與態度，常會導致當地接待者有物質上不平等（material inequality）之感覺，當地接待者因常覺得地位卑微，於是為了獲得補償，往往會榨取觀光客表面上的財富。此外，在滿意程度與新奇感方面，二者的關係亦會有不平等的感覺。例如對於觀光客而言，渡假是一新奇的體驗，但對當地接待者而言只是例行公事；而一些突發事件的處理，對當地接待者會帶來很大的心理壓力，但對於觀光客而言，卻是無關緊要的。

第二節　觀光發展在社會文化面的可能影響

除了大眾觀光客與當地接待者在相互關係上的特性，會影響雙方之瞭解或誤解的程度外，觀光活動對於觀光地區可能帶來之社會文化影響有下列幾項：

一、不良活動的產生

觀光發展可能帶來娼妓、犯罪與賭博等活動，惟仍需更多的證據，方能深入瞭解觀光與這些活動之真正的關聯性。

二、社會的雙重性

外來的價值觀和意識形態，會被當地居民所接受，並對其生活與行為造成影響。有些人會模仿觀光客的行為及態度，而忽視了文化上和宗教上的傳統。此外，社會風俗與規範有突然轉變及分裂性的變化，例如家庭主婦首次外出在旅館工作，對原本婦女之角色及家庭所發生之變化。**社會的雙重性**（social dualism）也會造成個人之部分西化與部分保持傳統價值的結果。但從正面的影響來看，觀光也會帶來文化交流，促進國際間之瞭解，並傳達新的觀念等。

三、展示效應

通常當地居民，特別是年輕人，對觀光客的行為與態度及消費型態，會模仿採行，我們稱為**展示效應**（demonstration effect）。正面來看，可讓當地居民知道世界上還有許多其它優秀的人事物，可激勵他們工作更勤奮及接受更好的教育，以改進他們的生活水平；但這需要當地有工作及學校的存在方可，否則有可能會造成當地居民挫折感的增加；其他還包括在不同項目上的花費所造成的影響，例如牛仔褲、唱片、速食、太陽眼鏡等，有些當地居民會受影響而穿外國流行的服飾、吃進口的食物、喝進口的飲料等等，雖然通常這都超過他們的能力範圍，但對進口商品的消費仍不斷地增加。

四、文化成為一種商品

為了吸引大眾觀光客，滿足其消費需求，而使得藝術、典禮、儀式、音樂和傳統等變成可銷售的商品，常造成對當地居民的尊嚴和文化之未能尊重，當地藝術品及手工藝品的水準也因商品化而降低。典禮、儀式本來對當地區民來說，是非常重要的，但為了吸引觀光客往往可能變得毫無意義。但從正面的角度來看，有時因為要吸引觀光客，也會使目的地地區本來會被遺忘的或消失的文化遺產（例如紀念碑、典禮、藝術、手工藝品及傳統）得以保存。也能因有特殊文化遺產而產生之優越感，減輕可能有的卑微感。

五、對觀光客產生敵意

在開發中國家，當地居民往往會對觀光客產生憤恨與敵意，例如觀光客展現富有的自大與傲慢，及輕視當地接待者的價值和感受等。當地接待社會愈窮困，產生的刺激就愈大。此外，在殖民地國家、不同種族的地區等，也會產生上述情況。另一個刺激因素乃是因當地之空間有限，使得基本公共設施有限，大批湧至的觀光客與當地居民之使用發生衝突，並造成污染、擁擠等現象，導致社會成本增加，引起敵意。

根據張玲玲（2004）的研究指出，發展原住民觀光除了可對原住民帶來經

濟上的收入外，對其社會文化也有可能帶來正面與負面的衝擊（**表 12-1**）：

表 12-1　發展原住民觀光對其社會文化帶來的正面與負面影響

正面	負面
1. 振興原住民文化，促使當地傳統藝術再復興。 2. 強化族群意識及認同感。 3. 增進不同族群文化的交流機會。 4. 提昇原住民的形象。 5. 促進異族間的溝通、交流。	1. 原住民傳統文化與價值觀遭受衝擊，逐漸被同化。 2. 神聖祭儀與傳統文化被商品化。 3. 母語、傳統文化衰退甚至消逝。 4. 衍生社會問題，如犯罪率提升、色情。 5. 手工藝品質的低落，或出現大量生產的仿製品。 6. 遊客歧視的眼光使居民產生自卑感，喪失文化的自尊。 7. 觀光客與居民發生糾紛衝突。 8. 原住民價值觀改變。 9. 負面衝擊使得非經營觀光業的居民變得較不友善。 10. 生意競爭造成當地人際關係衝突，漸趨功利與冷漠。 11. 可能改變當地原有的社會制度或階層組織。

一般而言，觀光發展在社會／文化方面的可能影響包括：

1. 相互學習生活方式與想法。

2. 增進相互的瞭解。

3. 固有文化資源的保存與發揚。

4. 社會風俗與規範的轉變和分裂。

5. 不受歡迎活動（例如色情、吸毒、賭博、搶劫、竊盜等）的擴張。

6. 觀光地區的居民，尤其是年輕人，因展示效應，學習觀光客的行為，好的一面可激勵向上，不好的一面則可能造成挫折感增加。

7. 傳統文化崩解，調整自己去適應外來文化所形成之適應不良。

8. 造成一族群在藝術、手工製品、風俗、宗教儀式和建築上的改變，好的一面可因而被培養和延續，不好的一面則是被破壞和遺失。

9. 為了吸引大眾觀光客，滿足其消費需求，而使藝術、典禮儀式、音樂和傳統等，變成可銷售的商品，常造成對當地居民的尊嚴和文化之未能受到尊重，當地藝術品與手工藝品的水準也因商品化而降低；典禮

儀式對當地居民而言是非常重要的,但為了吸引觀光客而變得毫無意義。從正面的角度來看,也會使得觀光地區本來會被遺忘或將消失的文化遺產(例如紀念碑、典禮、藝術、手工藝品及傳統等)得以保存。當地居民也能因有特殊的文化遺產所產生之優越感,減輕可能有的卑微感。

10. 觀光地區的居民(尤其是在開發中國家或地區)會對觀光客產生憤恨與敵意。此刺激因素,例如觀光客展現出富有的自大與傲慢,及輕視當地居民的感受和價值等。此外,若因觀光地區的空間有限,基本公共設施不足,大批湧至的觀光客與當地居民會發生使用上的衝突,並造成污染、擁擠等現象,導致社會成本的增加,而這些均會引起敵意。

第三節　旅遊型態的變化

一、人口結構的改變

聯合國最近一次公布的世界人口預估值,在 2050 年以前將達到 93 億人,比現在的 67 億多了約 40% 的人口數,其中人數增加最多的地區中,約有 99% 來自發展中國家。受惠於先進醫學和良好的營養,人類壽命已大幅延長,目前全球人數最多的世代——戰後嬰兒潮(1945 至 1965 年出生者),總計約有 2 億人,將在五到二十五年之間步入老年階段。根據聯合國的定義,65 歲以上的人口占總人口數 7% 以上者便稱之為「高齡化社會」,若占 14% 則是「高齡社會」,占 21% 則為「超高齡社會」。我國行政院經建會人力規劃處發布的「臺灣地區民國 95 至 140 年人口推估」資料顯示,在未來十年內,臺灣將從高齡化社會邁入高齡社會,人口老化過程之速度遠超過法國、瑞典、英、美等先進國家,預計到 2051 年,臺灣的老人人口比將達到 29.8%,進入超高齡社會,屆時每 5 人中,就有 1 人是 65 歲以上;因此,超過 65 歲的銀髮族和準銀髮族的旅遊市場是值得重視的。早在 1999 年,聯合國就將該年定為「世界老人年」(International Year of Older Persons),強調老人應有參與教育、文化、休閒及公民活動的機會。

二、網際網路的普遍

隨著網際網路的普遍，擴大了人們對世界各地的興趣，人們可透過網際網路搜尋自己有興趣的地方與國家，尋找資料，進而安排旅遊計畫，方便又快速；出外旅遊準備期的大大縮短，使得人們對於出遊的態度產生轉變。

三、旅遊方式的改變

由於經濟發展、出國手續簡化、旅遊資訊方便取得，以及遊客自主意識提高，自由行的觀光客相對增加。自由行的行程可隨個人的旅遊偏好完全掌控整個行程，並且可以隨興地親近當地的風土人情，深入探訪其文化特色，在講究客製化服務的今天來看，此亦為旅遊市場的新趨勢之一。

四、旅遊興趣的改變

為了探索新體驗與滿足冒險精神的冒險及極限旅遊、觀光醫療、太空旅遊、鄉村旅遊、溫泉之旅等日益增加，成為**市場的微區隔**（micro segmentation），這些特定市場的需求正快速增加中。

第四節　社會觀光

所謂**社會觀光**（social tourism）的意義乃是指對於低收入者、殘障者（包括精神上的或生理上的）、老年人、單親家庭，及其他弱勢群眾提供協助，使得他們不會因為沒有能力從事渡假、觀光旅遊的活動，而喪失了觀光旅遊的權利。

由於 1930 年代後期，許多歐洲地區的國家通過了支薪休假（paid holidays）的法令，認為勞動者（ordinary worker）須有能力從事旅遊和休憩等活動，合法假日的權利才有意義；於是許多提倡社會觀光的志願團體，替那些收入不豐或能力不足者，爭取費用的降低以及設立休假中心網（a network of holiday centers）。

　　社會觀光的推動，通常由政府部門來規劃、推行。在歐洲，總部設在布魯塞爾的國際社會觀光局（the International Bureau of Social Tourism，或 Bureau International du Tourisme Social, BITS）自 1963 年起，便積極地研究、推廣社會觀光的觀念，並建立了相關的資料庫，蒐集相關議題之出版品和舉辦有關的研討會。為了達到全民觀光的理想，除了政府部門應積極研擬制定相關的輔助政策外，尚可結合企業界、工會、公益團體等的力量，在財務上、設施上，甚至觀念的推廣上，努力協助發展社會觀光。

Chapter

13

觀光發展與政治

- 博奕娛樂觀光
- 原住民觀光
- 溫泉觀光

在 2000 年，交通部觀光局研訂了「二十一世紀臺灣發展觀光新戰略」，宣示以打造臺灣成為「觀光之島」為目標，並研擬行動執行方案，協調各相關單位配合執行。觀光政策白皮書即以「二十一世紀臺灣發展觀光新戰略」及「國內旅遊發展方案」為架構，涵納過去推動及協商結果，並修正部分窒礙難行之處，依時勢的需求，研擬具前瞻性的策略。

交通部觀光局研訂的「觀光政策白皮書」除具有政令的宣導之外，
亦希望國人能以開發獨具當地特色的觀光資源作為目標
資料來源：交通部觀光局（2011）。

觀光產業的發展必須充分發揮先天的特質，加上後天的規劃、建設及軟體服務，開發獨具當地特色的觀光資源，不斷創新、進步，才能擁有國際競爭力（交通部觀光局，2011）。近年來為吸引更多的遊客來臺觀光，在觀光政策訂定出重要的推展方向，包括「觀光客倍增計畫」、「觀光拔尖計畫」、「觀光拔尖領航方案」及「旅行臺灣‧感動 100」等（見**表 13-1**）。

第一節　博奕娛樂觀光

博奕在中文的原意係指擲骰子、下棋、圍棋等的意思，經過時代的變化與演進，如今賭奕一詞則會讓人拿來與賭博作一聯想。**賭博**（gambling）是將有價值的物品拿來以有風險的方式，期望能在某種機率下，獲得更有價值的獎品，這裡所指的機率因賭博活動的項目不同而異。

1991 年，美國內華達州對 gambling game 的定義是：任何一種為了贏得金

表 13-1　臺灣近幾年來的觀光政策

年份	觀光政策內容
2011	推動「觀光拔尖領航方案」及「旅行臺灣・感動 100」工作計畫，朝「發展國際觀光、提升國內旅遊品質、增加外匯收入」之目標邁進，讓世界看見臺灣觀光新魅力。
2010	推動「觀光拔尖領航方案」，朝「發展國際觀光、提升國內旅遊品質、增加外匯收入」之目標邁進，讓世界看見臺灣觀光新魅力。
2009	推動「2009 旅行臺灣年」及「觀光拔尖計畫」，並落實「重要觀光景點建設中程計畫」以「再生與成長」為核心基調，朝「多元開放，布局全球」方向，打造臺灣為亞洲主要旅遊目的地。
2008	執行行政院「2015 年經濟發展願景第一階段三年衝刺計畫」，推動「旅行臺灣年」，達成來臺旅客年成長 7% 之目標。
2007	執行行政院「2015 年經濟發展願景第一階段三年衝刺計畫」，推動「旅行臺灣年」，達成來臺旅客年成長 7% 之目標。
2004 至 2006	達成「觀光客倍增計畫」來臺旅客年度目標。
2003	1. 發展臺灣為永續觀光的「綠色矽島」，達成 2008 年來臺旅客 500 萬人次之目標。 2. 以本土、文化、生態之特色為觀光內涵，配套建設，發展多元化觀光。減輕觀光資源的負面衝擊，規劃資源多目標利用，建構友善旅遊環境。 3. 健全觀光產業投資經營環境，建立旅遊市場秩序，提昇觀光旅遊產品品質。 4. 迎合國內外觀光不同的需求，拓展觀光市場深度與廣度，吸引國際觀光客來臺旅遊。 5. 針對觀光市場走向，塑造具臺灣本土特色的觀光產品，有效行銷推廣。
2002	1. 發展臺灣為永續觀光的「綠色矽島」及 2008 年達到來臺旅客 500 萬人次之目標。 2. 強化行銷推廣，提高臺灣之國際能見度，開創國際新形象。 3. 建構多面向旅遊環境，發展本土、生態之多樣化觀光活動，以提高國際競爭力。 4. 協助整合觀光相關資源，發揮整體力量，提供具特色之旅遊產品。 5. 系統化規劃建設觀光遊憩區，提昇旅遊設施水準。 6. 營造良好觀光投資及經營環境，吸引民間投資。

資料來源：交通部觀光局（2011）。

錢、不動產、支票、有價債券或其他有價物品，而以撲克牌、骰子、任何機械性裝置、電機、電子設備或機器所進行的比賽。近年來臺灣博奕的議題甚囂塵上，所開放賭場特區的方向較偏向此定義（楊筠芃，2009）。提到賭博大家便會聯想到 "Casino"，此字是從義大利語 "Casini" 演變而來，原意是指舒適的房子，可社交、可以演奏音樂、跳舞的公眾娛樂場所，後來被用以代表提供合法賭博活動的公共場所，也就是賭場（專門供人賭博以圖利的場所）。

　　博奕娛樂產業不單只有賭場，還包括運動休閒業、主題樂園、觀光飯店、航空業、旅遊業、會議與展覽產業等。其服務範圍也很廣，除了各種博奕遊戲服務外，還有飯店營運、娛樂秀場節目安排、商店購物、遊憩設施、活動設計等；每一個環節都不能忽視，才能營造出多元服務的博奕娛樂事業。

一、引領賭城發展的指標性人物

	Benjamin "Bugsy" Siegel（1906~1947） 　　於 1946 年 12 月 26 日芝加哥黑手黨出身的巴克西‧席格創立 The Flamingo Hotel & Casino，初期雖只有 105 間客房，但卻是拉斯維加斯第一所高級飯店。飯店興建成本於當時高達 600 萬美元，並標榜為全球最豪華的飯店。當時，人們都相信席格已經瘋狂了，因為他竟然想要在沙漠中心開設一間豪華飯店。「佛朗明哥賭場飯店」（Flamingo Hotel & Casino）以華麗的表演和裝飾著名，而它的舒適客房、美麗花園和令人驚嘆的游泳池等都是當時舉世聞名的；主張讓客人有一個「完整的旅遊經歷」多於純粹為賭博而來，進一步提升為綜合的娛樂中心；開幕時，所有職員上至管理階層下至荷官（dealer，即發牌員）全都穿著禮服迎賓。
	Howard Hughes（1905~1976） 　　霍華‧休茲為好萊塢大製片家、航空業鉅子、拉斯維加斯賭城大亨、屢創紀錄的飛行員、英俊瀟灑的花花公子、億萬富豪。高爾夫球的沙坑推桿也是他設計的。將企業經營化的制度運用在經營娛樂場，他為拉斯維加斯奠定了全球博奕娛樂業的龍頭地位。
	Steve Wynn（1942~ ） 　　史帝夫‧韋恩為美國娛樂場與地產大亨，旗下有 The Golden Nugget Hotel & Casino, The Mirage Resort & Casino, Treasure Island Hotel & Casino, Bellagio Las Vegas, Wynn Las Vegas and Encore 等多家賭場酒店。後來與 Sheldon G. Adelson 進軍澳門娛樂事業。
	Sheldon G. Adelson（1933~ ） 　　自 1979 年以電腦展 COMDEX 起家，1988 年收購拉斯維加斯的金沙酒店及娛樂場（Sands Hotel & Casino），次年興建金沙會展中心（Sands Expo and Convention Center）。2004 年開設澳門金沙娛樂場，作為美國在該地區經營的第一家娛樂場，並為澳門金沙奠定了澳門博奕娛樂業下一階段發展的基礎。2009 年在新加坡設立濱海灣金沙，成為世界第二大博奕娛樂中心。

資料來源：圖片檢索自 google image。

二、亞洲博奕指標性人物

	葉漢（1904~1997） 廣東出生，有「鬼王葉」與「賭聖」之稱。其一生可用幾句話形容：「兒時嗜賭，青年管賭，壯年開賭，老年豪賭」，可說是終生與賭結緣。
	何鴻燊（1921~　） 有「澳門賭王」之稱，獨霸澳門博彩業長達三十五年之久，對澳門的特殊貢獻與影響甚大，其事業版圖橫跨娛樂業、賭馬場、旅行運輸業、房地產業、金融業等。
	田樂園（已故） 1967 年取得韓國政府發出的第一個賭牌，是韓國賭博業的壟斷者，其在仁川的奧林匹斯酒店開設了韓國歷史上第一家掛牌的賭場。第二年又在首爾喜來登酒店開設了華克山莊賭場，後來陸續擴展到韓國數大城市，可說是全韓國的賭博業控制者。
	林梧桐（1918~2007） 中國福建省安溪人，於 1964 年，開始在馬來西亞的金馬侖高原修建世界級的旅遊勝地——雲頂樂園；並在澳大利亞、菲律賓、盧森堡、美國康涅狄格州開設有多個賭場，且成立麗星遊輪，其總共擁有過 18 艘用來賭博的遊輪，這些遊輪大多裝飾豪華、設施一流，到了公海海域就開設賭局。

資料來源：圖片檢索自 google image。

　　立法院於 2009 年 1 月 12 日三讀通過了離島建設條例部分條文修正案，將離島地區博奕除罪化，為將來在澎湖或金馬地區開放賭場制定了法源基礎。行政院相關單位決定發出 2 張博奕執照，最快於民國 102 年賭場就能開張。全球博奕商機從歐美吹向亞洲、拉丁美洲等新興市場，而一年一度的亞洲國際博彩博覽會（Global Gaming Expo Asia, G2E Asia）自 2007 年開始舉辦，吸引來自世界各地的博彩業專業人士，參觀人數逐年增加，反映出博彩業在亞洲地區的規模正不斷擴大；G2E Asia 的主辦單位——勵展博覽集團和美國博彩業協會表示，此現象反映了整個亞洲地區博彩業的穩定發展（G2E Asia, 2011）。

　　爭議二十年的博奕條款順利過關，三讀通過的離島建設條例第十條之二規定，設立觀光賭場應該要先辦理地方性的公投，投票人數不受縣市投票權總數二分之一以上的限制，也把觀光賭場除罪化，不受賭博罪的規範，未來向賭場徵收的博奕事業特許費，也將用來挹注離島建設基金。

立法院雖三讀通過了博奕條款，唯這場亞洲的博奕風能否在臺灣立足實值得關切
資料來源：圖片檢索自 TVBS 新聞台。

第二節　原住民觀光

　　聯合國將 1993 年訂為「國際原住民年」（International Year of the World's Indigenous People），同時全球也興起一股前往「偏遠」、「新奇」、「異樣風情」之原住民地區從事觀光活動的熱潮。原住民觀光是一種以資源為基礎的觀光形式，其中原住民文化為主要的觀光吸引力。臺灣族群中原住民族約有 49 萬人，占總人口數的 2%，包括阿美族、泰雅族、排灣族、布農族、卑南族、魯凱族、鄒族、賽夏族、雅美族、邵族、噶瑪蘭族、太魯閣族、撒奇萊雅族及賽德克族等十四族（圖 13-1），各族群擁有自己的文化、語言、風俗習慣和社會結構，對臺灣而言，原住民族是歷史與文化的重要根源，也是獨一無二的美麗瑰寶（原民會，2011）。臺灣原住民觀光旅遊市場有以自然景觀為主要訴求者，亦有凸顯異族文化風情為賣點者（圖 13-2）。

　　為回應原住民社會之需求，並順應世界之潮流，行政院於民國 85 年間，即籌備成立中央部會級機關，以專責辦理原住民事務，並於籌備期間研訂機關組織條例草案，用為機關成立之法源依據。同年 11 月 1 日，立法院審議通過「行政院原住民委員會組織條例」，行政院並於同年 12 月 10 日正式成立「行政院原住民委員會」，專責統籌規劃原住民事務，成就了我國民族政策史上新的里程碑，對於原住民政策的釐訂及推展，亦更具一致性與前瞻性，並能發揮整體規劃的功能，帶動原住民跨越新世紀全方位的發展（原民會，2011）。但

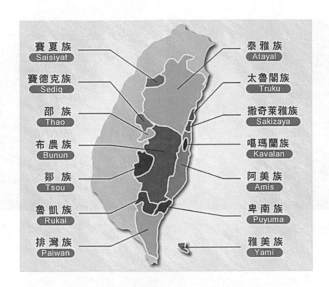

圖 13-1　臺灣原住民分布圖

資料來源：原民會（2011）。

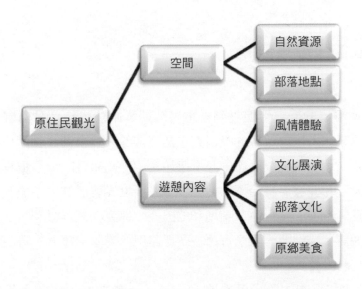

圖 13-2　原住民觀光資源

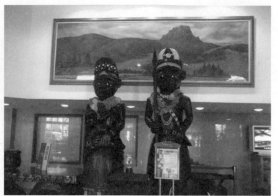

臺灣原住民觀光課題旨在加速原住民族基礎建設，輔導部落特色觀光產業

是臺灣原住民觀光的課題除須加速原住民族基礎建設，促進產業經濟發展，輔導部落特色觀光產業外，在文化及觀光資源缺乏整體包裝行銷、傳統智慧創作維護保存不易、文化創意產業發展產值有限、產銷通路機制欠缺完整、育成陪伴機制未臻完備等方面，仍有賴政府提出整體規劃方案，進行政策擬訂及資源投入行動，方有助於原住民觀光發展的永續。

第三節　溫泉觀光

　　溫泉旅遊發展的歷史可追溯到古羅馬時期，並被認為是早期觀光旅遊形式的一種。溫泉旅遊地對遊客的吸引力包括豐沛的天然泉源、餐飲住宿款待服務、娛樂場所、休閒設施、健體中心、遊憩資源，及完整的溫泉療程。歐洲是世界上最早發現和開發溫泉治療的地區，有許多世界著名的溫泉療養地，如德國的巴登巴登（Baden-Baden）、奧地利的巴登、捷克的羅維發利、法國的維希及冰島的藍湖等。在歐洲，溫泉資源被廣泛運用於醫學治療，之後更由療養轉化為保養以及觀光發展。

　　歐洲各國和日本的溫泉保養地（badekurort 或スパ）都有百年的發展歷史；其核心價值在於藉由不同的娛樂設施、活動、溫泉療程及自然環境等因素，整合出一個可以提供使用者多元化與專業化的溫泉渡假中心。例如德國的Baden-Baden 溫泉保養地除了有治療用的綜和療養館、療養者的交誼中心外，並設有公園、音樂廳、賽馬場、賭場等多元化的綜合娛樂事業。

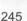

德國的 Baden-Baden 溫泉保養區的 Kurhaus（圖左）與臺灣的溫泉標章（圖右）
資料來源：旅遊信息。Baden-Baden（巴登巴登），http://www.baden-baden.de/cn/tourism/c/
content/content/00640/indexcn.html&nav=1386，檢索日期：2011 年 9 月 2 日。

　　臺灣溫泉型態包含冷泉、熱泉、濁泉及海底溫泉，是極為完整的溫泉資
源區，泉質良好，而且不同的泉質亦有不同的醫療保健功用；但到目前為止，
溫泉並未被充分利用在醫療保健上，溫泉醫療也僅限於零星的基礎研究；隨著
回歸自然的養生風潮與休閒旅遊日盛，未來臺灣溫泉發展可將健康、醫療與觀
光相互結合，以創造綜效，帶來溫泉旅遊事業的新契機。可是「溫泉產業特定
區」常面臨溫泉業者長期違法行為就地合法之正當性的質疑，許多溫泉位於環
境敏感及災害潛勢地區，例如北投行義路「溫泉產業特定區」都市計畫案，涉
及將變更緊鄰陽明山國家公園之保護區 17.65 公頃，臺北市政府欲以開發許可
方式解禁保護區，但民間環保團體臺灣生態學會、荒野保護協會、綠黨等認為
違法建物就地合法會破壞都市計畫機制，臺北市政府放任違規土地使用活動挑
戰保護區，廣開方便之門進行個案變更企圖就地合法化，將開啟臺北盆地未來
災難危機。其他如寶來溫泉區在八八水災時的慘況，與清境農場的違建和超限
使用問題等，都牽涉國土計畫、土地使用管制、適宜性分析、總量管制規範、
民眾參與機制、當地居民之生計、安全跟保育等等層面，觀光發展與保育面臨
了政治議題。

　　其實觀光業最怕「政治干擾」，例如泰國近幾年紛亂的政治情勢，紅衫軍
和黃衫軍輪流「上場」，博取了各國媒體重要版面，但也傷害了國家形象以及
讓國家經濟遭到重創的惡果；泰國在向國際推展餐飲及觀光醫療方面頗見績
效，但政治的動盪和紛亂一直造成陰影。又如大陸觀光客來臺的議題，面對的
是技術性問題已解決，只剩下政治問題。而發生在 2011 年 1 月埃及的反政府

示威遊行中，埃及博物館內珍貴的法老時期古文物，被闖入的暴民給破壞；為埃及賺進大筆外匯的觀光業，更是受創嚴重，埃及政府除了要儘速恢復社會秩序外，還得建立民主透明的政府，才能讓外資和觀光客真正重拾信心。這些例子都顯示觀光發展與政治無法分割的關係。

Chapter

14

觀光規劃與管理

- 觀光規劃的重要性
- 觀光規劃的考量
- 觀光規劃的基本步驟與團隊組成
- 觀光發展的目標、準則及其組成要素

Our tourist yearns for unspoiled lands, the host serves contrived indigeneity, government churn out free trade policies and, the operators merchandize precious resources, all in the name（and for the sake）of sustainable tourism and subsequently sustainable development.

—— Shalini Singh

第一節　觀光規劃的重要性

觀光事業的迅速擴張與發展，已進入一成熟階段，觀光客也變成有經驗的遊客，因此其期望和需求更多；於是品質（quality）、親切殷勤的感受（hospitality）、花得有價值（value for money）等，便成為觀光客的重要訴求，所以謹慎周密地規劃及管理觀光目的之開發建設和服務，便益形重要了。在以往，一般錯誤的觀念認為觀光目的地之規劃，簡單地意味著鼓勵在一個地區，開設許多新旅館、促進更多航空班次、方便汽車通往，或發起一次盛大的推廣活動，便計算起由觀光客處可獲得的收入；事實上，這是一種天真且會隨時瓦解的觀光規劃方法，好的觀光規劃能超越計畫架構，為社區、國家帶來正面的經濟與社會利益，因此規劃者必須考量與歸納各種方法來提高人民的福祉。

所謂**規劃**（planning）指的是一項對於特定範圍，為了達成某一種或某些目的所做之有系統的準備工作。而由於環境的不斷變遷，相關的問題與需求不斷地產生，規劃的工作便須不斷地進行；所以，規劃亦是一動態的過程和持續的行為。自第二次世界大戰以後，觀光規劃隨著該產業之發展而變化（changed）與進化（evolved）；從據點導向和強調實質環境之發展，變成以更具區域性及系統化的方法來進行。系統化方法的一部分包括在管理概念上，瞭解觀光客的知覺、態度等行為變數，以及其與滿意之觀光旅遊體驗間的關聯。觀光產業和其它產業不同的是，它需要當地居民的善意與合作，因為他們是產品的一部分。若觀光目的地之規劃和發展不能與當地的期望及**容許量**（carrying capacity）配合，則會引起抗拒與敵意，如此便會增加成本或摧毀產業的潛力。觀光的發展之所以需要做妥善的、有系統的、整合性的規劃，尚有下列幾個原因：

1. 觀光活動牽涉的範圍非常廣泛：從農、林、漁、牧、礦業、工業、製造業、服務業到地方上的相關設施、服務及文化資產等，如何統合這些產業，俾有利於觀光的發展並滿足個別產業及一般大眾的需求，有賴於整合性之觀光規劃的努力。

2. 觀光的發展要能帶來最佳經濟利益：期望觀光的發展能帶來直接的或間接的最佳經濟利益，需靠妥善的、整合性的觀光規劃方克有成，否則可能造成負面的經濟影響。

3. 減少衝擊：觀光的發展會在社會文化上對觀光地區產生衝擊，妥善之觀光規劃可讓觀光地區在發展觀光的過程中，避免或減少負面之社會文化問題的發生，帶來正面的社會利益和文化保存。

4. 注重環保議題：觀光地區的開發、設施的興建及觀光客的移動等，都會對於觀光地區的實質環境帶來正面和負面的影響；此時便有賴於妥善的觀光規劃，以決定最適宜之觀光發展型態與程度，不但不會帶來環境的惡化，反而能因發展觀光而達到環境保育的目標。

5. 不破壞資源：正確合宜的規劃可讓各觀光相關的事業團體在作分期發展及專案的投資計畫時，能有一準則以為依循；且能保證在開發的過程中，不會破壞觀光發展所需的自然、人文資源。

6. 改善問題：觀光發展的形式會因市場趨勢及其它環境因素的變化而改變，透過規劃程序可將現存落伍或發展不良的地區加以改善，並可讓新興的觀光地區在未來的發展上更具彈性。

7. 全面性的規劃：全面及整合性的規劃程序可將與觀光政策以及發展有關的法規、行銷策略、財務規劃與組織架構等要素結合在一起。

8. 人力資源：觀光的發展有賴於適當的教育與訓練來培植所需人力，透過妥善的規劃方能滿足此種人力需求。

9. 體驗與回憶：觀光客所購買的最終產品（the end product）是一種體驗（experiences）與回憶，這種體驗與回憶的構成，包含了各式各樣的設施與服務，在滿足這些觀光市場之需求的同時，須透過妥善的規劃程序，避免造成實質環境上、經濟上及社會文化上的負面影響；尤其是對於許多觀光地區而言，現代觀光的發展還是一個相當新的活動，政府部門及私人企業對於開發有關的經驗都不足的情況下，更需要有一完善的觀光規劃作為發展的依循準則。

第二節　觀光規劃的考量

　　無論是原先很少或沒有觀光活動，而具有潛力之新開發地區的實質規劃和發展；或是已有明顯觀光活動，且其土地利用和設施已具某些型態，而要加以改造的地區，對於基本公共設施與上層設施之規劃和發展的考慮有下列三點（Burkart & Medlik, 1974）：

1. 對需要（demand）做評估：如瞭解有多少數量和形態的觀光旅客需要何種渡假區、會議設施、旅館等；或者預測假如增加新的機場、碼頭或是旅館附設夜總會、賭場等，這些數量和形態的觀光旅客會發生什麼樣的變化。也就是說，先作市場研究（market research），無論是在行銷及發展新的或現有設施時，只有在市場經過評估後，實質發展的大小、型態等，方能作有意義、合理的表現。

2. 對計畫發展或替選方案所需之土地、資金及勞力資源做評估：因為土地可作為農業、工業、住宅等的發展之用，也可作為觀光發展之用，

觀光規劃須進行市場需求的評估，實際發展才能符合預期目標

何者有利須予以評估。而所需投資的資金，如為公共財源，可作投資醫院、學校之用，若屬私人財源，可作其它型式之商業活動之用，若用作觀光發展，是否更為有利，也須予以評估。此外，發展觀光所需勞力之數量和品質，與其它產業之就業關係也應評估。

3. 須符合觀光客及當地居民的需求，且觀光活動須與其它活動具有相容性：有時設施規劃不當，會破壞自然景觀，有效力的觀光單位參與規劃過程是很重要的。

Rosenow 及 Pulsipher（1979）曾強調當地居民參與之重要性。他們認為，在土地利用的規劃上，要取得意見一致常常是很困難的，但是若能使大眾對於當地特殊之「觀光資源性質」普遍有所認知，則較易達成共識。他們發展出一「以人的存在為出發點之規劃步驟」（a personality planning process），企圖界定出當地之獨特性，然後輔以特殊的活動方案，以強化其獨特性和觀光魅力。這個過程包含下列四個步驟：

1. 記述當地特色：包括歷史上的和自然的資源、種族和文化上的特色等。
2. 劃分重要區域：即對視覺品質特別重要的區域，例如對入口道路、主要旅遊路線及吸引最多遊客的地區，予以劃分。這些區域是當地的公共面子（public face）。
3. 建立各重要區域的利用目標：如保育、修正（發展與區域外觀要能相容）或強化（改變或隱蔽迫使別人接受的不良因素）。
4. 根據利用目標，建立特殊的活動方案：如分區（zoning）、風景地役權的購買、景觀設計、歷史建築物或特殊地形的保護等等。此規劃步驟可使得當地能保留其對地方特有的意識，並依照其特有的優先順序和容許量來發展。

好的規劃不應只是問題之解決，更要做到問題的避免，使發展能有秩序地進行，並促進發展過程中有關經濟、實質環境及社會文化層面的正面影響，減少負面的衝擊。Hall（2000）曾將各種觀光規劃的方式以基本假設和相關心態（underlying assumptions and related attitudes）、對觀光規劃問題之界定（definition of the tourism planning problem）、所採行之相關方法（related methods）及相關模式（related models）等項目，列出綱要如下：

1. 推動主義（boosterism）為本的規劃慣例（planning tradition）：

 (1) 基本假說與相關心態：

 ① 觀光原本就是美好的。

 ② 觀光應予發展。

 ③ 文化及自然資源應予利用。

 ④ 業界是專家。

 ⑤ 從商業／企業的角度界定發展。

 (2) 對觀光規劃問題之界定

 ① 可吸引和款待多少觀光客？

 ② 障礙該如何克服？

 ③ 令接待者（hosts）確信應對觀光客親切友善。

 (3) 所採行之相關方法的一些例子：

 ① 促銷。

 ② 公關。

 ③ 廣告。

 ④ 經濟成長目標（growth targets）。

 (4) 相關模式的一些例子：即各種需求預測模式（demand forecasting models）。

2. 經濟（economic）為本的規劃慣例：

 (1) 基本假說與相關心態：

 ① 觀光和其他產業沒什麼不同。

 ② 利用觀光以創造就業、賺取外匯收益和改善貿易條件、促進區域發展、克服區域經濟之不均衡發展。

 ③ 規劃者是專家。

 ④ 從經濟的角度界定發展。

 (2) 對觀光規劃問題之界定：

 ① 觀光能否作為經濟成長的支柱（a growth pole）？

 ② 所得與就業乘數之極大化。

 ③ 影響消費者的選擇。

 ④ 就外部性提供經濟價值。

 ⑤ 就保育目的提供經濟價值。

(3) 所採行之相關方法的一些例子：

① 供需分析（supply-demand analysis）。

② 效益成本分析（benefit-cost analysis）。

③ 產品與市場之配合（product-market matching）。

④ 發展之獎勵（development incentives）。

⑤ 市場區隔（market segmentation）。

(4) 相關模式的一些例子：

① 管理程序（management processes）。

② 觀光綱要計畫（tourism master plans）。

③ 激勵（motivation）。

④ 經濟方面的影響（economic impacts）。

⑤ 經濟乘數（economic multipliers）。

⑥ 取樂屬性訂價（hedonistic pricing）。

3. 實質環境／空間（physical / spatial）為本的規劃慣例：

(1) 基本假說與相關心態：

① 觀光乃是資源的使用者（a resource user）。

② 以生態學的原則來發展。

③ 觀光乃是一與空間和區域有關的現象（a spatial and regional phenomenon）。

④ 環境的保育。

⑤ 從環境的角度界定發展。

⑥ 遺傳多樣性之保育。

(2) 對觀光規劃問題之界定：

① 實質環境容許量（physical carrying capacity）。

② 旅遊型態和遊客流動的管制。

③ 遊客管理。

④ 遊客的集中與疏散。

⑤ 對自然環境的知覺。

⑥ 荒野（wilderness）及國家公園之管理。

⑦ 環境敏感地區（environmentally sensitive areas）之指定。

(3) 所採行之相關方法的一些例子：

① 生態學上的研究（ecological studies）。

② 環境影響評估（environmental impact assessment）。

③ 區域規劃（regional planning）。

④ 知覺研究（perceptual studies）。

(4) 相關模式的一些例子：

　① 空間型態與作用（spatial patterns and processes）。

　② 實質環境方面的影響（physical impacts）。

　③ 渡假區形態學（resort morphology）。

　④ 可接受之改變的限度（Limits of Acceptable Change, LAC）。

　⑤ 遊憩機會序列（Recreational Opportunity Spectrum, ROS）。

　⑥ 觀光機會序列（Tourism Opportunity Spectrum, TOS）。

　⑦ 觀光目的地之生命週期（destination lifecycles）。

4. 社區為本的（community-based）規劃慣例：

(1) 基本假說與相關心態：

　① 地方掌控的必要性（need for local control）。

　② 尋求均衡發展（balanced development）。

　③ 尋求「大眾」觀光發展之替選方案（alternatives to "mass" tourism development）。

　④ 規劃者是協助者（facilitator）而非專家。

　⑤ 從社會／文化的角度界定發展

(2) 對觀光規劃問題之界定：

　① 如何鼓勵社區掌控？

　② 瞭解社區居民對觀光之態度。

　③ 瞭解觀光對一社區所造成之影響。

　④ 社會方面之影響（social impacts）。

(3) 所採行之相關方法的一些例子：

　① 社區發展。

　② 意識與教育（awareness and education）。

　③ 態度調查（attitudinal surveys）。

　④ 社會影響評估（social impact assessment）。

(4) 相關模式的一些例子：

① 從生態學的觀點看社區（ecological view of community）。

② 社會／知覺容許量（social / perceptual carrying capacity）。

③ 態度的改變（attitudinal change）。

④ 社會乘數（social multiplier）。

5. 永續（sustainable）為本的規劃慣例：

(1) 基本假說與相關心態：

① 經濟、環境及社會文化價值的整合。

② 觀光規劃與其他規劃過程之整合。

③ 全方位之規劃（holistic planning）。

④ 基本生態作用之保留（preservation of essential ecological processes）。

⑤ 人類襲產與生物多樣性之保護（protection of human heritage and biodiversity）。

⑥ 世代間的與世代內的公平（inter - and intra - generational equity）。

⑦ 各國間公平（fairness）與機會之更加平衡的達成。

⑧ 規劃與政策當作論證（planning and policy as argument）。

⑨ 規劃當作過程（planning as process）。

⑩ 規劃與執行是一體之兩面。

⑪ 觀光之政治面的體認。

(2) 對觀光規劃問題之界定：

① 對觀光系統之理解（understanding the tourism system）。

② 目標、方針，以及優先順序之設定（setting goals, objectives and priorities）。

③ 公部門與私部門內及公部門與私部門間在政策和行政上之統合的達成。

④ 合作暨整合性的管控系統（cooperative and integrated control systems）。

⑤ 瞭解觀光之政治面。

⑥ 針對觀光之規劃要能成功地在競爭市場中符合地方需求及生意（local needs and trades）。

(3) 所採行之相關方法的一些例子：

① 以策略性規劃取代傳統處理方法。

② 生產者意識的提高（raising producer awareness）。

③ 消費者意識的提高（raising consumer awareness）。

④ 社區意識的提高（raising community awareness）。

⑤ 利害關係人意見的投入（stakeholder input）。

⑥ 政策分析（policy analysis）。

⑦ 評估性研究（evaluative research）。

⑧ 政治經濟學（political economy）。

⑨ 抱負分析（aspirations analysis）。

⑩ 權益關係者稽核（stakeholder audit）。

⑪ 環境分析與稽核（environmental analysis and audit）。

⑫ 解說（interpretation）。

(4) 相關模式的一些例子：

① 系統模式（systems models）。

② 以地域（places）以及地域間之連結和關係為焦點的整合模式。

③ 將資源視為文化的構成要素（resources as culturally constituted）。

④ 環境知覺（environmental perception）。

⑤ 商業生態學（business ecology）。

⑥ 學習型組織（learning organizations）。

　　有效的觀光管理牽涉行銷、資訊與解說、規劃控制及觀光旅客移動之管理（traffic management）等等。亦即觀光牽涉到人與地方，其中設施之規劃與環境相調和只是成功的一部分，在管理上讓觀光客知曉吸引力之所在，幫助他們滿足其需求，並做一「親善大使」也是重要的。此外，也應對於觀光客之移動進行管理，以避免負荷過重並保護敏感地區。也就是說，為確保觀光發展能為當地帶來最大利益，而將負面影響減到最低，建立觀光產業發展的目標極為重要；目標要能實際有效，就須是可行的且獲大眾支持的目標，對觀光發展而言，這就表示所提出之計畫必須實際且在競爭市場中對觀光客具有吸引力。但是要發展出令人滿意的觀光產品，及可被接受之形象，則需要許多部門的合作，所獲支持愈廣，目標成功的機會就愈大。

有效的觀光管理牽涉行銷、資訊與解說、規劃控制及觀光旅客移動之管理等等

第三節　觀光規劃的基本步驟與團隊組成

一、觀光規劃的基本步驟

　　大體而言，任何形式的計畫（plan），其基本的規劃方式在表現上也許不同，但在概念性的方法（conceptual approach）上卻是相同的。一般可分為下列八個步驟（圖 14-1）：

1. 研究準備（study preparation）階段：包括計畫進行的決策，例如規劃期限、規劃預算的概估、預期目標、規劃流程等，以及參考文獻的蒐集和規劃研究團隊的組成等。
2. 發展目標（goals）及目的（objectives）之初步決定階段：包括發展之目標和目的均在此階段作初步的擬定，然後根據計畫形成的過程中所產生之回饋（feedback）作適當的修正。
3. 調查階段：包括對於開發地區之特性和現況作調查（surveys）及清查（inventory）的工作。這些工作大致可分為：

研究準備　〉　發展目標　〉　調查　〉　分析綜合　〉　計畫形成　〉　建議　〉　執行　〉　監控

圖 14-1　觀光規劃的基本步驟

(1) 觀光客旅遊型態（tourist travel patterns）的調查。

(2) 過去和現在觀光客前來之人數的調查。

(3) 現有及潛在之觀光特色的清查。

(4) 現有及計畫中之住宿設施的清查。

(5) 現有及計畫中之交通運輸和其它基本公共設施的清查。

(6) 現有之土地利用與居住型態的清查。

(7) 經濟發展之現況與潛力的調查。

(8) 現有之實質環境上的、經濟性的與社會性的計畫之調查。

(9) 環境特性與品質之調查。

(10) 社會文化型態與趨勢的調查。

(11) 現行投資政策及資本現況的調查。

(12) 現有之官方與民間觀光組織的調查。

(13) 現行之觀光有關法規的調查。

4. 分析與綜合階段：包括將調查及清查所得到的資料做分析的工作，然後將分析的結果加以綜合（synthesize）找出機會與困難或限制點，以作為計畫之形成和建議的基礎。例如根據旅遊型態、觀光客抵達人數及觀光特色等的調查，可作為市場分析和觀光客預測的分析之用。對於住宿設施的清查以及上述所得資料，可作為觀光客所需住宿設施的預測之用，並可作為預估所需員工數之用等。

5. 計畫形成階段：包括發展政策及實質計畫的形成等，這其中包含經濟政策、環境政策、投資政策、立法政策、組織政策、社會文化政策、人力發展政策、行銷策略及實質開發計畫等。

6. 建議階段：包括所有與計畫有關之各種方案形成所作的建議。例如觀光促銷活動方案、教育和訓練活動方案、社會文化影響評估暨保存方案、鼓勵投資方案、相關法規之修訂、官方暨民間觀光組織架構和編制需求方案、環境影響暨保育方案、觀光地區發展方案、設施設計標準方案、交通運輸系統聯結方案等。

7. 執行階段：包括所有計畫及建議案的執行工作。

8. 監控階段：包括持續性地對計畫和建議案之執行作監控與回饋的工作，俾利必要之修正與調整。

二、觀光規劃的團隊組成

　　一個完整的觀光發展計畫之擬定，需要各種專業人士的參與，規劃的工作乃是一團隊工作，一般而言，主要的大概有下列這些成員：

1. 觀光發展規劃統籌者（coordinator）
2. 觀光行銷專業人員
3. 觀光經濟學家
4. 交通運輸專家
5. 生態學家或環境規劃專業人員
6. 社會學家或考古學家
7. 人力資源規劃與訓練專業人員
8. 觀光法規專家
9. 觀光組織專家
10. 基本公共設施規劃專業人員
11. 觀光設施規劃專業人員
12. 渡假區土地利用暨敷地規劃專業人員
13. 地質學家
14. 建築暨景觀規劃專家
15. 財務分析專業人員
16. 旅館、餐飲等規劃專業人員
17. 遊憩設施規劃專業人員
18. 公共關係專業人員

第四節　觀光發展的目標、準則及其組成要素

一、觀光發展的目標與準則

　　觀光發展需要全民的支持，方能持續；因此，當地居民對觀光客的態度也是極為重要的影響因素。McIntosh（1977）認為，觀光發展之目標應包括下列各項：

1. 提出一架構，使得經由觀光所帶來的經濟利益能提高當地居民的生活水準。

2. 以當地居民和觀光客雙方為著眼點，發展基本公共設施及遊憩設施。

3. 確保新發展之遊客中心與渡假區的型態能符合這些地區之發展目的。

4. 建立一個與政府及當地居民之經濟、社會、文化哲學相一致的發展計畫。

Rosenow 及 Pulsipher（1979）提出了八項基本原則以為發展觀光準則：

1. 一地區要發展觀光須有具獨特資產（heritage）和環境（environment），並以能發揮該地區之地方特色的資源為基礎。

2. 發展觀光要能對「吸引觀光客的資源」（attractions）加以保存、維護，並改善其品質。

3. 發展觀光要能在不影響當地屬性（attributes）之根基下進行。

4. 發展觀光不僅是要提供經濟發展的機會，更要作為社會、文化發展的基石。

5. 一地區要發展觀光，其所提供之服務，除了要有基本好的品味（taste）以及品質（quality）外，也要能展現與眾不同的風格（a distinctive character）。

6. 發展觀光要有宏觀的行銷觀念，能利用傳播工具（communications）引發觀光活動，並改善觀光產品，以豐富遊客之體驗。

7. 發展觀光要在當地環境之容許量的範圍內為之，且要以不破壞當地生活品質的前提下進行。

8. 發展觀光要能考慮當前及未來預期之能源限制（energy constraints），儘可能地善用所需能源。

二、觀光發展計畫的組成要素

許多的觀光文獻中將觀光發展計畫之組成要素做了不同的分類，不過大致上總不外乎包括下列七大要素：

1. **吸引觀光客的特色**：觀光地區所有能吸引觀光客前來之自然資源、人文資源、人為的吸引物和有關的活動等。

2. 交通運輸設施與服務。

3. 其它基本公共設施：除了交通運輸設施以外之水、電、郵政、電信、污水及污物處理、醫療、公共安全、治安、消防等有關的公共設施。

4. 住宿設施與服務。

5. 餐飲設施與服務。

6. 其它上層設施：除了住宿、餐飲設施之外，為滿足觀光客之需要而提供的設施，包括零售購物設施（例如零售商店、紀念品店、免稅商店等等）、金融服務設施（例如銀行、信用卡服務公司、外幣兌換服務處）、娛樂設施（例如劇院、音樂廳、電影院、保齡球館等）和遊憩設施（例如高爾夫球、網球場、游泳池等）。

7. 機制性要素（institutional elements）：包括與資訊提供有關的設施與服務、相關的政策和法規、行銷策略和方案、組織架構、教育與訓練方案，及對於經濟上、實質環境上和社會文化上可能造成之影響所作的控制方案等。

一般觀光整體計畫流程如圖 14-2 所示：

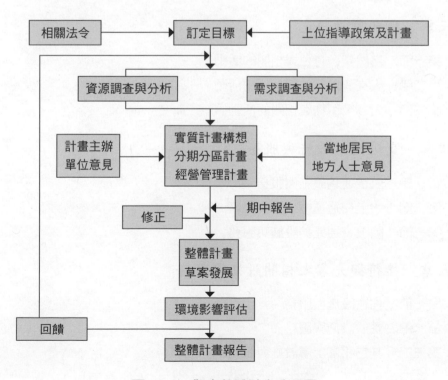

圖 14-2　觀光整體計畫流程圖

三、觀光規劃報告書

觀光規劃報告書大致上應包含下列幾個章節項目：

第一章　緒論

第一節　規劃案的範疇（scope of project）
第二節　規劃工作成員及規劃方法
第三節　觀光發展之目的方針

第二章　觀光發展之環境

第一節　座落位置之描述
第二節　自然環境之描述（例如地形、水文、動、植物、氣候等）
第三節　歷史發展沿革之描述
第四節　社經資料之描述（例如人口分布狀況、經濟發展狀況、影響觀光
　　　　發展之經濟因素的分析等）
第五節　政府組織架構

第三章　觀光資源特色

第一節　自然資源特色與相關的活動
第二節　人文資源特色與相關的活動
第三節　人為吸引物與相關的活動

第四章　交通運輸設施與服務

第一節　航空運輸設施與服務
第二節　水上交通運輸設施與服務
第三節　陸上交通運輸設施與服務

第五章　接待觀光客之相關設施與服務

第一節　住宿設施與服務
第二節　餐飲設施與服務
第三節　其它相關上層設施與服務

第四節　其它相關基本公共設施

第五節　觀光資訊設施與服務

第六章　觀光市場分析

第一節　世界暨區域觀光發展概況

第二節　該觀光發展地區之客源現況描述（例如目前觀光客之特性、旅遊型式、季節性、國民旅遊現況、影響發展之因素等）

第三節　目標市場之選定與描述

第七章　觀光發展政策與相關法規

第八章　觀光發展方針與準則

第九章　經濟面的考慮

第一節　觀光發展帶來之經濟利益的描述（例如就業、所得、稅收、乘數效果等）

第二節　觀光發展帶來之經濟成本的描述（例如投資成本、社會成本、機會成本等）

第十章　實質環境面的考慮

第一節　實質環境現況

第二節　觀光發展造成之環境影響評估

第三節　實質環境的監控

第十一章　社會─文化面的考慮

第一節　該觀光發展地區之社會─文化特性

第二節　觀光發展可能帶來之社會衝擊

第三節　觀光發展可能帶來之文化影響

第十二章　人力需求及教育與訓練

第一節　目前人力需求的評估

Chapter
15

永續觀光

- 生態觀光
- 世界遺產
- 休閒農業與休閒漁業

　　聯合國世界觀光組織一直在永續觀光的推動上扮演著重要角色，1980 年其針對世界觀光發表的「馬尼拉宣言」（Manila Declaration on World Tourism）強調所有觀光資源都是人類襲產的一部分，觀光要立基於公平、主權平等、各國相互合作，和以改善生活品質、為人們創造更好的生活環境與不愧人類尊嚴為宗旨方能興盛。之後於 1985 年通過「觀光人權法案暨觀光客規範」（Tourism Bill of Rights and Tourist Code），於 1989 年與「國際議會聯盟」（Inter-Parliamentary Union, IPU）發表了「海牙宣言」（Hague Declaration on Tourism），強調觀光的重要性，自然環境保育、文化資產保護與生活品質改善的根本性，對觀光客之安全、平安與保護的必備性，專業教育與訓練的關鍵性，觀光政策的制定、觀光主管單位之權力與責任的強化，以及公部門、私部門與第三部門間之協力合作的必要性，提倡以「永續發展」（sustainable development）的概念針對觀光發展做整合規劃。在參與 1992 年於巴西里約熱內盧舉辦通過「21 世紀議程」（Agenda 21）的地球高峰會後，世界觀光組織在 1995 年聯合「世界旅遊觀光理事會」（World Travel and Tourist Council, WTTC）及「地球理事會」（Earth Council）共同擬定了「旅遊觀光產業 21 世紀議程」（Agenda 21 for the Travel and Tourism Industry）。

　　要求觀光旅遊行為與觀光發展能在符合「增進與保護環境符合人類基本需求，滿足現代與後代觀光需要，並且改善全人類的生活品質」之前提下進行，世界觀光組織的使命陳述為：「結合全球會員國、不同區域及特定型態之景點的公私部門共同推動觀光的永續發展和管理，為接待社區帶來與全球發展利益相稱的社會、經濟和文化效益，確保優質觀光產品的供應，避免或減少對自然及社會文化環境之負面影響。」並以 2002 年在南非約翰尼斯堡所舉行之「永續發展世界高峰會」（World Summit on Sustainable Development, WSSD）訂立的實施方案（Plan of Implementation）為基礎來規劃工作方案，追求聯合國期望於 2015 年消滅貧窮的「千禧年發展目標」（Millennium Development Goals, MDGs），在全球觀光倫理道德規範（Global Code of Ethics for Tourism）架構下，與涉及此議題的聯合國相關機關協力推動，並成為各自之國際和區域政策與進程的一部分，來完成此一使命。

　　2010 年 4 月 6 日至 11 日國際影響評估協會（International Association for Impact Assessment, IAIA）在瑞士的日內瓦舉行第三十屆年會，聯合國環境署（United Nations Environment Programme, UNEP）參與主辦，討論主題為全球

由於環境變化的議題愈來愈受到重視，各國無不致力於永續觀光概念的推廣

資料來源：Global Sustainable Tourism Council- TRAVEL FOREVER。http://www.gstcouncil.
　　org/，檢索日期：2011 年 9 月 2 日。

走向綠色經濟時代（transitioning to the green economy），將焦點放在具有永續綠色投資發展潛力的五個部門：農業、工業、運輸、城市、觀光；這些部門有助於世界經濟的復甦，穩定就業和創造就業機會，促進貧窮扶助及減低碳依賴與生態系統之退化。其中，如何將觀光部門帶來就業機會的功能充分發揮，並走向綠色經濟時代，以及將觀光客行為導向綠色經濟之選擇，作出正確的投資，在決策上的關鍵角色就是「影響評估」。在觀光領域已有許多機構致力於全球綠色環保和永續發展的推動，典型的例子如環境教育基金會、綠色旅館協會等，其所推行的方案如**表 15-1**。

　　觀光的**可持續性原則**（sustainability principles）乃是從環境、經濟和社會文化三個觀點來看觀光發展，且須在此三個面向取得適當的平衡，以保證其長期可持續性。但全球的旅遊觀光產業對於「加入綠色標籤行列」（green labeling）的反應並不積極，主要原因大概包括永續觀光要如何實踐的界定並不清楚，可持續性的議題並非觀光客在作決策時所會考量的關鍵因素，加上旅遊觀光產業的組成大部分都是中小企業，其各別所造成的環境影響都不大，且其處理相關議題之資源不多；此外，一般而言，業者大都認為綠色標籤和認證方案未能對業者之特定需求有所助益，因此積極的對策須包括將永續觀光之實踐

表 15-1　全球綠色環保和永續發展推展案例

機構宗旨	方案	
環境教育基金會（The Foundation for Environmental Education, FEE）是一非政府組織與非營利組織，透過環境教育推廣永續發展。www.fee-international.org/	Blue Flag	授予沙灘、碼頭以及船隻藍色旗幟（blue flag）生態標籤，致力於沙灘和碼頭的永續發展。
	Eco-schools	旨在透過教室學習以及參與學校和社區行動，喚起學生們關切永續發展議題的意識；符合標準的生態學校授予綠色旗幟（green flag）。
	The Green Key	針對觀光設施所授予的生態標籤，旨在喚起觀光休閒業者經營一個負責任企業之必要性和可能性的意識。
	LEAF	透過相關產品和活動，增進對森林的知識及其價值的瞭解，並深化青少年對森林在地球永續生活中所扮演之角色的理解。
	Young Reporters	透過 Blog 進行年輕環境記者（Young Reporters for the Environment, YRE）國際競賽，評選優良文章和照片，張貼在網路上，並可在 Facebook 及 Twitter 討論。
綠色旅館協會（"Green" Hotels Association）集合關心環境議題的旅館業者，透過提供構想、方法及資訊，鼓勵、推廣與支持會員達到保護與節約（conserve and save）之「綠色環保」（greening）目的。http//:www.greenhotels.com	綠色旅館協會不做認證也不建議會員申請認證，因為認證所費不貲又耗時；且認證機構又要你至少每一、二年就要再認證，同樣花錢、花時間，建議將這些錢用在環境和設備（amenities）的改善上，讓顧客在此住宿的體驗有著美好回憶。旅館是一個活生生、會呼吸的實體（a hotel is a living, breathing entity），每天都在不斷的變化，且員工流動率也可能蠻高的，與其讓人家告訴你怎麼做，不如教育主管和員工大家一起學習知道如何做到綠色環保。	

以客觀具體可行的操作準則加以界定，建立具有強制性的倫理規範，強化品質管制政策，增添自願自律原則，持續鼓勵推廣環保標章之品牌打造，但應僅授予優良認證標誌給表現成果超越目前最佳實務標準者，提供制度誘因，並建置消費者訊息平台，方有助於確保永續觀光之長期可持續性。

第一節　生態觀光

1979 年科學家在從人造衛星傳送回來所拍攝的影像中，首次發現地球南極上空的臭氧層減少，破了一個洞；經過持續不斷地追蹤觀察，發現這個破洞正逐年擴大中，而且於低緯度的赤道附近也發現了破洞。在科學家的努力下，終於找出了破壞臭氧層的主要兇手——氟氯碳化合物（簡稱 CFCs）。此化合物是杜邦公司於 30 年代發明的，其具有無色、無臭、無毒、穩定性高等特點，於是很快地便取代了傳統有毒、揮發性低的阿摩尼亞，被大量地使用在冰箱、冷氣機的冷媒、塑膠海綿、電子零組件、噴霧器上。不料，由於 CFCs 的穩定性高，它隨著噴霧器的使用，上升至大氣層中，不會在中途被分解掉；它在冬季的時候被封閉於極地的大氣漩渦中，到了春天受到陽光照射後，即游離出氯原子，和臭氧（O_3）發生化學作用，還原為氧（O_2），再不降到低空。如此一來，臭氧便愈來愈少，臭氧層就愈來愈薄，於是便破了個洞。由於臭氧層位於距離地面約 23 公里處，它可以過濾掉波長短於 290nm 的紫外線，以保護地球上的生物。經過臭氧層的中和，只有極少數的紫外線到達地球表面，若臭氧層消失，陽光中的紫外線會破壞植物光合作用中的必須成分——蛋白質，使得光合作用停止，直接影響了植物的生長和食物的收成，並造成整個生態體系的變化及不穩定。人體也會因為所受日照輻射量的增加，而提高罹患皮膚癌之可能性。此外，人體免疫系統的功能也將受到抑制，白內障病患也會增加。

有鑑於 CFCs 破壞臭氧層的危害，聯合國於 1987 年 9 月 16 日在加拿大蒙特婁推動各國簽署「管制破壞臭氧層物質之蒙特婁議定書」；各簽約國將 CFCs 的用量凍結在 1986 年的水準，然後分階段削減使用。其中並針對五種 CFCs 規定了管制的時程與方法，同時也對不參加管制的國家明定貿易報復之措施。此外，各國更著手訂定 CFCs 使用的年限，在 20 世紀末停止生產 CFCs。臭氧層的破洞，是數十年來慢慢累積破壞形成的，類似這樣緩慢的環境質變過程，人類的科技實在沒有辦法事先估計出來，這也正給了我們一個警訊，那就是如果我們還是那麼肆無忌憚地濫用地球資源，製造並丟棄大量垃圾，污染了原本純淨的自然資源，將迫使我們賴以生存的環境不斷惡化，人類與其它萬物的生命也將瀕臨滅絕的危機。

隨著環境保護意識的覺醒，世人對生存環境的省思，使得回歸自然的風氣

蔚然而成,旅遊觀光業包括旅館業、旅行業、餐飲業、航空業、地面交通業、風景遊憩區規劃經營業等,在面對國際社會此種關心環保的趨勢,一方面本著身為地球村的一份子,另一方面也本著企業良心和企業利益的創造,結合了生態與觀光,推出所謂**生態觀光**(ecotourism)的概念和產品。此一概念乃在提供人們一個不去破壞自然環境的誘因,創造出一種經濟理由,讓人們藉著旅行到一個不受干擾破壞的自然地區,從事研習和欣賞自然景觀、野生動植物,及當地文化資產等觀光遊憩活動,以獲得自然上或文化上的體驗,並提醒世人保護自然資源及傳統文化的必要性。生態觀光又稱為**綠色觀光**(green tourism)、**環境觀光**(environmental tourism)、**環境責任觀光**(environmentally responsible tourism),或**替選性觀光**(alternative tourism)。

亞太旅遊協會(PATA)於 1991 年在印尼峇里島的年會上將生態觀光定義為:「基本上是經由一個地區的自然、歷史,及固有文化所啟發出的一種旅遊型態。生態觀光者應以珍視、欣賞、參與,及敏感的態度和精神,造訪一個相對未開發之地區,並且不消耗任何野生或自然的資源。同時也能克盡一己之力,對該地區的各種保育活動和特別的地方性需求有所貢獻。生態觀光同時也意謂著地主國或區域,應透過管理的方式,結合居民一起來建設並維護這一特定地區,適當地推廣並建立規則,且借助企業的力量,來推動土地的管理和社區的發展」。另外,生態觀光學會(Ecotourism Society, 1991)也下了一個註解,認為「生態觀光是一種具有環境責任感的旅遊,不但要保育自然環境,也要增進當地居民的福祉。」

美國旅行業協會(American Society of Travel Agents, ASTA)在 1993 年 5月之會員通訊資料中,提到有關生態觀光對觀光事業而言的機會點:「生態觀光是個大生意——而且會不斷擴大。一方面,觀光旅遊者乃是前往他們不熟悉的地方,去探索自然奇景,體驗一種較單純的生活型態,並學習有關生態系統及保育之知識;而另一方面,業者會很快地明白到對環境的尊重,可以提升企業的公共形象,並創造利潤。」不過,如何在現代化的便利和進步間,同時保有大自然的原始風味和固有文化,我們所要考慮的除了經濟因素外,更應體會生態觀光之發展所需要的不僅僅是自然資源保護者的投入,也需要觀光旅遊業規劃經營者的積極投入,在企劃行程時能瞭解生態觀光的真義,考慮所選擇之觀光旅遊目的地所能承受之外來衝擊程度為何?如何有效地管理觀光客?並對有關的領隊、導遊、企劃人員等,施以專業訓練,使得生態觀光真正作到藉著

觀光旅遊的方式，親身體會並瞭解人與自然的互動關係，從而尊重、珍惜自然、人文資源。聯合國更將 2002 年訂定為「國際生態觀光年」（International Year of Ecotourism），生態觀光的特點如下：

1. 將環境的衝擊減到最小，不損壞自然環境，並且維護生態的永續。
2. 以最尊重的態度對待當地文化。
3. 以最大的經濟利潤回饋地方。
4. 給參與遊客最大的遊憩滿足。
5. 通常出現於相對少受干擾的自然區域。
6. 遊客應切身成為對自然環境保護、管理的正面貢獻者。
7. 以建立一套適合當地的經營管理制度為目標。

臺灣有許多民間社團推出某些生態活動，諸如（陳錦煌，2001）：

1. 賞鯨：夏秋期間的東海岸興起一股乘船出海欣賞鯨豚的風潮，使得宜蘭、花蓮、臺東的水上活動多了一項吸引力，遊客也因這樣的近距離接觸，而多認識一種活躍在周遭的生物。
2. 賞鳥：七股的黑面琵鷺、官田的水雉、墾丁的赤腹鷹……，經過全省各地鳥會多年的奔走努力，牠們終於可以在臺灣有一塊棲息之地，或可安然在此渡冬，賞鳥也成為最大眾化的生態旅遊。
3. 自然步道：從主婦聯盟到自然步道協會的推廣，自然步道幾乎變成我們生活空間的一部分，例如溫州街龍坡里就是一處社區自然步道，也讓更多人開始注意住家附近蟲鳥花木的種類與變化。
4. 溼地：位於水域和陸域交會地帶的「溼地」，孕育了許許多多的動植物，長久以來一直扮演「生命基因庫」的角色，曾經被嚴重忽視或大量開發，但隨著最廣為人知的紅樹林保育觀念受認同之後，也催生了其他類型溼地的復育工作，所以有朝一日在田裡抓青蛙、在小河上擺渡的鄉野情趣是可能再享受到，也是可以期待的。
5. 原住民：在一次次的祭典文化、母語風俗、家屋衣飾、傳統食物製作的探源與活動中，原住民不但正名定位，也找到了他們亙古以來存在於祖靈的堅強文化和精神重心，讓親訪原住民文化的遊客們也開始看清楚原住民的生活哲學及其與臺灣的關係。

6. 荒野保護：以推廣自然生態保育觀念，協助政府保育水土、推動臺灣
自然資源立法，取得荒地的監護與管理權，讓野地依自然法則演替。
保存自然物種的荒野保護協會，透過舉辦講座、訓練課程、自然體驗
營、兒童營等實質活動，帶領許多人體會自然、關懷生態。

　　臺灣總共可以看到五種海龜，分別是革
龜、赤蠵龜、欖蠵龜、玳瑁以及綠蠵龜，其中
以綠蠵龜最為常見。綠蠵龜又名綠海龜，種數
稀少、且瀕臨絕種，被列為國家保育類動物，
是海洋生態中的爬行類動物。廣泛分布在熱帶
及亞熱帶海域中，大多的時間都會在海中生
活，只有產卵時才會到陸地上。

　　海龜對於產卵地點選擇嚴格，除了沙子深
度要超過 50 公分，還喜歡在沙灘及草地交界、
沒有害及人為干擾的沙灘產卵。

　　2002 年，交通部觀光局在澎湖望安興建
綠蠵龜觀光保育中心，這裡不僅是研究綠蠵龜
生態研究的工作站，同時也是現地生態教育中
心。主要目標是與當地居民溝通，讓他們瞭解
保護綠蠵龜的重要性，並訓練更多的巡護員，
利用環境資源，包括地質、潮間帶的特色解
說，來達到社區發展與生態保育的雙贏目標。

　　臺灣這個蕞爾小島真可謂福天勝地，有超過十五萬種的物種，含括從熱
帶、溫帶及寒帶的動植物，生物的棲息環境幾乎就比鄰我們身邊，加上原住
民、漢族與客籍移民等交錯發展出來的多樣性文化，臺灣是世界最好的生態旅
遊地點之一，重點在於我們怎樣推動和經營。

臺灣因位處熱帶、溫帶及寒帶之東亞島弧摺曲地帶，
生態資源豐富，是世界上最好的生態旅遊地點之一

第二節　世界遺產

　　1972 年 10 月 17 日至 11 月 21 日聯合國教科文組織（United Nations Educational, Scientific and Cultural Organization, UNESCO）在巴黎舉行第十七屆會議，並於 1972 年 11 月 16 日通過了「保護世界文化和自然遺產公約」（The UNESCO Convention Concerning the Protection of the World Cultural and Natural Heritage），架構出一套嚴格的審查條件，鼓勵締約國將境內具有「世界遺產」條件的資產申請登錄於「世界遺產名錄」（UNESCO World Heritage List）之中，並成立「世界遺產委員會」（The World Heritage Committee）致力推動世界級文化遺產的保存與自然遺產的保育。（圖 15-1）

世界遺產的 Logo 是一個外圓內方相連的圖案，方形代表人造物、圓形代表自然，也有保護地球的寓意，兩者線條相連為一體，代表自然與文化的結合。

圖 15-1　世界遺產的 Logo

　　世界遺產的類型分為：**文化資產**（cultural properties）、**自然資產**（natural properties）及**自然與文化複合資產**（mixed natural and cultural properties）三類。2001 年 5 月 18 日，UNESCO 首次通過「人類口述和無形遺產代表作」（Proclamation of Masterpieces of the Oral and Intangible Heritage of Humanity）名單，彰顯只要具有代表人類存在軌跡的強烈性，不論是文化的、自然的、有形的或無形的遺產，皆應列入世界遺產名錄之中。2001 年 11 月 2 日 UNESCO 通過「保護水下文化遺產公約」（Convention on the Protection of the Underwater Cultural Heritage），以就地保護（preservation in situ）為基本，且在不影響水下文化遺產之保護和管理的情況下，鼓勵以負責任、非闖入的方式，考察或收集水下文化遺產資料，教育大眾認識、瞭解和欣賞水下文化遺產。2003 年 10 月 17 日 UNESCO 通過「非物質文化遺產保護公約」（Convention for the Safeguarding of the Intangible Cultural Heritage），類型分為：口傳傳統及表現，

包括作為非物質文化遺產媒介的語言（oral traditions and expressions, including language as a vehicle of the intangible cultural heritage）、表演藝術（performing arts）、社會風俗、禮儀及節慶（social practices, rituals and festive events）、有關自然及宇宙的知識與實踐（knowledge and practices concerning nature and the universe）、傳統工藝（traditional craftsmanship）。（世界遺產基準如**表 15-2**）

　　世界遺產委員會於 2002 年 6 月 24 至 29 日在匈牙利首都布達佩斯召開第二十六屆會議，同時慶祝「保護世界文化和自然遺產公約」通過滿三十周年，以及「聯合國文化遺產年」（United Nations Year of Cultural Heritage），並於 6 月 28 日共同發表世界遺產之「布達佩斯宣言」（Budapest Declaration on World Heritage），倡議大家共同合作達成下列策略性目標，其中的前面四項目標稱為 "4Cs"，第五項是在之後於 2008 年版的「世界遺產公約作業準則」第二十六條中所新增，分列如下：

1. 加強世界遺產名錄的可信度（credibility）。
2. 確保世界遺產之有效保護（conservation）。

表 15-2　世界遺產基準表

項目		具體條件
文化遺產基準	1	表現人類創造力的經典之作。
	2	在某期間或某種文化圈裡對建築、技術、紀念性藝術、城鎮規劃、景觀設計之發展有巨大影響，促進人類價值的交流。
	3	呈現有關現存或者已經消失的文化傳統、文明的獨特或稀有之證據。
	4	關於呈現人類歷史重要階段的建築類型，或者建築及技術的組合，或者景觀上的卓越典範。
	5	代表某一個或數個文化的人類傳統聚落或土地使用，提供出色的典範，特別是因為難以抗拒的歷史潮流而處於消滅危機的場合。
	6	具有顯著普遍價值的事件、活的傳統、理念、信仰、藝術及文學作品，有直接或實質的連結（世界遺產委員會認為該基準應最好與其他基準共同使用）。
自然遺產基準	7	包含出色的自然美景與美學重要性的自然現象或地區。
	8	代表生命進化的紀錄、重要且持續的地質發展過程、具有意義的地形學或地文學特色等的地球歷史主要發展階段的顯著例子。
	9	在陸上、淡水、沿海及海洋生態系統及動植物群的演化與發展上，代表持續進行中的生態學及生物學過程的顯著例子。
	10	擁有最重要及顯著的多元性生物自然生態棲息地，包含從保育或科學的角度來看，符合普世價值的瀕臨絕種動物種。

3. 建立瞭解與履行世界遺產公約以及相關手段所須之有效能力培養（capacity-building）措施。

4. 透過溝通（communication）增進大眾的意識，參與和支持世界遺產。

5. 強化「社區」（communities）履行世界遺產公約之角色，將策略性目標稱為 "5Cs"。

　　世界遺產委員會對個別案例的評估，除了取決於是否符合傑出普世價值（outstanding universal value）外，並同步確認其是否建構整體保護機制以及未來可持續性發展的規劃和準備，來決定是否可列入世界遺產名錄；根據統計至 2011 年 6 月 28 日，全球共有世界遺產九百三十六項，其中文化資產七百二十五項，自然資產一百八十三項，文化與自然複合資產二十八項。臺灣因受制於國際政治局勢之現實條件，目前並非聯合國會員國，無法簽署世界遺產公約或非物質文化遺產保護公約，故不具備向 UNESCO 提出申請之必要條件。近年來行政院文化建設委員會依 UNESCO 推動保護世界文化和自然遺產的觀念及做法，於 2002 年首度召集學者專家，同時徵詢各地方政府意見，至 2009 年共選出：馬祖與金門戰地文化景觀、淡水、金瓜石、苗栗三義舊山線、卑南史前文化遺址、蘭嶼、阿里山森林鐵路、陽明山國家公園、棲蘭山檜木林、太魯閣國家公園、澎湖玄武岩、玉山國家公園、烏山頭水庫及嘉南大圳、桃園台地埤塘、樂生療養院、屏東排灣族石板聚落，及吉貝石滬群等十七處申遺潛力點。

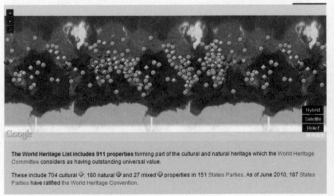

推動保護世界文化和自然遺產除國際組織 UNESCO 外，
國際間亦不乏非聯合國體系的非營利組織參與其中

資料來源：UNESCO World Heritage Centre。http://whc.unesco.org/pg.cfm?cid=31，檢索日期：2011 年 9 月 2 日。

除了 UNESCO 外,國際間非聯合國體系的非營利組織亦相當關注自然及文化遺產之保育和保護課題,例如總部設於美國紐約的「世界歷史遺址基金會」(World Monument Fund, WMF),自 1996 年起推動「世界歷史遺址觀察計畫」(World Monuments Watch, WMW),每隔二年會遴選全球一百處臨危遺址(100 most endangered sites),來搶救全球文化遺產。

⛵ 第三節　休閒農業與休閒漁業

一般廣義的農業包括了農林漁牧業,傳統上只是在農場、林場、漁場或牧場從事生產工作;其實農業除了具有「生產功能」外,更具有「生活功能」和「生態功能」,即所謂的生產性、生活性與生態性,我們稱之為**農業的三生性**。傳統的農業生產屬於一級產業,但若將產業升級,提升到二級產業的農特產加工生產,以及三級的服務產業,估計可創造之附加價值為傳統農業的 10 倍以上。**休閒農業**便是希望利用農業相關之特殊資源,提供國民休閒遊憩場所,俾兼具農業生產與休閒遊憩服務的功能,另一方面對自然環境保護也有正面的意義,是嶄新的農業經營形態。

民國 60 年代末期所推行之「觀光果園」即臺灣「休閒農業」經營之始,惟早期的「觀光果園」規模較小,無法提供多樣化之休閒遊憩服務,難以滿足消費者需求。近年來政府積極推動規模較大之「休閒農場」,希望藉此提高農民所得以及滿足國民休閒遊憩需求;以臺灣地區國民所得不斷增加,國民休閒遊憩旅遊需求日益強烈,再加上休閒生活無法進口的情形下,發展休閒農場似乎潛力無窮。行政院農業委員會於 1990 年起積極輔導農民發展休閒農場,惟在初期發展過程中,農民對發展休閒農場的理念不清,往往有朝「遊樂區」開發的趨勢,令人憂慮。這些現象的發生是否暗示現階段休閒農場無法在臺灣推行?究竟休閒農場是什麼?目前發展休閒農場的情形如何?面臨哪些問題?更重要的是,目前臺灣發展休閒農場的方式是否可行?未來應如何發展休閒農場?等等,都須作進一步之探討。

臺灣「休閒農業」之名稱與定義,乃自 1989 年國立臺灣大學農業推廣學系舉辦之「發展休閒農業研討會」後才建立共識,會中將休閒農業定義為「利用農村設備、農村空間、農業生產的場地、農產品、農業經營活動、生態、農

業自然環境及農村人文資源，經過規劃設計以發揮農業及農村休閒遊憩功能，增進國人對農業及農村之體驗，提升遊憩品質並提高農民收益，促進農村發展。」依據行政院 1992 年 12 月 30 日所發布施行之「休閒農業區設置管理辦法」第三條及 2003 年 2 月 7 日修正頒布之「農業發展條例」第三條第五款，對休閒農業的定義為：「利用田園景觀、自然生態及環境資源，結合農林漁牧生產、農業經營活動、農村文化及農業生活，提供國民休閒，增進國民對農業及農村之體驗為目的之農業經營。」簡而言之，休閒農業是結合在地產業、人文與自然生態特色的新型態農業經營方式。臺灣農業環境的種種優勢，具有發展農業觀光的潛力。農委會於 1998 年提出「跨世紀農業建設方案」，2001 年提出「一鄉一休閒農漁園區計畫」，2003 年提出「邁向二十一世紀農業新方案」，皆以打造休閒農業為其重點工作（農委會，2011）。

　　休閒農業所提供之農業相關體驗活動為其營運基本項目，包括以果園採摘、蔬菜採摘、其他農作體驗、林場體驗、牧場體驗、漁場體驗、農業展覽、生態活動體驗、教學體驗活動、風味餐飲品嚐、農莊民宿、民俗技藝體驗、教育解說服務、市民農園、農村酒莊、鄉村旅遊、出借研習訓練場地等。根據農委會統計，至 2011 年 2 月 28 日止，共累計輔導休閒農場同意籌設 493 家，其中取得許可登記證者計 247 家，共累計畫定休閒農業區七十一處，另有森林遊樂區十八處、自然教育中心八處（農委會，2011）。要有效發展都市農業、休閒農業或鄉村觀光，除了政府應訂定相關法規及輔導措施加以規範與輔導，以導引未來的發展方向外；每一休閒農業之經營者亦應確實掌握其經營走向，藉

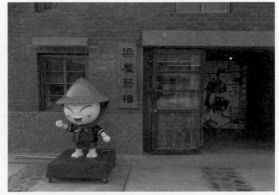

休閒農業之經營應以具特色及永續發展作為經營之考量

著適當的規劃過程,採取新的經營策略或調整策略,以具特色及永續發展為經營目標。

　　臺灣的漁業因受到種種外在及內在的衝擊,成長已趨於緩慢且有漸趨惡化的情勢。因漁業資源被過度利用,沿近海水域遭到人為因素污染,遠洋漁業愈來愈受到入漁國家的限制,漁業勞動力不足,以致產生如資源減少、漁獲不易、水資源污染、養殖病蟲害、漁業人口老化,以及經營規模過小等問題;影響所及造成漁業生產力降低、成本升高、漁業就業市場萎縮及漁村經濟的衰退。因此,如何促使漁業能永續經營,是一重要課題。臺灣為一海島國,四面環海,海洋資源豐富、漁業發達,本島海岸線長度約為 1,356 公里,若再加上澎湖主要島嶼,海岸線總長 1,730 公里,屬於我們的「藍色國土」約為陸地面積的 5 倍之多,但長期以來「重陸輕海」的觀念使得臺灣雖擁有得天獨厚的海洋資源,卻無法充分展現其媚力;且因為戒嚴時期臺灣地區海岸及海上活動受到嚴格管制,許多漁業休閒遊憩活動為人們可望而不可及的奢侈享受。正因為如此,開放海岸後的現今,漁業環境便是一最具潛力亦保存較完善的休閒遊憩與觀光環境。雖然休閒漁業的起步較遲,但許多活動仍在陸續發展之中,如:海上藍色公路、生態旅遊、潟湖遊覽、海上作業參觀、漁村民宿、漁業技藝、魚食烹飪、漁業節慶活動等。

　　休閒漁業活動的主要項目有:

釣魚活動

　　1. 船上海釣:
　　　(1) 淺層釣
　　　(2) 中層釣
　　　(3) 深層釣
　　2. 磯釣:
　　　(1) 一般浮游磯釣
　　　(2) 藻餌浮游磯釣
　　　(3) 重磯釣
　　　(4) 防波堤釣
　　　(5) 浮釣
　　　(6) 沉底釣

3. 灘釣：

 (1) 浮游灘釣

 (2) 長線釣

4. 筏釣

5. 堤防岸釣

6. 水庫釣

7. 湖釣

8. 河釣

9. 溪釣

10. 埤釣

11. 池釣

12. 鹹（海）水塭釣

13. 淡水塭釣

14. 室內釣魚

15. 釣蝦場釣蝦

捕魚活動

1. 地曳網（牽罟）捕魚活動

2. 石滬（石堆／玄武岩堆砌）捕魚活動

3. 立竿網捕魚活動

4. 叉手（捕魚苗）活動

5. 河川堰捕魚活動

6. 定置網參觀捕魚活動

7. 潛水捉魚

8. 摸文蛤

教育展示性參觀活動

1. 漁船、漁具博物館參觀

2. 漁人博物館參觀

3. 魚食博物館參觀

4. 漁業文物博物館參觀

5. 水族館參觀

6. 標本展示館參觀

7. 養殖博物館參觀

8. 海洋生物教育館參觀

巡訪參與性活動

1. 漁港漁村巡訪

2. 漁村民俗活動

3. 漁業歷史古蹟巡訪

4. 漁村民宅住宿

5. 船上住宿

6. 魚市及展售中心參觀

7. 鹽田探訪

海鮮品嚐活動

1. 海鮮餐廳

2. 海產夜市

3. 海上餐廳

4. 濱海小吃店

海岸、海域遊憩活動

1. 海岸景緻觀賞

2. 海濱游泳、戲水

3. 海水浴場

4. 水上活動（摩托船、水上摩托車、滑水、單帆板、水上滑翔翼、衝浪、單帆船、獨木舟、浮潛、水肺潛水等）

5. 觀光遊艇乘坐

6. 觀光潛水艇乘坐

7. 潛水捉魚

8. 海上賞魚

9. 海邊露營

根據統計目前國內漁港計二百二十五處，已有七十七處漁港提供娛樂漁船停靠，全國娛樂漁業漁船專（兼）營共計 266 艘，每年載運遊客出海海釣或

 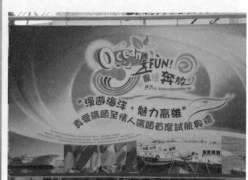

對休閒漁業的輔導須公、私及第三部門共同協力

賞鯨達 120 萬人次（漁業署，2009）。雖然休閒漁業經營艱辛但也有成功的案例，例如慈聖觀光漁筏在嘉義白水湖經營觀光娛樂漁筏頗為成功，原因大致包括（黃聲威，2008）：

1. 充分運用豐富的海洋生態與產業資源。
2. 船上料理多元而具創意，新鮮美味。
3. 優質的解說導覽服務。
4. 沿岸作業，出航率高。
5. 與旅遊業界互動良好。
6. 電視媒體的宣廣效果甚佳。
7. 回頭客（repeater）。

因此，在硬體（將傳統的膠筏改裝）及軟體（解說、導覽、美食與餘興節目）兼備之下，讓遊客有美好的體驗及回憶，休閒漁業也能創造商機。臺灣在加入世界貿易組織（World Trade Organization, WTO）後，近海漁業閒置情形隨之增加，有效利用海洋資源結合地方特性，開創海洋運動休閒價值與觀念，普及海洋運動人口，以及利用各地區現有漁港設施、漁會組織、漁民團體，協調運用漁業碼頭來配合國內海洋運動（游泳、浮潛、潛水、帆船、風浪板、滑水、衝浪、划船、泛舟等），不但可達到運動人口倍增之效果，更可同時增加觀光遊憩人口，和促進漁港多目標經營發展；讓傳統的 4S：「陽光」（sun）、

5 個 S：陽光（sun）、沙灘（sand）、海水（sea）、海鮮（seafood）和海洋運動（marine sports）

「沙灘」（sand）、「海水」（sea）和「海鮮」（seafood），再加上第 5 個 S「海洋運動」（marine sports）。

此外，繼立法增訂遊艇專章後，行政院在 2011 年 6 月 6 日通過交通部所提報的遊艇活動發展方案，期能帶動遊艇遊憩運動發展。依據「海上人命安全國際公約」（International Convention for the Safety of Life at Sea）的定義，「遊艇」乃屬遊樂休憩使用，另依立法院民國 99 年 11 月修正通過之船舶法第三條規定，**遊艇**係指「專供娛樂，不以從事客、貨運送或漁業為目的，以機械為主動力或輔助動力之船舶」，其中**自用遊艇**指專供船舶所有人自用或無償借予他人從事娛樂活動之遊艇，**非自用遊艇**指整船出租或以俱樂部型態從事娛樂活動之遊艇，與娛樂漁業漁船，及現行客船或載客小船活動管理方式皆不相同。

目前臺灣遊艇活動發展涉及的權責機關諸如：行政院農業委員會漁業署（漁港泊靠及船席泊位之釋出）、內政部營建署（後壁湖遊艇港使用管理）、

遊艇分為自用遊艇與非自用遊艇，所定訂的規則與管理方式均與其他的遊憩載具有所不同

嘉義縣政府（布袋遊艇港使用管理）、經濟部水利署（水域河川之使用與管理）、財政部關稅總局（海關查驗）、內政部入出國及移民署（遊艇人員入出境證照查驗）、衛生署疾病管制局、農業委員會動植物防疫檢疫局（衛生檢疫等）、海岸巡防署（安全檢查及救難）及交通部（航政監理、遊艇港泊靠、遊憩觀光活動）等，遊艇活動管理權責如**表 15-3** 所示：

表 15-3　遊艇活動管理權責表

管理項目		權責機關	相關法令
航政監理	遊艇檢查、登記及註冊	交通部及所屬各港務局、地方政府	船舶法、船舶登記法、航業法、船員法、商港法等
	遊艇駕駛配置		
港口出入泊靠	商港出入泊靠		
	漁港出入泊靠	行政院農業委員會漁業署、地方政府	漁港法
	遊艇港出入泊靠	交通部觀光局、內政部營建署、地方政府	發展觀光條例、國家公園法、地方自治法規等
人艇出入查驗	遊艇及人員之出入海關	財政部關稅總局	關稅法、海關緝私條例
	遊艇人員入出境證照查驗	內政部入出國及移民署	入出國及移民法、國家安全法
	遊艇、人員、動植物及其產品之檢疫	行政院衛生署疾病管制局、行政院農業委員會動植物防疫檢疫局	傳染病防治法、植物防疫檢疫法、動物傳染病防治條例
	遊艇及人員之安全檢查	行政院海巡署	海岸巡防法、國家安全法
遊憩活動	遊艇水域遊憩航行觀光活動（含海洋、湖泊、河川之開放）	交通部觀光局、內政部營建署、經濟部水利署、國防部、地方政府	發展觀光條例、國家公園法、水利法、地方自治法規等

參考文獻

一、中文部分

土井厚（1982）。《旅行業界》。東京：株式會社教育社。

王德剛、孫萬真、陳寶清（2007）。〈試析特許經營在我國飯店業中的應用〉，《商業研究》。358（2），頁 186-189。

吳繼文（2010）。激勵旅遊中隨時隨地要有「WOW 的驚奇」。國貿局：會展初階認證課程。

呂江泉（2008）。《臺灣發展郵 停靠港之區位評選研究》。臺北：中國文化大學地學研究所未出版之博士論文。

呂江泉、王大明（2004）。〈遊輪旅遊行銷初步研究──以英商公主號遊輪船隊為例〉，《中國海事商業專科學校學報》。臺北：中國海事商業專科學校，頁 25-46。

李金美、高鴻（2006）。〈試論飯店集團發展過程中特許經營模式的運用〉，《邵陽學院學報》。湖南：邵陽學院，3（3），頁 41-44。

阮聘茹、陳惠美（2002）。〈麗星郵輪旅遊行程差異之遊憩滿意度分析〉，《觀光研究學報》。高雄：中華觀光管理學會，8（1），頁 39-55。

周世安（2006）。《臺灣郵輪市場發展策略與效益評估──美國及日本郵輪市場考察》。臺北市：交通部觀光局。

周億華、林欣緯（2010）。「全球郵輪市場發展趨勢及郵輪母港作業模式」。基隆市：基隆港務局。

徐惠群（2011）。《觀光行銷管理實務》。新北市：揚智文化事業。

張玲玲（2004）。《原住民部落發展旅遊之探討──以可樂部落為例》。花蓮：國立東華大學民族發展研究所未出版之碩士論文。

張振明譯（2004），Philip Kotler 著。《行銷是什麼？》。臺北：商周出版

陳仕維、陳紅彬（2007）。〈廈門遊輪經濟發展對策分析〉，《科技信息》。山東：科技信息雜誌社，第 11 期，頁 228。

程爵浩（2006）。〈全球遊輪旅遊發展狀況初步研究〉，《上海海事大學學報》。上海：上海海事大學雜誌總社，27（1），頁 67-71。

黃聲威（2008）。「慈聖觀光漁筏成功原因分析」。高雄：正修科技大學運動健康與休閒研究所課堂講義。

楊筠芃（2009）。《博弈事業概論與實務》。臺北：五南圖書。

趙元鴻（2005）。《我國遊 觀光港之發展策 研究》。臺南：國 成功大學 市計畫研究所未出版之碩士論文。

劉修祥（2000）。〈臺灣地區的觀光教育——以專科以上不同學制的觀光科系應屆畢業生其升學和就業意向探討之〉，《觀光研究學報》。高雄：中華觀光管理學會，5（2），頁39-56。

劉修祥（2004）。〈餐旅人力資源部門主管觀點之觀光餐旅教育：教學、實習、就業、徵才暨合作夥伴關係的探討〉，《高雄應用科技大學學報》。高雄：高雄應用科技大學，第33期，頁101-113。

劉修祥、張明玲譯（2009），Carol Krugman、Rudy R. Wright 著。《全球會議與展覽》。臺北：揚智文化事業。

劉修祥、許逸萍（2007）。〈從市場失靈概念談推展海洋運動觀光〉，《國民體育季刊》。臺北：行政院體育委員會，36（3），頁38-43。

劉修祥、楊榮俊、許逸萍（2010）。「遊輪觀光市場與發展環境分析——以臺灣高雄市為例」，亞東經濟國際學會第32屆東亞產業發展 • 企業管理國際學術會議。

薛明敏（1982）。《觀光的構成》。臺北：餐旅雜誌社。

二、外文部分

Alavalapati, J. R., & Adamowica, W. L. (2000). Tourism impact modeling for resource extraction regions. *Annals of Tourism Research, 27(1)*, pp. 188-202.

Ashworth, G. (1989). Urban Tourism: An imbalance in attention. In Cooper, C. P. (Ed.), *Progress in Tourism, Recreation, and Hospitality Management, Vol.1*. London: Belhaven.

Berne, E. (1964). *Games People Play*. New York: Harper & Row.

Boorstin, D. J. (1961). *The Image: A guide to Pseudo Events in America*. New York: Harper & Row.

Boorstin, D. J. (1987). *Hidden History*. New York: Harper & Row.

Burkart, A. J., & Medlik, S. (1974). *Tourism: Past, Present, and Future*. London: William Heinemann Ltd.

Business Research & Economic Advisors. (2008). *Executive Summary: The Contribution of the North American Cruise Industry to the U.S. Economy in 2008*. Exton, PA: Business Research & Economic Advisors.

Cartwright R., & Baird C. (1999). *The Development and Growth of the Cruise Industry*. Oxford: Butterworth Heinemann.

Casson, L. (1974). *Travel in the Ancient World*. London: George Allen & Unwin.

Clawson, M., & Knetsch, J. (1966). *Economics of Outdoor Recreation*. Baltimore: Johns Hopkins University Press.

Cohen, E. (1974). Who is a tourist? A conceptual clarification. *Sociological Review, 22*, pp. 527-555.

Cook, S. D. (1975). *A Survey of Definitions in U. S. Domestic Tourism Studies. (unpublished).* Washington, D. C. : U. S. Travel Data Center.

Cooper, C., Shepherd, R., & Westlake, J. (1996). *Educating the Educators in Tourism: A Manual of Tourism and Hospitality Education.* Madrid, Spain: The World Tourism Organization with the University of Surrey.

Cruise Lines International Association (2006). *Cruise Market Profile.* New York: CLIA.

Cruise Lines International Association (2008). *Cruise Market Profile.* New York: CLIA.

Cruise Lines International Association (2009). *Cruise Market Profile.* New York: CLIA.

Davis, D., & Gartside, D. F. (2001). Challenges for economic policy in sustainable management of marine natural resources. *Ecological Economics, 36(2),* pp. 223-236.

Dwyer, L., & Forsyth, P. (1996). Economic impacts of cruise tourism in Australia. *The Journal of Tourism Studies,7(2),* pp.36-43.

European Cruise Council (2009). *Contribution of Cruise Tourism to the Economies of Europe.* pp.1-17.

Fiske, D. W., & Maddi, S. R. (1961). *Functions of Varied Experience.* Homewood, IL: Dorsey.

Fogg, J. A. (2001). *Cruise Ship Port Planning Factors,* unpublished dissertation, Florida International University.

Getz, D. (2005). *Event Management and Event Tourism.* New York: Cognizant Communication Corp.

Gibson P. (2006). *Cruise Operations Management.* Butterworth Heinemann.

Gibson, P., & Bentley, M. (2007). A study of impacts—Cruise tourism and the South West of England. *Journal of Travel and Tourism Marketing, 20(3/4),* 63-77.

Gilbert, D. C. (1990). Conceptual issues in the meaning of tourism. In C. P. Cooper (ed.), *Progress in Tourism, Recreation and Hospitality Management, Vol. 2.* London: Belhaven Press.

Goeldner, C. R., & Ritchie, J. R. (2003). *Tourism: Principles, Practices, Philosophies* (9th ed.). NJ: John Wiley & Sons Inc.

Goeldner, C. R., & Ritchie, J. R. (2009). *Tourism: Principles, Practices, Philosophies* (11th ed.). NJ: John Wiley & Sons Inc.

Gulliksen, V. (2008). *The Cruise Industry. Soc, 45,* pp. 342-344.

Gunn, C. A. (1994). *Tourism Planning: Basics, Concepts, Cases* (3rd ed.).Washington, DC: Taylor & Francis.

Hall, C. (2000). *Tourism Planning: Policies, Processes and Relationships.* Harlow, England: Prentice Hall.

Harris, T. (1967). *I'm Ok—You're Ok.* New York: Harper & Row.

IFAW. (1997). *Report of the Workshop on the Socioeconomic Aspect of Whale Watching*, Kaikoura, New Zealand.

Jafari, J. (1990). Research and scholarship: The basis of tourism education. *Journal of Tourism Studies, 1(1)* , pp. 33-41.

Kandelaars, P. P. (1997). *A Dynamic Simulation Model of Tourism and Environment in the Yucatan Peninsula*, Interim Report IR-97-18/April, International Institute of Applied System Analysis.

Kotler, P., & Armstrong, G. (1999). *Principles of Marketing* (8th ed.). Harlow, England: Prentice Hall.

Kusluvan, S., & Kusluvan, Z. (2000). Perceptions and attitudes of undergraduate tourism students towards working in the tourism industry in Turkey. *Tourism Management, 21(3)*, pp. 251-269.

Lauterborn, R. (1990). New marketing litany: 4Ps passé; c-words take over. *Advertising Age, 61(41)*, p.26.

Leiper, N. (1979). The framework of tourism: Towards a definition of tourism, tourist, and the tourist industry. *Annals of Tourism Research, 6(4)*, pp. 390-407.

Leiper, N. (2004). *Tourism Management* (3rd ed.). Sydney, Australia: Pearson Education.

Leslie, D., & Richardson, A. (2000). Tourism and cooperative education in UK undergraduate courses: Are the benefits being realized? *Tourism Management, 21(5)* , pp. 489-498.

MacCannell, D. (1973). Staged authenticity: arrangements of social space in tourist settings. *American Journal of Sociology, 79*, pp. 589-603.

Mathieson, A., & Wall, G. (1982). *Tourism: Economic, Physical and Social Impact*. New York: Longman Inc.

Mayo, E. J., & Jarvis, L. P. (1981). *The Psychology of Leisure Travel: Effective Marketing and Selling of Travel Services*. Boston: CBI Publishing Company Inc.

McCarthy, E. J. (1981). *Basic Marketing: A Managerial Approach* (9th ed.). Homewood, IL: Irwin.

McCarthy, J. (2003). The cruise industry and port city regeneration: The case of Valletta. *European Planning Studies, 11(3)*, pp.341-350.

McIntosh, R. W. (1977). *Basic Marketing: A Managerial Approach* (7th ed.). Columbus, OH: Grid Inc.

McIntosh, R. W., & Goeldner, C. R. (1990). *Tourism: Principles, Practice, Philosophies* (6th ed.). New Jersey: John Wiley & Sons, Inc.

Monie, G. D., Hendrickx, F., Joos, K., Couveur, L., & Peeters, C. (1998). *Strategies for Global and Regional Ports: The Case of Caribbean Container and Cruise Ports*. Boston, MA:

Kluwer Academic Publishers.

Nickerson, N. P., & Ellis, G. D. (1991). Traveler type and activation theory: A comparison of two models. *Journal of Travel Research, 24*, pp. 26-31.

Noroha, R. (1976). *Review of Sociological Literature on Tourism.* New York: World Bank.

Park, S.Y., & Patrick, J. F. (2009). Examining current non-customers: A cruise vacation case. *Journal of Vacation Marketing, 15(3)*, pp.275-293.

Pearce, P. L. (1982). *The Social Psychology of Tourist Behavior.* Oxford, England: Pergamon Press Ltd.

Pearce, P. L. (2004). The functions and planning of visitor centres in regional tourism. *The Journal of Tourism Studies, 15(1)*, pp.8-17.

Plog, S. C. (1972). Why destination areas rise and fall in popularity. *Cornell Hotel and Restaurant Administration Quarterly, 14(4)*, pp.55-58.

Plog, S. C. (1979). *Where in the World are People Going and Why Do They Want to Go There?* A paper presented to Tianguis Turistico Annual Conference, Acapulco, Mexico.

Poon, A. (1989). Competitive strategies for a "new tourism". In C. P. Cooper (Ed.), *Progress in Tourism, Recreation and Hospitality Management, Vol. 1* (pp.91-102). London: Belhaven Press.

Poon, A. (1993). *Tourism Technology and Competitive Strategies.* Wallingford, UK: CAB International.

Pucher, J., & Buehler, R. (2008). Making cycling irresistible: Lessons from The Netherlands, Denmark and Germany. *Transport Reviews, 28(4)*, 495-528.

Ritchie, J., & Goeldner, C. (2003). *Tourism: Principles, Practices, Philosophies* (9th ed.). New Jersey: John Wiley & Sons, Inc.

Rosenow, J. E., & Pulsipher, G. L. (1979). *Tourism: The Good, the Bad, and the Ugly.* Lincoln: Media Productions & Marketing, Inc.

Smith, S. L. J. (1994). The tourism product. *Annals of Tourism Research, 21(3)*, pp.582-595.

Sogar, D. H., & Jones, H. M. (1993). Attracting business travelers to a leisure resort. *Cornell Hotel and Restaurant Administration Quarterly, 34(5)*, pp.43-47.

Stynes, D. J. (1997). *Economic Impact of Tourism: A Hand-Book for Professionals.* Illinois Bureau of Tourism, Illinois Department of Commerce and Community Affairs.

The Ecotourism Society (1991). *The Quest to Define Ecotourism.* The Ecotourism Society Newsletter.

Tilden, F. (1977). *Interpreting Our Heritage* (3rd ed.). Chapel Hill: The University of North Carolina Press.

Turner, L., & Ash, J. (1975). *The Golden Hordes.* London: Constable.

UNESCO. (1976). The effects of tourism on sociocultural values. *Annals of Tourism Research, 4*, pp. 74-105.

Wall, G., & Mathieson, A. (2006). *Tourism: Change, Impacts and Opportunities*. Harlow: Pearson Education Limited.

Ward, D. (2003). *Ocean Cruising & Cruise Ships 2003*. London: Berlitz Publishing.

Ward, D. (2005). *Ocean Cruising & Cruise Ships 2005*. London: Berlitz Publishing.

Ward, D. (2006). *Ocean Cruising & Cruise Ships 2006*. London: Berlitz Publishing.

Witt, S. F., & Moutinho, L. (1989). *Tourism Marketing and Management Handbook*. New York: Prentice Hall.-

Xu, J. B. (2010). Perceptions of tourism products. *Tourism Management, 31(5)*, pp. 607-619.

三、網站部分

內政部營建署（2011）。國家公園，http://www.cpami.gov.tw/。檢索日期：2011 年 7 月 31 日。

中華民國旅行業品質保障協會（2011）。中華民國旅行業品質保障協會簡介，http://www.travel.org.tw/。檢索日期：2011 年 7 月 31 日。

中華民國觀光導遊協會（2011）。中華民國觀光導遊介紹，http://www.tourguide.org.tw/。檢索日期：2011 年 7 月 31 日。

中華民國觀光領隊協會（2011）。中華民國觀光領隊介紹，http://www.atm-roc.net/。檢索日期：2011 年 7 月 31 日。

可樂旅遊網頁（2011）。線上業務，http://www.colatour.com.tw/。檢索日期：2011 年 7 月 31 日。

臺灣觀光協會（2011）。臺灣觀光協會簡介，http://www.tva.org.tw/。檢索日期：2011 年 7 月 31 日。

朱文祥（2010）。瑞典奇蹟翰莫比綠色生態永續城，http://www.merit-times.com.tw/epaper.aspx?Unid= 204693。檢索日期：2011 年 7 月 31 日。

交通部觀光局（2011）。行政資訊系統，http://admin.taiwan.net.tw/。檢索日期：2011 年 7 月 31 日。

林庭逸（2008）。行銷海洋臺灣、產官業界看好，http://b2b.travelrich.com/print/Print.aspx?Second_classification_id=14&Subject_id=5437。檢索日期：2010 年 4 月 3 日。

林務局（2011）。無痕森林，http://recreate.forest.gov.tw/LNT/lnt_1-3.aspx。檢索日期：2011 年 7 月 31 日。

原民會（2011）。臺灣原住民，http://www.apc.gov.tw/portal/index.html。檢索日期：2011 年 7 月 31 日。

星空聯盟（2011）。星空聯盟成員，http://www.staralliance.com/hk/about/airlines/。檢索日

期：2011 年 7 月 31 日。

皇家加勒比海國際遊輪（2011）。頂級假期，http://www.rccl.com.tw/。檢索日期：2011 年 7 月 31 日。

孫力文（2010）。臺灣觀光協會，http:// www.tva.org.tw。檢索日期：2011 年 7 月 31 日。

康世人（2007）。東協計畫吸引更多國際遊輪以東協港口為基地，http://epochtimes.com/ b5/7/1/31/n1608681.htm。檢索日期：2010 年 4 月 3 日。

陳錦煌（2001）。臺灣生態旅遊之展望，2001 年 3 月 31 日中華民國永續生態旅遊協會成 立大會專題演講，http://www.ecotour.org.tw/al_Sub2.htm/。檢索日期：2008 年 7 月 3 日。

痞子英雄（2011）。痞子英雄劇照，http://www.prajnaworks.com/。檢索日期：2011 年 7 月 31 日。

臺灣評鑑協會（2011）。星級評鑑，http://hsr.twaea.org.tw/。檢索日期：2011 年 7 月 31 日。

農委會（2011）。發展休閒農業，http://www.coa.gov.tw/view.php?catid=19201。檢索日 期：2011 年 7 月 31 日。

漁業署（2009）。娛樂漁船發展，http://www.fa.gov.tw/。檢索日期：2011 年 7 月 31 日。

盧賢秀（2011）。海蝕地質遭火吻 和平島哀嚎，http://www.libertytimes.com.tw/2011/new/ jul/1/today-north15.htm。檢索日期：2011 年 7 月 31 日。

謝筱華（2008）。2007 ITF 研討會開啟海上樂園的享趣主義，http://b2b.travelrich.com/ subject02/subject02_detail.aspx?Second_classification_id=32&Subject_id=3755。檢索日 期：2009 年 12 月 30 日。

環保署（2011）。旅館業環保標章規格標準，http://greenliving.epa.gov.tw/GreenLife/faq/ criteria_detail.aspx?Serial=4qEeqwxcWAU%3d。檢索日期：2011 年 7 月 31 日。

燦星旅遊網頁（2011）。線上服務，http://www.startravel.com.tw/。檢索日期：2011 年 7 月 31 日。

American Society of Travel Agents (2011). ASTA. Retrieved July 31, 2011, from http://asta.org/

Club Med (2011). Club Med. Retrieved July 31, 2011, from http://www.clubmed.com.tw/cm/ home.do?PAYS=390&LANG=ZT

Destination Marketing Association International (2011). About DMAI. Retrieved July 31, 2011, from http://www.destinationmarketing.org/

Disney Park (2011). The Walt Disney Theme Park. Retrieved July 31, 2011, from http:// disneyparks.disney.go.com/

G2E Asia (2011). G2E Asia 2011. Retrieved July 31, 2011, from http://www.g2easia.com/

Green Hotel Association (2011). Green Hotel. Retrieved July 31, 2011, from http://csr.moea.gov. tw/articles/articles_content.asp?ar_ID=Bm1UYgc2CDw%3D

Hotels (2011). Special Report: Hotels' 325 Retrieved July 31, 2011, from http://www.marketin-gandtechnology.com/repository/webFeatures/HOTELS/2010giants.pdf

International Civil Aviation Organization (2001). ICAO. Retrieved July 31, 2011, from http://www.icao.int/

International Congress and Convention Association (2011). ICCA. Retrieved July 31, 2011, from http://www.iccaworld.com/

International Air Transport Association (2011). IATA. Retrieved July 31, 2011, from http://www.iata.org/

Julie Jargon (2011). Subway Runs Past McDonald's Chain. Retrieved July 31, 2011, from http://online.wsj.com/article/SB10001424052748703386704576186432177464052.html

Marina Bay Sands Integrated Resort (2011). Marina Bay Sands Integrated Resort. Retrieved July 31, 2011, from http://www.marinabaysands.com

Market Economics Ltd. (2003). The Economic Impact of the 2003 America's Cup Defence. Retrieved July 31, 2011, from www.tourismresearch.govt.nz/.../Americas%20Cup/2003impactfull.pdf

Ocean Shipping Consultant (2005). The World Cruise Shipping Industry to 2020 - a detailed appraisal of prospect. Retrieved May 31, 2011, from http://www.osclimited.com/info/

Pacific Asia Travel Association (2011). PATA. Retrieved July 31, 2011, from http://www.pata.org/

Resorts World Sentosa Integrated Resort (2011). Resorts World Sentosa Integrated Resort. Retrieved July 31, 2011, from http://www.rwsentosa.com/MAPS

Slow Food (2011). Slow Story. Retrieved July 31, 2011, from http://www.slowfood.com/

Slow City (2011). CittaSlow International Network. Retrieved July 31, 2011, from http://www.cittaslow.net/

UNWTO (2011). United Nations World Tourism Organization. Retrieved July 31, 2011, from http://unwto.org/en

UNWTO (2011). UNWTO Education and training. Retrieved July 31, 2011, from http://unwto.org/en

UNESCO (2011). World Heritage List. Retrieved July 31, 2011, from http://whc.unesco.org/pg.cfm?cid=31

觀光旅運系列

觀光導論

著　　　者／劉修祥・許逸萍

出 版 者／揚智文化事業股份有限公司

發 行 人／葉忠賢

總 編 輯／閻富萍

企劃主編／范湘渝

地　　　址／新北市深坑區北深路三段 260 號 8 樓

電　　　話／(02)8662-6826

傳　　　真／(02)2664-7633

網　　　址／http://www.ycrc.com.tw

E-mail ／service@ycrc.com.tw

印　　　刷／鼎易印刷事業股份有限公司

ISBN ／978-986-298-015-6

四版二刷／2012 年 9 月

定　　　價／新臺幣 450 元

國家圖書館出版品預行編目（CIP）資料

觀光導論 / 劉修祥, 許逸萍著. -- 四版. -- 新
北市：揚智文化, 2011. 10
面；　公分 -- (觀光旅運系列)
ISBN　978-986-298-015-6 (平裝)

1.旅遊

992　　　　　　　　　　　　　100019036